中國現代設計的誕生

郭恩慈、蘇珏 編著

目　錄

緒論：中國現代設計的誕生

引言：現代設計(design)的界定

中國自20世紀80年代改革開放以來，經濟迅速發展，沿海城市亦因此而繁榮起來。在過去十多年，以至今日，中國成了「世界工廠」，各國的製造業都移師到中國設廠。「中國製造」成為了中國經濟迅速增長的主要因素。中國的企業家和商人累積了資產，工業不斷發展，國內人民的生活素質也持續提高。為了進一步開拓內需和出口市場，所有人都意識到，中國工業必須從製造業（made in China）提昇到品牌的創造（design in China）。中國國家領導人也大力提倡「創意產業」的發展。因此，設計工業已成為了現今中國在世界市場的競爭中能持續下去的重要動力。然而，發展有中國特色與風格的設計，創造中國為本的品牌，還在摸索階段中。

中國設計將何去何從？我們覺得，「回顧過去」，才能「展望將來」；我們必須回到歷史，將中國現代設計理解為一項工業，以及作為一項與人們生活息息相關的文化，所曾經遇過的歷程，掌握其成功與失敗的因由，方可把握一條較清晰的進路。

中國現代設計何時開始？我們應追本溯源，回到現代「設計」在世界上出現的時刻，並尋索其東漸的歷程。在西方，儘管英文「design」（意大利文為：*disegno*）一詞早於歐洲文藝復興時期已經存在，用以形容當時的藝術家在藝術創作前的意念萌發過程，但「design」作為一個形容一項專業全職工作（full - time professional）的詞語，則要等到19世紀西方工業革命開始時才正式出現。[01]

1769年，瓦特改良了蒸汽機，使英國一時間取得了劃時代的技術成就，產出了大批擁有強大生產力的機器。這不單大大提昇了英國的生產能力，蒸汽機的使用更使某些工業擺脫以往地理環境和季節的限制（例如：以往依靠水力推動機械的棉紗廠），迅速建立新的工廠制度，將以往分散的、小量的以及舊式的手工業，轉化為集中而分工細緻的、大量的、新式的近代工廠生產模式。

到了1850年，英國在世界工業總產值的佔有率，已超過百分之四十。為了向世界展示國力，並宣告這個工業新世代的來臨，英國在1851年舉辦了一個盛大的博覽會——以「世界各國之工業」為主題的博覽會（Great Exhibition of the Works of Industry of All Nations），博覽會會場內展示的各種最

新型機械（蒸汽機、農業機械、織布機等），震懾了整個世界，不少知識份了們創作詩文，歌頌這個新時代的來臨。然而，當威廉・莫里斯（William Morris, 1834 - 1896）發現那些外型笨拙的機製品竟配上粗糙的紅玫瑰裝飾時，便決定摒棄這個大量生產低級鄙陋的機製品的世界，回歸到那將要被近代工業吞沒的手工藝（craft），以「手造的」、「少量的」、「獨特的」、「高貴的」的精製品，來與粗製濫造的機製品分別開來，反抗此品味惡劣的時代。

事實上，並非只有莫里斯洞察到這個問題。畫家 Richard Redgrave（1804 -1888）曾對博覽會作出過扼要的評論：「是次展覽會最明顯的（弱點），就是缺乏肯定的設計原則。」[02] 儘管如此，博覽會籌辦人之一 Henry Cole（1808 - 1882）仍然認為「大量生產」和「標準化」（mass production, standardization）必定是世界未來的發展方向；唯一欠缺的，就是配合這個時代的美感形式。後來，被譽為「現代工業設計之父」的彼得・貝倫斯（Peter Behrens, 1868 - 1940），在1900至1910年代期間，為德國電器聯營公司〔Allgemeine Elektricität Gesellschaft（A.E.G.）〕設計了一系列家庭電器。他宣稱要拒絕複製手工藝的技巧和使用過往歷史上任何的裝飾風格[03]，進而首先奠定了「機械美學」，成就了西方現代主義的設計發展方向。

「現代設計」，就在這股近代的反省思潮中第一次清楚的被界定（和莫里斯對手工藝的界定相對：即「機製的」、「大量的」、「標準的」、「大眾的」）。我們認為，根據此義才能瞭解「現代設計的誕生」的真正意義。

透過以上簡單的對西方「現代設計的誕生」的描述，我們得悉「現代設計」所彰顯的造型文化，是與過往歷代的造型文化，以及其他同時代的器物製造的技法（手工藝），是截然不同的。

西方現代設計的誕生，更是進一步緊扣其所屬時代的政治經濟的脈絡中。工業革命開始後，製造業大量生產，因而，一方面對原材料大量需求，另一方面產品過剩，故此需要拓展市場。這情況令到西方各國捲入一次史無前例的商業競爭之中，並且更開始由歐洲迅速擴展至全世界，以尋取資源、市場及廉價的勞動力。

於是，自19世紀初至中葉，幾乎所有歐美國家，都已把蒸汽船開往亞洲……。

中國現代時期的開始

自鴉片戰爭始，中國的政治、經濟、社會及文化，正面臨巨大的變遷及激烈之改革。甲午戰爭過後，康有為曾說過，中國正經歷著「四千年中二十朝未有之奇變」[04]。套用法國思想家傅柯（Michel

Foucault）的概念，這正是一個巨大的「時期的斷裂」（chronological break）05。此時的中國，在各個層面，皆經受到由外至內的強烈震盪：由「國家」的概念體制開始，以至人們最日常的生活中各個具體的細節，都面臨著舊有的制度習慣瀕臨崩潰，新的思維物質高速地取而代之的混亂時刻。李紀祥在論及中國歷史中，「古—今」的時曆座標模式時，也以「變局」來形容鴉片戰爭之後的中國「近代意識」。這個「變局」，就是「西方」的出現。李紀祥說得很對：「鴉片戰爭之後，幾乎所有帶著『新』之字詞的語境，其意是指向『中—西』模式中的西方。例如：『『五四時期』北京大學的兩份重要刊物，便不約而同皆有個『新』字，無論是《新青年》或《新潮》，皆標誌著與『古』絕裂而通向於以『西』來論述自身存在的『今』，這正是中西模式的極至。」

李紀祥「古—今」、「中—西」兩座標互為貫通的理論，很清晰地總括在以下一段說話中：

當其近代時自覺在西方化時，便會產生今與古的斷裂性，亦即是今與古是一種「異質性」的差異，從而今的展開，不僅要與古劃清界限，對立起來，而且其態度是批判性的。06

中國第一次面對「古—今」之「斷裂的變異」，正是透過面對西洋「機製設計品」如輪船、火炮、洋槍的強大殺傷力時經驗得到的。當時中國在各方面都經受了極度震盪，因而誕生了「現代時期」，其開始點正正是由接觸到見所未見的而且暴力的「器物」，以及繼之而來的新生產科技（梁漱溟所言之聲、光、化、電07）。

鴉片戰爭之後所推行的洋務運動，也是首先從軍事工業、武「器」的生產開始的。洋務運動中，首先發展軍事工業，學習西方科技，模仿西方的船炮造型及製造方法。此時，清廷重臣左宗棠、曾國藩、李鴻章等開辦了不少洋務學堂，培訓擁有軍器及日用器物機械製造知識之人才。在當時的江南製造局及福州船廠等，所提供的技術學習課程已可見到設計教育的雛形，就讀的學員需要學習中文、外文、數學、化學及繪圖。另外，直隸省於1903年在天津設立的北洋工藝總局也開辦工業學堂，並分為應用化學、機器、製造化學、意匠繪圖四科。

1860年代中後期，蒸汽機的動力首先開始於新式軍用工業中引進和使用，並於船舶修造工業範疇，被引進中國來。

兩次鴉片戰爭之後，清朝的官員們紛紛苦心研究，如何製造具強大毀滅性的武器，滿以為學得西洋科技的皮毛，便可以「師夷之長技以制夷」。可是，軍事侵略之後，乃是更嚴峻的經濟侵略。此時，大量的「洋貨」已從由於不平等條約而被迫開放的商港湧進中國，這似乎是清政府始料不及的。

自此，中國沿海地區已漸漸形成一個發達的商品流通網，大量洋行在口岸開設，把大量並且多樣化的洋貨傾銷到中國各地去。這等外資商業活動，造就了「買辦」這個行業的發達。據嚴中平的分析，買辦活動主要在於：一、商品輸送管道；二、資金周轉管道；三、商業網點三方面。[08] 洋貨大量並且多樣化地傾銷，導致中國傳統手工業的瓦解。這令當時的人們瞭解到不能再以傳統手工業生產模式去作經濟生產了。清末以至民初，無論工廠是官辦、官督商辦，或民辦，皆向著大量生產的機製品工業邁進。

由新式軍用工業，以至漸趨頻繁的洋貨土產進出口貿易買賣，中國的經濟生產及運行模式經歷到極大的改變。嚴中平明言，中國於此時期，引進了西方的生產科技，但同時也引進了西方的工商業運作模式及僱傭關係。同時，中國社會的財富分配狀況，也有很大的改變，買辦階層作為新的富有階層集中在城市為外國洋行效勞，成為新興的社會集團勢力，大大有別於傳統的封建地主階級。[09]

商人變得富裕，並有部份投資到洋務運動，故受到政府的獎勵及保護，於是越來越多人從商。商人們從洋商處學習了近代貿易與企業管理的才能，故他們漸成為兼具資本及企業管理經營知識的近代商人，活躍於新型商業活動的領域，其後更發展到開廠生產機製國貨。

在清末民初，已有很多民營工廠，這正表示機製品已截然與手工藝品分別開來，而意匠繪圖或設計，正是這新興的生產過程及產品推銷程序中一個重要的專業環節。到了民國，對工廠的概念及規模，已有十分深入的理解。據張玉法記錄，1929 年 12 日 30 日國民政府公佈的工廠法：「凡用汽力、電力發動機器之工廠，平時僱用工人三十人以上者適用工廠法」。[10]

上海於社會文化本質上的蛻變

上海於 19 世紀中葉始，擺脫了還陷於中世紀的清朝，以極高速躍進現代工業文明裏去。上海自 1843 年正式開始對外通商，自此種種洋貨自西方入口，都經由此地進入中國內陸。在這新時代的誕生初期，種種陌生的器物呈現在中國人面前，「給人們視覺和心理上造成很大衝擊」。[11]

首先上海人眼見的是由西方大量進口民用機器及機製品。據李長莉的記載，計有活字板印刷機、縫紉機（1851）、蒸汽機（據 1860 年王韜正月五日的日記，當時的中國人稱為火輪器）、煤氣燈（1865）、自來火、電報（1868）、電燈（1882）、鐵路火車（1876）、電話（1881）。除了新科技新機器的出現，還有無數的日常生活用品及消閒器物，例如照相機（1850 年代）、自行車（1868）。此外，還有火柴、眼鏡、鐘錶、自鳴鐘、玻璃器皿、毛呢、玩具、音樂盒、洋琴、擺設等等……。總的來說，當時上海的物質生活環境，大部份都被舶來品佔領了，也即是說幾乎被工業化了。

初時，中國人面對這個全新的物質世界，只感到「炫於目而驚於心」，「目所未見、耳所未聞」，其所用的傳統語言完全沒有辦法掌握這從「異域」硬闖進來的「新世界」。很多文人竟然作詩詠嘆，將西方科技所製造的物質世界，比喻為不真實、不可思議的神話中的「蓬萊」、「瓊樓」，甚至冠之以「奇技淫巧」等等不著邊際的形容詞。

當時，有代表性的人物，如魏源、王韜，以至李鴻章等皆抱著傳統的觀念，覺得強兵的船炮乃有益於國家，可以接納。其次是有益於民生的生產機器，還可以容納進中國的世界。然而，作為生活用品的洋貨，直至維新時期，在晚清士人主流看法中，仍一律被稱為「奇技淫巧」，洋貨只被視為奢侈品、「玩好之物」，中國人皆以其傳統文化加以排斥，或逃避。

根據李長莉之記載，自1850年代開始，民間已出現利用西學知識模仿自造西式器物的人士，例如照相術、自鳴鐘及指南針。據1866年《上海新報》的報導，有人設計了「仿火輪之式給成水器之圖」[12]，相信這是一種自來水系統之裝置。不過，這只是極少數的個別例子。再者，當時人們也只視學習西方科技的與器物模仿為有閒階級的消閒活動而已。

19世紀60年代後期，上海的中國商人也開始獨立辦工廠[13]。然而，根據張玉法研究得知，中國在機器和技術方面最感不足，在購買機器和聘用技術人員的時候，中國亦未有鑑別能力，購得的機器不僅價錢貴，且不是最好的，聘得的技術人員也不是經過嚴格挑選的。這等外國來的「二流」技術人員，其中包括「代中國做設計」的。[14]

從西方而來的侵略，迅速地從政治軍事武力奪取殖民地租界，繼而蔓延到經濟社會層面，甚至每一個人的日常生活文化層面上。這時期的上海，市面上的商業活動日益頻繁，華人商家巨賈們因著其財富不斷生產積累，商務日益繁盛，因而組成了「會館」、「公所」等集團。由於商人是華人之中最富有、最有社會勢力和影響力的，因而也成為租界西人主要依賴的華人階層。他們大部份過著奢華享樂的生活，也由此促成了都市生活日益繁華鼎盛。

奢華的富商，乃是最闊綽、最顯眼的消費者。他們的家居佈置越來越西化，現代化先進的舶來家庭用品、電器，也漸進駐他們家中。富人們頻繁的交際活動，也造就了璀璨的城市景觀。1860年代至民國年間，上海租界內的消閒娛樂行業迅速增加，中式消閒場所有妓館、煙館、酒樓、茶館、戲館，而西式的消閒娛樂場所則有跑馬場、跳舞廳、彈子房、健身房、西餐廳、電影院等等。當時的公共消閒空間十分崇尚奢華設計，更有人用古詩文體作了《滬北十景》，以讚嘆不同場所的奢華淫逸。

除了有機會與西方人接觸的大商賈、大富豪，已適應了一定程度的西化生活，並開始習慣使用西方器物外，此時社會上有另一群人——妓女，也首先成為適應西化生活的階層。據葉凱蒂（1996）的分析，這現象可說是中國傳統文化逃避現實的畸形表象。妓女代表著社會繁華、享樂、新奇，但糜爛的一面。作為依附在社會邊緣而生存的階層，妓女這一個形象及位置，正好符合了當時抱有傳統世界觀的晚清人企圖對洋貨及洋文化編配的位置。平民大眾在飽受洋人於軍事、政治及經濟的侵略之後，繼而被強迫接納新科技、新文化、新日常生活方式以至審美及思維方式。妓女在社會中是一個象徵顛覆傳統價值的階層，她們穿著趨時的奇裝異服，又或女扮男裝地在公眾場所拋頭露面，招搖過市，令人側目。同時，她們卻又是代表著富豪的奢華逸樂的玩物，平民大眾在羨慕富豪可以狎妓的同時，又可暗暗以妓女為歧視的對象。把妓女與洋貨及洋文化的新奇事物圈在一起，製成「繡像」，「供好奇者目遊之」，這正好為西方文明披上糖衣，讓其「軟著陸」為一個可被傳統文化道德歧視的對象，使到人們面對這種暴力的侵略時，在心理上挽回一點尊嚴及保持安全距離。根據葉凱蒂報導，上海妓女的傳統圖像，很少讓妓女以個人身份在圖像上出現：當時上海有不少「冶遊指南」，當中大加描寫妓院內的西式裝潢、日常用品。同時，妓女形象經常與城市的西洋公共設施或西洋器物聯繫在一起，例如彈子球廳、西洋敞篷馬車、街燈、西餐館等。妓女以外來物來樹立標新立異的形象。[15]然而，普羅大眾也以妓女所象徵的邊緣性、奇異性及可被歧視的形象來（在心理上）如潮水一般湧進中國的西方文明。

作為有錢人奢華的玩樂生活的象徵也好，作為如妓女般可被（傳統文化道德）鄙視的標奇立異的世界也好，西方器物、城市環境及建築，已完全進佔上海及其他城市的租界（如天津）。一般平民也上行下效，漸漸融入城市的生活方式，到娛樂場所消閒也成了當時普遍上海人的日常生活環節。同時，因著洋人洋貨的大舉入侵，迫使上海人的生活也變得中西合璧。大量的消費品，在上海的空間出現，由馬車、汽車，到酒店、銀行、照相館，再到時裝、化妝品等等……。這一個現代化的城市，由1865年煤氣燈的設立，到1927年第一間電影院的開幕，在清末民初數十年間，迅速發展起來。

由近代化企業管理及經營的開展到中國機製品的生產

自《馬關條約》之後，舶來品大量湧入中國之餘，外國工業也蜂擁進入中國，在中國的土地上生產各式各樣的日常生活用品。此時，由政治以至經濟及民生，已經被西方（及日本）整個製品工業吞噬。可是，中國面對此近乎亡國的經濟侵略的反應，是極其緩慢的。於1901年兩湖總督張之洞及兩江總督劉坤一就修農政、勸工藝一事上書光緒皇帝，「一勸工藝，世人多謂西國之富以商，而不知西國之富實以工藝，蓋商者運已成之貨，粗者使精，賤者使貴，朽廢者使有用，有工藝然後有貨物，有貨物然後有商賈……」[16]這一段奏文，清楚表達清朝高官們其實對工藝（即設計）的實踐目

的及經濟價值，已有基礎性的瞭解，但是清政府絲毫意識不到，工業機械文明，其實正在西方世界高速地發展。

由1851年開始在歐洲舉行的各屆博覽會，乃是工業文明及科技發展的大展覽。而中國到1866年才首度獲邀參加法國巴黎博覽會，但有關當局卻置諸不理。直至1873年，清政府才首度參加維也納博覽會，但官員以為博覽會乃是一個各國提供「有趣之物」相互競奇炫異的活動，只是勉強同意民間工商人等前往參加（「如有願持精奇之物，送往奧國比較者，悉聽尊便」）[17]，可見這時清政府對參加世博並沒有興趣，完全不鼓勵國內工、商界人士參與。相反地，剛開始維新的日本明治政府卻對是次博覽會十分重視，更專門設立了博覽會事務局負責組織商人攜展品赴賽。日本代表在此次博覽會中，親眼目睹了西方產品設計的進步情形，隨團代表納富介次郎更因此而創造了「圖案」一詞，將西方 Design 此概念，全面的引入日本。19世紀末，日本在大學內設立「圖案科」，正式開始培育設計工業人才。[18]

直至1905年，中國除了少數改革派或革命派人士外，其他界別的人士一直視工業文明為與中國人日常生活一點關係也沒有的「奇技淫巧」。當時對世界各地舉行的博覽會，乃譯名為「賽奇會」、「炫奇會」、「聚珍會」、「聚寶會」。這等屬於形容神話式「異世奇珍」的譯名及詮釋，很清楚地看出當時中國人對技術日飛猛進的工業世界的極度無知。事實上，馬克思於1895年已完成了對資本主義作深刻的分析、反省及批判的巨著《資本論》了！

1895年之後，很多中國的士人、商人都企圖興辦企業，藉此抵禦外來的經濟侵略，當中表表者首推張謇（1853 -1926）。張謇被譽為「中國企業之父」，他先後創辦了30多家不同類型的企業。他主張「凡由外洋運來各貨物，均應由中國自行創辦……」。[19]

張謇對舉辦博物會尤其熱衷，他於1903年東渡日本，參觀日本於大阪舉行的第五次勸業博覽會。張謇對近代博覽事業的實際知識，主要是經這次日本之行而獲得的。

在這次博覽會，張謇對中國參展品只有古董甚為不滿。他認為古董應當放在博物院，而不應與其他國家的工業製品並排展示。此段歷史很清楚告訴我們，張謇時期的企業家是十分清楚以機械生產的機製品，與古董是截然不同的器物，兩者所代表的時代完全不同。機製品是現代化城市日常生活用品，而古董則是以精巧手工藝製作，是富裕階級於日常用品以外的消閒物品，只可作觀賞狎玩之用。它們在生產實踐上的過程不同，所帶來的經濟效益也不同。由此，我們更清晰看見以設計手段過程創製造型，繼而以機械生產的機製品，絕不能與古代手工藝器物放在同一脈絡來結合延續，然後組織成「設計史」。

張謇回國後，除了創辦工商企業，更開辦了教育機構以發展工藝教育。他主要從事的是布藝圖案及刺繡方面的教育發展。當時張謇曾支持當時的刺繡名家沈壽出版堪稱中國刺繡工藝最早的教科書——《雪宦繡譜》（1919）。

1910年，以張謇為首的商人企業家組織了在南京舉行的「南洋勸業會」。這是清末規模最大並且是在中國舉辦的首次國際性博覽會，於中國各省皆有獨立的展館，在參考館中更有英、美、德、日各國的物品參展。是次展覽雖然總體上皆是以農產品、傳統工藝品為主要展品，機製品只屬少數，但是總括來說，是以當代時下製品（並非古董）之展出為此次勸業會之宗旨。南洋勸業會促進了來自各省與各國實業家之間的交流，因而也促成了全國實業家組織中國實業協會的機會，其宗旨為「聯絡實業各界、調查全國實業、研究進行法，以達國人之企業能力。」[20]

然而，於1910年11日7日至8日的《申報》曾刊文批評南洋勸業會所陳列之物品「多華麗裝飾之品……皆無關實用……於日常需用之物，則寥寥不多見……且就陳列品一望而知我國尚未脫昔日閉關之習，故亦未受世界大通之益也。」[21]這段評語引證了馬敏所言，張謇等人為舊式商人轉型為民族資本家的過渡性人物。另外，張謇雖然放棄了「學而優則士」的傳統個人發展，但他於從商之餘，也於民國初年擔任農商部長一職。其企業也沒有健全的系統化、層級化的組織。企業內事無鉅細，皆須向總主管請示，這種營商方法還是傳統得很。

到了穆藕初（1876-1943）的時代，中國企業才正式理解到，現代的工業機器管理生產過程及勞動力，必須以現代科學化方式管理才會真正產生效應。穆藕初早年留學美國研究經濟學，1914年學成返國，創立德大紗廠，並採用英國機器進行紡紗。他認為，若要工廠的生產能適應激烈的市場競爭，就必須採用現代化的管理方法，實行工廠紀律化、生產程式標準化、管理步驟簡單化、分工專門化以及提高工人對工作的興趣等管理手法。[22]

穆藕初十分重視市場調查以及經營的研究，在他一系列的主張中，其中一項即為推崇商品陳列所的設立。穆極力主張在商品陳列所集中展示新產品，在消費者方面是刺激消費欲望；在製造商方面則是供其「比較、參考、研究、改良」，觸發新的設計靈感，促進產品工藝的改革進步。[23]

儘管穆藕初的企業經營，到了1930年代便告全面失敗，我們可從其經營手法很清晰地看到中國工業化及現代化的道路，同時，穆藕初也切實地釐清現代產品與古董的界線：兩者的經濟脈絡及生產過程，以至其消費形式皆完全不一樣。不斷要求物品創新造型，以便「刺激消費欲望」，這正正是現代設計的本質。於此，我們要一再強調，把設計（工藝美術、圖案）毫不模糊地放在當代的經濟、科技水平、社會脈絡中去定位及分析，才是編寫設計史的真正任務。

國貨運動

洋貨與土貨之不同主要在於生產方式，洋貨大多為機製品，而土貨則為手工藝品。隨著鴉片戰爭的結束，由洋務運動以降，中國也開始了機製品的生產，人們把國產機製品稱為國貨。於1905年，中國爆發第一次大規模的「抵制外貨運動」，其目的是倡導中國人民使用國貨，以抵制洋貨在經濟上的侵略。反美愛國運動迅速擴展至全國，抗議手段採用了抵制美貨的方式，此次具規模的政治運動，在經濟範疇中有著極大的迴響，這場運動大力推動了國貨的生產。其後於1908年山東青島爆發抵制德貨及1909年東北人民抵制日貨，再次對中國國貨的生產發展起了決定性的促進作用。

一群機製紡織廠企業家於1911年成立了中華國貨維持會，以「提倡國貨，發展實業，改進工藝，推廣貿易」為宗旨。於1913年至1915年間，正藉第一次世界大戰。歐洲各國，疲於應付戰爭，因此大量減少向中國輸入的貨物。趁此時機，中國上下積極開展提倡國貨、振興實業的活動。中華國貨維持會於此時期舉辦了陳列展覽會，也進行了研究產品改良、調查產品稅則、銷路、擴大出口等等。1915年，維持會編印了《國貨調查錄》，又在北京舉辦了國貨展覽會，徵集全國產品集中展出。由「辛亥革命」以至1919年的「五四運動」反對日本「二十一條約」所牽起的抵制日貨怒潮，舶來品入口急劇減少，據袁熙暘指出，因為進口貨的價格上漲，因而刺激了中國工業的發展，而且為商業帶來豐厚的利潤。袁根據當時的統計數字，說明了截至1920年，在中國的製造業的產業資本，本國資本所佔比重為57%，而由1912年至1920年間每年平均增長率為15.3%。[24] 當時，人們進一步瞭解到單憑敵愾同仇的愛國心，不足以長久維持國貨的銷售。孫中山先生也明言：「一時為愛國心所激動，寧可願意犧牲，但是這樣的感情衝動，是和經濟原則相反，決計不能持久。」孫中山先生更舉實例來說明這現實：「洋布便宜過土布，無論是國民怎樣提倡愛國，也不能夠永久不穿洋布來穿土布，如果一定要國民永久不穿洋布來穿土布，那便是和個人經濟原則相反，那便行不通。」[25]。在與洋貨的激烈競爭的過程中，國貨維持會持續宣傳，「改良國貨即是實在維持國貨」，「實在維持之道無他，即改良耳。貨而改良，見者生愛」。要做到「改良國貨，見者生愛」，人們都理解到，必須大力發展當時稱為工藝美術或圖案專科，亦即是設計。

直至1912年前後，中國還沒有專門化的設計教育，因此各紡織工廠所需要的布藝圖案設計，往往只能向日本購買。後來，於浙江省立甲種工業學校之教員陳之佛，被推薦到日本學習工藝圖案科。1917年，他編著了中國第一本圖案教科書。1918年，陳之佛負笈日本，翌年考入東京美術學校工藝圖案科，成為中國留日學生中專攻工藝圖案之第一人。陳之佛回國後，1923年在上海創辦「尚美圖案館」。這是中國第一所從事圖案設計的事務所和培養專門設計人才的學館。陳之佛曾為中國的現代美術工藝（圖案）確立定義和範圍：

製作用於衣食住行上所必要的物品之時，考案一種適應於物品的形狀、模樣、色彩，把這個再繪於紙上的，就叫圖案。可知圖案就是製作物品之先設計的圖樣，必先有製作一種物品的企圖，然後才設計一種適應於這物品的圖樣。[26]

在另一著作中，陳之佛把圖案專科所涉及的範圍一一細分：

……現代美術工藝是把……室內裝飾、家具、服飾、舞臺裝置、街市公園……交通工具……都包含……凡是日常生活所需要的衣服用具一切，都是美術工藝的對象……[27]

於同時期，俞劍華對圖案也列出相若的定義，並明言此項專業對中國工業發展的重要性：

圖案一語，近始萌發於吾國，然十分瞭解其意義及畫法者，尚不多見。國人既欲發展工業，改良製造品，以與東西洋抗衡，則圖案之講求，刻不容緩！[28]

同時，相應孫中山先生認為「國貨改良才是保證國貨受國民真正愛用的原因」之言論，陳之佛於1947年在〈談工藝美術問題〉一文中，也明言現代工業產品的「設計」，應與古代傳統的手工藝品（即古董）以及土／國貨（即仿古董）的固有形態劃清界線，以造成合時宜的新貨品，以供應時下的市場。[29]

於20世紀之初，中國除了於教育界積極醞釀及發展與時並進的美術工藝教育外，在工商機構內，也開始自設相對應的工藝訓練，以應付當時急速的城市生活及商品經濟的發展。當時先進發達地方如上海等地的生活也已十分城市化，再加上商品經濟日趨繁榮，因而對設計及文化事業的需求日增，在攝影、舞台美術、佈景設計、書籍裝幀造型設計及包裝、廣告、展覽等方面，皆是求才若渴。如上述，在初期專門教授圖案科（設計）的學校還是相當缺乏。故此，很多工商企業單位，如報社、印書館、劇院、工廠都採用師徒制的方法培養設計人才。[30]

據潘君祥（1998）報導，1927年上海機聯會正式成立，這進一步推動了機製國貨。機聯會與國貨維持會之分別，乃在於機聯會是以從事機器製造的工業企業老闆聯合組成的社會團體，而國貨維持會則是由商人組成之團體。機聯會成立後，開展了多方面的推廣國貨活動。一方面，機聯會要求政府制訂完備之稅收制度，向業界介紹有關工商法律、外國先進的機器及工廠的發展情形，並舉辦工廠事務研究會；另一方面，機聯會對消費者心態作長期之研究，組織國貨聯合廣告，在大眾媒介（報紙、路牌等）佔用大篇幅，更集中以主題形式作宣傳。機聯會於各項推廣國貨策略中，對於產品及裝潢設計、廣告創作不遺餘力地發展及保護。同時，機聯會更向政府要求准許工業產品的「意匠」

及新發明工業品可取專利權，並要求政府獎勵新發明品及保護其意匠權。在機聯會的組織系統內，設計股及廣告股乃是獨立部門，隸屬於服務部，這個組織架構已清楚說明機聯會十分明確地掌握了現代設計的本質與內容。1930年間，機聯會設立了商標法研究會、中國工商管理研究會，又定期舉辦國外工業考察團，進一步借鑑外國工業發展的經驗。同時，更組織及協調各國貨工廠參加國內外之中國國貨展覽會，積極開拓國外（尤其是南洋）的市場。另外，機聯會開也設講習班，以訓練簿記及工商管理人才。機聯會組織系統中並設有「調查股」之部門，對消費者心理進行長期研究。

當時的南京國民政府則由工商部策劃及舉辦全國性展覽會，並設立評選頒贈獎項給優質的參展國貨。通過陳列展出，將貨比貨，商家們看出貨品之品質、包裝（裝潢）上之差距，因此作出改良。消費者藉著參觀得以見識國貨，以致國貨較前易於推行。[31] 工商部在1928年頒佈了國貨陳列條例，鼓勵各省市籌辦國貨陳列館。同時，於不同年份舉辦「國貨年」（1933年為國貨年、1934年為婦女國貨年、1935年為學生愛用國貨年）[32]，將國貨推廣至各階層人士。

據《愛國實業家方液仙》（1992）之資料：「五四運動」前，東、西洋貨充斥市場，國貨大部份都經營艱難，無力與舶來品抗衡。但「五四運動」之後，中國人民紛紛起來抵制日貨，也提倡用國貨，民族工業得以繼續發展。方液仙（1893-1940）為中國化學工業社之創辦人，當時這工廠是中國民營日用化學工業企業中規模較大的，並且能出產代表性產品的工廠。該廠主要生產化妝品、牙膏（「三星牌」牙膏）、蚊香及調味粉（觀音粉、味生、味母等）。早年出產的「三星牌」牙粉，是最早的國產牙粉。方液仙積極向外國學習化工業，他曾到美國、日本見習，學習現代化生產技術。1923年，「三星」牙膏終於問世，是中國最早的自產牙膏。「三星牌」商標之來源，乃是方母之意旨，原指為富傳統意味的福、祿、壽三星，但方液仙將之改變為「日、月、星」三星，在商標設計上更採用了現代簡潔圖案。

方液仙十分重視市場調查和廣告宣傳，銷售方法層出不窮，在全國各大城市均設發行所，在上海各大商店都租有銷售專櫃，更不惜工本地在各大報章刊登廣告，並遍設路牌廣告及在電台作廣告宣傳等。根據這報導，我們見到當時廣告業已十分現代化和昌盛。

中國第一位電燈泡的製造人胡西園與方液仙在同時期也有相類似之經歷。方液仙在化學工業上竭力面向洋貨迎頭趕上，而胡西園的中國「亞浦耳」燈泡（及其他電器如風扇等）品牌的創造，也是在市場盡被進口貨佔領的劣勢下艱難經營的。胡氏最後殺出一條血路，奪回本國一定份額的電燈泡（及其他電器如風扇等）市場。由30年代開始，胡西園更開始將產品推銷到南洋市場。[33] 1933年出版之《上海之機製工業》，於家用電器製造業一欄，記錄了「亞浦耳」及其他工廠（如華生、復順、紹泰、長江、鑫泰等）於1925年後已能製造手電筒、電熨斗、電氣冰箱、電燈、火爐、電

風扇等家庭電器。[34]

據胡西園的自述,廣告是奪回市場,奪回國民對國貨的購買慾的武器,「我廠的廣告,主要是以提倡國貨為中心……人們通過廣告介紹而買到恰如其分的貨物,就會感到高興,從而對這個廠樹立信心,並對它的產品產生情感,成為該廠的一個熱忱維護者……我廠專設廣告部,其中有設計、繪圖、撰文、編排、發佈五方面的分工,在大小報刊、電影院、戲院、輪船碼頭及各風景區的遊艇、各線的火車鐵路路牌,我廠都不放過做廣告的機會。」[35]

中國國貨公司的成立

1933年2月,中國國貨公司於上海開幕,以方液仙為總經理、李康年為副經理,方液仙、潘仰堯、史量才、王志莘、蔡聲白等為董事。中國國貨公司以近代企業方式經營,營業部主管人員必須具有市場觸覺,掌握銷售趨勢,也要瞭解流行的衣著式樣以及顧客的愛好。此時的商家已深明廣告及各種推銷策略,除了在各報刊登載大篇幅的廣告,更舉辦時裝展覽等活動,廣作持久宣傳。在中國國貨公司大舉宣傳「請中國人用中國貨」之影響下,原本只售賣外國貨的百貨商店,也開始銷售國貨。中國國貨公司之創立,不單是一項商業活動,同時也很富政治及社會性的。中國國貨公司是中國國貨運動史上一個重要的里程碑,它的使命是拯救瀕於破產的國家,推動民族工業的發展,雖推行時困難重重,但已作出了偉大的貢獻。

總的來說,當時的商人、工業家,在產品上雖然模仿已存在於中國市場並且作大量傾銷的東、西洋貨品,但是他們在生產技術上皆竭力地向外國科技學習,企圖不斷作出改良,務必在質素上能與洋貨看齊,以奪回市場佔有率。在貨品造型上,為要打入市場故先以模仿「先入為主」的洋貨,在消費者已習慣的器物造型基礎下提供另一個選擇(即國產出品)。然而,在市場推廣方面,中國的商人、工業家卻能體察當時本土的政治、社會及文化狀況,以創新的手法為國貨廣作宣傳。他們都極其重視產品的包裝、也特別看重廣告及各式各樣宣傳手法的效用,他們都明白要破除廣大消費者對洋貨的迷信是一場長久的心理戰。而廣告中所用的宣傳文案,除了不斷提醒人們要「愛祖國,用國貨」外,更清楚明白自己所面對是一群消費者,因此廣告之宣傳手法必須讓他們感覺到貨品的外觀包裝吸引,其品質優良,並且售價廉宜等優點。在市場推廣方面,則採取種種「軟銷」手段,如舉辦展覽、減價、抽獎活動來吸引消費者。

1936年,中國國貨聯合營業公司成立。設立的宗旨乃是計劃在全國重要城市普遍設立國貨公司或注資已成立的國貨公司,以擴大國貨推銷網。然而,當時日本軍隊已開始大舉侵華,南京失守的同時,淪陷區各地之國貨公司也遭劫難。

中國現代設計的誕生

在鴉片戰爭之後，通商口岸開埠之初，國人見到洋貨莫不蔚為奇觀、不知所措，因此只能以一些陳舊的詞語去形容，例如把西方工業文明之製品形容成「神仙蓬萊驟降凡間的奇珍異品」。漸漸地，國人把西洋器物安立在富人的玩物世界中，以中國傳統道德文化來判定它們為「既奢侈又墮落」，廣大民眾應敬而遠之。但「世界潮流浩浩蕩蕩」，工業文明終於由遠而近，和人們的日常生活融為一體。中國要製造中國人使用的空間和器物，中國要重新創造中國人的視覺傳訊文化，中國的現代設計也因而誕生。

20世紀初期，除了工業家在工業生產及商品推廣傾銷的營運角度大力發展設計外，在教育界的學者們也積極推行設計教育。如前述，陳之佛是中國第一個研究「圖案」學的學者，他於1917年編出了中國第一部圖案教科書，特別著意於日常生活用品的現代化設計。根據袁熙暘所言，陳之佛指出了中國近代美術工藝衰弱不堪，其最重要的原因乃在於因襲固守及只模仿以前的骨董。人們在日常生活中所需的物品，乃是合時宜、「適應於人生」的製品。在袁熙暘的描述中，陳之佛及盧章耀等人都很明白舊有工藝品之師徒制生產方式，及現代化機製品以圖案師、工程師及工人分工以機械生產方式之分別。1932年，盧章耀於〈工藝美術與社會〉一文中，提出「欲振興工業，改良日用品，在拋棄手工採用機械之際，斷不可缺少高等的圖案師，工程師以及有技藝和美術概念的工人，只有三者的通力合作方能創造完美的用品，同時達到改良國粹圖案的目的。」[36] 這一段說話，已說明了中國工藝美術界於當時已很清楚理解到傳統工藝品的生產方式，和現代化專業分工機械化生產方式之分別。當時的人很清晰地將兩個時代的物質生產方式分別開來，圖案的設計並非傳統的裝飾或紋樣的繪畫，圖案設計工作乃是現代工業生產過程中重要的一環，從事將物品的形狀、模型、色彩勾劃的專業人士被尊稱為「圖案師」，他們是在一個工業分工生產過程中擔當專門的工作的。從雷圭元對圖案設計工作界定，正好闡明圖案設計的現代性：

圖案設計工作，就是促進近代分工合作成功之妙道。[37]

於外在層面，陳之佛界定設計如何營造現代化生活的物質環境，而蔡元培等思想家則更進一步，去對「人」的理想生活方式及生活環境作全新的詮釋，他們提倡「美感教育」。蔡元培在〈美育〉一文中明言「吾國『美育』之術語，即由德文之 Ästhetische Erziehung 譯出者也。」[38] 他認為中國人除了要學習科學及科技外，還應學習美術，美感教育目的乃在於陶冶性情。對於情感的教育，一方面是培育自由獨立富創造性的自我個性；另方面是培育以熱烈之感情與人同樂、捨己為群的精神，其最高目的乃是「圖德育之完成」。1922年，蔡元培在〈美育實施方法〉一文中，表達了他對理想的生活方式及人於成長過程中應受的教育的看法，以及相對應的城市的設計藍圖。在〈美育代宗

教〉一文中，他提出了自然及城市的環境，和一個健康生活的關係。1931年，蔡元培提出「美育的基礎，立在學校；而美育的推行，歸宿於都市的美化。」[39] 換句話說，所謂美育的推行，其實是希望透過教育，讓國民在公共環境中，實踐與其他人有禮貌並和洽相處的行為操守。先從外在禮儀教育出發，繼而潛移默化，使中國國民確立出現代社會所要求的「公共倫理」意識。由此，蔡元培特別重視公共空間如公園、展覽會、美術館，還有不同類型的博物館、音樂演奏場地、劇院、影戲館等之設立。中國人要離開家族、家庭的狹窄倫理，走到公共空間去，成為一個對公共事務有承擔的「公民」。如此，中國才能成就一個現代化的社會。

這種由外在物質生活環境的設計，而成全了公私德並存的理想化生活實踐，繼而達至「美化人的心靈、提高民族素質」的教育理念之呈現，乃是蔡元培「美感教育」的最高目的。

李紀祥認為中國在空間上面對從西方洶湧而來的工業生產方式，及現代文化之衝擊所經受之巨變，與中國從古到今於時間上的演變，在衝擊初期是絕對成立的。然而，經過了自鴉片戰爭到二次大戰中間近百年的演變，我們再不能單純地以西方文明來完全涵蓋中國的現代化。如同在日本一樣，中國的「現代化」到了1930年代，已不能只視作不經反省或過濾的「西洋化」[40]。

林語堂於1937年所出版的《生活的藝術》，已經能夠用一種從容、完全不陌生的態度來看待西化的生活。林氏認為「機械的文明中國不反對，目前的問題是怎樣把這二種文化加以融合……即中國古代的人生哲學與現代的物質文明……使它們成為一種普遍可行的人生哲學。」[41] 林氏對機械文明有十分前瞻性的想法：「機械的文明，終於使我們很快地趨近悠閒的時代，環境也將使我們必須少做工作而多過遊玩的生活。」[42]

林語堂提倡悠閒的生活，他以中國古代詩人筆下所形容的「江上清風、山間明月」式的閒逸氣質為本，探究與現代機械物質文化融合在一起的生活方式之可能性。在《生活的藝術》一書中，大量引經據典，以勾劃充滿藝術氣質的悠閒生活，也由此為出發點，品評床、椅、沙發，以及起居室、私家園林甚至西裝之設計。

除了林語堂，豐子愷在〈房間藝術〉一文中，也借用評論英國19世紀末工藝美術運動（Arts and Craft Movement）的領導者莫理斯（William Morris）所倡之生活的藝術化理念，談到如何藉設計帶來閒情逸趣的生活空間。莫理士提議房間內最好有大書櫥及「披雅娜」（piano）。然而，豐子愷卻期望著有一個活動可分段裝嵌的書櫥，既可自由變換其造型，也可容許書本依據其類別分別擺放，利便尋找。豐子愷認為，這種書櫥還有一個好處，就是用來代替牆壁把房間隔分。這種書櫥其實就是中國舊式的書箱。房間內放置古樸的書櫥的同時，卻不放古典的「披雅娜」。豐子愷認為現代人

生活繁忙，所以他期望有一架「蓄音機」和各種唱片，在空閒時可隨意選擇音樂來播放。從兩位文學家所談到的室內設計理想，我們都理解到30年代的文化人士，皆崇尚中國式的優雅，並兼有現代化科技的方便生活方式。[43]

林語堂除了著書立說討論現代生活的美學外，還精於機械的設計及發明，除了於1952年取得專利權的中文明快打字機外，他還設計了自來牙刷（會擠出牙膏的牙刷）、自動打橋牌機、自動門鎖、英文打字鍵盤等模型。

在30年代，林語堂開始研究簡易操作型中文打字機的設計及製造。當年他投入了畢生積蓄，在1947年，一台一分鐘能打50個漢字的中文打字機終於被他發明出來。林語堂為打字機設計的上下形檢字法，是今日中文電腦輸入法的前身。

佛教東傳至中國，人們憑著悠悠的幾百年歲月，將之潛移墨化；西方文明傳來中國，卻迫使國人以極度壓縮的時間將之消化，由1840年代到1940年代，經過了將近100年，西方機械文明與中國短兵相接，其由暴力的外來侵略者，漸內化成為林語堂以悠閒生活的角度，所討論及欣賞之生活的文化和藝術，正是中國在邁向現代化的路途上，要不斷付出沉重的代價換取得來的。然而，機械產品設計的中國化過程，到了林語堂發明的「中文明快打字機」，辜勿論能否大量生產，也應該算是一重要里程碑。30年後，電腦時代開始，林語堂研發的「上下形檢字法」和鍵盤，被台灣一家電腦公司採用及開發為電腦輸入法，林語堂的努力可說是沒有白費的。

正當豐子愷與林語堂孜孜不倦地描畫現代化的生活情調，魯迅也於1934年更深入地從藝術理論角度出發，對中國青年藝術家向西方藝術的模仿，對「新舊」及「變革」提出了真切的見解：

新的藝術，沒有一種是無根無蒂，突然發生的，總承受著先前的遺產，有幾位青年以為採用便是投降，那是他們將「採用」與「模仿」並為一談了。中國及日本畫入歐洲，被人採取，便發生了「印象派」，有誰說「印象派」是中國畫的俘虜呢？專學歐洲已有定評的新藝術，那倒不過是模仿「達達派」，是裝鬼臉……既是採用，當然要有條件，例如為流行計，特別取低級趣味之點，那不消說是不對的，這就是採取了壞處。[44]

舊形式是採取，必有所刪除，既有刪除，必有所增益，這結果是新形式的出現，也就是變革。[45]

從以上這兩段談話，我們理解到在魯迅的思想中已徹底清除了「中學為體、西學為用」那種既懼怕又要勉強去學習模仿的矛盾態度。在清末民初時期，將外國文化或文明勉強拼湊在自身文化內，對

當時的中國人來說，的確非常痛苦。然而，到了魯迅，中國文化已由西化的生搬硬套，漸變為中國的現代化反思了。他在談及陶元慶[46]的藝術及其裝幀設計時，魯迅以很簡單的比喻來勾畫出陶氏的畫風：

他並非「之乎者也」，因為用的是新的形和新的色；而又不是「YES」「NO」，因為他究竟是中國人。[47]

在這段話語中，魯迅用了兩個「不是」來形容陶氏的畫風，「負－負」之後，所得之「正」就是一個蘊含著現代意識的中國人的靈魂：

陶元慶君的繪畫……就因為內外兩面，都和世界的時代思潮合流，而又並未梏亡中國的民族性。[48]

在魯迅的眼中，已沒有外在的中西之分野。中國現代文化的使命乃是從三千年陳舊的桎梏裏解放出來，有自信及能力在現代插畫技巧上欣賞、採用「中國舊畫上的插畫」[49]，在玩具設計上肯定承認江北人用竹子製的機關槍是「創作」[50]。但同時，又有能力評定日爾曼人的「書籍的裝潢，玩具的工緻，無不令人心愛」。[51]

中國在 1930 年代的政治局面，儘管還是處於極度的劣勢，但魯迅的說話足以證明當時的人在探索中國現代化的道路上，比起 100 年前已站穩了腳步，國人所要面向的是整個世界，「要出而參與世界的事業」。

法國社會學家阿倫・圖海勒（Alain Touraine）在其著作——《現代性之批判》（the Critique of Modernity）中認為，法國大革命創造了過去傳統及將來理念的猛烈衝擊中。而於這衝擊中誕生的乃是歷史的行動者（historical actor）。在本書中，圖海勒曾說：「歷史將會領向現代性之勝利。……所謂『歷史』，同時是一項意識 (consciousness) 之顯現，這項意識乃是跟理性及意志 (reason and will) 有相類似及同層次的意義的。同時，這項意識將會取替既定的規範、制度和過去傳統（對人們）的制約和束縛。」[52] 當我們將這段話語和魯迅評論陶元慶的話比較，我們可以發覺，魯迅是完全清楚自身作為一個歷史的行動者（historical actor）：

世界的時代思潮早已六面襲來，而自己還拘禁在三千年陳舊的桎梏裏，於是覺醒、掙扎、反叛，要出而參與世界的事業。[53]

《中國現代設計的誕生》這一本書，正是憑藉這種歷史意識所寫成。

同時，我們的論述角度，是採納了凱西勒在《啟蒙時代的哲學》一書所給予的訓示，我們寫歷史，必須要「找尋一個方法，不單能夠讓讀者看到所編寫的時代之本身的模態（in its own shape），同時更要將那些釀成這個獨特的時代之模態的原本力量，勾劃及釋放出來。」[54] 因此，我們嘗試把中國步向「現代」的艱辛步伐，以反省（reflective）的角度記錄下來。我們企圖將設計作為中國現代精神的具體實踐，即由對西方外在造型的模仿，以致中國內在精神的重新整頓、追尋的整個歷程作出詳細的探究。我們的野心，乃是深入勾劃中國在設計實踐上所顯示的，與世界同步之作為現代（being modern）之特質。

註釋

01 Walker, John A.: *Design History and the History of Design*, London: Pluto Press, 1989, p. 23.

02 Raizman, David Seth.: *History of Modern Design*, Upper Saddle River, New Jersey: Prentice Hall, 2004, p. 55.

03 資料見「IDSA」網頁：http://new.idsa.org/webmodules/articles/anmviewer.asp?a=307&z=62。

04 康有為著，湯志鈞編：《康有為政論集》，北京：中華書局，1981年，頁237。

05 Foucault, Michel : *The Archaeology of Knowledge*, London, Routledge, 1977, p. 1.

06 李紀祥：《時間，歷史，敘事：史學傳統與歷史理論再思》，台北：麥田出版社，2001年，頁53-55。

07 梁漱溟：〈東西文化及其哲學（節錄）〉，載羅榮渠編：《從「西化」到現代化：五四以來有關中國的文化趨向和發展道路論爭文選》，北京：北京大學出版社，1990年，頁50。

08 嚴中平：《中國近代經濟史1840 - 1894》，北京：人民出版社，2001年，頁1097。

09 同上，頁1344。

10 張玉法：《近代中國工業發展史1860 - 1916》，台北：桂冠圖書股份有限公司，1992年，頁207。

11 李長莉：《晚清上海社會的變遷：生活與倫理的近代化》，天津：天津人民出版社，2002年，頁39。

12 同上，頁111。

13 同上，頁151。

14 張玉法：《近代中國工業發展史1860 - 1916》，台北：桂冠圖書股份有限公司，1992年，頁23。

15 葉凱蒂：〈清末上海妓女服飾、傢俱與西洋物質文明的引進〉，載汪暉、陳平原、王守常主編，《學人》，第九輯，南京市：江蘇文藝出版社，1996年，頁382-385。

16 袁熙暘：《中國藝術設計教育發展歷程研究》，北京：北京理工大學出版社，2003年，頁43。

17 馬敏：《商人精神的嬗變：近代中國商人觀念研究》，武昌：華中師範大學出版社，2001年，頁250。

18 姚村雄：《設計本事：日治時期台灣美術設計案內》，新店：遠足文化事業股份有限公司，2005年，頁40。

19 馬敏：《商人精神的嬗變：近代中國商人觀念研究》，武昌：華中師範大學出版社，2001年，頁229。

20 同上，頁265。

21 上海圖書館編：《中國與世博：歷史記錄（1851 – 1940）》，上海：上海科學技術文獻出版社，2002年，頁4。

22 馬敏：《商人精神的嬗變：近代中國商人觀念研究》，武昌市：華中師範大學出版社，2001年，頁314-315。

23 同上，頁332。

24 袁熙暘：《中國藝術設計教育發展歷程研究》，北京：北京理工大學出版社，2003年，頁73。

25 潘君祥編：《中國近代國貨運動研究》，上海：上海社會科學院出版社，1998年，頁292。

26 袁熙暘：《中國藝術設計教育發展歷程研究》，北京：北京理工大學出版社，2003年，頁13。

27 歐陽宗俊：《陳之佛》，蘇州：古吳軒出版社，2000年，頁47。

28 俞劍華：《最新立體圖案法》，上海：商務印書館，1937年，頁12。

29 陳之佛：〈工藝美術問題〉，載李有光、陳修範著，《陳之佛研究》，南京：江蘇美術出版社，1990年，頁139-144。

30 袁熙暘：《中國藝術設計教育發展歷程研究》，北京：北京理工大學出版社，2003年，頁75。

31 潘君祥編：《中國近代國貨運動研究》，上海：上海社會科學院出版社，1998年，頁33。

32 同上，頁37。

33 中國電器工業發展史編輯委員會編：《中國電器工業發展史（專業卷二）》，北京：機械工業出版社，1990年，頁457。

34 上海市社會局編：《上海之機製工業》，上海：中華書局，1933年，頁71。

35 胡西園：《追憶商海往事前塵：中國電光源之父胡西園自述》，北京：中國文史出版社，2005年，頁111。

36 袁熙暘：《中國藝術設計教育發展歷程研究》，北京：北京理工大學出版社，2003年，頁79。

37 同上，頁14。

38 蔡元培：《蔡元培美學文選》，北京：北京大學出版社，1983年，頁175。

39 孫世哲：《蔡元培魯迅的美育思想》，瀋陽：遼寧教育出版社，1990年，頁143。

40 Tipton, Elise K. and Clark, John: *Being Modern in Japan: Culture and Society from the 1910s to the 1930s,* Honolulu: University of Hawaii Press, 2000, p. 7.

41 林語堂：《生活的藝術》，台北：遠景出版社，1979年，頁180。

42 同上。

43 豐子愷：〈房間藝術〉，載豐陳寶、豐一吟編，《豐子愷文集》，杭州：浙江文藝出版社、浙江教育出版社，1992年，頁523-528。

44 黃蒙田：《魯迅與美術二集》，香港：大光出版社，1977年，頁133-134。

45 同上，頁135。

46 魯迅對陶元慶的裝幀圖案賦予肯定的評價：「能教圖案畫的，中國現在恐怕沒有一個，自陶元慶死後，杭州美術院就只好請日本人了。」(節錄於1930年11月19日魯迅覆崔真吾的信，載黃蒙田著：《魯迅與美術二集》，香港：大光出版社，1977年，頁45。)

47 黃蒙田：《魯迅與美術二集》，香港：大光出版社，1977年，頁41。

48 同上。

49 同上，頁131。

50 同上，頁30。

51 同上，頁31。

52 Touraine, Alain: *Critique of modernity, Cambridge,* Mass: Blackwell, 1995, p. 63.

53 黃蒙田：《魯迅與美術二集》，香港：大光出版社，1977年，頁42。

54 Cassirer, Ernst: Preface, *The philosophy of the enlightenment*, Boston: Beacon Press, 1955.

第一部份 中國現代設計·編年

第一階段：1842-1895

中國人現代意識之展開
晚清洋務運動與設計教育的萌芽

經過兩次鴉片戰爭以及太平天國之亂，清政府已明白自己無力對抗內患外敵，於是開始接納西方商人的建議，購買洋艦、洋式武器以應付戰爭。從此，中國海關事務便開始由外國人掌管，在中國掠奪利益，但是這些西方人卻同時改革了中國的稅制、工商業的管理方法（迫使清廷設立規管商標法例等），並促使清廷首次派人攜帶中國貨品參加世界博覽會。

清廷的洋務派份子深被西方的堅船利炮（機器文物）震懾，積極尋求學習歐美現代科技知識的方法。曾國藩、李鴻章和左宗棠等紛紛開設機器製造所，希望能夠「師夷之長技以制夷」。這些製造所內通常都附有學堂，用以培養軍事工業生產的人才，課程包括「擬定各汽機圖樣」。而左宗棠開辦的洋務學堂則設有「繪事院」，專門用以培養繪製機械圖的人員。雖然這些學堂都以教授

與現代設計相關的概念：
「工藝」（兵工業生產前）、「擬定圖樣」、「畫圖」

設計現代軍事工業為主，而且設計科和工業科尚為一體，仍未分開，但這種教育學生以科學方法來製造器物的途徑，可以說是現代設計教育的萌發點。除此之外，來華傳教的傳教士亦開始在其開辦的孤兒院開辦學校教授繪畫和工藝，其中上海的土山灣孤兒院，便培育了近代中國第一批「圖案」繪畫人才。

不平等條約為洋人來華開設公司帶來了很多方便，而機製洋貨也得以大量輸入，令本來極力打算保持封建經濟模式的清政府破開了一個大缺口，銀元大量流失，經濟也陷入崩潰的危機之中。根據李長莉（2002）的分析，當時視野狹窄的人們將這種經濟崩潰的危機訴諸「道德問題」，並大力批評中國人縱情購買外洋「奇技淫巧」的貨品有違節儉之美德，力圖以道德規範改變大局。然而，曾國藩卻認為外國貨品未必一定「淫巧」，他首先提出「商戰」觀念，希望中國也能如外國般，大量造出價廉質優的貨品，以提高中國對外之經濟競爭力。此點為李鴻章與張之洞所採納，並希望透過「官督商辦」的方式，發展現代化民生工業，他們分別在上海和湖北設織布廠，以機械製造方式大量生產布匹。

在這時期，洋務運動帶動著中國現代工業的誕生，不過設計業與整個工業生產過程的關係仍是很模糊。因為當時中國對現代工業技術的把握還只是起步階段，有識之士未能有機會考慮產品的「功能」與「美」等問題，只是著力於研究如何進行大量生產等技術性的問題。

甲午戰爭的爆發，令中國人不能再靜下來慢慢思考自己的前途。外商根據新簽訂的《馬關條約》紛紛來華設立工廠，大量生產更低成本的產品，叫中國陷入一個更大的危機之中。

1842 中國大事典

第一次鴉片戰爭結束，中英簽訂《南京條約》，西方物質和文化開始魚貫輸入中國。

林則徐領導禁煙運動，於虎門銷煙，激發英國內閣向中國出兵。自1840年英軍封鎖珠江口開始，鴉片戰爭正式爆發，並一直延續至1842年清政府派員到南京議和，簽訂《南京條約》為止，歷時約兩年。

《南京條約》是近代中國與外國侵略者第一次簽訂的不平等條約。除了割地賠款外，這個條約迫使中國對英國開放上海、福州、廈門、寧波、廣州五個通商口岸，英國商人可以自由與中國商人進行貿易。其後，中英還進一步簽訂《虎門條約》，中國因此被迫要與英國共同議定中國境內之進出口貨物稅率、給予英國最惠國待遇等特權。及後，美國和法國亦跟隨英國分別強迫清政府與其簽訂《望廈條約》和《黃埔條約》，美法兩國不但要求中國給予他們如英國般的在華特權，還進一步要求中國擴大她們在華的權力，如不受限制地在通商港口的租界範圍建築房屋，或設立教堂、醫院等其他設施，這開展了外國列強在華特權的先例。

被迫割地賠款和開放海港通商後的中國，無法阻止外國的物質和文化輸入，外國的制度與生活隨著租界的開闢而陸續展現在中國人眼前，大量洋行，例如銀行、新式書館、跑馬廳、報館等等的出現，令本來打算極力保持封建經濟模式的清政府破開了一個大缺口，造就了中國日後被迫急速變革和發展現代化的背景條件。

中國經此一役，首次感受到西方近代的軍事力量，英國的鐵甲戰艦「復仇女神號」（Nemesis），不論在炮火的威力，或航行速度上均遠勝中國的戰船，其蒸汽的威力更叫中國人吃驚。這次「器物文明」的硬碰，始叫中國人意識到中華文化確有遜於「夷狄」之處，因而萌起學習西方文明的念頭。

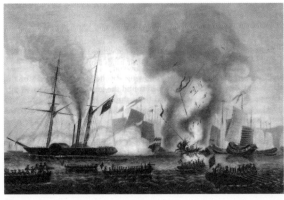

01

魏源完成《海國圖誌》，首倡「師夷之長技以制夷」。

魏源於1842年編撰成《海國圖誌》，在《南京條約》簽訂後不久正式出版，初編50卷，後擴編為100卷。此書主要內容是總結鴉片戰爭失敗的經驗，探討日後應如何抵禦外敵，達到富國強兵的目的。書中戰略性地探討日後應如何和外國列強交戰，以客觀的觀點介紹世界各國之政治、經濟形勢，以及西方之科學技術，希望藉此扭轉國人視西洋科學為「奇技淫巧」的固有觀念，並透過學習外國的長處，以達到「師夷之長技以制夷」之效果。

他在《海國圖誌》中列舉歷代中國製器以克服困難之例，說明西方製造機械之目的是與中國歷朝製器之目的相近的，皆以「以利民用」為目標。接著，他進一步將西方之「奇技」以是否有助富國強兵來劃分，提出「有用之物，即奇技而非淫巧」的說法，推論出人類發揮其聰明才智於製造器物以利民用，是中西古今共通之道理。

★01　英國鐵甲戰艦「復仇女神號」於虎門外望海灣擊沉中國戰船之情景

G. W. Terry 繪畫，George Great Back 雕製。取自 Hoe, Susanna: *The Taking of Hong Kong: Charles and Clara Elliot in China Waters*, Richmond, Surrey: Curzon Press,1999.

魏源一方面介紹西方近代工業，另一方面建議中國設翻譯館翻譯西方經典書籍，聘請外國技師教授製造槍炮船艦之技術，培養機器鑄造之工匠。另外，政府應設立製船局、製炮廠等，也就是建議興辦軍事工業等強兵之策。而在富國的策略上，他則提倡興辦一些有益於人們生產、生活之用的民用工業，如火車、輪船、起重機等一些有助國家建築、貨物運輸的機械工業。

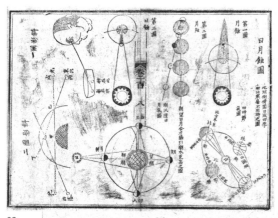

02

首先，魏源堅決反對鎖國的做法，主張開展正常的對外貿易。他更在書上介紹了英國的政治、經濟體系，以及生產技術發展的情況，描繪了倫敦經濟繁榮的景象，提出除官辦工廠之外，還可以傚法西方允許建立民辦企業。在討論上，魏源已開始提及平衡貿易，及貿易的順差逆差等問題。這些觀點都充分表現出他有意發展帶有資本主義性質的近代工業的意圖。

此書提出的「師夷之長技」之主張，為國人提供了解救國難的新視點。對日後洋務運動提供了不少引導和啟發作用。魏源的思想更為清朝末年維新派人士康有為、梁啟超等人所推崇。約在1850年，《海國圖誌》流傳到日本，受到日本維新志士佐久間象山和吉田松陰的高度重視，對日本的「明治維新」起了很大幫助。值得一提的是，雖然佐久間象山對魏源之著作賦以高度的評價，但是卻批評魏源在介紹西方炮艦時「多粗漏無稽，如同兒戲」。事實上，當時的日本雄藩，已著手研究西式煉鐵和製造大炮的技術，而且取得了成功。

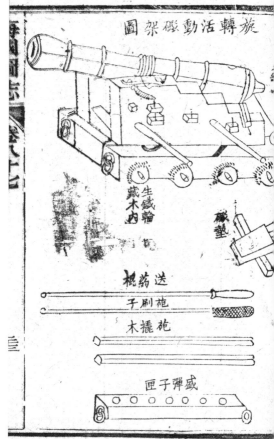

03

1843 外資或華洋合資企業

上海正式闢為通商口岸，迅速成為外商開設洋行的首選地。

早在18世紀，英國、法國和美國已在中國設立洋行，與清政府特許規定的華商（通稱十三行商人）做生意。鴉片戰爭後簽訂的《南京條約》等不平等條約，令很多外國商人可以憑藉各種經濟特權來華投資，他們更可在五個通商口岸自由進行貿易。他們通過買辦、代理等制度，建立從通商都市到中國內陸地區的商業網絡，控制著各地市場和價格。1855年各口岸已約有洋行200家。

外國商人早在鴉片戰爭前已在中國作了不少考察，如著名英船「阿美士德號」就曾在中國沿海地區，測量水深和繪製地圖，更發現上海當時碼頭林立，匯集了不少商賈、工商業會館公所等，已是江南地區一個重要的貿易口岸。鴉片戰爭滬港通商以後，英商顛地洋行、怡和洋行和美商旗昌洋行等各大洋行都紛紛從廣州移至上海開業。1847年，上海租界內已有24家從事進出口生意的洋行。上海的對外貿易在1853年以後，已是全國總額的50%以上，雄踞全國第一。

早期的洋行主要是向中國輸入鴉片、紡織品、硝石以及燃料等貨品，以及經營中國絲和茶的出口業務，壟斷了中國的金融外匯和進出口業務。

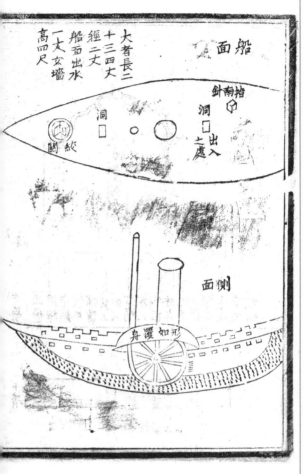

★ 02　〈日月蝕圖〉，取自魏源：《海國圖誌》，邵陽：急當務齋，1880年，第100卷。

★ 03　〈旋轉活動礮架圖〉，取自魏源：《海國圖誌》，邵陽：急當務齋，1880年，第87卷。

★ 04　〈火輪船圖說卷內之說明插圖〉，取自魏源：《海國圖誌》，邵陽：急當務齋，1880年，第85卷。

· **外資或華洋合資企業**：外商顛地洋行、怡和洋行、旗昌洋行在上海開業。

中國第一間機器印刷所——墨海書館在上海設立。

1844年英國新教倫敦會傳教士麥都思在上海縣城創辦墨海書館,它是外國人在中國設立的第一所以活字板機器印書的出版機構,也是中國境內最早置有中文活字印刷機器設備的。

《晚清上海社會的變遷:生活與倫理的近代化》(李長莉 2002)一書提到,當時上海文人對此機器無一不感興趣,對之賦詩吟詠者眾。此書作者認為此印書機器「恐怕是在上海的中國文人最早看到的一部西式大機器」。晚清文人王韜曾在其著作《漫游隨錄》及《瀛壖雜志》中,具體描述了此機器的形象及結構,並列明此機器「一日可印四萬餘紙」。此機器原有可能是由蒸汽機(水火二氣)所推動,但當時蒸汽機尚未傳入中國,最後暫以牛代為推動了。

最初,墨海書館以出版宣傳教義書籍為主,後來數學家李善蘭加入書館,與館內人員合作翻譯了一批西方數學、科學(如幾何學原理和力學等)書籍。大約在1855年前後,年輕數學家華蘅芳和化學家徐壽遊滬,拜訪了館內的知識份子(如李善蘭等),看了大量書館出版的書籍(如《博物新編》),得到了西方近代數學、科學和機械工程(如蒸汽機的製作和原理)等知識。後來他們都在江南製造局中進行研究及教育工作,為中國現代軍事工業,造船業作出重大貢獻,是中國近代科學事業的先行者。

除了墨海書館外,當時較出名的備有中文書籍印刷設施的出版機構,包括由美國長老會在1844年於澳門所開辦的花華聖經書房(後改名為美華書館)。此書房於1859年亦遷到上海。及後,中國自家亦紛紛開辦翻譯西方書籍的機器印刷所(當時的印刷機器見圖05),如清政府在1862年創立的同文館和江南製造局在1868年設的翻譯館等。

- **中國工商業大事典**:清政府設五口通商大臣,兼任保護外國洋貨之商標不被國人仿冒之職。
- **外資或華洋合資企業**:美國長老會於澳門所開辦花華聖經書房

1845
- **中國大事典**:英國在上海設租界,為租界之始。

1846
- **世界工業、設計大事典**:美國發明家兼工程師 Richard M. Hoe 改良輪轉印刷技術,使印刷品價格下降。

1848
- **世界大事典**:歐洲各地發生革命,專制政治沒落;馬克斯、恩格斯發表《共產黨宣言》。
- **世界工業、設計大事典**:活版印刷機傳入日本
- **外資或華洋合資企業**:英國倫敦的東方銀行(麗如銀行)在上海開辦分店,為現代化銀行之始。

05

★05　1876年2月3日刊登在《申報》內的「印字器機」廣告插圖

・**私營的設計教育：**西方傳教士在上海開設孤兒院，並開設學校教授圖畫課程。

1850 外資或華洋合資企業

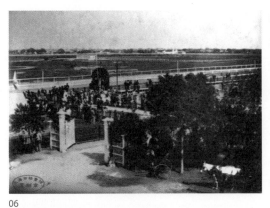

06

上海建成第一個跑馬廳，租界內的「公共消閒空間」迅速發展。

行政、立法、司法方面完全獨立於清政府管轄的上海租界區域，本來只供洋人居住，但自1853年江南戰亂始（太平天國及各地反清組織與清政府之戰爭），大量中國人遷入租界居住。就這樣，一個已鋪設好馬路備有各式售賣洋貨的店舖、西式住宅、洋人的俱樂部、圖書館、報館等建設的現代化城市，和一套近代化城市生活隨即展現在中國人眼前。很快，中國人開始參與西人的娛樂活動，其中以參觀西人的賽馬活動最受中國人歡迎，可見西方的生活文化漸漸融入中國人的生活中。

除此之外，由於遷入租界之華人不乏紳商富戶，他們具有一定的消費能力，使租界的繁華景象得以進一步發展。在1860年代後期，跑馬場附近已經佈滿各式不同的娛樂場所，如傳統的鴉片館、茶館、妓院、戲園和酒店，以至西國的戲院（放映幻燈片，表演馬戲的場所）、跳舞廳、健身房、西餐廳等。

李長莉（2002）更進一步指出，租界內娛樂場所林立的這種繁華景象，不但使華人的娛樂活動範圍由家庭和街鄰擴展至一個佈滿大量常設消遣場所的「公共消閒空間」；商人更會利用娛樂場所傾談生意買賣，士紳之間亦會藉此拉攏關係等等，這個「公共消閒空間」因此而變得更商業化。租界的華人就在這個高度城市化、商業化的「公共消閒空間」開始感受近代城市之娛樂消費生活。

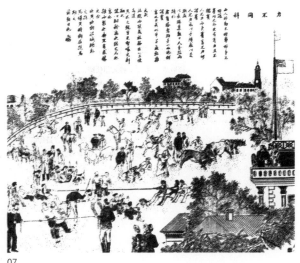

07

★06　1850年，上海英租界建成的第一個賽馬場是租界內其中一個最受大眾歡迎的娛樂場所。早期的活動只限於賽馬，直至1852年，賽馬場開始兼辦各種遊藝活動。（上海市檔案館藏）

★07　《點石齋畫報》對跑馬廳多有報導，如刊於1884年的《力不同科》，便報導了一次於跑馬場舉辦的體育活動。

民辦企業

戲鴻堂箋扇莊開業，是華商最早開設用機器生產包裝印刷品的工廠。

據《上海輕工業誌》（1996）的紀錄，上海戲鴻堂箋扇莊於1850年開業。這是一家由賣字畫的古董店發展為前店後工場的印刷所，承印請柬、名帖等裝飾性產品，是華商最早開設的用機器生產包裝印刷品的工廠。另外，清末時期還有一些其他的華資印刷所，它們分別是創辦於1884年的陳一鴞紙號，1892年建立的謝文益印刷所，和開業於1899年及1890年的永祥印書館和巨成印刷所等。

- **中國大事典**：洪秀全在廣西起義，建號「太平天國」。

1851
- **世界工業、設計大事典**：倫敦舉辦第一屆世界博覽會，展館以玻璃覆蓋鋼框架建成，被稱為「水晶宮」。

1853
- **世界大事典**：美國威迫日本簽訂《神奈川條約》，開港通商；結束日本200年來的鎖國政策。
- **中國大事典**：上海地區爆發小刀會起義，市民擁入上海租界避難，華洋分居的局面因此被打破。

1855
- **世界大事典**：日本設立洋學所，研究西學，翻譯西書。
- **世界工業、設計大事典**：法國巴黎舉辦世界博覽會，首設世界攝影展館。

1858
- **中國大事典**：英法聯軍進一步侵華，清政府議和，簽訂《天津條約》。

1859
- **世界大事典**：達爾文提出「進化論」

1860 中國大事典

英法聯軍攻陷北京，中國與英、法簽訂《北京條約》，此為英國人把持中國海關制度之始。

1858年，英法聯軍攻入天津城郊，清政府趕忙議和，簽訂《天津條約》。

英、法迫使中國在《天津條約》內除批准增開煙台、台灣、南京、鎮江等十多處商埠外，亦允許外國商船可在長江各口岸往來，外國人可自由前往內地通商、旅遊，當然也少不了向英、法繳交賠款。

1860年2月，英、法再次率軍侵華。是年10月，英法聯軍已攻入安定門，控制北京城，更在圓明園大肆搶掠珍貴文物和金銀珠寶，並將園內建築付之一炬。同月24、25日，中英、中法簽訂《北京條約》，是為第二次鴉片戰爭。條約內增開天津為商埠，准許英、法招募華人出國工作，割讓九龍給英國和對英、法兩國賠以巨款等。

經過兩次鴉片戰爭，外國資本主義的侵略勢力由東南沿海進入中國內地，並日益擴展，令中國社會進一步被迫接受資本主義經濟體系，開始與外國進行「商戰」。在辛亥革命爆發前，清政府所開放的商埠共達82處，幾乎遍及全國各省。外國商人在各商埠間往來販運貿易，外國物品大量輸入中國。

- **中國工商業大事典**：設總理各國事務衙門，管理各國外交通商事務。

1861 中國工商業大事典

清政府設通商大臣管理及保護外國洋貨之商標不被國人仿冒之職

1844年第一次鴉片戰爭之後，清政府便開始設五口通商大臣，辦理中國與各國通商、海防、交涉等事務，還兼任保護外國洋貨之商標不被國人仿冒之職，是我國最早之商標兼管機構。

1861年第二次鴉片戰爭之後，清政府將五口通商大臣，對外改稱為南、北洋通商大臣。南洋通商大臣總部設於上海，北洋通商大臣則設總部於天津。此後，清政府陸續正式對中外廠商之商標進行管理。左旭初（2005）指出，當時要求制訂保護商品上之商標不被別人假冒的商標法規，最早是由外國駐華使節和商人向清政府提出的，而不是中國人自己提出的。

英人赫德在上海代理總稅務司

赫德（Robert Hart）是中國近代史上一個把持晚清海關大權近50年（1859-1908）的英國人，並且深受清政府的信任，就連清廷大官、總督等的任命，政府也要諮詢和採納他的意見，他的影響力遍及當時中國的軍事、政治、經濟、外交以至文化、教育各個方面。

在任期內，他一直積極參與洋務派官僚的軍火購買、海軍建置和其他工礦交通企業活動。另外，他也肩負起晚清的西學運動，如中國第一個新式學校——京師同文館的經費就是來自海關稅收的，館內負責人也是由他所推薦的。及後，他更於1866年帶領京師同文館的學生到歐美考察。另外，中國早期參加世界博覽會的事宜亦是由他負責，或由他派員負責的。

- **世界工業、設計大事典**：「美術與工藝運動」（Arts and Crafts Movement）正式在倫敦展開
- **中國大事典**：慈禧獨攬大權，立年幼的同治為帝，開始垂簾聽政。
- **官辦或官督商辦企業**：曾國藩創辦安慶軍械所，這是中國人自辦的第一座機械廠。

1862 中國大事典

京師同文館、上海廣方言館成立，教授外語、科學，為中國第一批自辦的新式學校。

京師同文館於1862年在北京成立，隸屬於總理各國事務衙門。此乃清末第一所官辦外語專門學校，初期以招收13、14歲以下八旗子弟貴族為對象。至1866年，隨著洋務運動的展開，總理各國事務衙門本欲擴大規模，增設天文、算學二館，以及一些學習製造機器的科目，招收科舉出身之人員入學和進一步聘請更多洋人任教。但據熊月之（1994）描述，上述這些計劃遭守舊人士反對，他們認為直接學習「夷」技，有損中國天朝之形象，此計劃亦因而告吹。

熊月之指出，1863年開辦的上海廣方言館，學習西學的成果比京師同文館較為明顯。由於上海不像北京，不是中國傳統文化的核心地帶，而是通商口岸，上海人民比較容易接觸西洋新事物，加上洋行林立，年輕人所習的外語及西洋知識可增加他們的就業機會，故此西學也較易流行。在民國時期創辦天廚味精廠的大實業家吳蘊初，少年時期就曾在上海廣方言館就讀。

- **世界工業、設計大事典：**倫敦第二次舉辦世界博覽會，要求展品均要是1850年後生產的產品；日本派36人前往參觀世博，其中包括「日本文明之父」福澤諭吉。

1863
- **中國大事典：**上海廣方言館成立，1870年被併入江南製造局。
- **中國設計大事典：**清代數學家華蘅芳和化學家徐壽投身兩江總督曾國藩幕下，試製中國近代第一艘火輪「黃鵠號」。

1864 私營的設計教育

耶穌會在上海徐家匯土山灣孤兒院創設工藝院

教會為最早引進西方文化思想的組織，他們創辦教會學校及開設一些西學課程，例如中國耶穌會便在1864年於上海徐家匯土山灣孤兒院創設工藝院，並設印刷、木工、繪畫、成衣、製鞋等工場。

據1917年出版之《職業與教育》內的〈參觀上海土山灣工藝局紀要〉中記述工藝院「每製一器，先令打樣，繪成精密之圖樣，然後交由木工場依樣製作，此則與中國木工不同也。」這就證明此工藝院的生產模式已經與現代的工業生產方法接近，紀錄中凸顯了大量生產之前的製樣本、繪圖版的步驟，並將設計與製作的步驟分開。而在袁熙暘的《中國藝術設計教育發展歷程研究》（2003）中亦提到「該工藝院在其長期發展中始終保持著很大的規模，1917年時，工藝院中有生徒600餘，年齡自七八歲至弱冠不等，畢業年限三五年不等。該院木工科的出品，分家用品與奢

侈品兩類，但無論何種木器均備有樣本，依樣製作。……而土山灣孤兒工藝院在中國教會學校中並非特例，至1905年，耶穌會各會在華所設學校中，工藝學堂已發展至七所。至1922年，全國150至200所教會所設孤兒院中多數辦有工藝教育事業。」

工藝院培養了許多美術與工藝設計人才，例如有月份牌畫家徐詠青、周湘和書籍設計師張聿光等人，就是出自土山灣工藝院的。

- **中國大事典**：太平天國敗亡
- **官辦或官督商辦企業**：李鴻章在蘇州設西洋炮局
- **外資或華洋合資企業**：滙豐銀行總行在香港成立，後來成為英國在華經濟權益代表，為外國在華勢力最雄厚的銀行。

08

★08　法國神父在教授孤兒木雕技藝

取自張偉：〈舊上海的土山灣：現代工藝美術的搖籃〉，《上海工藝美術》，1998年，第4期，頁19。

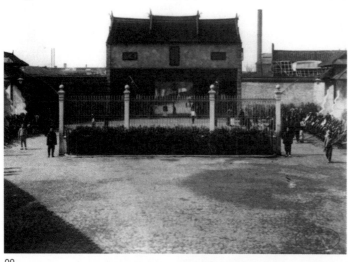

09

- **中國大事典**：南京路上點亮了第一盞煤氣路燈，夜上海生活從此開始。
- **中國工商業大事典**：李鴻章在「置辦外國鐵廠機器摺」內，奏請朝廷購置紡織、印刷等機器，以裨益民生日用。
- **官辦或官督商辦企業**：李鴻章在南京設立金陵機器局
- **政府的設計教育**：江南機器製造總局附設機器學堂

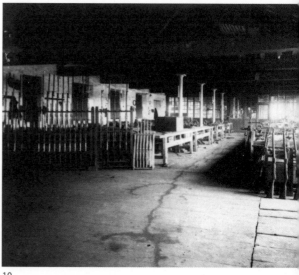

10

李鴻章在上海創辦江南機器製造總局，官辦軍事工業陸續發展。

1859年，曾國藩繼林則徐提出自造船炮的主張，於1861年至1862年期間，曾國藩和李鴻章更分別在安慶造輪船和在上海製洋炮。

江南機器製造總局是當時中國規模最大的，也是最早使用機器生產的近代軍事工業之企業，並成為中國自辦近代工業的開端。江南機器製造總局初建有機器廠、洋槍廠等，及後更增建輪船廠。1868年以後江南機器製造局還創辦了翻譯館、工藝學堂及中國第一所機械工業製造學校等，是最早一批從外國引進先進技術往中國的地方。

除了江南製造局，清政府在同時籌建的較大型的工業建設還有金陵機器局、福州船政局和天津機器局等官辦工業，皆以兵工業為主。

★09　江南機器製造總局大門（上海市檔案館藏）

★10　江南機器製造總局槍廠鉗作房（上海市檔案館藏）

1866

1867 政府的設計教育

福州船政局內設「繪事院」，培養繪製機械圖的人才。

洋務運動隨著清政府興辦的外語學堂和官辦工業而展開，而設計教育亦隨著這些新式學堂所引進的西方科學技術和軍事技術而一同進入中國。其中1866年創辦的福州船政局和1865年創立的江南機器製造總局所開辦的課程內，有著明顯的設計教育雛型。

1867年福州船政局在造船科內增設「繪事院」，培養繪製機械圖之人才。「繪事院」內分兩個部門：一是專習繪製船圖，另一部門則習繪製機器圖。「繪事院」的學生被稱為「畫圖生」。翌年再增設培養日後擔任領班工匠的「藝圃」，學生需隨同「洋匠」一邊工作，一邊學習。袁熙暘（2003）認為：「繪事院的藝圃培養了大批設計人才與能工巧匠，雖然他們主要學習的是機器製造與機械製圖，但從今日工業設計的角度來看，仍與設計藝術淵源深厚。」辛亥革命之後，繪事院被改稱為「船政局圖算所」，藝圃被改稱為「福州藝術學校」，前者停辦於1916年，後者亦於1932年停辦。

另外，歸併入江南製造局後的上海廣方言館亦為中國設計教育闢建出另一開端。上海廣方言館因為1868年江南製造局開設翻譯館而被歸併其中，據熊月之（1994）述，此館歸併製造局後新擬訂的《廣方言館課程十條》和《開辦學館事宜章程十六條》中就清楚列明館中七班中之一為「擬定各汽機圖樣或司機各事」，而開設此學科的目的則在「編圖說而明理法」，館中設班教授（大量生產前）製圖造樣版課程。1899年，江南製造局的工藝學堂併入廣方言館中，使這個本來是培養翻譯人才的學堂逐漸變成一工業學院。至1905年，廣方言館因為各地的外語學校已紛紛成立，翻譯人才已足夠，而被完全地改為工業學堂。

江南製造局設立翻譯館，翻譯西方工藝書籍。

1868年，江南製造局設立翻譯館。據熊月之（1994）按照《江南製造局譯書提要》（1909）的分類，統計出江南製造局之翻譯館所出版的160種書籍內，有18種是工藝類書籍，數量僅次於兵學類書籍（21種）。其中多以描述蒸汽機、火輪船之製造原理及方法為主。但也有些教授各種西洋器物小工程之書，如《西藝知新》（*Modern Arts and Manufactures of the West*）。這本書是由英國傳教士傅蘭雅口述，中國化學家徐壽筆錄而成，正編10卷，續編12卷。梁啟超曾評此書，認為此書所教授的技法雖舊，然則中國工人之技法比此書所教授的還要舊上十年！所以，如果中國工人能潛心研究此書，精通其法則，仍然可以獲益。

中國設計大事典

江南機器製造總局製造出中國的第一艘近代兵輪：「恬吉號」。

早在1862年，華蘅芳與徐壽在曾國藩的資助下，已在安慶合作試製小火輪船和蒸汽機，更在1865年製成中國第一艘木質蒸汽船「黃鵠號」。他們經過進一步研究，又於1868年7月23日在江南機器製造總局製造出中國的第一艘近代兵輪——「恬吉號」。該船寬27.2尺、長185尺、馬力392匹、載重量600噸，是中國自行設計建造的第一艘機動輪船，後改名為「惠吉號」。

次年，江南製造局製造了另一艘「暗輪」（螺旋槳）輪船。此船之輪機、鍋爐、船殼均為自製，載重量640噸，船速九節，命名為「操江號」。

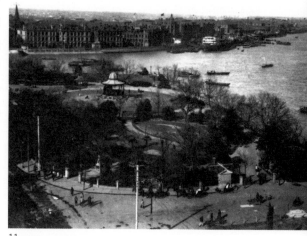

11

中國大事典

上海第一個公園——公家花園開幕。

公園出現在鴉片戰爭後的上海租界，但長期不准中國人進入。20世紀前比較著名的公園有設在上海外灘的公家花園（建於1868年）和虹口公園（建於1900年）。另外，天津的租界也繼上海之後建設公園，如英國公園（建於1887年）。1926年，在「五卅運動」和北伐戰爭的影響下，上海的公共租界工部局才決定將公園開放給中國人，後於1928年付諸實行。另外，據清末文人陳伯熙於《上海軼事大觀》（2000）內記載，洋人雖嚴禁華

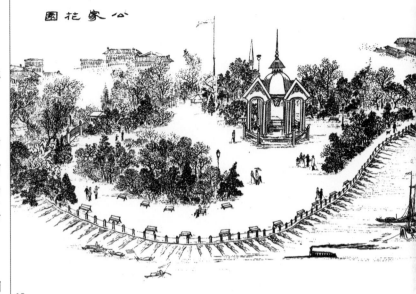

人進入公家花園，但為免華人對他們萌生惡意，在蘇州河附近建一華人公園，專供華人駐足，此園又稱「新花園」。

除了西方人在華建園外，中國在清朝末年亦有自建公園。如龍沙公園（建於1897年），無錫的城中公園（建於1906年），北京的農事試驗場中附設的公園（建於1906年），和南京的玄武湖公園（建於1911年）等。

公園的開設標誌著現代生活的展開，並訂立公園內不准遊人隨意攀折花木、射殺雀鳥、隨地吐痰等規例，要中國人民走進一個有別於舊式消費場所的公共空間，並使他們能夠意識到現代社會中的一些公民責任，是他們體驗現代化社會生活之開端。

· 世界大事典：明治維新開始

1869
· 中國設計大事典：江南製造局的另一艘輪船「操江號」下水；由船政局製造的「萬年青」下水。

1870
· 世界大事典：英國實施義務教育

1871
· 世界大事典：日本派出多名官員及留學生前往歐美考察，學習如何使日本「政體更新」；日本設文部省，開始建立現代學制；日本人中村正直翻譯《自助論》，給日本國民「只要努力就可與西方列強並駕齊驅」的信念。
· 世界工業、設計大事典：1871年舊金山工業博覽會，日本東京府派官員和商人帶展品前往參賽。

★11　民國時期公家花園的風貌（上海市檔案館藏）

★12　刊登於1884年出版的《申江勝景圖》內的公家花園圖繪

清政府派30名幼童赴美學習，為中國首批官派留學生。

清政府於1870年開始實施官派留學生制度。1872年8月11日，120名年約12歲的小童，被分成四批以公費派往美國留學，此為晚清時期官費留學制度之始。但是，後來因為清廷舊派官員對此事強烈反對，終令清政府於1881年將所有留美學童分批撤返中國，以致此次留學計劃僅剩兩名學生能趕及大學畢業。

1875年，福州船政局船政大臣沈葆楨亦開始私自派員前往法國學習船政。1876年李鴻章奏准清政府以公費支持30名福州船政局學生前往英法兩國學習海軍兵學及製造技術。除此之外，他亦自行派遣人員往德國學習陸軍兵學。及後，清政府於1881年、1886年及1897年均有派遣人員前往歐洲學習。

在這批官派留學生中，以提倡「物競天擇，適者生存」的中國近代思想家嚴復和中國鐵路之父詹天佑最為著名。

本號開張在大馬路專辦鏡面哈喇大呢哆囉彩呢荷蘭公司羽毛嗶嘰花素羽紗羽綢羽綾新式五彩花布各嘜牌于原布粗細斜紋洋標布等貨必應俱全倘蒙士商賜顧者公平交易誠實無欺認明本號招牌庶不致悮

三月二十三日　衡隆洋貨號啟

13

14

外資或華洋合資企業

《申報》在上海創刊，為晚清影響力最大的報刊。

《申報》於1872年4月30日創刊於上海。據汪彭年於〈晚清時代上海的中文報紙〉（2001）一文的資料所載，《申報》是由英國人美查（E. Major）創辦，為晚清影響力最大的報刊。初為隔日報，至第五期改為日報。初時報導內容只是民間小事，如西人賽馬、廣東海盜被緝等。其餘三分之二的篇幅，皆為各國商人所登的廣告。《申報》主辦人自1912年始由華人接手，直至1949年5月停刊。

- **世界大事典**：日本頒行第一個近代學制
- **世界工業、設計大事典**：日本第一條鐵路——東京、橫濱間的鐵路完成。
- **民辦企業**：華人陳啟源出國遊歷後，回國於廣東創辦繼昌隆絲廠。

★13　衡隆洋行刊於《申報》創刊號內的廣告

★14　刊於《申報》創刊號內各樣廣告及各種貨品之價格行情

★15　創刊號的《申報》第一章便申明創辦原因：「從國家之政治，商賈貿易，以至一切足以新人聽聞之事，靡不畢載」。隨後也有刊載廣告招貼之條例。另外，還有談及如西洋人想賣廣告而又不懂中文，申報館可代為翻譯等。

15

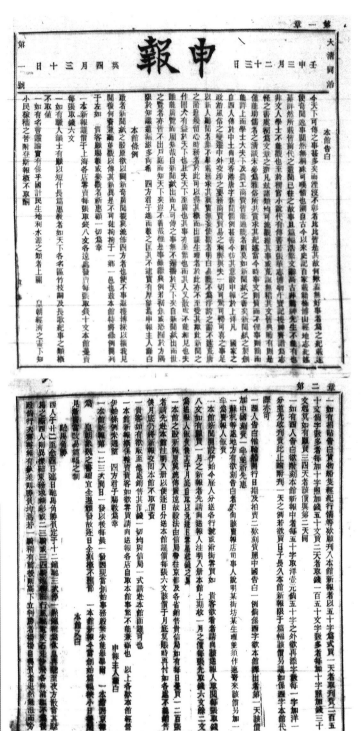

43

- **世界工業、設計大事典**：奧地利維也納舉辦世界博覽會；日本政府第一次正式遣團前往參加世界博覽會。
- **中國工商業大事典**：清政府授權總稅務司赫德，開始派員前往參加當年奧地利舉辦的維也納博覽會。
- **官辦或官督商辦企業**：李鴻章在上海成立輪船招商局，為晚清時期創建的首家官督商辦近代企業。

1874 私營的設計教育

格致書院在上海創立

格致書院以考究西國格致之學、工藝之法、製造之理為宗旨，於1874年創立於上海，1876年正式開幕，是中國第一所專門培養科學技術人才的學校。

據熊月之（1994）描述，此書院坐落於上海公共租界，館內就展示了各式工藝所用機器、汽機、水機、熱機，以及各種攝影及繪製圖畫之器具。並且任人進出參觀，對近代工業才剛剛起步的中國來說，格致書院充當了普及科技常識的重要角色。

1877年，格致書院始辦科學講座。及後，傅蘭雅更為書院設計了一套西學課程，在院內授課。至1886年，格致書院更舉行四季考課，考題主要論及科學、科技與國家時務。下列考題兩則，以表明考題之內容已有涉及談論興辦近代工業和設計事業之課題：

考題一：中國仿行西法，紡紗織布，應如何籌辦，以俾國家商民均沾利益論。

考題二：外國之富，在講求技藝，日新月異，所以製造多，商務盛，藉養窮民無算。未悉泰西技藝書院分幾門，學幾年乃可成？我中土何以尚未設技藝書院？各省所設西學館、製造局，多且久矣，未識有精通技藝機器之華人能獨出心裁自造一新奇之物否？必如何振興其事，斯不借材異域，請剖析論之。

- **中國大事典**：「牡丹社事件」發生，中國與日本簽訂《北京專約》，向日本賠50萬兩。此事件反轉了歷來的「華夷秩序」。

1875

- **中國大事典**：清廷向英、德購艦，開始建立新式海軍。
- **中國設計大事典**：江南製造局製造的鐵製炮艇「金甌號」下水

啟者本公司現有英國所造之滅火水龍出售 其水龍係用人力 挑撥輕便小巧惟中國小菜狹路均可施用 其價格外公道歟

16

17

《滬遊雜記》面世，盡錄現代物質文明
如何滲入中國人日常生活。

在1850年代至1860年代初，文人王韜在其作品
中，描寫上海租界內的各種新鮮的西洋事物，如
墨海書館之印刷機（印書車床）、縫紉機（西國
縫衣奇機）、蒸汽機（火輪氣）、照相機等。當時
上海租界內的基本城市設施已經全面地西化。
現代化銀行（1848）、西式街道（1856）和煤氣燈
（1865）等設施已相繼在上海出現。雖然如此，
西洋事物與中國人的距離仍然是遙遠的。據李長
莉（2002）述，在1860年代之前，人們只視洋貨

為異域特產，而非日常用品，當中只有窮奢極侈
的買辦商人，或標奇立異且被置於社會邊緣位置
的妓女才會添購洋貨、奇異來彰顯財富或吸引客
人。據葉凱蒂（1996）的分析，我們可以在當時
繪畫了妓院情況的畫報中，發現那些妓院內擺放
了形形色色的西洋物品，如精製鐘錶、煤油燈、
西洋著衣鏡等等。就這樣，妓院仿彿成為了展示
西方文明的櫥窗。

至1876年，文人葛元煦在其著作《滬遊雜記》
中，進一步描寫上海的現代化物質生活，除了介
紹上海的電報、煤氣燈等新式設施，也描述上海
賽馬、賽跑、賽船、騎自行車等情況。

★16　1886年2月9日刊於《申報》內的「滅
火水龍」（滅火器）廣告

★17　1886年2月10日刊於《申報》內的「滅
火水龍」（滅火器）廣告

★18　1886年刊於《點石齋畫報》內的報聞
畫《和氣致祥》，描述中國人在洋貨店購物的
情形。

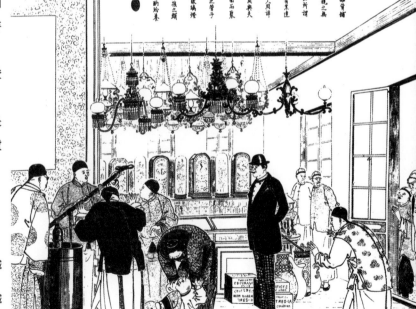

18

據《上海近代百貨商業史》（1988）記載，到了1880年，洋貨洶湧進口，既有高檔的奢侈消費品，又有一般的日用雜貨，「諸如洋針、洋紗、洋線、木紗團、毛巾、襪子、花邊、洋油、洋皂、洋火、洋燈、毛毯、絨毯、掛鐘、座鐘、呢絨、毛冷、棉布及香水等化妝品和搪瓷製品、玩具等等」。

洋貨質素佳，價錢比土貨低廉。當時受國民歡迎的洋貨有洋火（火柴）、肥皂、玻璃、搪瓷等種種機製器物。如此，洋貨便逐步滲入中國人的日常生活去了。

洋貨日益流行，正標示著中國由鴉片戰爭後除了要面對的政治危機，也步向國內財源大量外溢的經濟危機。李長莉（2002）引述了一篇1888年刊於《申報》的文章，顯示當時的中國人對日用品大量輸華的感嘆：「購用西國之物日益多，則錢財之流於外者日益廣，而上日益損，下日益窮，幾何不如漏卮之難塞也，豈獨一鴉片而已哉！……」

私營的設計教育

中國最早的科技期刊《格致彙編》出版

英人傅蘭雅在1876年編輯出版了中國最早的一本科技期刊《格致彙編》，主要介紹外國科學家事蹟、各種科學知識、各種新式技術和新產品等。開始為月刊，後改為季刊，從創刊到停辦共歷時16年。

《格致彙編》收錄了與設計工業相關的豐富內容，除了介紹西方新式之輪船、槍炮之外，還全面地引進西方透視圖的畫法、工業繪圖技巧，並介紹西國各種輕工業之發展及其所採用的新式機器，以至各種日常生活器物之設計及製作。

19

20

★19 洋火（火柴）在清末時期乃是一種奢侈品，達官貴人一般會將買來的火柴擺放在工藝精美的火柴盒裡，以顯示自己的身份。（李湧金藏）

21

24

22

25

23

★ 20　1890 年刊於《格致彙編》內的文章
〈西畫初學〉內的說明插圖。此文詳論如何以
透視法繪畫室內空間及各種器物。

★ 21　刊於 1877 年出版的《格致彙編》中
〈滅火器說略〉內的「汽機水龍」

★ 22　刊於 1891 年出版的《格致彙編》中
〈新式工程機器圖說五〉內的「製金工器物車
床」

★ 23　1892 年刊於《格致彙編》內的文章
〈紡織機圖說五〉的說明插圖

★ 24　刊於 1877 年出版的《格致彙編》中
〈滅火器說略〉內的「人力水龍」

★ 25　1891 年刊於《格致彙編》內的文章
〈西燈略說〉的說明插圖

中國工商業大事典

中國人李圭首次正式代表中國參加世界博覽會

世界博覽會自1851年由英國開創，後各西方先進國家亦陸續舉辦。據《中國與世博》（2002）記載，雖自1851年中國已有商人參加世博，但他們只以個人身份參加，且清政府對此毫不支持。據馬敏（2001）述，1866年，中國首度受邀參加法國巴黎博覽會，清政府置諸不理。至1873年，奧地利邀請中國參加維也納博覽會，清政府回函表示「中國向來不尚新奇，無物可以往助」，後經奧地利一請再請，清政府才勉強同意民間工商人等前往參加。但其實清廷始終視外國各種民用工業製品是「奇技淫巧」，對參加世博沒有興趣，也完全不鼓勵國內工人及商人參與。

直到1876年的美國費城世界博覽會，始有中國華人官員參與。這名官員名叫李圭，職司浙江海關文書。他回國後著了《環遊世界新錄》一書，介紹會內所見之各種機器，描寫它們可以如何幫助中國提高生產力。寫出展覽會上展出的「皆是有用之品，可以增識見，得實效，非若玩好僅圖悅目者也」。

- **世界大事典**：日本強迫朝鮮與之簽訂《江華條約》，開始對朝鮮殖民。
- **世界工業、設計大事典**：貝爾發明電話；美國費城舉辦世界博覽會；日本參加美國費城世界博覽會，並展出其自製的小型印刷機。
- **外資或華洋合資企業**：英國人所建的上海淞滬鐵路通車，後因發生重大傷人事故，清廷下令購回，全數拆毀；法國人與華商徐子昂合資在徐家匯土山灣開辦印刷所，採用石印技術，主要印刷《聖經》中的〈唱經〉。

1877
- **世界工業、設計大事典**：愛迪生發明留聲機
- **中國大事典**：上海的有線電報設備落成
- **外資或華洋合資企業**：申報館出版外國畫報──《寰瀛畫報》中文版，不定期刊，共出過五冊。

1878
- **世界大事典**：日本東京大學成立
- **世界工業、設計大事典**：愛迪生發明電燈；法國巴黎第三次舉辦世界博覽會。
- **中國大事典**：北京等處海關附設送信局發行郵票，為新式郵政服務的開始。
- **官辦或官督商辦企業**：開平礦務局啟業，為中國最早使用機器開採的煤礦企業。

1879
- **世界大事典**：日本侵佔琉球，改置沖繩縣。
- **中國大事典**：上海首次採用電池的弧光燈照明
- **民辦企業**：華僑商人衛省軒在廣東佛山開設我國第一家火柴廠，並在產品上使用「舞龍牌」商標。

1880
- **中國大事典**：天津建設電報總局
- **中國工商業大事典**：徐建寅1879年至1881年赴歐洲考察工藝技術，1880年即清光緒六年參觀德國西門子電機廠。
- **官辦或官督商辦企業**：左宗棠於蘭州設立甘肅織呢總局

1881
- **中國大事典**：上海租界開始安裝電話
- **官辦或官督商辦企業**：以運礦為主的唐胥鐵路通車，為中國自建鐵路的先導。
- **外資或華洋合資企業**：法國人在上海辦的寶昌繰絲廠開始投產
- **民辦企業**：同文書局、鴻寶齋石印局在上海開辦，引進西方印刷機器印書。
- **政府的設計教育**：張之洞提出於湖北設立工藝學堂；第一批中國赴美留學生黃仲良回國後，被遣派往天津東局子兵工廠任翻譯兼圖算學堂教習。

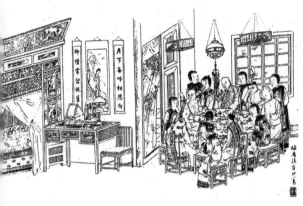

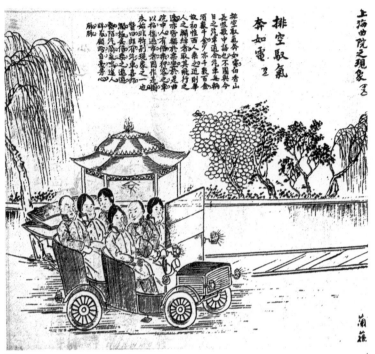

27

電燈正式在上海出現

自1870年代以後，電氣、化學、汽車、橡膠等工業興起，史家稱之為「第二次工業革命」。1880年，愛迪生發明的電力照明裝置首次在美國汽船上使用。至1882年，美國紐約市成為世界上最早使用電燈照明的城市。同年，上海電氣公司（Shanghai Electric Co.）成立，並於7月26日開始供電。就這樣，自1865年起負責照亮上海的煤氣燈逐步被電燈取代，上海開始走向電氣時代。

1899年，上海的發電廠開始日夜發電，這代表了上海的電氣產業發展已有能力從照明燈業轉變成各種生活電氣產業。至1904年，上海已裝有88,201盞燈，800餘台電風扇，還有電梯等電氣產品。1908年，電車正式在租界投入服務。1910年，南京路開設了電燈供應站，展覽及出租電氣配件、電動機、取暖機和電熱器等。約於1912年，上海公共租界裏出現燈箱招牌。

除了電氣化產品外，上海的城市生活面貌亦於同時期進一步現代化了，例如：1881年華洋德律風公司在中國上海開始經營電話業務；1883年，自來水開始為上海公共租界的用戶服務；汽車亦於1901年於上海出現。隨著城市進一步現代化，一批批新的洋貨，如電燈、電風扇等不斷輸入中國，滲入百姓的日常生活，改變了中國人的生活習慣。

★ 26　1880年代刊於《申江時下勝景圖說》內之〈么二堂子狹妓飲酒〉，圖中描繪的妓院內擺放了不少如電燈、時鐘等西洋器物。

★ 27　1910年刊於《圖畫日報》內之〈上海曲院之現象——排空馭氣奔如電〉，描繪了曲院妓女乘坐狎客之汽車外出遊玩的情景。

28

29

・**中國大事典**：中法戰爭爆發；英商開設的上海自來水廠正式放水。

1884 外資或華洋合資企業

《點石齋畫報》在上海創刊

《點石齋畫報》是晚清時期出版歷時最長，最有代表性的石印畫報，由申報館點石齋石印書局出版。自1884年5月8日於上海創刊，一般認為於1898年8月停刊（而王爾敏則於〈《點石齋畫報》所展現的近代歷史脈絡〉一文將其停刊日期延至1900年），每月出書三次，每次八頁，一共出版約528冊。

《點石齋畫報》通常會在《申報》，以及其他西方報章或畫報內挑選一些新聞，聘請中國畫家〔例如：吳友如、周慕橋（月份牌畫大師）、何元俊、金蟾香、張志瀛等人〕按新聞報導之內容繪出插畫編印而成，出版之初，已廣受歡迎。雖然如此，畫報在報導外國新聞時，卻有很多不盡

・**世界工業、設計大事典**：Arts & Crafts Movements中重要宣言：設計師不只是商業行為的延續，應該擁有作品美學的理念及創作風格，這使Arts & Crafts Movements與Art Nouveau產生連接關係。

・**中國工商業大事典**：李鴻章在上海籌建上海機器織布局，並上奏申請專利十年，其間不許中外商人在中國設廠，與之競爭。

・**外資或華洋合資企業**：英商平和洋行與華商唐茂技合辦中國玻璃公司，在1893年製造出第一批荷蘭水瓶。

・**民辦企業**：粵人曹子摀集資在楊樹浦建造上海機器造紙局，是中國最早的機器造紙廠。

★28　清末民初之上海電力公司標誌（上海市檔案館藏）

★29　清末民初之上海電話公司標誌（上海市檔案館藏）

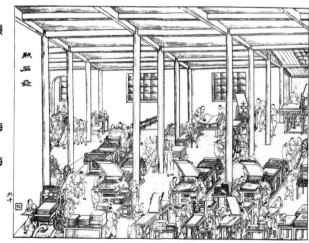

30

不實之處。魯迅曾在〈上海文藝之一瞥〉（1931）中，點名批評《點石齋畫報》。又在〈題《淞隱漫錄》〉（收入1938年出版的《集外集拾遺補篇》）中指出：「……圖中異域風景，旨出畫人臆造，與實際相去遠甚，不可信也……」。

自1895年甲午戰爭後，對中國洋務運動的報導明顯減少，報導鬼神的內容日增。更反映出中國人拒絕面對現代世界的心態。

31

政府的設計教育

科舉考試開設「藝學科」

清政府國子監司業潘衍桐有見洋務運動進展遲緩，各工藝學堂的質素參差不齊。1884年，潘氏上奏建議科舉考試開設「藝學科」，表示「凡精工製造、通知算學、熟悉輿圖者，均准與考」。但這一主張沒有得到全面的實踐，唯一被採納的改革只有鄉試，1888年總理衙門開算學科，取中舉人一名。這是我國科舉制度實行西學與國學同考的開始。

- **中國大事典**：法海軍封鎖台灣各海口；劉銘傳率台灣軍民擊敗法軍。

1885
- **世界大事典**：日本內閣成立
- **中國大事典**：台灣建省，劉銘傳為首任巡撫，他在任六年，大力發展台灣的現代化建設；中法停戰，中國承認法國對越南的保護權；設天津武備學堂成立，為中國最早的陸軍新式學校。
- **外資或華洋合資企業**：上海開始有「西洋影戲」（幻燈片）放映

1887
- **中國大事典**：設鐵路總局於台北城，開辦台灣鐵路，為中國人建第一條客運鐵路；葡萄牙正式吞併澳門。

★30　1884年刊載於《申江勝景圖》內點石齋石印館內的印刷情景

★31　《點石齋畫報》內經常出現關於鬼神的報導，例如這張名為〈鱉怪迷人〉的報導，便是一個描述妖精化人，勾引人類的「新聞報導」。

1888 中國設計大事典

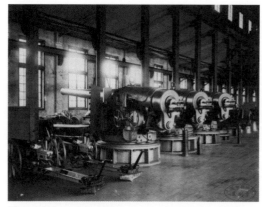

32

江南製造局製造出仿「阿姆斯脫朗炮」

江南機器製造總局本以造船為重點，但自曾國藩死後，李鴻章因感到買船比造船便宜，於1876年停止了造船，並新聘英國製造軍火的專家來滬，打算將製造局改造成一個以製火炮、槍械為主的軍火製造基地。

改造後的江南機器製造局製造出中國最早的後裝綫堂炮——仿英國「阿姆斯脫朗（Amstrong）炮」。據1905年編印的《江南製造局記》卷八的攻工炮略記載：「……阿姆斯脫朗則以精製大炮著，其炮之最巨者能容藥至二百磅，裝一噸半至兩噸重之彈……」，至1894年，共生產此等新式鋼炮742尊。

- **世界工業、設計大事典**：英國倫敦成立「工藝美術展覽協會」；美國柯達方盒相機問世。
- **中國大事典**：北洋海軍成立；中國的海關造冊處印製了中國郵政第一枚郵票，俗稱「海關大龍票」。

33

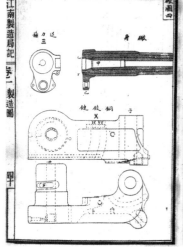

34

★32　江南製造總局的炮廠炮房（上海市檔案館藏）

★33　1905年出版的《江南製造局記》內之大炮製造圖（一）

★34　1905年出版的《江南製造局記》內之大炮製造圖（二）

據1905年編印的《江南製造局記》卷八的《攻工礮略》記載，製造局將工廠工人分為三等，各專其務（division of labour）。而每一步驟，必「照圖樣所示，毫釐不得草率」來進行，可見江南製造局之兵工業生產已遵照現代化生產模式進行。

1890 官辦或官督商辦企業

為抵制洋貨，張之洞在湖北設機器織布局。

洋務運動除了推動兵工業現代化之外，亦有發展民生工業。早在1865年，李鴻章在《置辦外國鐵廠機器摺》內，便奏請朝廷購置供紡織、印刷等之用的機器，以裨益民生日用。之後，他再在《籌議海防摺》中表示：「……蓋既不能禁洋貨之不來，又不能禁華民之用，英國呢布運至中國，每歲售銀三千餘萬（四千九百五十餘萬元），於中國女紅匠作之利，妨奪不少。曷若亦設機器自為製造，輪船、鐵路自為轉運？但使貨物精華與彼相埒，彼物來自重洋，勢不能與內地自產者比較，我利日興，則彼利自薄，不獨有益厘餉也。」可見當時李鴻章已有發展近代化民生工業之思想，他更在1879年醞釀籌建棉紡織廠——上海機器織布局。興辦新式工業很可能大大影響中國的手工業（土布）發展，這一主張受到朝廷上下及土布業的強烈反對。除李鴻章外，左宗棠亦曾在1880年於蘭州設立甘肅織呢總局，但此局每日織布不過20疋，而所織產品全都用於軍隊。

至1888年，兩廣總督張之洞奏請朝廷讓他建設新的織布廠。1892年，湖北的織布官局開始正式投產，該織布官局每天紗百擔，布300疋。後來，張之洞更分別在1893年、1895年和1898年於湖北增建繅絲局、紡紗官局和製麻局，此四局合稱湖北紡織局。

另外，籌備了十多年的上海機器織布局亦於1890年開始投產，每天能出600疋布，但卻於1893年毀於大火，後於1894年在原址改建紡織總廠——即華盛紡織總廠。至1894年全國已開車的機器設備計有紗錠約13萬，布機1,800台。

但自從1895年《馬關條約》簽訂後，外商紛紛來華設廠，大大打擊了這些紡織工業的業務。中國的官辦、官督商辦企業作為了中國輕工業的開始，因為虧損和被吞併，都以失敗告終。

鄭觀應著《盛世危言》，討論改進工藝技術的重要，建立積極提倡「商戰」的觀念。

中國近代的「商戰」觀念，早在1862年已由曾國藩提出，但至1890年代，「商戰」觀念在中國才被廣泛討論。

「商戰」論的積極倡議者鄭觀應年輕時往上海學習商務和英語，先後在不同的洋行當過買辦，又以商人身份參與洋務運動，並擔任過輪船招商局總辦等職務。1892年，他著了《盛世危言》一書，討論中外形勢，介紹西方、日本諸國的教育制度與政情，更在卷五〈戶政篇〉討論改進工藝技術的重要，以及積極提倡「商戰」觀念。

鄭氏在卷八〈工政篇〉中大力提出「工藝」（設計）之重要性，他指出商務之盛衰取決於產品是否精美。是故，工藝一道實為國家致富之基礎，欲救中國之貧，莫如大興工藝。而重視及提昇工藝的第一個要素便是「照樣仿製」，然後再研究考察他國的需求，重點精製這些貨品運售國外。

有關如何才可以仿製他國產品，精進我國之工藝，鄭觀應則提出四點：一是建議國家保護國民發明、設計或仿造外國的產品，招攬他們為工務員，並給予其設計品20年之專利；二是設立工藝學堂；三是提議派人遊學各國，增加洋務人才；而四則是設博覽會、勸工場、考工藝之優劣，以及刺激工藝發展之進步。另外，在實踐方面，他則建議購買機器仿製洋衫、洋褲、洋襪、洋傘、玻璃器皿、鐘錶等產品，以及整頓景德鎮之磁器廠，製品運銷歐洲。就這樣，使中國所需於外洋者皆能自製，而外國所需於中國者，皆可運售，則漏卮可以漸塞，商務可興而國勢可盛了。

《盛世危言》刊行後，光緒皇帝對鄭氏之觀點表示贊同，並下令印2,000本，分發各省官員，產生廣泛的影響力。這反映出當時中國的知識份子，已經意識到救國之辦法必須如日本般全面改革維新，興辦民生工業，方為上策。

政府的設計教育

鄭觀應在《盛世危言》中強調開設工藝學堂的重要性

鄭觀應在《盛世危言》卷八的〈工政篇〉中，重點討論中國應如何培訓工藝人才。首先，他介紹「設計工序」（生產前先繪圖樣）對於整個生產過程之重要性，然後討論此種生產模式必不能依靠舊有的師徒制培訓人才，而必須興辦工藝學堂。

鄭觀應在書中論及的「工藝」，雖未將「設計」（design）與「工程」（engineering）分開，但卻將整個工業生產過程中的「設計工序」獨立抽出，作重點介紹。

鄭氏指出當今之工藝者再不能以昔日之師徒制方法作培訓，因為以往經師徒制訓練出來之弟子每不及其師，而且教授方式並不科學，學生往往不能全面理解這門學科。他提議當今之學工藝者，必先讀工程之書，研究機器之理，然後各就所業，製出之器物方能日新月異、逐漸精進。

根據以上對「工藝」的界定，他提議政府向歐洲借鑑，廣開工藝學院：「招集幼童，因才教育，各分其業藝之。精者以六年為學成，粗者以三年為學成。其教習各師由學堂敦請。凡聲、氣、電、光、鐵路、熔鑄、雕鑿等藝，悉責成於工部衙門。」另外，更應專設藝學一科，「延聘名師，廣開藝院，先選已通西算法者學習，讀書學藝兩極化，則小可開工商之源，大可濟國家之用。」

· **官辦或官督商辦企業**：張之洞在漢陽設漢陽槍炮局

1893
· **世界工業、設計大事典**：Asa Briggs Candler 註冊可口可樂第一個商標；美國芝加哥舉辦世界博覽會，博覽會完全採用人工照明，以幾十萬盞彩燈裝飾了整個會區，美國正企圖以此來確立其「電器王國」的地位。
· **官辦或官督商辦企業**：張之洞開設的湖北機器織布局開始投產；上海機器織布局因失火遭焚毀，李鴻章上奏將原址改建為機器紡織廠——華盛紗廠。
· **民辦企業**：《飛影閣畫冊》創刊
1894
· **中國大事典**：日艦擊沉中國運兵船「高升號」，中日甲午戰爭全面展開；孫中山在美國檀香山成立「興中會」，正式開始其革命事業。

甲午戰爭結束，中日簽訂《馬關條約》，訂明日本臣民能在中國通商口岸設廠。

1894年，朝鮮內亂，日本以保護日僑之名進兵入侵朝鮮。是年7月，韓國投降日本，李鴻章認為事態嚴重，調動北洋艦隊北上守備，途中，中國運兵船「高升號」遭日艦擊沉，中日甲午戰爭全面展開。至1895年2月，清軍大敗，清政府派出李鴻章前往日本議和，與日本簽訂《馬關條約》。

《馬關條約》可說是繼《南京條約》以來最嚴重之不平等條約。當中最重要的條款，莫過於是從此日本臣民得在中國通商口岸城邑（設立工廠）從事各項工藝製造，又得以將各項機器任便進口，然後大規模地在中國進行工業生產。

自日本人在此條約中獲得在中國設廠的權利後，其他國家紛紛引用之前與中國簽訂的最惠國待遇條款來強迫中國給予她們相同的權利。據張玉法在《近代中國工業發展史：1860 - 1916》（1992）中的統計：

1895至1916年間，新創辦的外資工業（不包括礦業），共達337家。若與甲午戰爭前相比，1841至1894年的54年間，共創辦外資工廠142家，平均每年2.6家，1895至1916年的22年間，共創辦外資工廠337家，平均每年15.3家。外資工廠入侵的嚴重，可見一斑。

張玉法認為，在華設廠的外資工業大約可分三類：第一類是中國本土未有之工業，如水電和新式印刷業（石印）；第二類是外銷中國土產的工業，如製絲、製茶業；第三類是生產中國民生必需品的工業，如紡織洋布和製煙草業等。張玉法稱，第二與第三類工業對中國的出口和內銷業都帶來嚴重打擊，而第一類工業（如印刷業），由於中國以往並沒有這種工業（大眾傳播業），它們對中國土貨業並沒有帶來很大的妨礙，反而引進了新技術和概念，對中國工業的現代化尚有推動作用。另外，現代化外資工業直接打擊中國土貨（中國傳統手工業），迫使中國本土工業紛紛向之仿效，發展現代化的企業組織、經營規模、機器設備、工業技術和運銷方式等，盡力與之競爭。

甲午戰爭失敗後，以康有為、梁啟超為首的知識份子上奏朝廷，要求全面改革，建議制訂新的治國方針，更全面地發展工商業，支持工藝發明與仿造。另一方面，以孫中山為首的革命派人士，認為要避免外國列強的入侵，必須推翻腐敗的滿清朝廷，建立共和政體，全面推行新政策，發展現代化工商經濟模式，如此中國才能與各國列強於世界競爭。

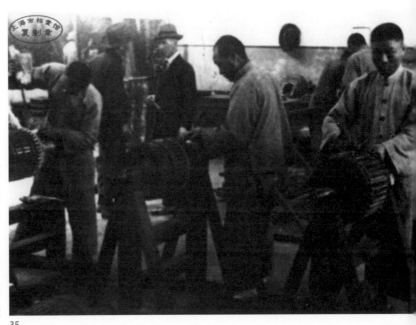

35

・**世界大事典**：William Konrad Roentgen 發現 X 光射線
・**中國大事典**：康有為、梁啟超聯合在京會試舉人，上書朝廷，力主拒絕與日本議和；中國北洋艦隊敗北，中日簽訂《馬關條約》，割台澎、遼東半島與日，後因遼東半島涉及俄、德利益，俄、德出面干涉，日歸還遼東半島。

★35　民初時候，華人在外國人所設之工廠內工作的情況。（上海市檔案館藏）

民營工商業迅速發展下設計工業的萌芽

辛亥革命、國貨運動、民營工業與中國現代設計的誕生

甲午戰爭的失敗，令一批本來正在參加科舉考試的民間知識份子憤然疾書，上奏請求皇帝馬上推行維新變法，但朝廷的頑固派勢力依然強大，故此，戊戌變法被嚴厲取締，整個運動在百多日內便已告吹。直到義和團運動惹來八國聯軍之役後，晚清朝廷為了對外向洋人交代，對內為了挽回失去的民心，才正式推行變法維新運動。

此次清末新政意義重大，其中最為人熟知的當推科舉制度的廢止和新式教育制度《癸卯學制》的建立。新學制是以洋務派重臣張之洞提出的「中體西用」思想為藍本，參照日本維新後頒行的學制製作而成。袁熙暘（2003）認為，《癸卯學制》對推動中國工業現代化發展帶來了很大的幫助，它首先突破傳統中國工藝教育的師徒制度，改以現代化教育的形式教授「設計」，工業學堂開辦「意匠圖繪」和「圖稿繪畫」等課程，可見新學制已帶有現代設計專業學科的特色。

與現代設計相關的概念：
「意匠圖繪」、「圖稿繪畫」、「圖案」

自甲午戰爭後，清政府便透過派員到日本留學、考察，尋得更明確的變法方向。清廷的派日考察團除了考察日本的教育制度外，還研究日本如何促進工商業發展及進步。留日考察員發現，舉辦勸業會（博覽會）是促使工商業發展和進步的重要一環。由此，清政府開始明白舉辦近代博覽會的重要性，於是積極參與世界各國的博覽會，認真嘗試與世界接軌。

與此同時，清廷亦於1910年自行籌辦第一次全國性博覽會──南洋勸業會。透過是次勸業會，國人不單開始反省近代博覽會與工商業發展的實際關係。研究南洋勸業會的報告書內更記載了不少談及各式陳列方法和如何運用廣告宣傳貨品的文章，可見南洋勸業會對日後推動中國設計工業的發展所帶來的幫助。

但是，連串的變法維新運動還是阻擋不了革命的進程。和清政府不同，新成立的民國政府再不是為了挽救危在旦夕的政權而策劃變革，她去掉了「中體西用」或封建制度的枷鎖，比較全面地發展資本主義。是故，民辦企業增加了其發展空間，眾企業家透過運用外國的營商策略（如華資百貨公司）和輸入外國的技術和機器（如商務印書館），逐步發展成一些能與外國競爭的勢力。另一方面，在華設立公司和工廠的外國資本也越來越多，為了提高競爭力，外商亦開始將外國的商品宣傳策略（各種設計手法）帶來中國，並作出適當的調整，使之更切合中國人的口味（例如月份牌廣告畫），由此展開更大規模的商業競賽。正於此時，歐洲大戰爆發，不少有識之士便想方設法乘此機會，策動一連串的國貨運動，透過「提倡國貨，改良國貨」，發展中國現代化工業，挽回失去已久的權利。

清廷始派留學生赴日本留學，翻譯日文書籍，間接促成中國書刊的洋裝化和中國現代書籍設計的誕生。

甲午戰爭戰敗後，中國體會到日本維新變法學習西方的成效。1896年，中國總理各國事務衙門派出13人前往日本學習。之後，在張之洞等人的大力推動下，留學日本幾近成為一種國策，留學生人數與日俱增。1905年，留學生人數激增至8,000多人。後來，清廷意識到革命份子在海外（日本）向留學生宣傳革命思想，遂在1905年年底，要求日本政府頒佈《清國留學生取締規則》。自此之後，留學日本的人數才有減少的跡象。

在譯書成就方面，首推戢翼翬（首13位留日學生之一）。他在留日求學期間，已創設專門翻譯和出版日本書籍的譯書匯編社（1900年，東京）、出洋學生編輯所（上海），後又與實踐女子學校校長下田歌子共同創辦作新社，大量翻譯及出版日文書籍。

戢氏與同伴在1900年所創辦的譯書匯編社，在中國現代設計史上可說是有著劃時代的意義，該社出版的《東語正規》和《譯書彙編》二書，乃是中國人第一本利用洋紙表裏兩面印刷，洋式釘裝的洋裝書。據《中國人留學日本史》（1982）記載，當時海內外華人所出版之書籍，還是用中國舊式線裝出版，只有譯書匯編一社所出之書為洋裝版本，而當時中國還沒有印刷洋裝書的技術，一切印務皆在日本進行。1902年，戢氏與下田歌子在上海共同創辦了作新社，出版洋裝書籍。

同年，流亡日本的梁啟超亦受《譯書彙編》之影響，新出版的刊物《新民叢報》和《新小說》，亦相繼以洋裝出版。

中國書刊洋裝化在日本發生，中國洋裝書籍的設計和排版形式日本化的傾向成了順理成章之事。1900年年初，上海出版的一些洋裝書籍，不論印刷、廣告和紙質等全都是依照日本印刷的式樣。

對於戢氏對中國出版界的貢獻，《中國人留學日本史》作者實藤惠秀認為：「如果說戢氏是中國書刊洋裝化之父，似亦不為過。」

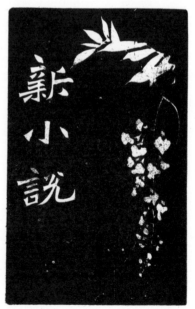

01

★01 梁啟超編辦的中國最早的文學雜誌《新小說》第7號之封面，1903年，日本洋裝印製。

光緒下詔變法、實行維新、興辦新式學堂、提倡實業、獎勵新發明。

- **世界大事典**：第一屆奧林匹克運動會在英國揭幕；馬可尼（Guglielmo Marconi）發明無線電報
- **世界工業、設計大事典**：日本東京美術學校在留法畫家黑田清輝的鼓吹下，開設了西洋畫科和圖案科，而圖案（為英語Design之翻譯）科，正是教授現代設計技巧的科目。
- **外資或華洋合資企業**：上海徐園放映電影，這是電影在中國的首次放映。
- **中國設計大事典**：上海開始出現月份牌廣告，由鴻福來票行推出，月份牌廣告一直時興至1940年代左右；上海《申報》刊登「西洋影戲」放映的廣告。

1897

- **中國工商業大事典**：中國通商銀行創辦，為中國自辦近代銀行的肇始。
- **民辦企業**：夏瑞芳與同伴合資，創辦商務印書館。
- **政府的設計教育**：刑部主事張元濟於京師開辦通藝學堂，設有製造科；張之洞在南京設江南儲才學堂，其中設有工藝部。

02

改良派知識份子康有為多次上書光緒皇帝建議變法，1898年，皇帝正式宣佈維新。這次被稱為「戊戌變法」的維新運動就此全面展開。其中，興辦新學、改革科舉、提倡實業，及獎勵新發明等措施對發展現代工業、設計專業的發展皆有幫助。在教育方面，康有為等維新派人士相繼興辦中西學並教的新式學堂。在經濟政策方面，光緒皇帝下詔設立農工商局，獎勵新著作、新發明、機器製造，保護農、工、商業，還有辦商會（商業公司）等事務。

康有為除了向皇帝提出種種工商業制度的變革外，更首次向皇帝提出改易服制的問題。他在奏稿《請斷髮易服改元摺》（1898）中，批評中國傳統服裝「褒衣博帶，長裾雅步」，兵服「寬衣博袖」，不適合於當時萬國競爭之世。故建議皇帝廢止傳統服裝，改穿西服。

戊戌變法雖然慘敗收場，但因之而設立的京師大學堂和其他各式新學堂均得以保留，開辦新學堂的風氣在民間也因之而盛。政府和民間的工藝學堂和工藝傳習所還陸續開辦，培養日後發展中國設計工業的重要棟樑。

★02　時人繪畫中國被列強瓜分的諷刺畫（上海市檔案館藏）

政府的設計教育

張之洞著《勸學篇》，建議興辦各種工藝學堂，大力發展民生工業，計劃新一輪的洋務運動。

1898年，洋務派官員張之洞仿西方工藝學校的形式，設立湖北工藝學堂。聘請東洋工藝匠首分課教授機器、製造、繪畫、木作、銅工、漆器、竹器、玻璃、紡織、建築等各門工藝，大力發展民生工業，計劃發展新一輪的洋務運動。

張之洞大力興辦工藝學堂的原因，可從他的著作《勸學篇》（1898）內看出。他在該著作中認為中國欲興商務，必先興辦工業。文中談及的工業，並不只是指工業生產，書中他提及在進行工業生產前，應「先察知何器利用」、「何貨易銷」、「何物宜變新式」、「何法可輕成本」、「何國喜用何物」等意念均符合今日設計商業產品的市場策略。換句話說，以往洋務運動只考究如何仿造外國機製產品已不適用於當時的社會，若要與外國進行「商戰」，則必須要注意「現代設計」。

張氏說明了工業（設計）對商務的重要性後，他進一步闡明以往師徒式授學的方法已不合時宜，現今製器之法要求工程學之知識，如要悟新理、變新式，非讀書士人不能為。所以，張氏提倡了遊學外國，或設立工藝學堂這兩個方法，以提供中國發展現代化工業的人才。除了興辦工藝學堂外，張氏在其著作中亦建議朝廷改革科舉制度，以適應當時興辦實業，招聘工藝人才的需要。

· **世界大事典**：日本的自由黨與進步黨合併為憲政黨，產生日本第一個政黨內閣──大隈內閣。

· **中國大事典**：列強開始瓜分中國；光緒下詔變法，但於百餘日後即被慈禧聯合舊派人士推翻，史稱「百日維新」；京師大學堂成立，1912年更名為北京大學；嚴復譯 Thomas Henry Huxley 的 *Evolution and Ethics* 為中文，並易名為《天演論》，闡揚「物競天擇，適者生存」的原理。

· **政府的設計教育**：江南製造局開設工藝學堂，分化學工藝、機器工藝兩科；張之洞創辦湖北工藝學堂，授機器、製造、繪畫、玻璃、漆、竹器等工藝學科。

1899
· **世界大事典**：日本廢除不平等條約
· **中國大事典**：義和團運動引發八國聯軍之役
· **民辦企業**：張謇在南通設立大生紗廠

1900
· **世界工業、設計大事典**：巴黎舉辦第五次世界博覽會，使用上「移動的行人道」（trottoir roulant），而電影放映則成為最吸引觀眾的環節。
· **中國工商業大事典**：巴黎舉辦世界博覽會，中國政府參加展覽活動。
· **民辦企業**：馬應彪在香港創辦先施百貨公司

1901
· **中國大事典**：簽訂《辛丑條約》，清廷向各國列強賠款達四億五千萬兩；慈禧太后發佈「變法」上諭，興辦新學堂，廢除科舉以八股文作試。
· **中國工商業大事典**：《辛丑條約》內列明清政府同意與列強重新修訂原簽署的通商條約，包括增加保護外商商標、專利等法律條文。

1902 民辦企業

張元濟加入商務印書館,帶領商務走向現代化新式文化出版機構之路。

商務印書館在 1897 年,由夏瑞芳與同伴合資創辦。初期的商務印書館,延續著手工業式的管理作風。直至 1902 年,張元濟加入商務印書館,其業務才開始從印刷工場轉為文化出版機構。此時,商務設立了印刷技工藝徒學堂,培訓公司內部的員工。

據《上海通史》(1999)記載,張氏除了改革商務的經營管理模式,也負責主持出版新式的教科書。當時正值清廷頒佈《癸卯學制》之年,能夠配合新學制的教科書非常短缺。張氏聘請了各科目相關的學者,透過參考日本明治三十七、八年之教科書體裁,重編各種合乎新學制,並且印刷精美的教科書。到了民國時期,「只要是教科書,無一不是商務印書館編的或譯的」。此次成功的經驗,使商務印書館的經營重點由印刷轉移到出版方面。

商務印書館設立的職業培訓學校也可說是帶動中國現代設計工業的旗手之一,因為那些以後在中國設計事業中舉足輕重的人物,如設計師兼良友圖書公司的創辦人伍聯德,編印連環圖的世界書局創辦人沈知方,以及日後叱咤月份牌畫界的徐詠青、杭穉英、金雪塵和李慕白等人,全都是商務出身的。

03

04

05

★03　民國時期商務印書館經常使用的商標圖案,據《書之五葉》(2005)的作者記載,設計此商標的人正是伍聯德。伍氏在商務任主編時,曾為其出版刊物《兒童世界》設計美術圖案字,同時亦為商務印書館設計了這個新商標。此商標之設計手法是透過將商務印書館洋名——Commercial Press 的縮寫「CP」,繪組成一個近似「印」字的圖案,再在中間加上一個被繪成圖形的「商」字組合而成。此商標一直沿用至新中國建立初年,而儘管現今商務的商標已經更換了,商標中間那「商」字,還是一直被保留著。

★04　洪震煊著、王雲五編:《萬有文庫第二集七百種:夏小正疏義》,上海:商務印書館,1937年。(蘇珏藏)

1929年起,商務印書館開始編輯出版一系列以普及國民的文史哲、科學、生活常識為目的的叢書「萬有文庫」,其編辦形式和書籍裝幀,皆與日本同期出版之「萬有文庫」相似。

★05　《萬有文庫18:接吻の歷史と技巧》,東京:文藝社出版。

取自顧靜:《日本禁書百影》,上海:上海書店出版社,2003年,頁24。

- **中國大事典**：京師大學堂被毀後重開，進一步推行新學制；梁啟超在日本橫濱創辦《新民叢報》，倡君主立憲；梁啟超在日本橫濱創辦《新小說》，為中國最早專載小說的期刊。
- **外資或華洋合資企業**：英美煙草公司成立，並隨即進入中國設廠。

06

07

08

★06 《復興初中圖畫教科書》內「圖案」課的內容

★07 商務印書館於 1933 年出版之小學教科書《復興初中圖畫教科書》（蘇珏藏）

★08 商務印書館於 1937 年出版之小學教科書《復興常識教科書》（蘇珏藏）

清政府派員赴日本大阪參加日本「第五屆內國博覽會」

自1876年，清政府正式派員考察外國的博覽會，此後中國陸續在世界各地的博覽會內出現。八國聯軍之役後，中國推行新政，並開始參加或自設博覽會。當時的傳媒認為「博覽會之關係甚大，以商戰勝他國全在此舉。」

1903年，清政府派員赴日本大阪參加日本「第五屆內國博覽會」，隨團的張謇和周學熙回國後致力推動中國自辦博覽會事務，大力興辦實業和學堂，因而成為中國現代化的重要人物。

1910年，清政府自辦大型的國內博覽會——「南洋勸業會」。張謇被委任為勸業會審查長，負責主持審查展品。會後，張謇又領導發起勸業研究會，研究各種展品的工質優劣與改良方法。

政府的設計教育

張之洞擬定《奏定學堂章程》，規定各級實業學堂、藝徒學堂均要設工藝專業。

「庚子國難」後，晚清於1904年1月推行了中國第一個近代學制——《奏定學堂章程》（是年為舊曆癸卯年故亦稱《癸卯學制》）。該學制共分初等、中等、高等三級普通學堂和農工商實業學堂。至1905年，清政府正式廢除了科舉，成立學部，以「忠君、尊孔、尚公、尚武、尚實」為宗旨，在「尚實」的宗旨下，工藝教育得到特別的重視。

據袁熙暘（2002）的歸納，《癸卯學制》內提到的實業學堂與藝徒學堂課程，均有提供與現代設計相類似的課程。例如「土木科」設有建築沿革、配景法、製圖、繪畫、製作法等課程；「窰業科」設有窰業品製造、製圖繪畫科；「漆工科」則設有漆工製造法、繪畫、工藝史等課；而與現今設計科最接近的「圖稿繪畫科」，則包含了配景法、工藝史及各種工藝品圖樣等課堂。

而以「改良本國原有工藝，仿效外洋製造，使貧家子弟人人習成一藝，以減少游惰、挽回利權」為宗旨而設立的藝徒學堂，專門招收年齡12歲以上的小童為學生。藝徒學堂中，與藝術或設計有關之科目包括圖畫、製圖、圖稿、製版、印刷等。該校課程是參考日本工業學校所得，並且聘請了大量日本技師前來任教。

至於1904年開辦的北洋工藝局，便是新學制所鼓勵設立的以半學校、半工場形式開辦的學堂之一，此局是1903年周學熙赴日考察回國後，建議袁世凱設立的。該局除了培訓學徒在工業生產中各部份的技術外（培訓工人），更著重於培養中國工業教育的人才（培訓工程師和設計師），為此而設的應用化學科、機器學、製造化學和意匠圖繪四個科目，專門聘請了英、日等國之教員前來授課。

- **世界工業、設計大事典**：美國萊特兄弟試製飛機第一次成功載人飛行；福特汽車公司售出第一輛汽車。
- **中國大事典**：設練兵處，統一軍制。
- **中國工商業大事典**：設立商務部，為中國史上第一個商業管理的專門機構；繼《馬凱條約》，清政府亦與美、日政府簽訂相互保護商標的法律條款。
- **官辦或官督商辦企業**：江西巡撫創辦景德鎮瓷器公司

清代科舉考試制度簡表

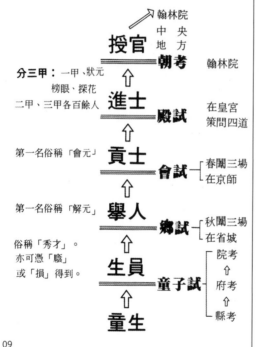

授官 ⟶ 翰林院　中央　地方

　　　═══ 朝考　　翰林院

分三甲：一甲、狀元
　　　　榜眼、探花
二甲、三甲各百餘人

進士
　　═══ 殿試　　在皇宮策問四道

第一名俗稱「會元」

貢士
　　═══ 會試 ─ 春闈三場 ─ 在京師

第一名俗稱「解元」

舉人
　　═══ 鄉試 ─ 秋闈三場 ─ 在省城

俗稱「秀才」。
亦可憑「廩」
或「捐」得到。

生員
　　═══ 童子試 ─ 院考 ← 府考 ← 縣考

童生

09

年齡	學年									
		通儒院								
27	21	大學（三、四年）								
	20									
	19									
24	18							高等實業學堂	譯學館	
17		高等學堂	大學預科	優級師範學堂	實業教員講習所	進士館		預科		
21	16									
	15									
	14	中等學堂		初級師範學堂			中等實業學堂			
16	13								預科	
	12									
	11									
	10									
	9	高等小學堂		實業補習學堂		初等實業學堂	藝徒學堂			
12	8									
	7									
	6									
	5	初等小學堂								
	4									
	3									
	2									
	1									
		蒙養院								

*1907：女子師範學堂章程　較男子少一年
　　　女子小學堂章程
**1909：變通初等小學堂章程
　　　（分五年、四年、三年三種）
**民初壬子學制，與此大同小異。

清代科舉考試制度與1903年《癸卯學制》比較簡表：

★09　清代科舉考試制度簡表

取自陸鴻基編：《中國近世的教育發展1800 - 1949》，香港：華風書局，1983年，頁238。

★10　《癸卯學制》簡表

取自陸鴻基編：《中國近世的教育發展1800 - 1949》，香港：華風書局，1983年，頁239。

1904 中國設計大事典

11

《東方雜誌》創刊，這是一本中國早期自行印刷的洋裝雜誌。

《東方雜誌》於1904年3月11日在上海創刊，以月刊出版（1920年後改為半月刊，1947年後又改為月刊），1948年12月停刊，歷時45年。

此刊是由當時新興而具實力的商務印書館刊行的，也是近代中國刊行時間最長的大型綜合性期刊，標誌著中國在20世紀初新一輪的改革與維新。

商務印書館在1903年與日本當時有名的出版社金港堂（日本四間教科書出版社之一）達成合作協定，邀請了一批日本的出版人員加入商務，並引進了新式的編輯方法、印刷技術如網點照相法、彩色石印技術、凹版印刷、平版印刷術和洋鐵印刷術，由此洋裝書開始在中國進行印刷和製本的工序，這打破了以往洋裝書均需要在日本印刷的局面。《東方雜誌》正是以這些新技術印行的一份洋裝雜誌。

就內容而言，《東方雜誌》創刊時期正值晚清政府正式實施變法，圖強維新之始。故雜誌的方向亦是以鼓吹新政，提倡君主立憲為主，並於每期轉載朝廷奏章和詔書等，讓廣大讀者能瞭解國家決策。1911年的辛亥革命後，《東方雜誌》將原來轉載朝廷奏章的部份取消，改為以政治、文學、歷史、哲學、法律、實業、商務等現代化學科分類編輯成刊，正式成為一份現代化的綜合性雜誌。

· **世界大事典**：日俄戰爭在中國東北爆發
· **世界工業、設計大事典**：美國聖路易斯（Saint Louis）世博開幕，展出了福特汽車和由萊特兄弟發明的載人飛機，清廷派貝勒溥倫領團參展。
· **中國大事典**：蔡元培等在上海成立光復會
· **中國工商業大事典**：光緒皇帝欽定中國商業史上首部《商標註冊試辦章程》
· **官辦或官督商辦企業**：山東巡撫創辦博山玻璃公司；惠昌火柴廠於四川建立。
· **政府的設計教育**：北洋工藝局開辦，設「意匠圖繪」科。

12

13

★11 《東方雜誌》創刊號之封面，1904年。

★12 《東方雜誌》第5年第1期之封面，1908年。

★13 《東方雜誌》第15卷第1號之封面，1918年。

美國政府苛虐華工，上海商務總會發起抵制美貨運動，湧動倡用國貨之思潮。

1905年，美國政府斷然拒絕中方所提出的，修改有關對待旅美華工之不平等條約的要求，激發起中國抵制美貨的運動。此次運動發動於上海，後至廣州、天津、北京、南京、杭州和福建等地，這種情況一直持續至美國政府放棄了續簽此條不平等條約，事件才逐漸得以平息。

據潘君祥（1998）所述，類似的抵貨運動（例如發生在1908年的抵制德貨運動，和1909、1915年抵制日貨運動等）在20世紀初於中國時有發生，造成外貨一段時間在中國滯銷。一些中國商人開始集資開設工廠，並引入外國的機器與技術，企圖乘勢入駐本為洋貨充斥的中國市場，與外商競爭。年輕的企業家更注意到國貨的製造和銷售關係到中國的命運，也聯繫著自己的切身利益，使他們更主動地拓展國貨工業的發展，這是國貨思潮萌發之緣起。

中國設計大事典

英美煙草公司駐中國行政總裁James A. Thomas從美國引進先進的印刷機器，並招攬了畫師周慕橋，製作月份牌廣告畫。

1902年，英美煙草公司（British American Tobacco Company）在上海南京路上建立了基地，開始將香煙出口到中國。老闆James B. Duke指令煙草公司駐中國的行政總裁（managing director）James A.

Thomas把美國流行那套廣告策略應用於中國市場之上。於是，一批批繪畫了美國風景、偉人肖像和西洋美女的海報畫便跟隨著英美煙草公司不同牌子的香煙出口往中國去了。

可是，在美國大獲好評的廣告品，並得不到中國人的接納。據Sherman Cohran（1999）所述，英國總領事（British consul-general）認為那些繪畫了海盜和袒胸露肩的金髮女人的海報，只能令中國人感到困擾。一些僑居中國的西方人甚至向英美煙草公司投訴，利用那些中國人認為有傷風化的海報（risqué advertisement）作宣傳，只會損害美國在中國人心目中的形象。

有見及此，英美煙草公司的市場部決定要創造一些配合中國人口味的廣告宣傳品。1905年，James A. Thomas在上海建立三家印刷局（並於1908年多設七間），從美國引入最新的彩色印刷科技，起用當時著名的中國畫師——周慕橋，以製作具有中國特色的廣告宣傳品。

周慕橋在最早的月份牌作品繪畫了《紅樓夢》中〈黛玉葬花〉一幕。在1908年至1913年間，周氏分別為三間公司〔當中包括英美煙草公司、倫敦亞洲石油公司（Asiatic Petroleum Company Ltd. of London）和中西大藥房〕設計月份牌，他繪畫的月份牌主題多為中國小說、傳說及中國風景。除了使用中國傳統平衡透視等方法繪畫月份牌畫外，周慕橋也會利用西方手法作畫。Ellen

14

Johnston Laing（2004）在其著作中提到周慕橋在月份牌廣告畫內繪畫的風景，很接近中國南方地區，她推斷這可能是由於周氏在用西方畫法作畫時，參考了那些在19世紀末，到香港、廣州及澳門開設外銷畫工作室的西方畫家的作品所致。

不少學者將周慕橋定為繪畫月份牌廣告畫的第一人，原因有二：一在於他的作品首被商人大量複製和翻印，使月份牌廣告畫在上海真正成為一項廣為傳播的宣傳品；二則在於周氏以古代的仕女圖為基礎，首先繪畫出日後風靡上海的月份牌廣告主題——時裝美女圖。

★14　周慕橋在1914年為協和貿易公司繪畫的月份牌廣告畫

取自吳昊、卓伯棠、黃英、盧婉雯合著：《都會摩登：月份牌1910s-1930s》，海報02，香港：三聯書店（香港）有限公司，1994年。

Ellen Johnston Laing 指出，周慕橋任職英美煙草公司後，繪畫的女性減少了表現傳統的柔弱氣質而多注意到時裝上的變化，例如，他在1914年繪畫的月份牌廣告畫中的女性穿著的是新式中國旗袍，沒有纏足的腳上穿上西式高跟鞋。周慕橋還留意到政治的轉變，一直以來（自A. S. Watson公司繪製月份牌廣告畫始），月份牌廣告畫邊界位置的圖案多為各式吉祥動物的圖像，自民國成立之後，周慕橋便擺脫了這種表現手法，在廣告畫上方繪上「民國萬歲」等字樣，傳統吉祥圖像佔的面積則相繼變小了，這種手法非常見效。直至1920年代，西方各式裝飾藝術圖案被引入中國，這種手法才被取代。

到了1915年，鄭曼陀等年輕一輩畫師以「擦筆水彩畫」這種新的技巧繪畫出更誘人的美女，周慕橋那種傳統繪畫技巧為基礎的「時裝仕女圖」已經不再流行。可是，他為英美煙草公司繪畫的月份牌廣告畫明顯表現出他對時裝潮流的觸覺，以及他為「當代女性」下的新定義。

英美煙草公司的月份牌廣告畫之所以能大受歡迎，在於它的生產過程，也就是令西方技術與中國畫師連繫在一起的過程。除了聘用中國畫師外，經過了早年「文化錯誤」的失敗經驗，英美煙草公司還開發了一套結合中西文化的廣告發放系統，也就是在發行月份牌畫前，先把草圖發給公司的中國職員加以審核，檢查畫中各種文化元素會否構成不吉祥的意思等，再透過投票評估每張畫的受歡迎程度，決定妥當後，才在農曆新年發行。

- **世界大事典**：俄國戰敗，將南滿、中長鐵路、南庫頁島割予日本，日本躍升為世界強國。
- **世界工業、設計大事典**：比利時列日（Liëge）舉辦世界博覽會
- **中國大事典**：清政府正式宣告廢除科舉制度；清廷派五大臣出國考察東西洋憲政；孫中山在東京成立「同盟會」，推出「三民主義」做革命目標；張謇設立中國最早的博物院——南通博物苑。
- **中國工商業大事典**：清政府商部頒行《出洋賽會通行簡章》20條，對華商出國參加世界博覽會作出了統一規定；清政府在北京設立了展示陳列商品的勸工陳列所，也就是最早的展覽會。
- **官辦或官督商辦企業**：北洋煙草公司在袁世凱支持下成立
- **民辦企業**：馮福田創辦香港首間化妝品公司——廣生行。

16

15

★15 這一款周慕橋在1914年為英美煙草公司繪畫的月份牌廣告畫，模仿西方的一點透視法畫成，女人沒有紮腳，並穿上西洋鞋，繪畫人物的手法卻以傳統中國黑墨水勾線及填色，以彩色平版印刷印製而成。

取自趙琛：《中國近代廣告文化》，長春：吉林科學技術出版社，2001年，頁73。

★16 楊琴聲在1915年為英美煙草公司繪畫的月份牌廣告畫。與周慕橋相比，楊琴聲所繪畫的女性形象明顯比較保守（仍是穿清服纏足的）。

取自吳昊、卓伯棠、黃英、盧婉雯合著：《都會摩登：月份牌1910s-1930s》，海報01，香港：三聯書店（香港）有限公司，1994年。

- **世界工業、設計大事典**：意大利米蘭舉辦世界博覽會
- **中國大事典**：清政府學部正式成立，確定國家的教育宗旨為：「忠君、尊孔、尚公、尚武、尚實」，全面倡導實利教育；秋瑾在上海創辦《中國女報》。
- **中國工商業大事典**：張謇提議依照《出洋賽會通行簡章》，由官方與民間聯合自行參加意大利世界博覽會，改變中國一直由海關部的洋人官員把持賽會的情況；清政府發佈《政治官報章程》，正式以「廣告」一詞，取代原用的「告白」。
- **政府的設計教育**：在全面倡導實利教育的新學制下，工藝科由此得到特別重視；清政府商部藝徒學堂成立；兩江師範學堂總監李瑞清創立圖畫手工科，開中國高等專業美術教育、手工教育之先河；湖南醴陵瓷業學堂開設。

1907

- **世界工業、設計大事典**：德意志工業聯盟成立
- **民辦企業**：郭樂在香港創辦永安百貨公司
- **政府的設計教育**：江蘇留日學生翻譯《手工教科書請審定稟批》；設立在河北保定的北洋優級師範學堂開設圖畫手工科。

1908

- **世界工業、設計大事典**：瑞士建築師Adolf Loos發表 *Ornament & Crime*，提倡「無裝飾造型」。
- **中國大事典**：發生「二辰丸走私軍火事件」，廣州人民發動抵制日貨運動；青島租界加稅，發動抵制德貨運動。
- **政府的設計教育**：直隸省開辦藝徒學堂
- **中國設計大事典**：廣生行創立自己的美術及印刷部

1909

- **世界工業、設計大事典**：意大利詩人、文藝家 Marinetti Filippo Tommaso 在巴黎《費加羅報》發表《未來主義宣言》。
- **中國大事典**：日本強築東北安奉鐵路，人民再次抵制日貨。
- **中國工商業大事典**：9月至10月湖北武昌舉辦「武漢勸辦獎進會」；上海環球社出版《圖畫日報》。
- **民辦企業**：維羅廣告公司創辦，帶動了上海廣告經營機構的發展步伐。
- **私營的設計教育**：上海商務印書館招收技術生，自行培養書籍裝幀與插圖繪畫人才。

1910 中國工商業大事典

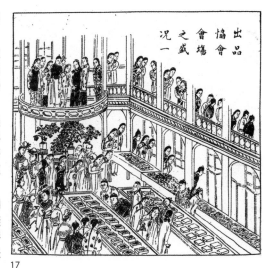

17

清政府舉辦「南洋勸業會」，獎勸農工、振興實業。

鄭觀應和張之洞提議政府倡辦勸業會、勸工場，他們認為藉此可以考察各國消費者之好惡，比較各產品的優劣，以求工藝技術日趨進步後中國可於各地開始自辦勸工場。1906年中國農工商部在北京開設的京師勸業陳列所，其宗旨是「專供陳列中國自製各貨，供人參觀，以為比較改良之張本」，此勸業陳列所被認為是中國最早的「國貨」展覽場。及後，1907年天津商務總會主辦了天津勸工展覽會，1909年在武昌舉辦了武漢勸業獎進會。即使是偏遠的成都，亦於1906年至1911年間亦召開了六次商品勸業會。

★ 17 1909年刊於《圖畫日報》內之〈出品協會會場之盛況一〉，圖中如一大商場，貨品陳列供人選購。

南洋勸業會乃中國第一次全國性博覽會。是次勸業會於1910年6月5日至11月29日，在江寧（即現今南京）的江寧公園召開，共建築展館約30所，幾乎全國（其中22個行省）都參加了是次展覽。此外，東南亞各地、日本和西方諸國（英國、美國、德國）亦有參加。這個歷時近半年的博覽會，參觀人數達30多萬。

南洋勸業會閉幕後，張謇領導發起勸業研究會，研究各種展品的工質優劣與改良方法。

19

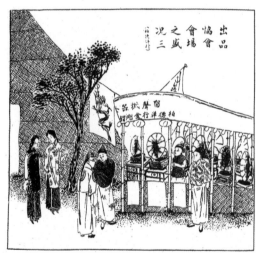

18

20

- **世界大事典**：日本正式併吞韓國，韓國改名為朝鮮。
- **中國大事典**：鴛鴦蝴蝶派雜誌《小說月報》創刊
- **中國工商業大事典**：中國實業協會在南洋勸業會結束後組成
- **外資或華洋合資企業**：維多利亞大劇院開業，是中國最早的正式電影院。
- **政府的設計教育**：李叔同留學日本回國後，在天津高等工業學堂任圖案科教員。
- **中國設計大事典**：廣生行（在1910年代）將設計部的設計註冊

21

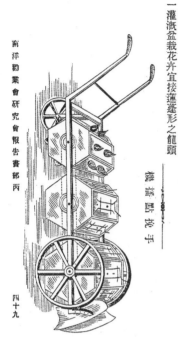

南洋勸業會研究會報告書部丙

機插點挽手

四十九

一右手垂下適握於出水管以大指按彈板宜輕不宜重
一進行施肥時目須注視點播之穴每穴一輕按離地須近
一施肥使用畢宜以水冲洗清潔
一灌溉田圍之蔬菜瓜瓜時可以丁字形之灌溉龍頭接上宜向後退走
一灌溉盆栽花卉宜接蓮蓬形之龍頭

22

輕便施肥灌溉器圖

南洋勸業會研究會報告書部丙

五十

23

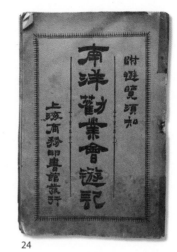

24

25

除了政府籌辦的勸工會外，在華設店的外國企業亦紛紛召開洋貨陳列展。1909年的《圖畫日報》報導一次洋行聯合設立的大型洋貨展銷會的新聞〈出品協會盛況〉，此次出品協會裏出售各式各樣的洋貨，如有柏德洋行售賣的留聲機、百祿洋行售賣的鋼鐵器機等。

★18　1909年刊於《圖畫日報》內之〈出品協會會場之盛況三〉，圖中描繪了正在展示，或販賣留聲機的柏德洋行。

★19　南洋勸業會內展出的錫壺（杭州西湖博覽會博物館藏）

★20　南洋勸業會內展出祥馨永號茶葉包裝盒（趙大川藏，現於杭州西湖博覽會博物館展出）

★21　南洋勸業會褒獎獎章（趙大川藏，現於杭州西湖博覽會博物館展出）

★22　《南洋勸業會報告書》內介紹的「手挽點播機」說明插圖

取自全國圖書館文獻縮微複製中心：《中國早期博覽會資料匯編》第3冊，北京：全國圖書館文獻縮微複製中心，2003年，頁513。

★23　《南洋勸業會報告書》內介紹的「輕便施肥灌溉器」說明插圖

取自全國圖書館文獻縮微複製中心：《中國早期博覽會資料匯編》第3冊，北京：全國圖書館文獻縮微複製中心，2003年，頁514。

★24　《南洋勸業會遊記》封面（杭州西湖博覽會博物館藏）

★25　《南洋勸業會遊記》內刊載商務印書館的廣告

取自全國圖書館文獻縮微複製中心：《中國早期博覽會資料匯編》第2冊，北京：全國圖書館文獻縮微複製中心，2003年，頁159。

1911 中國工商業大事典

中國參加意大利都靈（Turin）世博會，向外國介紹中國近代工業之發展。

據《中國與世博》（2002）記載，在以往的世界博覽會中，中國的參展商品多以古董、傳統的手工藝品和農產品為主，而且參展事務在洋人海關的控制下，多送獵奇式展品參展，因而如紮腳婦人、乞丐和酷刑刑具等表現中國落後和野蠻的雕塑和模型也拿來代表中國展出。這些展品，非但對中國的對外貿易毫無幫助，知情之國人更無不視之為國恥，紛紛投訴抗議。

1905年，中國在參與比利時列日（Li Ëge）世界博覽會時，較具規模地展出了中國各地的手工藝和農業等傳統職業的成果，也開始展出一些礦業、化學工業，甚至科學的發展情況，並且得到了不少獎項。但是，參展工作仍由洋人海關控制，政府主導了參展活動，商人只為輔助角色，因此，中國仍未能有效地透過世博來展示中國工業生產之具體情況，以及發展對外工商業務。

1911年，在滿清覆亡之前，朝廷決定參加在都靈（Turin）舉行的世博會。外務部和農工商部等下令各省商會具體籌備，並出版《義國賽會須知》（義國指意大利），當中嚴令「神主魂幡」、「小腳繡鞋」、「煙具」、「春宮圖畫」等反映「近世頹俗」的物品一律禁賽。是次世博會，中國除了展出各地出產的絲綢、繡貨，上海製的中西服裝，以及江西、北京、山東和江蘇各地的泥塑等等手工製品外，還展陳了各地學堂學生的洋文成績、上海製造局的軍艦圖紙、農工商部繡工料工場勞動的紀錄影片等體現近代中國社會變化的物品。

衣、帽、服裝製造業隨民國建立而組織「中華國貨維持會」，首倡改良國貨。

辛亥革命不僅是一場深刻的政治革命，也是一場空前深刻的社會文化革命。民國政府成立帶來的一連串改革運動和振興實業的政策，亦為中國工商業的現代化製造出相應的空間。

南京臨時政府成立以後，推出了一系列的除舊立新的政令，例如更改曆法、限期剪辮、勸禁纏足等措施就是最明顯的例子。當中，有關擬定變更冠服章制的浪潮，對衣帽業及與其有密切關係的行業產生了很大衝擊，引發了社會上的擔憂和討論。潘君祥（1998）認為，是次改易服式浪潮的衝擊觸發了中國近代國貨運動。

上海緒綸公所、衣業公所等十個生產國貨衣帽的團體於1911年12月成立「中華國貨維持會」，旨在「提倡國貨、發展實業、改良工藝、推廣貿易」，初期多以提倡國貨為主。由於他們認為當日「戊戌維新」之輩，提倡改效西裝，使中國貨品銷路日滯，銀錢輸往外洋，所以他們在成立之初，只支持斷髮割辮，有關改革禮服之事，則尚待磋商，有鑑於當時南京臨時政府有意將中國之禮服改為西裝，在提交參議院討論的《服制草案》（1912）中，主張「綢呢並用」，中華國貨維持會即派出代表請願。在其成立以後的一年內，維持會為倡用國貨展開大量的宣傳活動，當中包括編印宣傳品（例如：傳單）、通函、勸請各商店銷售國貨產品、調查各類國貨新產品，並加以

宣傳、聯絡各地成立國貨團體及國貨銷售機構，以及召開國貨宣傳大會，並定期舉行國貨宣講會，倡導國人使用國貨絲綢等。據潘君祥表示，最終袁世凱在1912年10月3日向全國公佈參議院決議通過《民國服制》中，訂明了各種大禮服、常禮服、大禮帽等「衣料要用本國紡織品」。

據潘君祥所述，孫中山先生也倡議，中華民國應該制訂一套合乎現代化社會的衣式，他認為選定服飾的標準應該是「適於衛生，便於動作，宜於經濟，壯於觀瞻」。在這種環境下，改用合於現代化之呢絨好像勢所難免。為了能真正的改良國貨，孫中山先生更將「平日究心服制、對西式服裝製作精心」的陳少白和黃龍生推薦給中華國貨維持會當顧問，並鼓勵維持會對服飾「切實推求、擬定圖式、詳加說明、以備採擇」，希望國貨能真正在生產中不斷改進，做到價廉物美。

潘君祥指出，中華國貨維持會在上海全力推動各項國貨宣傳，並對各地的國貨活動有巨大的影響，從而也樹立了其在全國國貨運動中的領導地位。不少外地成立的國貨團體也紛紛自稱「某地中華國貨維持會」，有的還直稱「中華國貨維持會某地分會」，並以上海作為總會。

★26　1912年10月16日冠華帽莊在《申報》內刊登的廣告，可見民國政府在制定服制之後，衣帽廠商並沒有墨守成規，堅持售賣傳統土貨。他們宣傳國貨之餘，更迎合社會潮流，改良絲綢，仿製西洋的呢絨，嘗試製作出「與西製無少異」的新式衣帽。由於當時中國本土尚未能大量生產呢絨，廠家更試驗了不少其他物料，期望可代替使用洋呢，製作新服式。

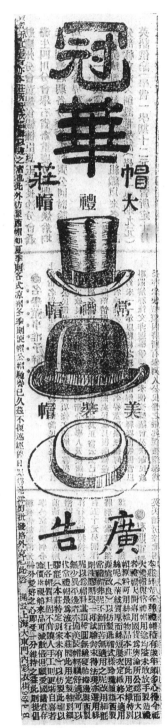

27

民辦企業

商人黃楚九推出「龍虎人丹」，並在《申報》等上海著名報紙上刊登大幅廣告。

商人黃楚九在上海創辦「龍虎公司」，推出藥品「龍虎人丹」，並在《申報》等上海著名報紙上刊登大幅廣告。黃楚九認為龍是吉祥之物，虎是獸中王，故取名「龍虎」，並以「龍虎」商標為人丹的商標。

「龍虎人丹」很快便受到已行銷全國的日本藥品「仁丹」的公司的注意，他們認為黃楚九的「人丹」乃是冒牌貨，控告黃楚九的公司。官司一直持續至1919年的五四運動，由於當時國民的反日情緒高漲，此訴訟案變得有利於黃楚九，最後以「龍虎人丹」勝訴告終。

28

★27　1912年8月20日刊登在《申報》的〈參議院二讀會修正服制〉中，出現了多項建議使用國產布料製造新式禮服的條文，至於那些在服制中規定的毛織品衣式，如果中國有出產相應之產品，則亦應盡量使用國貨。

★28　1911年7月25日刊登在《申報》上的「龍虎人丹」廣告

★29　同日刊登在《申報》上的日本「仁丹」廣告

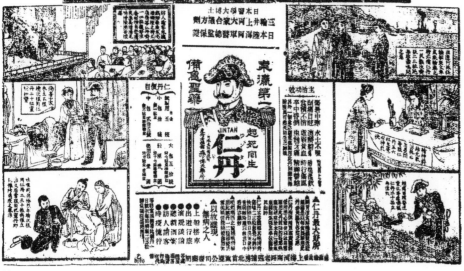

29

- **世界工業、設計大事典**：意大利在都靈（Turin）舉辦世博會；世界廣告聯合會（Associated Advertising Clubs of the World）成立委員會，宗旨在改進廣告質素。
- **中國大事典**：辛亥革命成功，中華民國成立，孫中山就任臨時大總統；孫中山辭職，參議院另選袁世凱為臨時大總統；俄國策動外蒙獨立。
- **私營的設計教育**：畫家周湘開辦「圖畫傳習所」，後改稱中華美術專門學校。
- **中國設計大事典**：關蕙農於香港任《南華早報》美術印刷主任

1912

- **世界工業、設計大事典**：立體主義運動由文獻《關於立體主義》而展開
- **中國大事典**：日俄協定，劃分內蒙勢力；袁世凱接受孫中山發表有關辭職及推舉他擔任臨時大總統之聲明，同年袁世凱即位為大總統，號令各北洋將領通電支持共和，南京參議院選出袁世凱為第二屆臨時大總統；民國政府教育部制定新學制——《壬子學制》，取消了忠君尊孔的內容，增加了自然科學和生產技能的訓練，並開始承認女性接受教育的權利。

- **中國工商業大事典**：直隸、浙江、安徽等地紛紛成立國貨維持會；上海各業代表在上海總商會舉行了以「維持國貨」為中心議題的大會，提出了「自編淺近白話，切實勸用國貨」。
- **民辦企業**：中國報業家史量才與張謇等人購得《申報》產權；大新百貨公司在香港開業；三友實業社的「三角牌」毛巾正式投入生產；方液仙在上海創辦中國化學工業社，製作出「三星牌」牙粉，花露水等產品；商人黃楚九在上海創辦中國第一所遊樂場——「樓外樓」，並最早採用電梯設備。
- **政府的設計教育**：蔡元培任首任教育總長，手工圖畫的教育因為合乎其中兩大教育方針：實利主義和美感教育，因而獲得關注。
- **私營的設計教育**：劉海粟創立上海圖畫美術院
- **中國設計大事典**：曾延年從日本回國，在上海從事舞台美術設計活動；李叔同與柳亞子合辦「文美會」，創辦《文美雜誌》一冊，繪製了不少裝飾圖案。

1913 中國設計大事典

上海廣學會出版《實用新聞學》，從西方引入撰寫廣告文案的方法和介紹刊登報章廣告等事宜。

步入20世紀，華洋廠商紛紛自設廣告部，專門負責產品宣傳事務。多間獨立的廣告公司亦陸續開業，為一些沒有能力設立廣告部的中小型企業設計廣告。與此同時，有關廣告學的研究也跟隨著廣告業務的不斷發展而起步，成為當時學者研討的對象。

早期的廣告學是作為應用新聞學的一部份而被介紹的。1913年，史青翻譯了美國新聞記者Edwin L. Shuman（休曼）在1903年出版的 *Practical Journalism: A Complete Manual of the Best Newspaper Methods* 為《實用新聞學》，該書有兩篇文章，便是介紹刊登報章廣告和研究撰寫廣告方法之事宜。

- **世界大事典**：連接大西洋和太平洋的巴拿馬運河鑿通；日本首次以民眾力量直接推翻內閣，桂太郎內閣倒台；印度詩人泰戈爾獲諾貝爾文學獎。
- **世界工業、設計大事典**：福特汽車開創裝配線生產法
- **中國工商業大事典**：北洋政府公佈男女服制條例12條，規定禮服首重國貨織品；南京、蘇州各地亦紛紛成立國貨維持會。
- **民辦企業**：中華國貨維持會函告各會員，以新產品往宋則久開辦的天津國貨售品所試銷。
- **政府的設計教育**：黃炎培發表了著名論文《學校教育採用實用主義之商榷》，批評當時的教育脫離實際和生產的弊病。

1914 中國工商業大事典

農商總長張謇勸告各業界，利用歐戰時機振興國貨。

1914年，第一次世界大戰爆發。西方列強軍隊急忙撤回本國，參與發生在歐洲本土的戰爭。中國農商總長張謇見此時機，以農商部名義向中國各省轉發公函，力勸各業界利用此次歐戰時機，振興國貨。

同一時間，成立了不久的國貨維持會，對推動國貨事業之實踐亦發展出一定的成績。首先，維持會協助農商部在1915年舉辦了國貨展覽會；另外，維持會亦大力支持剛在各地開始成立國貨專售店（其中以宋則久開辦的天津工業售品最為出名）。然而，不得不提的就是維持會在編印各式宣傳物品中得到的成果：國貨維持會由1912年起散發宣傳品及傳單，至1915年止共印發傳單印刷品達885,000份，1915年更出版《國貨調查錄》，同年創《國貨月報》，內容以宣傳勸用國貨、改進國貨生產、介紹國貨運動動態為主，對推動國貨的改良帶來了很大幫助。

30

31

33

32

中國設計大事典

34

鄭曼陀與關蕙農冒起，開創月份牌廣告畫的新風格。

根據陳超南（1994）的分析，月份牌畫在繪畫技法和風格上的演化，實與照相術的傳入有莫大的關係。由於初傳入中國的照相術，其產出的照片明暗反差太大，不合傳統中國人之審美要求，是故，上海和江浙一帶出現了人像寫真畫舖，透過抄印照片中人像的真實容貌，配上富有立體感，而明暗又均衡的配色手法（此是一種新技法，被稱為「擦筆水彩畫」技法），將照相的真實感與中國傳統審美品味結合起來，造出受人歡迎的寫真肖像畫。

1914年，正當周慕橋還正在以傳統技法為協和貿易公司繪畫時裝美女月份牌時，另一顆將要叱咤月份牌畫界的新星——鄭曼陀，便以這種「擦筆水彩畫」技法繪成美女圖畫。

鄭氏帶來上海的四張美女圖畫一併被巨商黃楚九買下，用以作廣告用途，同時黃楚九聘僱了鄭曼陀，希望他能為其公司創作更多的宣傳畫。1915年，鄭氏創作了一張「半裸的楊貴妃出浴圖」而大受好評（裸女月份牌畫開始日趨流行），畫家也自此成為月份牌紅人，這股鄭曼陀旋風差不多維持了十年之久。其間，他為月份牌廣告畫引入了三款新主題：一、半裸人像畫；二、半身人像畫；三、日常生活中的摩登女性（以清純女學生

35

為主）。由於鄭曼陀廣受歡迎，他的「擦筆水彩畫」技法，因而成為繪畫月份牌廣告畫的主流技法。鄭曼陀還會和其他畫師合作，共同創作月份牌畫。其中最受好評的，可算是與商務印書館練習生出身的徐詠青合作完成的月份牌畫。1921年，徐氏與鄭氏開始合作，徐氏的風景畫畫法，配合著鄭氏的人物畫，稱霸月份牌廣告畫壇。

另一方面，除了鄭曼陀在上海紅透半邊天，另一支月份牌繪畫派系亦正在香港形成。1912年，香港月份牌畫家關蕙農以《荒塘垂青》及《黎明讀書》兩幅水彩作品獲畫家高劍父徵用為上海《真相畫報》的首兩期封面，引起上海畫壇的注意。

關蕙農自幼學習西洋畫畫法，也曾隨國畫大師習畫。1905年移居香港後，以西洋水彩畫法描繪中國仕女，開始廣為人知。關氏於1911年至1915年在香港任《南華早報》美術印刷主任，據Matthew Turner（1988）的研究，關蕙農是首批將彩色石印技術引進中國的設計師之一。1915年，關氏創立亞洲石印局，替各類行業進行廣告海報的設計、印刷，以及商標設計等工作，其中包括廣為大眾熟悉的廣生行「雙妹嘜」商標。石印局的業務迅速發展，幾乎壟斷了當時整個香港的商業海報設計和印刷市場。

36

★34　鄭曼陀於1910年代至1930年代為上海三友實業社繪畫的月份牌廣告畫（福岡亞洲美術館藏）

★35　關蕙農於1920年代至1930年代，為香港華商百家利有限公司繪畫的月份牌廣告畫。

取自福岡亞洲美術館編：《中國之夢．夢中之中國：近代美術中隱而未顯的流派》，福岡：福岡亞洲美術館，2004年，頁107。

★36　關蕙農於1931年為廣生行有限公司繪畫的月份牌廣告畫

取自吳昊、卓伯棠、黃英、盧婉雯合著：《都會摩登：月份牌1910s-1930s》海報12，香港：三聯書店（香港）有限公司，1994年。

《禮拜六》創刊，鴛鴦蝴蝶派的高峰期，時裝美女封面大行其道。

鴛鴦蝴蝶派是清末民初時期興起的一種文學流派，這些小說以娛樂大眾為主要目的，多以受傳統壓迫的愛情悲劇為主題。

辛亥革命成功以後，鴛鴦蝴蝶派的小說雜誌大行其道，幾乎壟斷了當時的文學市場，其中最具代表性的幾本有《小說月報》(1910-1932，1921年由茅盾接手主編，作出重大改革，將這本鴛鴦蝴蝶派雜誌變為文學研究會的機關刊物)、《小說叢報》(1914-1916)、《中華小說界》(1914-1916)及《禮拜六》(1914-1916)等等。其中以《禮拜六》的銷量最高，並且最具代表性，後來更發展出「禮拜六派」這個和「鴛鴦蝴蝶派」同義的稱號。然而，《禮拜六》的內容並不僅僅局限於哀情小說，裏面包含了各種類型的翻譯小說、雜文，甚至笑話等文章，可說是一本包羅萬有的綜合性文學雜誌。

於書籍設計方面，鴛鴦蝴蝶派的刊物主要以美女畫作為封面的裝飾，這些美女大多打扮前衛，穿著新潮的服飾，當中以丁悚繪畫的《禮拜六》最具代表性。由鴛鴦蝴蝶派開創出來的時裝美女封面畫，不但風行於眾多鴛鴦蝴蝶派雜誌，更奠定了往後通俗刊物的外型，像後來大行其道的《良友》、《時代》以及各種婦女雜誌、電影雜誌等，都延續了時裝美女封面的傳統。

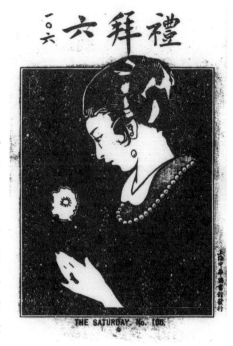

THE SATURDAY. No. 106.

37

- **世界大事典：** 第一次世界大戰爆發
- **世界工業、設計大事典：** 美國平面設計協會 AIGA 正式成立。
- **中國大事典：** 袁世凱解散國會；日軍藉口對德宣戰，登陸山東；孫中山公告中華革命黨成立。
- **中國工商業大事典：** 宋則久在天津創辦《售品所半月報》，並附贈國貨目錄，介紹國貨產品；中華國貨維持會舉行臨時會議，討論歐戰開始，洋貨停運之機，如何仿造外貨，推廣國貨。
- **外資或華洋合資企業：** 閔泰廣告社在上海設立，為英美煙公司服務，另外還有貝美廣告社（意商）、克勞廣告公司（美商）亦相繼開幕。
- **民辦企業：** 留美歸來的穆藕初與胞兄創設大德紗廠，實行科學管理；某留美學生回國後創辦華商廣告公司，將西方先進的現代廣告理念帶入上海。
- **中國設計大事典：** 上海商務印書館周厚坤發明了國產第一台中文打字機，後經舒震東改良，於1919年製成面世。

★37 《禮拜六》第106期之封面，1921年。

★38 《新青年》第2卷第1號之封面，1916年。

38

《新青年》出版與新文化運動的展開，文學革命帶動書籍設計業的發展。

雖然滿清王朝於1911年已經被革命黨推翻，但中國的局勢依然混亂，陷入了軍閥割據的局面。一些知識份子認為要使國家富強起來，單從政體上進行改革並不足夠，更重要的是從人民的根本素質開始著手。帶領新文化運動的《新青年》雜誌就是在這個背景底下誕生的。

由陳獨秀創辦的《新青年》（原名《青年雜誌》），是中國史上最重要的綜合性雜誌之一。它匯集了當時中國最頂尖的知識份子，包括：陳獨秀、蔡元培、錢玄同、高一涵、胡適、李大釗、沈尹默以及魯迅等等。他們大力提倡「德先生（民主）」與「賽先生（科學）」，積極引進外國的文化與學術思想，並對中國傳統的封建思想展開猛烈抨擊。

《新青年》的內容非常廣泛，包括時事、政治、學術思想、文學理論與文學作品等等。事實上，文學是整個新文化運動中，一個不可或缺的部份。1917年，胡適在第二卷第五號的《新青年》發表了〈文學改良芻議〉，率先發起了白話文運動，直接促使了中國新文學革命的發生。同年，蔡元培將於北京神州學會的演講辭〈以美育代宗教說〉發表在《新青年》，表明他希望以美育提升社會大眾的精神的宏願。翌年，中國史上第一篇現代白話文小說，由魯迅撰寫的《狂人日記》，就在《新青年》上發表了。

由新文化運動引起的文學革命對中國的設計業有著重要的影響。五四運動以後，中國的新文學發展蓬勃，各種文學團體相繼成立，文學雜誌、小說大量出版。隨著各種西方文學思潮的引入，相應的藝術風格亦陸續登陸到中國。配合著文學作品的西化，文學出版物亦相應地將西方的藝術風格應用到書籍設計上面去，令中國的平面設計展開新一頁。

民辦企業

39

孫廷源、孫梅堂父子創立「上海美華利時鐘製造廠」，以現代化機器生產代替手工作業。

上海的鐘錶事業，當以「美華利」為最早。1912年，孫廷源、孫梅堂父子將1906年開辦的寧波製鐘工場遷來上海，更在1915年建設新廠房，創立上海美華利時鐘製造廠，以現代化機器生產代替手工作業，專門生產插屏鐘、天文鐘、亭式鐘、玻門鐘、落地鐘等。同年，「美華利」時鐘獲美國巴拿馬展覽會各式時鐘優等獎，參加菲律賓展覽時又獲得了優等獎。上海美華利造鐘廠逐步發展，成績甚為理想，可惜此廠在1932年的「一二八之役」被日本摧毀。

若說「美華利」是中國製鐘業由手工生產轉向機械生產的轉捩點，則「寶時」便是中國現代製鐘業走向全面化以機械生產的一個新起點。寶時鐘廠於1914年開設（至1927年更名為「德順興」），是國內最早用機器製造時鐘的工廠，同時規模也是最大的。

1920年，寶時造鐘廠效法日本「馬球牌」時鐘自製時鐘機芯。1928年抵制日貨，寶時造鐘廠改進生產技術，降低生產成本，並推出「永遠保修」的承諾。1931年，在華國貨展覽會上，德順興被稱讚為「中國造鐘第一家」。

其他知名的鐘廠包括由寶時訓練出來的技工所開設的永康造鐘無限公司，主要生產仿照西歐國家款式的掛鐘和枱鐘。另外，在上海設廠的金聲工業社出產的「鑽石牌」時鐘和中國鐘錶製造廠生產的「三五牌」時鐘，也是當時著名的鐘錶牌子。

40

41

42

43

- **世界大事典**：愛因斯坦發表「廣義相對論」，推翻牛頓的引力觀念。
- **世界工業、設計大事典**：美國在舊金山（San Francisco）舉辦美國舊金山巴拿馬太平洋博覽會
- **中國大事典**：日本向袁世凱提出「二十一條要求」，要中國把德國在山東的權利無條件讓予日本；日本對「二十一條要求」掀起中國人民第二次抵制日貨熱潮；袁世凱稱帝，令1916年為洪憲元年。
- **中國工商業大事典**：孫中山制定中國工業建設藍圖「實業計劃」；中華國貨維持會出版《國貨月報》，每月一期；北京舉辦了國貨展覽會，展品共達十萬件左右，中華國貨維持會出力尤多，還派出30多名廠商代表赴京參展；北洋政府農商部所屬勸業委員會設立了商品陳列所；全國銀元市價統一。
- **私營的設計教育**：英美煙草公司因廣告的需求，在上海浦東設立美術學校，教授美術、印刷、攝影等科目。許多上海月份牌廣告中的花邊圖案、文字、商品插畫等技法，均有教授。
- **中國設計大事典**：闞蕙農創立亞洲石印局

1916

- **中國大事典**：袁世凱下令取消帝位，乃稱大總統；袁世凱病死；黎元洪接大總統，段祺瑞內閣成立。
- **外資或華洋合資企業**：英商在上海開設第一間搪瓷廠——廣大工場，生產口杯、食籃等。
- **民辦企業**：大新百貨公司在廣州開辦分店；廣東南洋兄弟煙草公司在上海開辦煙廠；楊濟川成功模仿美貨試製出電風扇，並建立華生電器製造廠。

★39　中國青年會之大鐘（美華利鐘廠出品）

取自中華國貨維持會編：《國貨月報》，第1期，上海：中華國貨維持會，1915年。

★40-42　三款30年代至解放初年的「三五牌」座枱鐘（潘執中藏）

★43　參考中山陵設計而成的「孫中山總理紀念鐘」（潘執中藏）

1917 民辦企業

上海大馬路

THE NANKING ROAD OF SHANGHAI

44

先施、永安兩大百貨公司在滬成立，引入西方營商手法，善用各種設計手法。

先施百貨公司是中國近代第一家建立的，以「售賣環球貨品」為號召的民族資本大型百貨公司。先施1900年由澳洲華僑馬應彪在香港創辦，1917年在上海南京路建立起一棟五層大樓（其中四層為商場），總面積達一萬多平方米，設49個商品部，經營一萬多種商品。它率先實行的明碼標價售貨、開發票、僱用女店員等措施，為近代中國城市大商店的現代化經營作出了範例。隨後，另一家華商大型百貨公司——永安公司，於1918年在先施公司的對面成立，其規模更超過先施公司。1926年，新新公司成立，大樓建在先施公司旁邊。到了1936年，大新公司在南京路西藏路成立，面積達一萬七千平方米，規模為四家百貨公司之最。永安和先施在上海成立之初，皆以上海之上層社會為服務對象，以永安公司為例，1931年以前，永安的高檔商品約佔83％，當時各國最具特色之商品，都能在永安找到。

除此之外，百貨公司還會自設工場，生產自己品牌的產品。1917年先施公司已在上海閘北開設小型工廠（內設鐵工、木工、傢俬、油漆四個廠部），製造各種銅鐵器具及家具、靴鞋、皮器等在門市上銷售。後於1923年擴充營業，在美租界建築新的工廠，內部設施齊備，除了製造工場外（如鞋廠、水廠、製鐵機器廠、玻璃廠、化妝品廠等），還有繪圖室、會客室和宿舍等，出產物由車床、鑽床等大小機器，以至中西傢俬、兒童玩具，一應俱全。與此同時，百貨公司還會與一些特約工場簽訂短期合約，要求他們應公司的需要，設計一些新式樣和新品種的貨品，不斷豐富零售市場。

四家百貨公司經營手法的特色，就是引入西方營商模式。他們除了使用西方的會計方法、注意市場調查，和提倡顧客至上等新穎的營運方式外，他們更著重善用設計手法（由廣告、窗飾陳列和室內設計，以至展覽會和各種商品宣傳會），去推銷商品，以提高公司的競爭力。

上海四大百貨公司均十分注重廣告宣傳，他們認為「廣告之於商業，猶蒸汽力之於機械，有莫大之推進力。」〔《先施公司二十五週紀念冊》（1924）〕為了和先施公司競爭，永安公司在開幕之前，已於上海各大報章刊登廣告，作自我介紹。每逢大減價前，各大公司都在各大報章，或滬寧、滬杭鐵路沿線各地大做廣告。另外，永安公司還會製造月份牌廣告畫，以作宣傳。百貨公司更會自辦報章雜誌，建立一個自我宣傳的平台，例如先施公司在1919年辦《先施樂園日報》和永安公司在1939年出版的《永安月刊》便是最佳例子。

根據〈中國家族企業之研究——以上海永安公司為例，1918–1949〉（1993）一文記載，永安公司為了使其展覽設計追上世界潮流，其廣告部都有訂購櫥窗廣告的外國雜誌，如 Look、Life、Window Display 等。對於櫥窗佈置的人才，永安公司亦十分注意網羅，有時甚至會與香港總公司互調設計人才，使公司的櫥窗常以新穎的方式示人。

從以上照片和論述，讓我們得知當時華商百貨公司對室內設計和陳列的考慮，已是從消費者的消費心理出發。再者，上海送禮之風盛行，百貨公

45

司為了方便顧客的需要特設禮物櫃，把精品及禮品類商品，如綢幛、鏡框、銀質器具等等，集中售賣。公司還可以代客設計和加工各種禮品，以及代客將禮品送往婚禮、壽慶等宴會。

據連玲玲（1993）述，永安公司經常舉辦各種展售活動吸引消費者，並首創時裝表演活動。1933年至1936年，永安公司曾舉行三次時裝表演。每次的展示都會吸引大批市民參觀。第三次舉辦時，參展廠商多達15家，盛況空前。除日常穿着的時裝外，還有泳裝、浴巾等表演，十分熱鬧。

★ 44　此圖繪畫了1930、1940年代上海南京路的風貌，三大百貨公司佔了畫面的大部份位置。其中以永安公司的規模最大，它擁有一棟以新古典主義風格建成的舊大樓，以及一棟於1933開始動工的，高達23層的新大樓。先施公司和新新公司則坐落於永安對面，街道兩旁還滿佈各式商店，人頭湧湧，呈現一片繁華的景象。（蘇珏藏）

★ 45　先施公司在上海自設之工廠

取自先施有限公司：《先施公司二十五週紀念冊》，香港：先施有限公司，1924年。

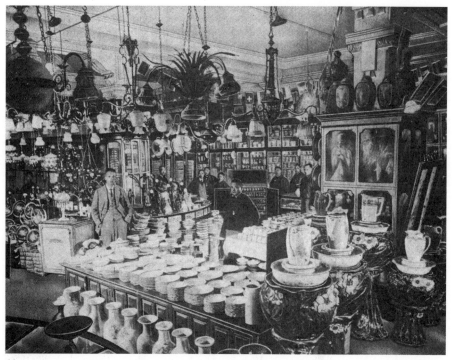

46

47

- 世界大事典：俄國爆發「十月革命」，共產黨取得政權。
- 世界工業、設計大事典：《風格派》雜誌（De Stijl, 1917–1931）在荷蘭創刊
- 中國大事典：中華民國軍政府在廣州成立
- 中國工商業大事典：先施公司致函中華國貨維持會，請代徵國貨商品，以便推銷；中華國貨維持會電請各支會，一致發起成立國貨公司。
- 外資或華洋合資企業：美商奇異安迪生電器公司在上海設廠，在中國生產奇異牌電燈泡。
- 民辦企業：劉達三創辦中華琺瑯廠，在上海生產面盆等搪瓷製品；馬應彪在上海創辦先施百貨公司，首創商品不二價制度及招聘女售貨員；生生美術公司開業。
- 政府的設計教育：蔡元培在《新青年》第三卷第六號發表〈以美育代宗教說〉
- 私營的設計教育：黃炎培創辦中華職業教育社，是中國近代教育史上第一個以研究、提倡、試驗、推廣職業教育為目標的組織。
- 中國設計大事典：陳之佛出版了中國第一部圖案教科書《圖案講義》；許衍灼著《中國工藝沿革史略》一書，介紹中國各種工藝，當中包括器械工藝，是中國第一部工藝史著作。

1918 政府的設計教育

中國近代第一所國立美術院校——北京美術學校創立，首設圖案科。

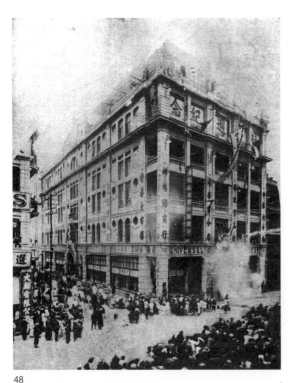

48

早在清末民初時期，中國一些工業學校已有開設「意匠繪圖」或「圖案法」等科目，但是北京美術學校圖案系的創立，正式確定了中國圖案教育的開端。

1918年創辦的北京美術學校是中國現代第一所國立高等藝術院校，也是一所在蔡元培倡導的「美育」思想影響下建立的藝術教育單位。初期，該校設有繪畫和圖案兩科（課程表見頁91）。至1922年，學校改名為國立北京美術專科學校，設立中國畫、西洋畫、圖案與圖畫手工師範四系。到了1925年，學校又改名為國立藝術專門學校，增設了音樂、戲劇二系。1927年至1929年，國立藝術專門學校被併入北京大學，並改稱為北平大學藝術學院，設立中國畫、西洋畫、戲劇、圖案（後改為「實用美術」）、建築和音樂共六個學系。1929年6月定名為藝術專科學校。1938年南京淪陷之後，北平藝術專科學校與南方的杭州藝術專科學校合併遷往湖南，改名國立藝術專科學校，滕固出任校長，於1939年國立藝術專科學校遷至昆明。

北京美術學校成立時，梁啟超撰寫了〈美術學校開學記〉，文中指明該校成立的宗旨有三點：「一為社會教育界提倡美育，二為中小學提供美術師資，三為社會實業界改良製造品。」圖案教育是

★46　上海先施公司磁電部
取自先施有限公司：《先施公司二十五週紀念冊》，香港：先施有限公司，1924年。

★47　上海先施公司西裝部
取自先施有限公司：《先施公司二十五週紀念冊》，香港：先施有限公司，1924年。

★48　香港先施公司之外部建築
取自先施有限公司：《先施公司二十五週紀念冊》，香港：先施有限公司，1924年。

該校教學的重點之一，而圖案系的課程結構與內容，乃依從日本圖案教育的發展制訂而成。

該校的辦學模式，是參照日本東京美術學校而制訂的，而校內的教師亦多為留日學生，例如學校第一任校長鄭錦。這些創校負責人從日本引進了一套完備的西方繪畫及教學方式，將「圖案」科正式定位為專業教育。

為了配合現代工業制度的科學分工、產品的大量生產和高度規格化的要求，日本東京高等工業學校在1890年從西方引入了圖案科，專門教授繪製精確圖則的技巧，以配合現代周密的工業製造過程。1896年，東京美術學校同時設立了西洋畫科及圖案科，在1907年又增設了圖畫師範科。從此，日本的圖案教育便由工業學校、工藝學校伸延至美術學校，這使設計教育得到了更全面的發展。

袁熙暘（2003）指出，民國時期的圖案教育並不是現今我們所指的設計教育，而只能說是現代設計過程中的前半部，因為當時「圖案」這一概念，即是和工業製作程序分開，器物造型的繪畫、裝飾紋樣的設計工序，他指出：

在教學上表現為單純重視設計創意而忽視工藝製作，造成圖案教育脫離生產、脫離實際、脫離社會、脫離生活的弊病。此外，由於圖案設計工作的結果往往外化為紙面的圖樣與方案，因而容易造成人們對圖案的誤解。……這種誤解反映在教學上，表現為將圖案的概念縮小為紋樣的練習。

直至20年代末期，由留法學生主持的杭州藝術專門學校成立後，中國的圖案教育轉變為一股「北學東京，南倣巴黎」的新風氣。

- **世界工業、設計大事典**：《達達主義宣言》發表；《後立體主義宣言》發表。
- **中國大事典**：南北戰事再起
- **民辦企業**：郭樂兄弟在上海創辦永安百貨公司，成為遠東地區規模最大，設施最先進的大型百貨公司；文人實業家天虛我生建立「家庭工業社」，推出「無敵牌」牙粉。
- **中國設計大事典**：陳之佛東渡日本留學

國立北京美術學校高等部圖案科第一部(工藝圖案)課程表(1918)

學科目	(每週時數)	第一學年 (每週時數)	第二學年 (每週時數)	第三學年 (每週時數)
倫理學	倫理學 (1)	倫理學 (1)	倫理學 (1)	倫理學 (1)
實習	平面圖案製作 (14)	各種工藝、立體圖案、新案製作 (15)	建築裝飾、各種工藝圖案、新案製作 (18)	同前學年及畢業製作 (19)
繪畫	寫生臨摹及新案製作 (9)	同前學年 (9)	同前學年 (8)	同前學年 (8)
圖案法	平面圖案法、立體圖案法 (2)			
工藝製作法		漆工、金工 (2)	鑄金、陶器、染織 (2)	陶器、染織 (3)
建築學		建築學大意 (2)		
美術工藝史		東西繪畫史 (2)	東西繪畫史、東西建築史 (2)	
用器畫	平面畫法、投影畫法 (4)	投影畫、透視畫 (2)	同前學年 (2)	
物理	物性、力學、熱學、電學、光學 (2)			
化學	無機、有機 (4)			
外國語	(2)	(2)	(2)	(2)
製版術		寫真版及攝影術、網目版 (3)	玻璃版、亞鉛版、網目版 (3)	玻璃版、三色版 (4)
印刷術		石版印刷、三色版印刷 (2)	金屬版印刷、木板印刷、複色板印刷 (2)	同前學年 (3)
博物	藝術應用博物學 (2)			
合計	40	40	40	40

預科 ▼　　　本科 ▼

取自袁熙暘:《中國藝術設計教育發展歷程研究》,北京:北京理工大學出版社,2003年,頁113。

第三階段：1919-1927

設計師在追求科學與民主的時代抬頭

設計工業在新文化運動
與國貨運動帶領下開始發展

與現代設計相關概念：「圖案」、「工藝圖案」

提倡科學與民主的新文化運動在五四運動期間達至高潮，各門各派的文學團體紛紛成立，將外國的思潮引進中國。隨著文學作品內容的西化，書籍的設計亦有革新的需求。

另一方面，接踵而來的抵制外貨（主要是日貨）運動為中國國貨工業帶來了繼歐戰後另一個發展的機會。當時，各式現代化生活產品，例如牙膏、搪瓷、熱水瓶，甚至家用電器，例如電燈泡和電風扇等，國人也開始設廠自製。與此同時，一些小型的國貨商場、國貨售品所亦陸續開辦，現代設計工業就在新文化運動與國貨運動的帶領下開始逐步發展。

雖然抵制日貨運動一浪接一浪地在中國發生，但國民對引進日本現代化的制度和知識的熱情卻絲毫沒有減退，繼北京美術專科學校參照日本東京美術學校開設圖案系，近代中國第一名留學日本專習「圖案科」的陳之佛，亦在1923年回國創辦尚美圖案館。除了接辦各種設計工作外，陳氏還在此培育中國新一批設計人才，為現代設計工業奠下基礎。此外，天津、上海兩地的廣告業務也因中國工商業的蓬勃而得以發展。其中，以美國哥倫比亞大學經濟碩士林振彬開辦的華商廣告公司最為有名，他將西方先進的廣告理念帶入上海，因而被譽為「中國廣告之父」。

1919

- **世界工業、設計大事典**：包浩斯（Bauhaus）學院在德國魏瑪成立

- **中國大事典**：巴黎和會將戰前德國在山東的特權讓予日本，北京學生群起抗議，引起全國各階層熱烈響應，是為「五四運動」；俄國宣稱放棄在中國特權；孫中山改中華革命黨為中國國民黨。

- **中國工商業大事典**：中華國貨維持會研討一次大戰後，中國國貨事業的發展與通商條約等問題，並分函各廠商，參加「萬國亞細亞出品賽會」；除抵制日貨運動外，五四運動後上海市民對日外交大會成立；南通金沙國貨維持會，鑑於國貨滯銷，編訂《國貨分類清冊》；杭州商品陳列所開幕；廣生行出版《廣益雜誌》，一面宣傳公司產品，一面提倡國貨。

- **政府的設計教育**：美國思想家、教育家杜威來華開展為期兩年的講學與考察，推動了實用主義教育思想在中國的迅速傳播；中華美育會成立；黃炎培創辦中華職業社，設琺瑯科，培養中國第一批製搪瓷的技術人員。

1920

- **世界工業、設計大事典**：Art Direct Group 在美國成立，提出 Advertising Art 的概念，這組織持續到現今，每年均選出優秀的廣告獎，是歷史最悠久的廣告獎。

- **中國工商業大事典**：中華國貨維持會研討改進製造、獎勵新產品，制定產品專利法等議案；意大利奈波利中意商會，創辦華貨陳列所，中華國貨維持會分函各廠商，精選商品運往陳列。

- **民辦企業**：上海中西藥房新廈建成，在櫥窗內陳列廣告；新中國廣告社創辦，是天津較早設立的廣告社，同期的廣告社還有天津北洋廣告社。

- **私營的設計教育**：上海圖畫美術院易名為上海美術學校，增設工藝圖案科。

- **中國設計大事典**：聞一多在《青華年刊》發表〈出版物底封面〉一文

1921 民辦企業

方劍閣創辦中華琺瑯廠,生產「立鶴牌」搪瓷器皿。

早於清代末年,搪瓷製品便開始從國外進口。中華職業學校創始人黃炎培於1918年在校內設立琺瑯科,更附設工廠讓學生實習並生產製品出售,培養出中國第一批製搪瓷的技術人員。隨著五四運動的推行,國民紛紛響應抵制洋貨,社會對國貨的需求日益增加。1921年,原本是琺瑯工場的職員方劍閣向中華職業教育社租借場地和設備擴充工廠,並將中華職業學校的琺瑯實習工場改為中國最早的一家民營搪瓷廠——中華琺瑯廠。工廠訂立「雙手牌」作為商標並以國貨作為賣點。

據潘君祥(1996)稱,中華琺瑯廠成立初期,由於技術所限,貨品的類型及顏色的選擇並不多。貨品以手工製作的日常家庭用品為主,例如口杯、方盆等;顏色方面則只有桃色或湖綠。產量亦因此受限制,只足夠在江浙一帶出售。1925年,工廠進行內部改組,並以「立鶴牌」取代之前沿用的「雙手牌」作商標。在技術方面,工廠購入切片機、大軋機、捲邊機等,增加了各產品的規格。

隨著中華琺瑯廠的成功及提倡國貨的浪潮,不少資本家亦紛紛投資建立琺瑯廠,並專門生產國產搪瓷製品。除了中華琺瑯廠外,鑄豐搪瓷廠、兆豐琺瑯廠及益豐搪瓷廠便是當時最具規模的三家搪瓷製品生產商,他們的產品大多都集中在家庭用品方面,例如面盆、飯碗、湯盆、口杯等。惟益豐搪瓷廠的「金錢牌」搪瓷器,除了推出日用搪瓷外,更推出工業搪瓷及衛生潔具等產品。後來,益豐搪瓷廠更與中華琺瑯廠展開劇烈的競爭,益豐搪瓷廠的「金錢牌」以花樣大眾化及產量高見稱,而中華琺瑯廠「立鶴牌」則以手工精細取勝。

· **世界大事典**:世界首條高速公路在德國通車

· **中國大事典**:中國共產黨在上海成立,陳獨秀任總書記;文學團體「創造社」成立;文學團體「文學研究會」成立。

· **中國工商業大事典**:上海總商會商品陳列所第一屆展覽會開幕,展品包括工藝美術、製造工藝等門類;上海市民對日外交大會改稱為上海市民提倡國貨會,以提倡國貨、改進工藝為宗旨;江蘇省第二次地方物品展在南京開幕。

· **外資或華洋合資企業**:美國商人在上海成立「美靈登廣告公司」

· **民辦企業**:董吉甫、董希英等人創辦益豐搪瓷廠;「天廚」味精誕生。

· **政府的設計教育**:上海美術學校更名為上海美術專門學校,增設工藝圖案科。

· **私營的設計教育**:吳夢非、劉質平、豐子愷創辦上海藝術專科師範大學。

· **中國設計大事典**:《小說月報》改由名作家茅盾主編,全面改革,封面大量採用裝飾藝術(Art deco)手法。

三星牙膏 潔齒最妙

元！
張可兌現金五
積齊福祿壽三
每支附有贈券

中國化學工業社出品

各埠均
有經售

DENTAL
CREAM

01

新文學：
蘊藏着「力」的活躍！

新牙膏：
充滿着「質」的優美！

THREE·STAR
白玉牙膏

Gem
Tooth
Paste
THE
CHINA DENTAL WORKS
SHANGHAI

GemToothPaste

白玉牙膏
最新方法製造

中國化學工業社出品
各大公司各大藥房均有經售

No. 836

02

據左旭初（2002）之資料，「三星牌」的其他出品
亦十分注重商品的包裝及外形設計。其中「三星
牌」蚊香除強調其燃燒時間比其他牌子長以外，
公司更透過產品的設計來提供個人化的選擇，
例如針對不同類型的客人推出多款不同外形的蚊
香，紫羅蘭形狀的蚊香便是其中受歡迎的產品。

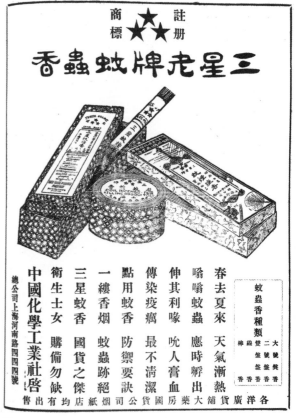

商標 ★★★ 註冊

三星老牌蚊蟲香

THREE·STAR

春去夏來 天氣漸熱
嗡嗡蚊蟲 應時孵出
伸其利喙 吮人膏血
傳染疫癘 最不清潔
點用蚊香 防禦要訣
一縷香烟 蚊蟲跡絕
三星蚊香 國貨之傑
衛生士女 購備勿缺
中國化學工業社啓
總公司上海河南路四四四號

各洋廣大藥房國貨公司烟紙店均有出售

蚊蟲香種類
大號 二號
雙號 雙號
盤香 盤香
棒線香

03

中國化學工業社為首批國產牙膏換上新商標

隨著國外市場相繼推出牙膏代替牙粉，中國化學
工業社於1922年生產首批國產「三星牌」牙膏。
「三星牌」將牙膏換上全新的包裝並設計了第一
個牙膏商標，這個商標利用三顆線條簡單的星形
圖案代表如意吉祥的福、祿、壽三星。「三星牌」
牙膏在不同形式的廣告宣傳下成為國內市場佔有
率最大的品牌，更超越了各進口牙膏的銷售率。
在當時的中國，牙膏就是「三星牌」，兩者是必
然的聯想。

陳之佛自資成立設計公司——尚美圖案館。

陳之佛是中國第一名留學日本專習「圖案科」的學生。陳氏東渡日本之前，曾在浙江省立工業專門學校機織科就讀。陳氏於1917年編寫了中國第一部設計學教科書——《圖案講義》，並於1918年考取官費留學，赴日本東京美術學校工藝圖案科。留日期間，其作品曾參加日本美術協會美術展覽及農商務省主辦的工藝展覽會並獲獎。

據《陳之佛研究》（1990）記載，陳之佛在1923年回國後，陳之佛眼見當時中國的現代化工業生產已開始發展，但很多廠家之經營觀念卻陳舊，如只聘用外國人做臨時設計，或直接向外國購買圖樣，而不會聘請本地的設計人員。於是，陳氏決心自資成立設計公司——尚美圖案館，專門接辦各式平面設計和絲綢、花布的圖案設計。1925年，陳之佛開始為商務印書館的綜合性雜誌《東

- **世界大事典**：第一個社會主義國家蘇聯成立
- **中國大事典**：在美國教育思想影響下，中華民國政府教育部公佈新學制——壬戌學制。
- **中國工商業大事典**：中華國貨維持會等國貨團體舉行一系列「五、九」國恥紀念活動，他們宣傳國貨，派發勸用國貨傳單，函請各報提倡國貨，編定提倡國貨歌；上海總商會商品陳列所第二屆展覽會開幕，主要展出蠶繭絲綢產品。
- **政府的設計教育**：國民政府教育部頒行新學制，將藝術科由隨意科改為必修科，小學手工科正式改名為工用藝術科。

★01　1934年1月1日刊登在《申報》上的「三星牌」牙膏廣告

★02　中國化學工業社在不同刊物中，會以不同手法刊登廣告，例如此張刊在《文學》雜誌第2卷第4號內的「三星牌」牙膏廣告，便以「新文學‧新牙膏」為標語作宣傳。

★03　刊登在1924年6月出版的《國貨月報》中的「三星牌」蚊香廣告

★04　陳之佛在1930年為《東方雜誌》第27卷第2號設計的封面

04

方雜誌》、文學家茅盾主編的《小說月報》，以及
生活書局發行的《文學》雜誌等作裝幀設計。不
久陳之佛更擔任開明、天馬兩間專門出版進步刊
物的書店的總裝幀設計師，其中以魯迅、郁達夫
等名作家的自選集叢書最具代表性。尚美圖案館
除了是陳之佛發展中國設計工業的基地，也是陳
之佛培育中國新一批設計人才的地方，他以自己
留學日本所習得的專業知識，為圖案館之學生提
供專業的設計訓練。

陳之佛為各種書刊雜誌作裝幀設計的同時，陶元
慶和錢君匋等本土設計師亦正積極設計出極富現
代精神的的書籍裝幀，其中陶元慶更為魯迅所推
崇，認為他的設計既富現代感，又能保存中國的
民族性。早在1920年，聞一多已開始反省什麼才
是好的書籍設計，他在《青華年刊》發表了〈出
版物底封面〉一文，重點說明書籍之封面設計和
繪畫的分別，他認為封面設計要考慮的除了要著
重藝術性之外，更要顧及印刷之技術、書本的尺
寸與用紙等等技術性的問題。

06

05

「五四」以後的出版設計業可說是蓬勃的，但
是，設計發展也不是沒有困難的。陳之佛指出當
時大部份廠商仍沉迷於花樣的拼湊與抄襲，不肯
在圖案設計上作足夠的投資，乃導致尚美圖案
館因生意額不足而被迫於1927年停辦。而且這
並不是唯一的個例，同樣是中國近現代設計業的
大師級人物龐薰琹，從法國留學回國後，曾創辦
大熊工商美術社，可是該社尚未營業，便被迫關
閉。後來，陳氏與龐氏均專心投身教育事業，期
望透過教育更多人才來發展中國的設計工業。

- **世界大事典**：日本關東大地震，約十萬人死亡。
- **世界工業、設計大事典**：Bauhaus 第一次作品展，吸引一萬五千人參觀。
- **中國大事典**：曹錕賄賂國會議員，當選成為中華民國總統。
- **中國工商業大事典**：北洋政府大總統簽署《商標法》議案，對外正式頒佈《商標法》，這是我國第一部內容完整的商標法律；農商部商標局編印出版中國第一本《商標公報》。
- **民辦企業**：應榮華等人開辦中國時鐘廠
- **私營的設計教育**：尚美圖案館是陳之佛私自培育設計人才的基地

08

07

09

★05　陳之佛在 1934 年為《文學》雜誌第 2 卷第 4 號設計的封面

★06　陶元慶 1929 年為《彷徨》設計的封面

★07　錢君匋 1932 年為《現代》雜誌設計的封面

★08　日本設計師田口麟三郎創作的櫥窗設計裝飾

取自《現代商業美術全集》，東京：ゆまに書房，2001 年。

★09　陳之佛在 1933 年為《蘇聯短篇小說集》設計的封面，明顯參考了日本的平面設計作品。

取自姜德明：《書衣百影》，北京：三聯書店，1999 年。

1924 民辦企業

首批國貨電燈泡──「亞浦耳」電燈泡開始投入生產。

中國電燈泡市場一直到20年代都是由洋人支配的。直到1921年，民族工商業者胡西園成功製出第一隻國產白熾燈。於1923年，胡西園買下甘肅路德國商人經營之奧本公司的電器廠，聘任奧本為工程師，開設中國亞浦耳電器廠，成為上海第一家由民族資本開設的電光源業。胡西園基於當時國民崇洋心理較重，決定用洋名作商標。「亞浦耳」是取材自兩個商標名稱及一位與他合作研製燈泡的外國朋友的名字中各取一個字所組合而成的。由於「亞浦耳」的成功，很多燈泡廠誤以為改一個洋名作商標就能暢銷國內外，於是漸漸地出現了至少十多家以洋名為商標的國產燈泡廠。

10

· **中國大事典**：孫中山為打倒各地軍閥，考慮結合美英日武力，並與中國共產黨合作，同意共產黨入黨，為第一次國共合作；黃埔軍校建校，蔣中正任校長。
· **中國工商業大事典**：江蘇省籌備第三次地方物品展。
· **外資或華洋合資企業**：英商在上海開設公共汽車路線。
· **中國設計大事典**：梁思成、林徽因留學美國。

11

★10　民國時期「亞浦耳」燈泡的鐵皮招貼廣告（鍾漢平藏）

1925 中國大事典

「五卅慘案」發生，中國各地紛紛發起大罷工和掀起新一輪抵貨熱潮。

為了爭取勞工的權益，上海日資紗廠的工人發起集體罷工，日本資方在勞資雙方發生衝突時開槍擊斃了一名工人。1925年5月30日，上海學生於租界內就此事舉辦演講會，遭到英國捕房的武力干涉，釀成死傷流血的慘案。

慘案引起了全國性的「五卅運動」。全國立即發起新一輪的抵制外國貨熱潮。

雖然當時國民抵貨運動的情緒高漲，但有志之士紛紛看出單純的排外運動是不能令中國成為一個擺脫帝國主義殖民統治的國家的。《近代中國國貨運動研究》（1998）內記錄了孫中山先生對抵貨運動的批評：「一時為愛國心所激動，寧可犧牲，但是這樣的感情衝動，是和經濟原則相反，決計不能持久。」孫中山先生更舉實例來說明這現實：「洋布便宜過土布，無論是國民怎樣提倡愛國，也不能夠永久不穿洋布來穿土布，如果一定要國民永久不穿洋布來穿土布，那便是和個人經濟原則相反，那便行不通。」是故，「改良國貨即是實在維持國貨」，「實在維持之道無他，即改良耳。貨而改良，見者生愛」之聲由此而增強，其效果即表現在20年代末至30年代的國貨展覽會之中。

12

★11　1925年推出之《東方雜誌》五卅事件臨時增刊

★12　1925年推出之《東方雜誌》增刊內之商務印書館廣告

民辦企業

上海華生電器製造廠生產的華生電風扇正式投入生產

1915年，楊濟川以美國「奇異牌」電風扇為樣本，試製成兩台由中國人自己製造的電風扇樣品。但由於資本不足，楊濟川與他的夥伴創辦了華生電器製造廠，並沒有立即開始生產電風扇。他們透過生產各種簡單的小電器（如電壓表）累積資本，直至1925年終於開始生產電風扇，當年生產了1,000台。那時正值發生「五卅慘案」，國人抵制洋貨的情緒高漲，問世不久的華生電風扇很快就為國人所接受，這使華生得以逐年發展，且不斷提高質量。1929年華生製造廠開始採用科學方法管理，成為中國最先以科學方法管理生產的企業之一。到了1933年，華生電器製造廠更將廠內製作電機的部門移至上海郊外，另設廠房進行生產，而原來在陸家嘴的廠房，便改名為華生電器廠，專門用來生產電風扇。1936年，華生已年產電風扇三萬餘台，暢銷國內外。

當時華生電器製造廠的生產水平，已達國際標準，產品更銷至菲律賓、越南、新加坡等地。

13

★ 13　1940年代的華生電風扇（鍾漢平藏）　14

中國設計大事典

月份牌畫家杭穉英初創畫室，邀請金雪塵和李慕白加入。

據Ellen Johnston Laing（2004）的分析，自1925年杭穉英組織穉英畫室並邀請金雪塵和李慕白等加入，月份牌廣告畫出現了重大的改變。畫室主要承接月份牌年畫的訂貨，作品的表現手法方面承繼鄭曼陀的水彩擦筆畫法，並同時參考了迪士尼卡通人物的畫法。作品內容方面則摒棄過往傳統穿清裝的女性或純情女學生含蓄文靜的形象，取而代之是展示身穿艷麗旗袍和展露燦爛笑容的上海摩登美女。畫中所描繪的新潮女性，形象大多以美國性感女郎為藍本，並改良成適合中國人口味的美女，畫中極力突出性感女性的胴體。另外，畫中美女們大多打扮入時，例如她們攜著最新潮「Art Deco」圖案的手袋，並把手袋拿在當眼位置。可是，畫中美女艷色明顯蓋過潮流時裝的展示。

15

16

- **世界工業、設計大事典**：電視在英國首度出現；世界裝飾藝術博覽會在法國巴黎舉行，著名史學家 Rosemarie Haag Bletter 以「Art Deco」命名這種風格，從此 Art Deco 的風格在設計史中出現。
- **中國大事典**：孫中山逝世
- **中國工商業大事典**：「世界裝飾藝術博覽會」在法國巴黎舉行，中國參加展覽；上海總商會商品陳列所第四屆展覽會開幕。
- **民辦企業**：上海協新玻璃廠開始生產「麒麟牌」冷熱水瓶，是國內第一家熱水瓶企業。
- **中國設計大事典**：李毅士從英國回國後在上海開辦「上海美術供應社」；龐薰琹留學法國。

★14　穉英畫室於1925年為上海聯保水火險有限公司製作的月份牌廣告畫。此作品屬於穉英畫室的早期製作，手法明顯地帶有鄭曼陀的影子。（福岡亞洲美術館藏）

★15　穉英畫室於1925年為廣生行有限公司製作的月份牌廣告畫（福岡亞洲美術館藏）

★16　穉英畫室於1920年代至1930年代製作的海報畫（福岡亞洲美術館藏）

17

《良友》畫報出版

《良友》畫報（1926-1945）的出版，不但標誌著中國（上海）踏入現代化階段，同時亦是中國設計事業趨向成熟的一個重要表徵。

《良友》畫報是中國首本以照片為主導的雜誌，內容帶有明顯的城市氣息，報導包括名人、時事、電影、體育、生活品味的新知等等。稿子大部份均以照片為主，文字為輔助。《良友》雖然是一本娛樂大眾的消閒刊物，內容卻時常涉及西方文化、科技資訊的介紹，從這方面來說可算是延續了《點石齋畫報》的路向。不過，《良友》採取貼近現實的報導手法，與《點石齋畫報》捏造新聞的方法完全不同（詳細分析可參考本書的〈從書籍設計看中國現代化的過程〉一文，見頁172）。《良友》的讀者以年輕的中產階級為主，銷量高峰期時每期可賣出四萬本以上，銷售點更遠及香港和南洋。

伍聯德在創辦《良友》之前，是商務印書館的美術編輯。伍氏乃是商務印書館商標、《良友》的美術字體和天鵝商標的設計師。伍聯德的美術背景直接影響到這本雜誌，甚至整個出版社的整體出版風格。事實上，良友圖書印刷公司的出版物一向以印刷精美、設計新穎見稱，其中以硬皮精裝形式出版的「良友文學叢書」系列，更模仿了日本流行的護套設計，成為民國時期書籍設計的經典之作。

《良友》的興起，見證著中國商品文化的蓬勃發展。化成圖象的商品在雜誌上大量出現，設計對於商品的增值功能之重要性也日漸提升。《良友》也經常刊登關於設計方面的報導，包括時裝設計、室內設計和平面設計等等。除此之外，《良友》亦常常報導一些設計學校的學生作品。由此可見，以設計作為一門專業，在當時已經成為社會共識。

18

- 世界工業、設計大事典：包浩斯校舍在德國德紹建成；康定斯基（Kandinsky）的著作《點、線、面》出版；美國舊城舉辦世界博覽。
- 中國工商業大事典：籌備參加美國舊城世界博覽會（世界博覽會）；《中華國貨日報》發行；有聲電影在上海首次放映。
- 外資或華洋合資企業：外商「皇家牌」打字機燈箱廣告在上海安裝
- 民辦企業：新新百貨公司在上海成立，是上海（中國）首家安裝冷氣的大樓，亦在大樓六樓放收音機，讓顧客能收聽著名歌星的演唱；開明書店在上海創辦；《良友》畫報在上海創辦；「中國廣告之父」林振彬在上海成立華商廣告公司；益豐搪瓷廠的「金錢牌」面盆參加美國舊城博覽會，獲琺瑯器類金牌。

19
20

22

21

★17 《良友》畫報第24期之封面，1928年。

早在《良友》畫報之前，已有不少類似的畫報出現，但頁數不多，內容亦不及《良友》廣泛，而且很快便停刊。

★18 《中國畫報》第5期，1925年。（香港理工大學圖書館館藏）

★19 《良友》畫報在第39期介紹了兩位北平藝專圖案系之學生，1929年。

★20 《良友》畫報在第59期對一次中國美術工藝展覽會作專題介紹，1931年。

★21 《良友》畫報在第88期介紹了當時一些「家庭科學新設計」，1934年。

★22 《良友》畫報經常對設計工業的發展，或各式新穎設計產品作出專題介紹，第126期便介紹了熱水瓶的生產過程（現代化工業的生產過程），1937年。

第四階段：1928－1937

與世界接軌、
現代主義設計風格在中國

南京政府成立與D國留學生
推動設計工業的發展

與現代設計相關概念：
「圖案」、「工藝美術」、「商業美術」、「實用美術」、「設計」

於此時期，中國軍閥割據的局面總算結束，大致上完成了一統，國民政府開始發展教育和工商業，進行一系列的社會建設計劃。

一反過往北洋政府時期由商人，以及民間和地方組織自行推動國貨運動的慣例，南京國民政府將國貨運動列為中央政府落實推動的七大運動之一。當時最為人注目的乃是國民政府在統一後不久舉辦的兩次全國性大型展覽會（即中華國貨展覽會和西湖博覽會），其中西湖博覽會更可稱為「中國首次設計大展」。剛成立不久的國立杭州藝術專科學校參加了此次博覽會的設計工作，除了設計會徽，還包辦了十所展覽館的建築裝飾與室內陳列等。主辦單位也設立了專責部門負責設計展覽會的整體形象、構思各種宣傳廣告策略及展期中的各式節目。由此可見，現代設計專業均在西湖博覽會中得到了展現。

1931年「九一八事變」以及之後的「一二八淞滬會戰」，不單毀滅了大量中國民營的現代化工業，日本侵奪東北三省的行為，更叫中國民營工業失去一大片發展空間與市場。據潘君祥（1996）分析，這樣反而令到不少國貨廠家萌生開拓南洋市場以擴大其生存空間的念頭。可是南洋人的起居生活習慣，未必與中國人相同。因此，國貨廠家必須做好充足的市場及當地生活文化之調查，設計一些適合當地人起居生活需要的器物，才能順利打開東南亞市場。由此，產品設計及研究之工作，成了開拓市場的第一要務。此時於中國國內，一群商業美術家在上海創立了中國工商業美術作家協會，舉辦了第一次全中國商業美術專門展覽，開創了「設計作品」專門展覽之先河，不少媒體均有對此盛舉作出報導。事實上，介紹各式新穎設計產品，可說是1930年代上海大眾雜誌的定期專題，國人只要揭開雜誌，便可知道當時最時髦的時裝和家具是什麼。在當時的國產時裝電影中，更展示了各種各樣的設計。中國現代設計工業發展到此時，可說是到達了第一次高峰。其後，工商業美術作家協會準備成立一家商業美術函授學校，為中國現代設計工業培育更多專業人才。可是，此時「七七事變」爆發，日本開始全面侵華，中國被捲入戰火連年的動盪歲月之中，成立美術學校的計劃，也被迫告吹。

1927 中國工商業大事典

上海機製國貨工廠聯合會成立

上海機製國貨工廠聯合會（簡稱「機聯會」）在
1927年成立，是繼中華國貨維持會後另一推動國
貨運動的重要機構。

機聯會的成員，大部份是中華國貨維持會的會
員。據潘君祥（1998）述，雖然當時的維持會十
分有勢力和威望，但其主要領導角色是商業資產
階級人士，而活動亦只是關乎舊式手工業的同業
利益。有見及此，機製國貨企業發起創立一個由
清一色機製國貨企業家組成的國貨團體——上海
機製國貨工廠聯合會。創會者期望透過聯合組織
的方法，有效地推動中國現代機械生產工業的發
展。

機聯會除了舉辦一系列現代工廠管理方法的演講
會、工商法律常識的演講會，以及工廠事務研究
會及人才培訓等活動外，還編輯出版《機聯會
刊》，專賣中國國貨廣告，積極宣傳國貨，參與
各種國貨運動。機聯會還特設機製物品陳列所，
陳列及介紹各款電器、搪瓷等機製國貨日用品。

01

- **世界大事典**：日本岩波書店出版「岩波文庫」，將
 大量學術研究書籍和經典文學作品傳播給日本的
 普羅市民。
- **民辦企業**：中華廣告公會在上海成立；現代書局
 創辦。
- **政府的設計教育**：南京國立中央大學藝術系成
 立，並設圖案系；全國最高學術教育行政機關大
 學院成立，蔡元培任大學院院長，設立全國藝術
 教育委員會，並親自草擬「創辦國立藝術大學之
 提案」，其中亦有圖案系之提案。

★01　上海機製國貨工廠聯合會：《國貨徵
信》，上海：上海機製國貨工廠聯合會，1938年。

02

1928 中國設計大事典

麻將燈——切合中國人生活文化的現代產品設計登場。

北伐完成後，南京國民政府宣告進入「訓政時期」，工商業得到進一步的發展，國民在物質生活上亦相應有所提高。一些切合中國人生活文化的現代產品設計亦陸續登場。

在上海經營古董生意多年的潘執中便藏有數款據稱是民國時期中國獨有的燈飾——麻將燈。顧名思義，此燈是專為打麻將而設的。其特色在於燈桿可以拉長縮短，不打麻將的時候可以作一般家居企身燈飾之用，打麻將的時候，只要將燈桿拉長，即可將燈泡伸展至麻將桌的中央以供照明。此外，麻將燈中央設有托盤，用以放置茶水和小食。麻將燈會就其設計配上適合的燈罩，據《中國之機製工業》（1933）記載，當時，中國廠商已能自行生產不同款式的玻璃及搪瓷燈罩。

05

06

07

★ 04-07 30、40年代上海各式燈具（潘執中藏）

中國工商業大事典

工商部中華國貨展覽會在上海南市普育堂開幕

孔祥熙出任南京國民政府的工商部部長後，便陸續建設各項切合中國工商業發展的設施，例如在上海設立商業博物館。1928年11月1日，工商部在上海南市普育堂舉辦了一次全國性的國貨展覽會——工商部中華國貨展覽會。

此次展覽會的展期為兩個月，共展出23個省市13,200多件展品，分為原料及天然品、毛革、飲食、染織、建築、人身日用、家庭日用、藝術、印刷及教育、醫藥、電器及機械品等11大類，另外還開設了專題展覽館，供一些大廠商作專門展示。展覽會場中也設有售品部，方便參觀者即時購買合其心意之展覽貨品。

此次國貨展覽，除了陳列各種國貨產品外，一些機製國貨的工廠更在會場內展覽其貨品之機器生產過程，展示中國民營工廠的生產技術，以增強國民購買國貨的信心。可是，此次中華國貨展覽會，亦有很多值得反省的地方，例如：中華琺瑯廠的代表——方劍閣表示，此次展覽會貨色品種雖多，但展陳地方太狹，影響了展示的效果；另外亦有人提到，該次展覽會的籌辦時間太緊迫，以至貨品的分類方式不周。

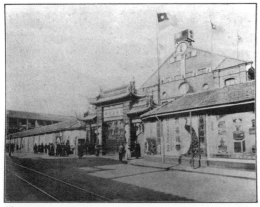

08

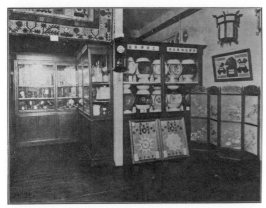

09

10

- **世界大事典**：蘇聯開始進行第一期五年計劃，一躍成為世界第二工業國。

- **世界工業、設計大事典**：「現代建築家國際大會」（CIAM）在瑞士設立；「工藝指導所」於日本仙台成立。

- **中國大事典**：蔣介石北伐成功，在南京成立國民政府；中央銀行成立；中央研究院成立，蔡元培任首任院長。

- **中國工商業大事典**：國民政府公佈《全國舉辦物品展覽會通則》，除了將國貨運動大會制度化之外，還從稅收、運費、治安等方面給予優惠及支援；提倡國貨大同盟委員會成立；上海市辦夏秋用品國貨展覽會；發佈《工商部部令》——「總理遺像作為商標限制辦法」。

- **民辦企業**：新月書店創辦

- **政府的設計教育**：國立藝術院在杭州成立，後改稱國立杭州藝術專科學校，日本人齊藤佳三任校長。

★ 08　工商部中華國貨展覽會內場館（上海圖書館館藏）

★ 09　搪瓷五金陳列室

取自《工商部中華國貨展覽會實錄》，1929年。（上海圖書館藏）

★ 10　工商部中華國貨展覽會中的各種紀念品

取自《工商部中華國貨展覽會實錄》，1929年。（上海圖書館藏）

11

中國第一個設計大展──西湖博覽會在杭州開幕。

1928年的中華國貨展覽會結束後，南京國民政府決定舉辦一個全面介紹社會百業發展的西湖博覽會，希望藉此以提倡國貨、獎勵實業、振興文化。

西湖博覽會於1929年6月6日至10月10日在杭州召開，歷時128天，觀眾達20萬人次。於是次博覽會場館內，設有七個展覽館和兩個特別陳列所。七個展覽館包括：革命紀念館、博物館、藝術館、農業館、工業館、教育館、衛生館等；兩個特別陳列所為特種陳列所，以及放置外國工業品和先進機器的參考陳列所。展館以不同的角度展示當時中國的工業發展及經濟文化水準。

是次博覽會中，設計可以說是展覽的真正主角，主辦單位無論在博覽會的整體形象設計（brand design）、場地規劃及設計（exhibition design）、宣傳廣告品（promotional & advertising design）、展館建築（architectural design）、會場內的各式節目（event design）等等，都以專責部門負責精心設計，西湖博覽會可以說是中國第一個設計大展。

是次博覽會十分重視現代工業產品的展示，會方將它們分為十類，分別是衣著、琺瑯器具、梳妝品（梳箆、牙刷）、文具、家具木器（包括鐵床架等）、鈕扣、扇傘蓆、玩具、電器、家用雜品〔五金器皿、玻璃器具（熱水瓶）〕。

是次博覽會過後，會方還推出了詳細的研究會報告書。當時的研究人員分別對各種參展產品的製作技術、美工圖案、花樣款式等都進行詳細分析，務求使日後的國貨品質有所提升。

12

95 萬歲牌

85 千歲牌

80 百歲牌

108 青年牌

101 鐵軍牌

125 潛真甲牌

104 特硬牌

102 鋼軍牌

109 合理化牌

13

106 雪齒牌

15

14

★11　西湖博覽會之會徽

取自何崇杰、郎靜山、陳萬里、蔡仁抱:《西湖博覽會紀念冊》,上海:商務印書館,1930年。(西湖博覽會博物館藏)

★12　1929年出版的《西湖博覽會指南》(西湖博覽會博物館藏)

★13　據《中國早期博覽會資料匯編》中的記載,西湖博覽會特設了研究小組,對會中展出的各種商品作出了詳細的討論和研究。從資料中可以看出,單是牙刷,民國時期的國貨廠商已能生產多種不同的款式。上圖便列出了11款民國時期一心牙刷廠出品的牙刷。

取自上海機製國貨聯合會:《中國國貨工廠全貌》,上海:上海機製國貨聯合會,1947年。

★14　西湖博覽會工業館中展出了各式民國時期的工業機製產品,圖為民國時期的「長城牌」熱水瓶。(西湖博覽會博物館藏)

★15　包裝和封蓋同樣獲得讚賞的華成煙公司的「美麗牌」香煙罐及香煙盒(西湖博覽會博物館藏)

政府的設計教育

16

歐陸設計風格在西博

隨著留學法國的學生陸續學成回國，國內的圖案教育吹起一股歐陸式旋風。留法歸國的劉既漂在1929年帶領著當時僅成立了一年的國立杭州藝術專科學校工藝組師生參與了西湖博覽會的籌備工作，設計出全部十所展覽館的建築裝飾與室內陳列，據袁熙暘在《中國藝術設計教育發展歷程研究》（2003）中指出，這些設計是借鑑了法國當代裝飾風格，與巴黎1925年舉辦的國際裝飾藝術博覽會中的設計有頗多相似之處。這次博覽會的設計令人耳目一新，引起社會的矚目，國立杭州藝術專科學校也獲得了公眾的關注。

17

18

★16　博物館大門設計圖

取自《西湖博覽會籌備特刊》（西湖博覽會博物館藏）

★17　西湖博覽會大門背面之設計圖

取自《西湖博覽會籌備特刊》（西湖博覽會博物館藏）

★18　革命紀念館門樓之設計圖

取自《西湖博覽會籌備特刊》（西湖博覽會博物館藏）

民辦企業

中華琺瑯廠引入先進的生產機器，增加產品花樣。

據潘君祥主編的《近代中國國貨運動》（1996）記錄，中華琺瑯廠是以提高產品的質量，改進花色品種和改善服務態度來樹立良好商譽的。1927年後，中華琺瑯廠添置了兩部車床，開始以自己的機軋鐵杯取代外購的手敲鐵杯。他們先後研究出各種面盆，以及機製口杯等器物的製造方法，增加了品種款式。1928年又大量購入生產機器，使工廠能夠進行整個生產過程。1929年，中華琺瑯廠又摸索出曲線造型的工藝，以生產更多樣化的產品，如弧線面盆，柿形痰盂等器物。據《近代中國國貨運動》所述，中華琺瑯廠在研究琅粉、美術及搪燒技術上都作出了很大改進，使其產品的造型更為創新，色彩更為生動。

21

19

20

★19-20　中華琺瑯廠在西湖博覽會中展出的西湖博覽會紀念版搪瓷盤（西湖博覽會博物館藏）

★21　中華琺瑯廠在西湖博覽會中展出的富裕爐，此爐獲得了西湖博覽會頒發的金盾獎。（西湖博覽會博物館藏）

22

陳之佛撰寫設計理論專著，為設計工業定下其服務的範圍和對象。

30、40年代是陳之佛編寫設計理論的黃金時期，研究陳氏的學者認為，陳之佛在此階段就中國的「圖案」或「美術工藝」專業發表了奠基性的見解。繼1929年出版《圖案》後，陳之佛在《東方雜誌》內撰寫〈現代表現派之美術工藝〉（1929）一文，透過向讀者介紹當時奧地利聲名顯赫的產品製造公司——維也納工作室（Wiener Werkstätte），批評中國美術工藝的頹敗。

他認為中國的美術工藝不能進步，甚至越趨頹敗的最大原因在於中國的工藝品不能與時並進，在審美形式上因襲固守，只會模仿骨董，而在工藝製品的實用性上又不加以研究。陳氏指明，工藝品是藝術與工業兩者要素的結合，在設計圖樣之時，圖案家必須考慮「美」和「實用」兩個因素，並應以切合普羅大眾生活為目的。

陳之佛認為，中國生產不了合乎時代性的產品，是因為工匠的培訓一直採用舊式師徒制度所致。陳氏繼而提出四項改善工藝教育的方針：一是廢除師徒制，設立工藝學校；二是為已成為工藝學徒或從事該行業的人設補習學校，增益其學識；三則應鼓勵舉辦工藝美術展，獎勵創作優良的作品，從而使設計師透過互相觀摩比較而得到進步；最後一點則提倡搜羅國內外優良的工藝美術品，籌設工藝美術陳列館。如此，陳之佛便為圖案（設計）定下服務對象及範圍，以及發表了如何培育業界人才的方法了。

陳之佛於《中國美術會季刊》（1936）中撰文，進一步指出現代產業經濟上的競爭不盡在於低廉的價格上，而應該由「製品的是否美化」去分勝負。陳氏呼籲中國人不能盲目地抵制洋貨，因為洋貨的確是價廉物美。人們可以較低的代價，卻能得到質佳之貨品，他們擁護洋貨是完全合理的，所以必須改良國貨。他認為現在本國貨品形態守舊，裝飾毫無進步，廣告無力，與燦爛奪目的洋貨相比，高下立見，所以必須積極改良本國固有的工藝形態，造成一新興的勢力以抵禦洋貨。

與此同時，中國其他設計理論家亦紛紛出版其設計理論，其中俞劍華在《最新立體圖案法》（1929）中，除了介紹西方的設計方法學，亦有著墨討論中國、日本這些東方地區對器物形狀的

審美方法與西方不一樣，是故在製圖的時候必須多加注意，在使用西方的方法時，必須要考慮如何才能設計出合乎中國人口味的產品。

- **世界大事典**：紐約股市暴跌，世界經濟陷入恐慌時期。
- **中國工商業大事典**：中華國貨展覽會後，為了進一步瞭解國貨產品，政府參照國外各種展覽會和博覽會，在各地成立國貨陳列所，以推動國貨生產；中國商人參加比利時第十次商業展覽會。
- **民辦企業**：中國時鐘廠改名為上海鐘廠，出品福星牌台鐘、掛鐘，遠銷東南亞地區；劉鴻生等人建立華豐搪瓷股份有限公司。
- **政府的設計教育**：國民政府頒佈各種專科學校的組織法和規程；實用美術研究會在國立杭州藝術專科學校成立，雷圭元任研究會導師；國民政府教育部舉辦全國美術展覽會，其中有工藝美術部。
- **中國設計大事典**：《藝苑朝華》創刊，魯迅、柔石合編，主要介紹世界各地之木刻藝術；組美藝社在上海成立；雷圭元留學法國；俞劍華編《最新立體圖案法》。

THE LITTLE BROTHER

24

23

★22　陳之佛：《圖案法 ABC》，上海：世界書局，1930 年。

★23-24　陳之佛：《繪影》，上海：天馬書店，1937 年。

1931 中國工商業大事典

「九一八事變」爆發，失去大片市場的國貨廠家，開始開拓東南亞市場。

1930

- **世界工業、設計大事典**：英國工業美術協會（SIA）成立；柏林建築師 Mies van der Rohe 成為 Bauhaus 第三任校長，並以「less is more」作為設計的理念。
- **中國大事典**：「中國左翼作家聯盟」成立
- **中國工商業大事典**：上海「機聯會」舉行商標法研究會；南京首都婦女提倡國貨會成立；國民政府制定並頒佈商標法律《商標法》。
- **民辦企業**：同昌車行製造廠正式投產，生產及組裝成自行車。
- **政府的設計教育**：上海美術專科學校設圖案畫科
- **中國設計大事典**：中國營造學社成立；龐薰琹從法國回來，在上海開辦工藝美術社；陳之佛出版《圖案法ＡＢＣ》；代表老天津廣告水平的四家大公司，在３０年代紛紛開業。

25

據《中國近代國貨運動》（1996）記載：「九一八事變」後，東南亞各地的華僑亦參與抵制日貨運動，日本搪瓷輸入量減少，中華琺瑯廠趁機增加對東南亞的入口。可是，初時中華琺瑯廠不能輕易打入東南亞市場。該廠本以為光滑的調羹會廣受當地居民的歡迎，怎料當地居民是將調羹作為切割的工具，光邊的調羹反不適用。又如一些東南亞地方的居民習慣用手抓拿食物，這與中國人習慣以碗筷用餐完全不同。

中華琺瑯廠商就此意識到如果要打入東南亞市場，必須在設計及生產前對東南亞的生活文化作出具體的調查，以使商品適合使用者的日常需要。於是，該廠派出一批營業主任到新加坡、泰國等地進行市場調查，以便回國後製造適合他們使用的商品。

另一方面，華生電器製造廠亦於同時聯絡南洋各地的商會，在東南亞各地開辦國貨展銷會，在海外華僑協助推動下，華生在東南亞市場迅速佔有一席位。

★ 25　除了中華琺瑯廠和華生電風扇製造廠，其他中國國貨廠商亦積極開拓南亞市場，當時風靡中國的設計手法亦因此而傳入了南亞諸國。圖中所見的，就是金梅生為一所泰國的華資藥房所繪製的月份牌廣告畫。

取自 Nawigamune, Anake: *A Century of Thai Graphic Design*, London: Thames & Hudson, 2000, p.147.

中國設計大事典

中國營造學社成立，開始專門研究中國古建築。

1929年，中國營造學社成立。社員梁思成及其妻子林徽因對中國古代建築的研究作出了巨大的貢獻。

梁思成於1927年在美國賓夕法尼亞大學學習建築，完成碩士學位後，於美國哈佛大學研究院研究世界建築史。1928年後回國工作，並於1931年任中國營造學社法式主任，研究中國古代建築。其妻林徽因亦隨同夫婿赴美學習建築，回國後兩人對中國古代建築史展開了劃時代的研究。

中國營造學社成立之初，梁思成與研究人員創辦全國第一本古代建築研究刊物《中國營造學社彙刊》（1930-1945），內容以古代建築實例的調查報告為主。在中國營造學社工作期間，梁思成更率先採用近代科學的勘察、測量、製圖技術和比較、分析的方法對中國古建築進行深入調查，並先後發表研究文章，例如〈薊縣獨樂寺觀音閣山門考〉、〈寶坻縣廣濟寺三大士殿〉、〈平郊建築雜錄〉、〈記五台山佛光寺的建築〉等（1930-1945）。1943年，梁思成首次對中國古代建築特徵及其發展歷程作出系統的論述，並將此論述詳細記錄在《中國建築史》（1981）一書之中。

除了對中國古代建築史的研究貢獻外。梁思成根據學社歷年調查成果，於1945年完成的英文專著 *A Pictorial History of Chinese Architecture*（中文名稱為《中國建築史圖釋》，由美國哈佛出版社出版），自此正式為中國創立了一個新的科學技術史的分支學科——中國古代建築史科。

另一方面，梁氏在中國設計教育上也有所貢獻，1947年後，他為清華大學草擬營建學院之學制與學程計劃，當中所包括的學系（如工業藝術學系），即是一個完備之工業產品設計課程。

- **中國工商業大事典**：《國貨商標初編》出版，使愛國人士便於識別國貨；立法院發佈通令《仿造已註冊之商標應以偽造論令》；實業部發佈通令：嚴究奸商以外貨冒充國貨商品商標；上海化學工業社成立；由益豐、華豐、兆豐、鑄豐四家搪瓷廠聯營的國產搪瓷營業所建立。

- **政府的設計教育**：新華藝術專科學校增設圖案系（後改稱工藝美術系）；《晚清三十五年來之中國教育》出版。

- **中國設計大事典**：龐薰琴在上海開辦決瀾社；婦女雜誌《玲瓏》創刊。

1932

- **世界大事典**：日本首相犬養毅被刺殺，政黨內閣沒落。

- **中國大事典**：日本迎清朝末帝宣統，在東北成立「滿洲國」傀儡政權；「一二八淞滬會戰」爆發。

- **中國工商業大事典**：經過「一二八之役」，上海的閘北、江灣一帶的玻璃、搪瓷、熱水瓶、皮革、牙刷等工廠均遭毀，損失慘重。

- **外資或華洋合資企業**：台灣最早的百貨公司——菊元百貨在台北落成。

- **民辦企業**：從1932年至1933年報業家史量才創辦申報流通圖書館、婦女補習學校、新聞函授學校、出版《申報月刊》、《申報叢書》等刊物，為文化事業作出貢獻。

1933 中國工商業大事典

中國「國貨年」的舉辦與中國國貨公司的成立將國貨運動推向高潮

為了進一步推行國貨運動，上海機製國貨工廠聯合會等國貨團體將1933年定為「國貨年」，舉辦各式國貨研究及宣傳活動。1933年，作為國貨運動策源地的上海率先舉辦多次國貨展覽會。及後，各地不同的團體隨即紛紛組織或參與不同類型的國貨展銷活動。其中，南京國貨展覽會之規模最為龐大。

與此同時，宣傳國產商品的《申報國貨週刊》創刊，逢星期四隨《申報》附送。廠家更把各家國貨企業之產品聯合起來，在報章分類宣傳，創出國貨聯合廣告。

除了廣告，籌劃國貨年的團體更致力研究其他的手法宣傳國貨的手法，據《中國近代國貨運動》（1996）記載，由上海女青年會舉辦的國貨展覽會內採用新式的陳列設計，以立體及活動的組合形式展示家具。當中有「模範家庭」、「兒童服裝」及「婦女服裝」等專題陳列室，又將日常用品的陳列形式以家居內不同單元如臥室、書房及廚房等以作分類，使展覽會的氣氛變得生活化，叫參觀者更容易想像如何使用國貨產品來配襯家居，以及配合都市化的日常生活。

1933年之國貨年完滿閉幕之後，機關會於1934年舉辦婦女國貨年及於1935年舉辦學生國貨年。

1933年，中國國貨公司成立。國貨公司十分重視新產品的宣傳。除了把商品陳列於櫥窗，更於報章及雜誌刊登廣告。為了打開獨家經銷的國貨新產品市場，公司還會舉辦時裝展覽會及商品製作表演以作宣傳，如公司為推廣潤膚香皂的知名度，邀請廠家把生產該產品的機器搬到商舖內公開展示製作過程，還安排專人於表演期間向顧客講解生產過程、商品原料和商品各種優點等。

中國國貨公司的成功，使本來以售賣洋貨為主的百貨公司亦開始考慮增加售賣國貨。1934年，永安公司在永安大樓四樓設國貨商場。後來在新建的永安大樓也設有國貨商場。

・**世界大事典**：美國羅斯福總統開始實施新經濟政策；德國開始希特勒政權；日本不滿國際聯盟不承認滿洲國，宣佈退出國聯，從此軍國主義日漸抬頭。
・**中國大事典**：廢除銀兩，以銀元為貨幣標準。
・**民辦企業**：上海永安公司大樓建成，內設扶手電梯、空調；鮑正樵創辦上海凹版公司印刷商標、證券等。
・**中國設計大事典**：龐薰琹創辦大熊工商美術社；蘇維埃政權在江西瑞金成立工農美術社。

在 1930 年代末，新生活運動推行後，月份牌廣告畫的內容亦增多了有關的宣傳。例如，以繪畫「運動女性」和「照顧著一群孩子的健康媽媽」為主題的作品。這些設計概念相信正是根據新生活運動中「只要母親強健，小孩才會健康」的主題而繪畫出來的。

新生活運動中的各種報刊廣告與海報設計

新生活運動乃是 1934 年蔣介石於南昌發起的重整社會道德及風氣的社會運動。此運動歷時 15 年，希望透過革除國民日常生活的陋習，將「禮、義、廉、恥」的中心思想結合到日常的「衣、食、住、行」各方面。

新生活運動主要提倡整潔和守規矩，為衣、食、住、行每一項細節設立嚴格的規定。希望市民可以透過實行「整齊、清潔、簡樸、勤勞、迅速、確實」的新生活，從而達到全民生活「現代化」。姑勿論是否具有政治目的，該運動的推行頗能促使國民採用一系列現代化的國產商品，例如：牙刷、花露水、味精、爽身粉等。當時的國貨生產商不但大舉製造這些衛生用品，並且，不斷在報刊上以廣告宣傳這些衛生用品。

★26　關於新生活運動的廣告，《申報》，1934 年 4 月 26 日。

★27　關於新生活運動的廣告，《申報》，1934 年 4 月 12 日。

28

中國工商業美術作家協會在上海成立，同時舉辦首屆工商美術展。

1934年，中國工商業美術作家協會（初名為「中國商業美術作家協會」）在上海成立，是中國近代時期積極提倡和研究實用美術的全人組織。成立之初便舉辦了全中國第一次實用美術的專門展覽，開創了「設計作品」專門展覽之先河。展覽之後，該協會由原本只有七、八人，迅速擴充至500人之多。

該會旨在提倡中國商業美術，促進工商市場的繁榮。除了舉辦展覽會外，會方更積極為會員出版作品選集，同時更進行籌建實用美術專門學校。該會在1936年出版了第一屆展覽會的作品選集。其後，國內各地分會紛紛成立。

除此之外，中國工商業美術作家協會更成立一家商業美術函授學校，開設廣告、織物圖案、裝飾設計、家具設計、陳列窗裝飾等學科，為有志投身設計業的人士提供專業訓練。正當籌備工作一切就緒的時候，上海爆發了「八一三事變」，這不單迫使建校計劃盡成泡影，就連工商業美術作家協會也因此而解散。

該會由開創至結束雖只四年，但其對中國近代設計專業的發展卻是貢獻良多，該會藉著舉辦專門展覽會和出版設計作品選集，公開肯定「商業美術」為一門獨立的專業，而該會之顧問和會員（例如陳之佛、雷圭元等人）除了從事設計外，還著手寫了不少設計理論文章，為該門學問奠定基礎，使中國的設計工業確立其發展之目標和路向。

29

- **世界工業、設計大事典**：英國在藝術與工業委員會（CAI）成立；美國芝加哥的世界博覽會開幕，其特色在於允許一些大型企業（例如福特汽車公司）設立專館，成為日後世博的組織慣例。
- **中國工商業大事典**：機製物品陳列所設立，陳列電器、搪瓷、日用品；「婦女國貨年」開始。
- **民辦企業**：大新公司建成；徐廷芳、徐容芳昆仲創製自來保暖壺和金杯形熱水瓶，首次使瓶膽和外殼異形化，獲國民政府實業部發明專利權。
- **政府的設計教育**：北平藝術專科學校復校，嚴智開任校長，並設有圖工科（分圖案、圖工）；蘇州美術專科學校增設實用美術科，加設印刷、製版、攝影等工場，由朱士杰主持。
- **私營的設計教育**：北京藝術專科職業學校增設工藝系（金工、漆工、鑄造），沈福文任系主任。
- **中國設計大事典**：《美術生活》創刊；上海機製國貨工廠聯合會編輯出版《機聯會刊》，為專賣中國國貨的廣告雜誌。

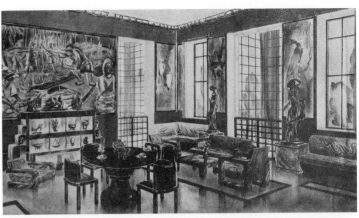

30

31

32

★ 28 《良友》等大眾雜誌，均報導此次展覽會，1937年，第127期。

★ 29 《現代中國商業美術選集》封面

取自中國商業美術作家協會：《現代中國商業美術選集》，上海：亞平藝術裝飾公司，1936年。（上海圖書館藏）

★ 30 室內裝飾設計，雷圭元案。

取自中國商業美術作家協會，《現代中國商業美術選集》，上海：亞平藝術裝飾公司，1936年。（上海圖書館藏）

★ 31 茶具設計，林瓊案。

取自中國商業美術作家協會，《現代中國商業美術選集》，上海：亞平藝術裝飾公司，1936年。（上海圖書館藏）

★ 32 偵探所招貼設計，池寧案。

取自中國商業美術作家協會：《現代中國商業美術選集》，上海：亞平藝術裝飾公司，1936年。（上海圖書館藏）

1935

- **世界工業、設計大事典**：英國倫敦舉辦了「倫敦中國藝術國際展覽會」
- **中國工商業大事典**：「學生愛用國貨年」開始；日本在台灣舉辦了一次大型博覽會──「始政四十周年紀念台灣博覽會」；中國政府在英國倫敦舉辦了「倫敦中國藝術國際展覽會」；中華國貨產銷協會於香港、新加坡、三寶壟舉辦展銷會，希望將國貨銷售擴至南洋一帶。

1936 民辦企業

上海國產熱水瓶工業的後起之秀——「金龍牌」熱水瓶。

20世紀20年代，德國商人開始在中國推銷家用熱水瓶。由於德國廠方出品的只能提供一種尺碼供選擇，日本廠商很快便透過推出不同款式（不同尺碼和類型，例如有牛奶瓶、有嘴瓶、旅行瓶等多款）的熱水瓶，取代德商在中國市場的壟斷地位。

1925年上海爆發「五卅慘案」，民眾抵制日貨情緒高漲。其間，知名實業家甘斗南於上海建廠，推出「長城牌」熱水瓶，1936年首創的五磅保溫瓶，深受國民歡迎。到了1931年的「九一八事變」之後，本來是推銷日本熱水瓶的職員——吳鎔性等人開始集資，於1936年開設了永生熱水瓶廠，推出「金鼎牌」、「金錢牌」、「雙喜牌」、「三羊牌」等不同牌子的熱水瓶。之後，更創立金龍牌熱水瓶。這兩間廠商分別以「長城牌」及「金龍牌」為商標，確立其國貨的身份。

據《中國近代國貨運動》（1996）記載，永生熱水瓶廠為了突出「金龍牌」商標，廠方更首以鋁箔做材料，為「金龍牌」商標製成兩寸寬凹凸板的效果。而且，廠方在生產「金龍牌」熱水瓶時更非常著重選料、技術和造型三個環節。在造型方面，廠方邀請了上海有名的畫家黃幻吾、戈湘嵐繪製，為瓶身繪上吉祥如意圖、延年益壽圖等中國傳統畫面。

除此之外，30年代在上海，亦常見有繪上當紅美女明星畫像的熱水瓶出售。這些明星畫像皆以當時非常流行的、常用於月份牌廣告畫的「擦筆水彩」技法繪成，很符合當時上海民眾的審美要求。

- **中國大事典**：魯迅病逝；「西安事變」發生。
- **中國工商業大事典**：國貨聯辦處成立，大力推動國貨百貨公司的建立；上海婦女服用國貨會成立。
- **民辦企業**：大新百貨公司在上海開業，成為抗日戰爭時期四大百貨公司中規模最大的一間；專業廣告雜誌《廣告與推銷》在上海創刊。
- **私營的設計教育**：萬國美術專科學院在香港九龍成立，設有圖案系，劉君任為校長。

33

34

37

35

36

★33　德國「祿牌熱」水瓶（郭純享藏）

★34　國產「金龍牌」熱水瓶（潘執中藏）

★35　國產的外殼印上當紅美女明星的熱水瓶（郭純享藏）

★36　外殼以「賽璐璐」（Celluloid）（一種類似塑膠的材料）製成的熱水瓶，出產於民國時期。（郭純享藏）

★37　原裝國貨「金錢牌」熱水瓶內附上的使用說明紙條，及「缺點通知」紙條。（潘執中藏）

第五階段：1937－1949

中國設計工業新方向

略談延安革命設計風格之崛起與香港設計工業之開展

「七七事變」爆發後，北平、天津、上海、南京等大城市迅速陷落，一年之間日本便佔據了中國華北和東南沿海的大部份地區。中國為了堅持長期抗戰，必須盡力保存工業力量，以助發展戰時生產。1937年年底，國民政府決定遷都重慶，並協助本來紮根於沿海城市約600餘家工廠，以及一大批專業人員包括設計師，還有工人、大學及中學師生遷往內地。

除了從沿海城市內遷的工廠外，一些逃往內地避難的資本家亦重新建立工廠，使重慶市以至整個四川省和其他一些內陸城市迅速被工業化，不少工業開始在內陸復工，出產各種軍用和生活用品。據潘君祥（1998）報導，當時在內陸復工的工廠要面對之困難極多，其一是內陸本身在戰前並無發展工業，其二是日本對華的封鎖使到很多外國的工業原料不能進口，基礎的不鞏固及資源的短缺使到戰時工業落得黯淡景況。

與現代設計相關概念：
「圖案」、「工藝美術」、「商業美術」、「實用美術」、「設計」

但是，物資的嚴重短缺反令國貨廠家注意到利用內陸豐富的天然資源的可能性。於是，一批利用「天產」製成的低成本產品亦因而誕生。這批遷往四川的工廠更於1942年在重慶舉辦國統區抗戰以來首次舉辦的展覽會，展出鋼鐵、機器、紡織、電器、五金等工業產品。

同一時間，中國的圖案教育在抗戰時期得到進一步發展，開始脫離美術學校而獨立成校。其中成績最為突出的可說是成立於1939年的四川省立技藝專科學校，該校除了是首間獨立於美術學校的設計學校外，更首次將以往圖案教育分拆為服用（與現今的紡織及製衣科相似）、家具（與現今的室內設計科相似），以及漆工（與現今的工業產品設計科相似）三科，分科專門教授研習。另一方面，一群原本分隔兩地的杭州藝專教師和北平藝專教師都由於戰爭關係而往川遷徙，這班中國工藝美術人才組合成一股強大的師資力量，合力發展中國的設計教育。

另一方面，中國共產黨在延安創辦的魯迅藝術學院，在毛澤東於1942年發表的《在延安文藝座談會上的講話》後作了全面的改革。學院透過積極提倡木刻板畫，教授寫實的技法，以表現工人、農民和士兵工作及生活時候的情態，去實踐藝術（包括設計）走向民眾的理念，期望由此創造出有益於勞農大眾的，平和易解的美術。此套在解放區實踐出來的理念成為新中國成立後的設計方向。

與日本抗戰八年後，國共兩黨內戰隨即展開，戰火連天。美國在二次大戰之後，大量對華輸出商品，加上國民政府無法阻止日益嚴重的通貨膨脹，這些因素對國貨工業的戰後重建工作造成了極大打擊。據 Matthew Turner（1988）報導，正好當時英國制訂「帝國特惠制」，容許英國的各個殖民地，互相自由通商，因此，一些內地廠商將工廠遷往香港，期望將國貨工業開拓至馬來西亞、印度及非洲等英聯邦國家的市場。

事實上，早在抗戰時期，已有一些內地廠商遷至香港。1938年，香港廠商會便與香港女青年會合辦了首屆香港國貨展覽會（今「工展會」的前身），中國國貨公司亦於同時在香港開業，國貨工業開始在香港萌芽。

01

02

★01　竹製外殼熱水瓶（郭純享藏）

★02　木製外殼熱水瓶（潘執中藏）以竹、木製殼的熱水瓶可說是「天產」製品中的最佳例子。

從上海來港設廠的廠家十分注重設計工業，例如，早在1932年來港設廠的上海康元製罐廠很快便在港設立其商業美術部門，為不少香港公司（例如嘉頓有限公司）製造不同類型的印花罐。除此之外，香港益豐搪瓷有限公司董事范甲也曾在上海接受工業產品設計的專業訓練。

在平面設計方面，除了之前介紹過的「月份牌大王」關蕙農外，不少後起之秀相繼加入了香港月份牌廣告畫行列，當中表現出色的張日鸞更承繼了「月份牌大王」的美譽，叱咤40、50年代的香港月份牌畫界。

設計教育亦在此時期於香港得到了發展。曾經在廣州、法國里昂工業學院和德國國立建築學院受訓的設計師鄭可，在戰後返港設立工作室，除了接辦各式設計事務之外，鄭可還會開辦講習班，教授歐美各國（例如德國的包浩斯）的設計理論和技法。

被譽為30、40年代全中國規模最大的香港萬國函授美術專科學院，亦於1936年創設圖案系，教授各式設計技巧。基於上述種種因素，香港便承接著30年代的上海，在其資本主義背景下，發展中國現代設計工業。

到了1949年，中國內戰結束，中華人民共和國成立，結束了中國持續百多年半殖民地半封建的年代。新中國成立，當然要創造新的國旗和國徽，梁思成對這兩件事務都不遺餘力的參與，他被聘為全國政協的國旗、國徽評選委員會顧問後，即在北京清華大學營建系籌組國旗、國徽設計小組，進行研究及設計工作。

從國徽的設計中，我們可以看見，新中國的設計方向的確以毛澤東的《在延安文藝座談會上的講話》（1942）為藍本前進。在《中華人民共和國國徽設計說明書》（1950）中，我們看到當時全國政協國徽組正在討論如何設計出一個能代表中國人民的，具有中國特色而且平和易解的國徽。最後，會議決定起用由梁思成帶領的清華營建系設計小組的設計，也就是今天我們所見的國徽的樣子。

03

04

05

06

★03-04　這兩盞40年代的國產電燈電燈，都採用了不透光的金屬物料做燈罩，是抗日戰爭期間，為了防止被敵方於高空憑燈光發現所在地而設計的。（潘執中藏）

★05　40年代百貨公司的貨品價格（上海市檔案館藏）

★06　國徽：國徽圖案下方金色的天安門浮雕圖案，象徵著「五四運動」發源地和中華人民共和國的誕生地，至於天安門上方的五星乃代表國旗和五族共和之意思，而圖案外圍環以稻、麥穗，由下端齒輪締結在一起，則表示了工、農聯盟的意思。除此之外，國徽用色乃是金、紅二色，除了表現中國傳統喜慶吉祥之意味外，也考慮到大量印刷的緣故，不採用太多色彩。

1937

· 世界工業、設計大事典：New Bauhaus 在美國芝加哥工業藝術協會支持下成立；法國巴黎舉辦「巴黎現代生活藝術世界博覽會」。

· 中國大事典：「七七事變」爆發，日本展開全面侵華行動；中國兩黨內戰結束，進行「第二次國共合作」；南京陷落，超過30萬中國人被殺。

· 中國工商業大事典：日軍發動侵滬戰爭，使設在虹口、閘北、浦東一帶的造紙廠、搪瓷廠、家庭日用五金廠等現代化民營工業被毀於炮火；上海租界地區未遭戰火蹂躪，進入「孤島時期」，工商業得到了畸形的發展；國民政府遷都重慶，沿海工廠開始遷川。

· 政府的設計教育：中央大學藝術系隨校遷至重慶

· 中國設計大事典：林語堂以英文書寫《生活的藝術》，在美國出版。

1938

· 世界工業、設計大事典：現代主義瀰漫全美國，紐約現代藝術館展出建築、工業及平面設計，並為「good design」下定義，聲稱一個好的設計必須兼顧實用性。

· 民辦企業：香港廠商會與女青年會合辦，首屆在香港舉辦的國貨展覽會，這便是工展會的前身；董吉甫創辦的「金錢牌」熱水瓶廠，首創搪瓷殼熱水瓶，並把搪瓷嗜花技術應用到熱水瓶上。

· 政府的設計教育：國立杭州藝術專科學校和國立北平藝術專科學校合併，成為國立藝術專科學校。

· 私營的設計教育：魯迅藝術學院成立，為中國共產黨在延安創辦和領導的一所綜合性的藝術學院。

· 中國設計大事典：龐薰琹、雷圭元、李有行在成都開辦中華工藝社。

1939

- **世界大事典**：第二次世界大戰爆發
- **中國大事典**：日本宣佈治台重點為皇民化、工業化、南進基地化。
- **政府的設計教育**：四川省立技藝專科學校成立，是中國首間獨立於美術學校的設計學校。
- **中國設計大事典**：《永安月刊》出版，雖為一文藝美術之綜合性雜誌，卻是公司相當重要的宣傳品。

1940

- **中國大事典**：蔡元培病逝
- **中國設計大事典**：魯藝美術工場成立；大眾美術研究會成立。

1941

- **世界大事典**：日軍偷襲珍珠港，對英美宣戰，太平洋戰爭爆發；外相松岡洋提出「大東亞共榮圈」宣言。
- **中國大事典**：國民政府正式對日宣戰
- **中國設計大事典**：魯藝美術工場在延安舉辦了首次展覽，展出木刻、繪畫，以及工藝美術作品。

1942

- **世界大事典**：美國首次成功控制原子分裂連鎖反應，從此人類可利用原子能與製造原子彈。
- **世界工業、設計大事典**：因應第二次世界大戰之需求，美國戰爭廣告諮詢會（War Advertising Council）成立，募集三億五千萬美元之經費，投入戰爭期間之各項文宣美術費用。
- **中國工商業大事典**：遷川工廠出口展覽會在重慶舉辦，是國統區抗戰以來首次舉辦的展覽會。
- **中國設計大事典**：毛澤東發表《在延安文藝座談會上的講話》，奠定新中國建立以後的設計風格。

1943

- **中國大事典**：英美與中國簽訂平等新約，放棄在華特權；中美英發表《開羅宣言》，警告日本歸還佔領土地。

1944

- **世界工業、設計大事典**：英國工業設計委員會（COID）成立

1945

- **世界大事典**：美軍在日本的廣島、長崎投下原子彈；德、日投降，二次大戰結束；聯合國成立。
- **中國大事典**：抗戰勝利，蔣介石發表「以德報怨」宣言，禁止對日本人施以報復。
- **政府的設計教育**：國民政府教育部決定恢復國立杭州藝術專科學校和國立北平藝術專科學校；魯迅文藝學院遷往東北，與華北聯合大學合併。

1946

- **中國大事典**：美國總統特使馬歇爾來華調停內戰失敗，國共內戰爆發；南京、上海的黃金、美鈔價格暴漲。
- **中國工商業大事典**：立法院通過《中美商約》

1947

- **中國大事典**：台灣爆發「二二八」起義
- **中國設計大事典**：雷圭元出版《最新圖案學》；林語堂在紐約發明「明快中文打字機」。

1948

- **中國大事典**：國民政府宣佈全國戒嚴；行政院宣佈中央銀行停止存款兌現，上海出現擠兌風潮。
- **民辦企業**：生活書店、讀書出版社與新知書店合組成「生活·讀書·新知三聯書店」。

1949

- **中國大事典**：中華人民共和國成立，毛澤東當選為新的中央政府主席。
- **政府的設計教育**：梁思成在北京清華大學設營建系，當中包括工業藝術系。
- **中國設計大事典**：梁思成為中華人民共和國設計國徽；北平市人民政府工商局在解放飯店召開「北平特種工藝品產銷問題座談會」；中華全國文學藝術作者代表大會開幕，舉辦「藝術作品展覽」。

第二部份 中國現代設計個案研究

國難當前：《點石齋畫報》[01]
圖示之晚清的前現代世界觀

於1880年間，隨著洋務運動的發展及口岸向外國開放，晚清時期的中國，正緩慢地展開其邁向現代化的歷程，上海成為了中國境內最先進的城市。隨著大眾傳播媒介的出現，以及石版印刷傳入中國，一張由英國人美查（Ernest Major）所辦的報紙《申報》（1872年創立）於1884年5月開始，隨報附送旬刊《點石齋畫報》（若單獨零售，則售銀三分）[02]。《點石齋畫報》刊行於1884年5月至1898年8月，被稱為中國晚清時期最重要的「新聞畫報」。在此十數年間，共刊行了約4,600幅載有文字解說的圖畫。

《點石齋畫報》出版的動機，乃是模仿當時在歐美極其流行的時事畫報，以圖文並茂的方式，令新聞時事廣泛流通。於19世紀，歐洲英法德等國家正處於科學知識及工業科技高速發展的世代，社會也越來越複雜及動盪。以英國倫敦為例，於1842年創立之《倫敦新聞畫報》（The Illustrated London News）正是其中一個最經典的例子。其創辦目的，乃是面向那新興的中產階級，這個階級越漸富裕，其社會力量也不斷膨脹，《倫敦新聞畫報》的成立，正是向這階級提供一個對整個世界全面瞭解的視野。

同樣，《點石齋畫報》把當時在中國，以至在世界各地的新聞事件、科學科技發明，都作圖文的報導。據陳平原之報導，《點石齋畫報》在當時很受歡迎，在各省各地皆有售書的「分莊」。而在某些省份的「分莊」均設在「貢院前」。[03] 由此，陳平原暗示了晚清時期的知識份子，也流行讀《點石齋畫報》。

《點石齋畫報》受到很多研究晚清時期的學者的稱頌，認為它增長了國人的見聞，影響深遠。對《點石齋畫報》作深入研究的王爾敏盛讚「它傳達世界新知，則可謂產生卓越貢獻，是啟迪華人心智之最佳媒介。」[04] 陳平原引述了鄭振鐸之言，讚賞《點石齋畫報》乃是中國近百年一極好的畫史：「中國近百年來半封建、半殖民地社會前期的歷史，他說從他的新聞裏可以看得很清楚。」[05]

在我們所見的評論文章中，學者們幾乎一面倒地對《點石齋畫報》頌揚，使我們理解到《點石齋畫報》是作為理解晚清文化的極重要資料。

據陳平原所言，《點石齋畫報》的主旨主要有二：

一、在民間傳播「新知」發「時事」：即介紹新奇之制度與器械，讓無論識字或不識字之人，「皆得廣其識見、擴其心胸也」。[06]
二、以因果報應之立場，作倫理教誨之宣傳：寓果報於書畫，借書畫為勸懲。[07]

這兩項創辦主旨，在現在的人看來，確是互相矛盾的。《點石齋畫報》負著啟蒙廣大民眾的使

命，然而又拖著一條封建道學的尾巴，硬以「果報天理」的宿命論來解釋世界上發生的新聞事件。這其實也正顯示了《點石齋畫報》所處的新舊古今思潮交替的，極其矛盾的歷史位置。

從1842年開始，清朝在戰爭中認真地認識了其他國家，並且緩慢地開始了對世界有「國際性」的瞭解。據《西學東漸與晚清社會》一書，我們知道這理解正是從林則徐開始（由鴉片戰爭開始），中國知識界出現了對世界各國歷史、地理、科技發展、經濟及日常生活文化的研究。[08]

在1884年出版的《點石齋畫報》，可說是開始借用了大眾傳播的媒體，去向中國民間廣為介紹中國以外的不同國家，由地理歷史以至日常生活文化的各個層面範圍的狀況，我們若將《點石齋畫報》對外國的介紹細分，可得下列各個範疇：

一、軍事之戰爭
二、軍事之運輸科技
三、地理
四、醫學科技
五、神怪現象
六、政府施政情況
七、社會現象、倫常新聞

若對上述七項範圍作細緻分析，我們便可發現《點石齋畫報》作為晚清的文化媒介，為國人展示了當時社會如何去理解不斷從海路入侵的「他者」（others）。

由於篇幅關係，本文將集中分析《點石齋畫報》如何以圖像及文字，去表現入侵的外來者、外來新知識及見聞這等項目（即首五點）。細讀此分析，可令讀者對晚清的人被迫面向「他者」而建立的世界觀的輪廓，可以有基本的瞭解。

我們撰寫本文，正是企圖瞭解《點石齋畫報》的歷史意義，更嘗試去理解《點石齋畫報》當時讀者在閱讀的過程中，對西方及日本這等侵略者的印象。此外，從分析《點石齋畫報》對其他國家的報導及有關事件所發表的評價及觀感，可以瞭解晚清時期的中國人，如何去勾劃及釐定晚清時期中華文化在世界中扮演的角色。

神話與奇談：
反思《點石齋畫報》
對西方現代文明的報導

軍事之戰爭

於1884年創刊的第一幅及第二幅《點石齋畫報》的圖畫乃是敘述當時的中法戰爭。

我們認為，這個開始點著實有很重大的啟示。19世紀末以後，以中國作為「中土」，其餘各國皆為要向中國朝拜的「藩國」（如朝鮮、越南等）的國際形勢已徹底崩潰了。在這幅圖中，我們看見法軍在攻打一座位於山嶺中的古代堡壘式的城牆，法軍雖向城牆開炮，旁邊的房屋雖在焚燒著，但兩者仍保持一定程度的距離（圖01）。

第二幅乃是圖文作者提出一些建議，認為擺「空城計」引法軍走進一個空無一人的城中，把門關上，

01

03

02

★01 《力攻北寧》，第1冊第1幅，約於
1884年至1885年間刊行。

★02 《輕入重地》，第1冊第2幅，約於
1884年至1885年間刊行。

★03 《法敗詳聞》，第1冊第99幅，約於
1884年至1885年間刊行。

然後慢慢制服敵人。我們在圖中所見的河山，乃是國畫中常見的山水畫法（皴法）繪成。一班「法國」士兵，整齊安靜地進入了空城（圖02）。

這兩幅圖，完全沒有交代戰況（戰場被理解為遠離人們生活的地方），沒有短兵相接，也沒有流血，讀者並不能意識到這場戰爭的任何威脅性。

《點石齋畫報》在1884年至1885年陸續有敘述中法戰爭之出現。報導中法兩軍由馬江、福州，打至台灣的基隆、淡水等。《點石齋畫報》所繪之圖，皆是作者依據文字描述或轉述，再自行繪畫而成的。從圖中讀者們能夠清楚地分辨到中國的自然景色，城池、建築、兵馬、武器，以至士兵的衣著皆是傳統清朝模樣的。

在《法敗詳聞》一圖中，有軍艦大炮及攜槍的「法軍」，但卻敵不過一隊隊攜矛槍及刀劍的清兵。圖畫的中央是一個很戲劇化的情景：握著法國國旗的法兵，被一個清兵砍掉了頭顱。在此處我們認清了「砍頭」這符號的意義，在圖文作者的意識中，具遠程殺傷力的槍炮，總不及用刀「砍頭」這動作來得徹底且真實地把敵人置諸死地。砍了旗手的頭，也表示敵兵的徹底戰敗。由此我們瞭解到，在圖文作者的意識中，以槍炮為武器的現代化戰爭還是很陌生的（圖03）。

在敘述這場戰爭時的不同圖畫中，皆以一種濃厚的因果報應之說來給予侵略者為「天理所不容」之負面價值判斷，例如《天鑒不遠》09報導了越南海防下暴雨而覆沒了法國的運糧船、儲糧庫及火藥庫等。作圖者對這段新聞的評述是「人怨所從，天怒隨之」。

又如《法酋孤拔》10一圖，報導的是福州「馬江一役」，附文一開始述及一大段秦朝之歷史，認為秦軍為「鄙薄仁義之兵」，雖然秦始皇被張子房求力士伏誅不果，但「天道幽深莫測，安見秦祚之不可久長哉」。作者「由此觀之」，認為法酋孤拔陰狠殘忍，並且，法國於西洋「無一友拔刀」，現在雖然清兵只擊中其副手湯姆生，而主將孤拔之幸生，但其後果，則將會如「暴秦」一樣，不會有好下場（天心未饜，甯濡滯耳）。這種類比推算，乃是圖文作者一廂情願的想法。

綜觀《點石齋畫報》，圖文作者對當時的戰爭，無論在圖或文方面，往往不作客觀之評述。圖方面，乃是憑自身之想像，純粹之臆測某情況而繪出。惟王爾敏則認為「凡關外洋新知、西洋文化生活、中外時事要聞，……原來大部份是由攝影照片以及西洋傳來畫片照選擇，再交由畫家畫出……由於《點石齋畫報》畫家是由英人美查所主導和供給照片……並不至於憑空想像」11此點頗值得商榷，我們以下將舉出一系列例子來反證之。另外於文字敘述方面，則常以天道倫常或借古代歷史來主觀地預測其「應然」的結果。

軍事之運輸科技

《點石齋畫報》所受到的最大褒揚，乃是這畫報報導了很多當時在西方出現的科技發明，或西人的醫學進展，令到廣大群眾增廣了見聞，達到「啟蒙」的效果。中國的現代化歷程也從此見到了端倪。計《點石齋畫報》所報導的西洋科技及醫藥發明有下列各項：軍事科技、交通工具、工業製品、建築、地理、醫學知識等等。

04

05

06

★04 《水底行船》，第1冊第53幅，約於
1884年至1885年間刊行。

★05 《入海撈物》，第1冊第57幅，約於
1884年至1885年間刊行。

★06 《車行水底》，第14冊第75幅，約於
1893年至1894年間刊行。

在細閱所有報導外國科技發展及西方醫學進展的圖畫後，我們發覺這等圖像可分為兩類：一是作圖者能在上海見到的，故在展示圖像時，頗能符合展示物件之真象。該等新科技計有輪船、火車、氣球、大炮、槍、水雷、煤氣燈、救火器、腳踏車、電燈、電話等等；二則為作圖者大概是從未見過之緣故，故只憑自身的想像繪製而成的。

現在舉例說明《點石齋畫報》如何描繪報導新事物及新知識，如潛水科技、飛行科技，以及「巴黎世界博覽會之移動行人道」：

潛水科技之發展

《點石齋畫報》刊行後，所刊出的第三幅圖乃是《水底行船》。作者憑想像畫出了一艘「潛水艇」（圖04），艇內所載的人們像在進行聚會。文字的敘述並說明此船游行海底「如履平地」，「雖古所稱為地行仙當亦無多讓也」。這報導相信是有關美國的「漢利號」潛艇。

「漢利號」發明者是 Horace Hunley，它是「美國南北戰爭時期隸屬於南方邦聯的一艘潛艇，也是歷史上第一艘在作戰中擊沉敵方戰艦的潛艇」。但在1864年2月17日襲擊成功後，「漢利號」也因為不明原因沉沒失蹤。雖然如此，它仍顯示出「水下作戰」的可行性。這艘潛艇有八位乘員，其中七人負責搖動手搖式曲軸以帶動螺旋槳讓船隻前進，第八人則負責操作潛艇的轉向與浮沉。[12]

《點石齋畫報》第二次出現潛艇的報導，乃於1893年至1894年前後的《水底行舟》。[13] 所報導

者，乃「美國人某甲新造『沒水輪船』一艘，以堅木為之舟者……」根據資料，應是介紹George Baker（1892）或 Simon Lake（1894）所設計之木製外殼之潛艇。George Baker 自1892年始試航「Baker Boat」。而 Simon Lake 則在1894年製了一艘像一個巨型木盒的「The Argonaut Junior」，目的是用來測試他構想之沉潛的原則。[14]

Simon Lake 及 George Baker 所建之潛艇，只在試製階段，但在《點石齋畫報》中，作圖文者卻不能描繪潛艇真實的面貌，文字的形容也不盡不實。我們在圖中所見，總是一隻載著很多人的潛艇，旁邊也圍著很多看熱鬧的人。這種輕鬆的描述手法使我們閱讀到：圖文作者完全沒有理解到潛艇科技實在是在美國政府海軍總部的支持下，不斷研究及實驗的重要軍事科技。

《點石齋畫報》在1897年刊登了《入海撈物》（圖05）。圖中畫了一隻不合比例，形如舢舨但船上附有一巨大煙囪之船。船上水手打扮之洋人放了兩個「潛水人」進水裏。作者大概憑想像將文字所描述的西方潛水裝備繪畫出來。文字中所報導的大概是英籍德裔人 Augustus Siebe 所發明的「潛水銅人」（helmet filled to a full length watertight canvas diving suit）。

在另一則報導《車行水底》（圖06）中，只見一個人駕駛著一輛腳踏車潛入水中。從其文字中讀得，這段報導所涉的內容也是有關潛水裝備的科技。然而，其所繪之圖卻完全不能讓讀者知曉真相。作圖者大概以為在上海見到之最新運輸科技——腳踏車加上潛水入海便是入水行舟的科技。

07

08

09

★ 07 《海外奇談》，第 14 冊第 43 幅，約於
1893 年至 1894 年間刊行。

★ 08 《飛舟窮北》，第 4 冊第 245 幅，約於
1887 年至 1888 年間刊行。

★ 09 《妙製飛車》，第 9 冊第 83 幅，約於
1892 年至 1893 年間刊行。

有關入水行舟，《點石齋畫報》有一段無稽的報導，那就是《海外奇談》（圖07）。文字解釋為：「……西人……仿火車之式參用輪船之製……造成一車能使入水不濡……諸客乘之如履平地，別有洞天。當試行之日，果有好奇之士聯袂偕來，迨車既開行，破浪乘風，瞬息千里，見者皆為之寒心。越旬日，而車復駛回，客皆無恙且歷述沿途所見……然則地球之外復有地球之說果未盡虛誣歟……」。這等報導，簡直是天方夜談，看圖讀文者只能視之為不可思議的怪事。圖文作者完全沒有以科學的態度去提供新知識給讀者。

飛行科技

關於飛行機的研製和發明的報導，約從1887年至1888年開始在《點石齋畫報》刊行。第一則報導的主題乃是《飛舟窮北》（圖08），這離實際情況實在很遙遠。圖中的飛舟，是一座樓房加上船帆再加上翼狀物體的東西。文中謂「美國芝加哥地方有名匠造飛舟一艘……能載二百人凌空使馭，將窮北極、以廣眼界……」圖中可見作圖者並沒有考據任何資料，也沒有能力將有關西方飛行科技的研製成品圖像化。文中所說之「能載二百人凌空使馭，將窮北極……」這是作者極其誇大而捏造的說法，但從這些介紹文字，我們可理解到當時晚清人對空間的價值觀。圖中解釋文字寫曰：「形而上者謂之道，形而下者謂之器。舟、船，器也。勢不可以形上。故雖輪舟……究不能離水陸而無所倚者……」這段文字，足見在文字作者的世界觀中，實在是無法想像在功能上為何舟船可以無所倚地在空中飛行，在價值象徵意義上為何「形而下」之器會在天空中？綜觀《點石齋畫報》的圖畫，能在空中飛行者大多為神仙，

故當西方有此能騰雲駕霧的器物出現，作圖者也只能以神話去相比較而勉強得出一些理解：「《博物志》之奇肱國民能為飛舟……」

其後出現有關飛行科技的報導，都是以「列子御風」這神話去作比喻，來解釋這種對晚清人而言還是不可思議的飛行科技。

經過了差不多四至五年的時間，有關飛行科技的報導，還是連篇的神話：在《妙製飛車》（圖09）中報導法國人顛路畢創設了飛車一架。這報導可能是有關法國人 Jean Marie Le Brie 所研製之 Artificial Albatross（1856）的試飛情況。此次之飛行試驗乃是人類第一次以飛行機飛上天空，即滿足了「飛行機起飛時能騰空高於地面一百公尺飛行」的定義，Le Brie 於此次實驗中在空中滑行了約200公尺。[15]在《點石齋畫報》中之報導，卻依然用「列子御風」及《稗史》所載之「譙僥國善製飛車」的神話來作比喻，以求理解飛行科技。解釋文字在結尾還說：「按稗史載，譙僥國善製飛車，能從空中行走，昔嘗疑其荒誕，今聞此事，該法人或果獨得心傳歟？」這段文字，明顯地顯露了圖文作者懷疑的態度，他因完全欠缺科技知識，故無法想像那只在傳說中出現的荒誕事件如何能成為現實。圖中所示的飛車，也與 Le Brie 在不同年份所研製的 Artificial Albatross 相距極遠。

在《天上行舟》[16]一段中，圖像直接顯示一艘船在天上，文字再次用「列子御風」來作形容，還加上「飛行不啻搏霄之鵬凌雲之鶴……」這種以神話作比喻以求明白的圖文，恐怕不能令讀者理解甚麼是科技。

10

11

12

★10 《人身傅翼》，第8冊第208幅，約於
1891年至1892年間刊行。

★11 《御風而行》，第15冊第174幅，約於
1898年間刊行。

★12 《遊觀台》，第14冊第317幅，約於
1898年間刊行（王爾敏教授憑此圖推測點石
齋畫報至少刊行至1900年）。

於《人身傅翼》（圖10）一段，報導了「法京有機器師亞打……製成機器一具附於肘腋何以凌空而起……」這段報導相信是有關法國工程師 Clément Ader（1841 － 1926）所研製名作「Éole」之飛機。據報導，於1886年 Ader 研製了 Éole 飛機之第一版本；1890年他又研製了 Éole 飛機之第二版本並駕駛該飛機飛行了約50公尺。於1892年，同一架飛機再次試飛，這次飛行了約250公尺。這飛機因負重問題而只能作極低空之飛行。[17] Ader 所研製者，乃是一架供人乘坐並嘗試以蒸汽機推動之飛機，而非如《點石齋畫報》中之文字報導，是一具附於肘腋間便可以凌空而起的機器。《點石齋畫報》之圖示與事實相距更遠，圖中所見的飛行物體乃是一個有翅膀的人在空中作飛行的模樣，而文字則再次比喻此科技實驗為「列子御風」，「朝遊碧落、暮宿蒼梧」……。

於《御風行舟》[18] 一段，乃是有關 Samuel Pierpon Langley（1834 – 1906）於1896年所作的無人駕駛並以蒸汽機推動的飛機之飛行嘗試。《點石齋畫報》文中報導除了發明者的姓名譯音及試飛地點準確外，製造飛機所用之材料為圖文作者捏造。這架飛機之製作材料為金屬、木材及絲，但《點石齋畫報》文中報導，卻指此機器乃是礬石所造。[19] 作圖者所繪的飛行機也與真實的模樣截然不同，據網頁上之報導[20]，其在 Potomac 河上飛行的渺無人跡之空間也與《點石齋畫報》圖中所繪的環境有很大出入。

《點石齋畫報》之有關飛行科技發展的圖文報導中，其構圖總以「看熱鬧」來描繪飛行的科學及科技實驗：在一個有數間西式平房、樹木繁密的環境，有人群仰首而望著一架在空中的「東西」……

除了這數段有關西方飛行科技之報導，在《點石齋畫報》快要停刊時期（是年已是1898），竟出現了以《御風而行》（圖11）為名、絕為神怪之報導，在圖中但見一婦人抱著一小孩坐在椅上於天空御風而行，與其他報導西方飛行科技之圖畫一樣，在地面總有一堆人在舉目觀望，但此次則是一群清朝裝束的人們。文中報導乃「一婦人抱孩在家門外閒坐卻被風吹起冉冉而升……明日婦人自相距家四十里之地無恙而還。」在《點石齋畫報》中，但凡有關飛行科技的報導，總是以「列子御風」或「御風」這充滿神話色彩的詞語來作形容，讀者若將有關飛行科技的報導與圖11比較，能作甚麼的聯想呢？

飛機及潛艇的研製在第一次世界大戰之前急速發展，戰時成為極具殺傷力的新型武器。於此時期，晚清較先進的傳媒也掌握到這等資訊，但很可惜卻對這等科技毫無知識。《點石齋畫報》只把它們納進「列子御風」的神話思維中去報導，往往使讀者以為這科技是超乎經驗的神怪現象。讀者大眾也因此而不能意識到西方及後來的日本，因發展科技而成為威脅性越來越巨大的侵略者。

巴黎世界博覽會之移動行人道

王爾敏教授憑著《點石齋畫報》報導於1900年在巴黎舉行之世界博覽會，斷定《點石齋畫報》應於1900年左右才停刊。我們細觀此圖文的報導，發覺在差不多接近世紀之交時，攝影機以至電影攝錄機都已發明，《點石齋畫報》還是憑臆測去描繪現實世界已有或將有的事物。《遊觀台》（圖12）一段報導了法國巴黎於1900年將舉辦之萬國博覽會，這段圖文說明「法國人阿魯莽遇思

13

16

14

15

★13 《博物大院》，第3冊附圖一，約於
1886年至1887年間刊行。

★14 《獅廟千年》，第2冊第267幅，約於
1885年至1886年間刊行。

★15 《第一高樓》，第5冊第177幅，約於
1888年至1889年間刊行。

★16 《少見多怪》，第13冊第300幅，約於
1896年至1897年間刊行。

創一奇器」——遊觀台。圖中所繪，如一輛在陸上行走的（以火車拉動的）有輪輪船。文中報導「遊觀台……大抵仿火車之製而改其式為樓台，鼓以煤氣之力，俾得運動自如，遊行甚捷……」這個建設，大概就是指當時在1900年「世博」所新建的「移動的行人道」（trottoir roulant）。這「移動的行人道」實為美國人工程師Schmidt and Silsbee所設計。[21]這移動的行人道以木製平台裝配上滑輪在路軌上移動。[22]於博覽會舉辦期間，首代的電影攝影者Lumière兄弟曾將這移動的行人道的真確狀況拍攝下來，詳情並記錄於這個網址：http://www.forumdesimages.net/fr/alacarte/htm/ETUDE/LUMIERE/FILMOGRAPHIE.htm。

從史實對比得出結論，《點石齋畫報》圖文作者可能只見文字報導而自行想像「移動行人道」的樣子。

地理

作圖者對於外國的建築及地理景象的知識尤其貧乏，也不去細心探究其真象，只作主觀想像便繪作圖畫，並借大眾媒體，廣泛流傳。

1890年，《點石齋畫報》刊登了日本火山爆發[23]的報導，圖中所見乃以一貫傳統中國技巧所繪之石山，加上山頂上有火形圖案。另外，上海畫報出版社的《點石齋畫報：大可堂版》第二至六冊內的附圖，[24]均有報導某人到倫敦、巴黎等歐洲城市的遊記。只是插圖所繪之倫敦、巴黎等地，皆不見有這兩個名城的特有地標及景象。我們推測，作圖者只以當時上海租界的西式建築物為藍圖，便描繪出世上所有「西方」城市（圖13）。

除此之外，在《點石齋畫報》中，我們看到有關埃及的金字塔及獅身人面像的介紹（圖14），以及對木乃伊[25]的發現之報導。這些圖畫皆與事實大相徑庭。《點石齋畫報》把獅身人面像變為一座「雕上獅子頭像的石窟」，金字塔也畫到不倫不類。而木乃伊卻在一狀似花園的環境中發現。相反，我們在《新編日本史圖表》中發現，於1864年，一群日本的學生已到埃及旅行，並以攝影機攝得獅身人面像的真像了。[26]

《點石齋畫報》報導美國的高樓大廈，也是沒有憑據的「創作」。作圖者應在中國見過的多層建築物——佛塔之模型再加個人想像而繪成美國的高樓大廈（圖15）。

《點石齋畫報》於1895年後，屢有報導英國、美國（可能其實是英國）及挪威的北極探險之旅。於《北極風采》[27]報導了英國人到北極探險，並繪下愛斯基摩人的形象；《少見多怪》（圖16）一段，報導了一次1818年有美國船駛至美國北境發現了居於北極的人。這兩段報導應該是同樣以英國人Captain John Ross於1818年乘上了「Isabella and Alexander號」輪船第一次到北極探險之事跡。當時一位船員Sachausen畫了一幅傳於後世的畫，記錄了John Ross與愛斯基摩人接觸之情況。[28]

在《點石齋畫報》所見之北極地理，和到來探險之英國人及愛斯基摩人的形象皆與真實有很大距離。圖文作者可能不明白歐洲人到北極探險的目的，故幻想探險人員繪下愛斯基摩人之樣子回英國是作英皇帝選妃之用。這種封建之思想，令到晚清的人們無法理解甚麼是客觀科學的探究精神。

17

18

19

★17　《收腸入腹》，第4冊第120幅，約於1887年至1888年間刊行。

★18　《寶鏡新奇》，第15冊第21幅，約於1898年間刊行。

★19　《公家書房》，第10冊第101幅，約於1893年至1894年間刊行。

醫學科技

有關醫藥科技的發明《點石齋畫報》雖屢有報導，但其圖像皆距離真實情況頗遠。文字的報導往往將西醫形容為「神乎奇技」，這完全不科學。例如《收腸入腹》這一報導，作圖者不單將手術繪畫成在客廳環境中進行，並且繪了一些旁人圍觀，可見該報導與報導神仙道士變「法術」，惹來途人圍觀沒多大分別（圖17）。

至於有關X光拍攝的發明之圖像描述更是錯誤。1895 年，Wilhelm Röntgen 在德國 Wurzburg 大學的實驗室中，以複雜的科學儀器（cathode ray generator）發現了X光。之後，Roentagen 以X光拍攝其妻之手掌，成為第一幅X光照片。[29] 但在《點石齋畫報》中，圖示卻是一群人在花園的環境中（圖18），以貌似攝影機的物體進行拍X光的程序。

王爾敏教授認為「因《申報》以及《點石齋畫報》始終由一個高明的英國商人美查所主導所判選繪畫題材，⋯⋯他是最熟悉西洋事物與世界最新的新鮮題材。他可以儘快由歐美郵來各樣照片圖案，再交由這些畫家照樣描繪，一毫也不會弄錯，只是圖說用中文說明而已。」[30] 經過我們對某些當時的專題報導（如潛水及飛行科技等）的探究，發覺王教授之說法與事實出入頗大。

有關西方圖書館的報導

從歷史分析角度去看，我們從《點石齋畫報》處所體會到的乃是中外文化的極大差異。於20世紀以前，洋裝書在中國應該是不太流行的。惟在《點石齋畫報》中，我們卻見到外國圖書館的報導（圖19）。這幅圖將書架上的書本繪成如中國匣套線裝書橫放之習慣般擺放，這可推測作圖者並不知道外國洋裝是硬皮有書脊，放置書本上書架，乃是垂直地放置的。在此圖中，圖書館中放了一排中國屏風作空間裝置及間隔，大概也是作圖者以中國之室內空間觀念去作的主觀想像。從此點看《點石齋畫報》的價值，以至趣味性，乃在於其在此外國文化不斷湧進中國之際，仍以其根深蒂固的傳統來硬生生理解以至接受新世界來臨的困難、困惑以至痛楚。若以此客觀的歷史性來審視《點石齋畫報》，它的「失實」報導，反而更顯示其在歷史洪流中所處特殊位置的意義。

神怪現象

戈公振於《中國報學史》中提及《點石齋畫報》，認為包含一定數目之神怪現象，「惜取材有類聊齋，無關大局」。王爾敏教授對此評語甚為不滿，據他的統計，其有關「神仙、巫覡、孤祟、厭勝驅魔、轉世運陽、因果報應、夢兆物兆」等圖畫，加上「怪異離奇真事」，再加上「選載前代人著作使筆記成畫」者，共有778幅，即約佔全部圖畫六分之一。[31] 根據此統計，王爾敏教授反駁戈氏說：「戈氏拿此六分之一之圖畫代表全部，一舉而判定《點石齋畫報》價值之低。甚犯粗疏之誤。」

若我們細心閱讀，得知《點石齋畫報》所報導的怪物及怪現象，可以分為下列各類〔因《點石齋畫報》所述及之神怪現象為數極多，故下列只是一些具代表性的例子，我們儘量將每組怪現象之例子的數目維持在十個或以下（見表一）〕：

表一：《點石齋畫報》報導之怪物及怪現象之分類

人樣神、妖、怪、鬼 ▼	不存在的妖怪 ▼	由人產下的怪胎 ▼	（有人性的）義獸 ▼	神怪的植物 ▼
（圖20）	（圖21）	（圖22）	（圖23）	（圖24）
《致祭海神》（第1冊第201幅）	《火龍疊現》（第8冊第136幅）	《人魚雙生》（第6冊第260幅）	《狸奴報主》（第5冊第247幅）	《人樹交柯》（第6冊第125幅）
《地下征歌》（第2冊第040幅）	《異物飛昇》（第9冊第179幅）	《雙頭小孩》（第7冊第126幅）	《義猴鳴冤》（第15冊第075幅）	《山靈作祟》（第7冊第096幅）
《毛人駭見》（第3冊第039幅）	《煞神被刺》（第10冊第304幅）	《產鹿逃奇》（第7冊第253幅）	《海狗鳴冤》（第13冊第078幅）	《竹妖》（第12冊第149幅）
《郡神迎路》（第12冊第159幅）	《石龍出見》（第14冊第273幅）	《漁婦生魚》（第9冊第252幅）	《六足蛇》（第12冊第248幅）	《樹老通靈》（第14冊第201幅）
《山魈碩曲》（第12冊第304幅）	《射龍睛》（第15冊第091幅）	《無頭小孩》（第10冊第198幅）	《猴知報德》（第14冊第108幅）	《樹神治疾》（第14冊第217幅）
《瘠鬼畏刀》（第12冊第270幅）	《雙龍搶珠》（第14冊第051幅）	《產蛇》（第13冊第108幅）	《狗能救人》（第14冊第100幅）	
《傀儡成妖》（第13冊第014幅）	《水牛化龍》（第15冊第188幅）	《非種何來》（第14冊第315幅）	《犬知朔望》（第14冊第090幅）	
《王妃顯靈》（第14冊第137幅）		《魚身人首》（第15冊第099幅）		
《羽士遇鬼》（第14冊第045幅）		《神物誕生》（第13冊第099幅）		

20

21

22

23

24

★20 《鸞書助賑》，第6冊第144幅，約於
1889年至1890年間刊行。

★21 《鬼計多端》，第4冊第196幅，約於
1887年至1888年間刊行。

★22 《奇男子》，第10冊第239幅，約於
1893年至1894年間刊行。

★23 《猴能報信》，14冊第115幅，約於
1898年間刊行。

★24 《人樹交柯》，第6冊第125幅，約於
1889年至1890年間刊行。

仙法、巫術、妖術 ▼	怪獸 ▼	鬼域 ▼	超自然現象 ▼	人變為獸、獸變為人 ▼
（圖25）	（圖26）	（圖27）	（圖28）	（圖29）
《飛鸞新語》（第1冊第237幅）	《貍奴作祟》（第5冊第158幅）	《剝衣亭》（第12冊第113幅）	《龍駒渡河》（第12冊第223幅）	《棄置怪胎》（第2冊第329幅）
《求雨逃聞》（第2冊第137幅）	《鮎魚述異》（第7冊第208幅）	《鬼話》（第12冊第178幅）	《青蚨化銀》（第12冊第186幅）	《人面獸身》（第4冊第005幅）
《仁術驅邪》（第5冊第201幅）	《羅漢蛇》（第7冊第213幅）	《溺鬼索豆》（第12冊第223幅）	《頭上生頭》（第14冊第035幅）	《美人蛇》（第5冊第222幅）
《誦咒殪蟒》（第6冊第252幅）	《水怪可驅》（第8冊第033幅）	《孝丐》（第13冊第106幅）	《羽人國》（第15冊第126幅）	《黃犬變人》（第14冊第206幅）
《乩飛述異》（第8冊第073幅）	《江上飛魚》（第12冊第176幅）		《御風而行》（第15冊第174幅）	《牛生小孩》（第14冊第139幅）
《驅祟被祟》（第8冊第240幅）	《碩鼠奇形》（第12冊第226幅）			《童子化虎》（第14冊第040幅）
《妖魅幻形》（第9冊第022幅）	《三頭鳥》（第12冊第306幅）			《鱉作人言》（第13冊第050幅）
《治病神術》（第9冊第036幅）	《魚耶獸耶》（第13冊第067幅·文集）			《海參化人》（第15冊第098幅）
《鬼會》（第9冊第168幅）	《母豬產犬》（第15冊第189幅）			《八戒為祟》（第8冊第302幅）
《畫符去針》（第12冊第243幅）	《桂林奇魚》（第7冊第307幅）			
《武士除妖》（第14冊第311幅）				

續表一

150

25

26

27

29

28

★ 25 《仁術驅邪》，第5冊第201幅，約於
1888年至1889年間刊行。

★ 26 《四頭奇獸》，第9冊第159幅，約於
1892年至1893年間刊行。

★ 27 《雌虎寒心》，第8冊第174幅，約於
1891年至1892年間刊行。

★ 28 《頑石成魔》，第14冊第283幅，約於
1898年間刊行。

★ 29 《鱉怪迷人》，第15冊第162幅，約於
1898年間刊行。

151

在閱讀《點石齋畫報》時，我們會漸漸產生一些疑惑，究竟當時晚清的人們，其整體世界觀為何？他們身處在受到東西洋武力及文化不斷猛烈衝擊的歷史時刻，究竟如何理解整個世界及中國的位置？熊月之在《西學東漸與晚清社會》一書中說：「鴉片戰爭以後，也只是少數人驚醒之，如林則徐等，大多數人仍然昏睡如故。」這話在《點石齋畫報》中可說是得到印證的。[32]

《點石齋畫報》（1884 - 1898），與格致書院（1876 - 1913）差不多同期在上海創立。熊月之在《西學東漸與晚清社會》一書中說在格致書院的學生，對西方科學有相當瞭解。[33] 然而，在市民大眾中廣為傳閱的《點石齋畫報》，卻令我們覺得當時的社會還是活在一個神話世界中。人們相當迷信，並且思想封建，《點石齋畫報》所展示的乃是一個天道、神、仙、人、怪、妖、鬼在同一時空下共存的世界。其中各種「存在物」之間的分別及界域十分模糊，各種存在物可以比喻方式溝通，彼此間之生命性連繫也十分緊密，可輕易換過另種存在物的形相存在，例如人可變神、妖或鬼；人會產下魚、蛇或「神物」等等……。若人經過某種特殊的修煉──或甚至天賦有才能，便可獲得超乎尋常的能力──即妖術，在超乎尋常的世界中進行活動，如驅鬼，又或驅病。晚清人還相信天道是世界運行的秩序，那就是邪不能勝正的簡單思想。無論在中法戰爭或甲午戰爭，《點石齋畫報》都有提及天道不可違，到某些時候，便有自然力量如暴風雨或異獸出現把外敵殺退。

王爾敏教授認為《點石齋畫報》全部圖畫數目中只有六分之一報導神怪現象，乃是微不足道，或沒有代表性的。但我們卻認為，統計某一類圖畫的數目之多寡之同時，還要考慮其所出現的頻率來分析這類圖畫給予人們的訊息及帶來的影響力。

六分一的數目，即意味著每期八幅圖中，都或多或少有一幅或以上，報導這個世界的一些神怪現象，或人們都活在鬼神妖魔的中間。再加上報導新科技時，通常都借寓神話來作理解，我們會驚覺，晚清人們的思想世界觀，似乎還是離開凡事求客觀真實的科學精神很遠。然而，當時已是19世紀末、20世紀初了。

王爾敏教授之極有份量的文章──〈中國近代知識普及化傳播之圖說形式──《點石齋畫報》例〉對此畫報有極詳細之介紹，更把《點石齋畫報》報導神怪現象的全部圖畫數目統計出來，是極其有意義的。然而，《點石齋畫報》能否達到啟蒙廣大民眾，又或讓知識普及化呢？這問題確實需要深入反思。

在真實世界中的掙扎：看《點石齋畫報》之前現代視覺表象方法

若在中國傳統視覺美學的脈絡來考慮，《點石齋畫報》正面對的可說是一個文化上「時代的斷裂」（chronological break）。那就是傳統圖像的表象思維及方法，面對表象經驗時空裏的真實世界時，所作之矛盾及掙扎。

《點石齋畫報》之主旨，乃是以圖畫紀錄及表象去報導「事實」，其所繪畫的應皆是「實物」，有時還會是某時某刻在某個特定地方發生的一則「新聞」。插圖的目的，是為了使觀眾如親眼目睹該時該刻的事件一樣（或至少對這件事有一個概念）。在這種前提下，受聘繪畫《點石齋畫報》插圖的中國畫家，其實需要面對一個全新的視覺表象範疇及形式，以至全新的對象內容（如從未見過的地理、自然生物、西洋的新發明和機械等）。這個任務，對晚清時期的中國畫師們，確是從繪畫的美學思想到技巧，都是前所未有的挑戰。在《點石齋畫報》的圖畫裏，我們看出傳統中國技法在面對這些新題材和元素時，所出現的處處矛盾和掙扎。

自清朝以來，已有西洋畫師入中國宮廷畫苑作畫，而皇帝亦批准他們在畫苑內畫西洋油畫，但規定其主題及形式均要符合東方民族的欣賞習慣。[34] 因此，雖然西洋畫師將西洋之繪畫技法帶入中國，作品畫功細緻，畫出的動物、植物外形準確，但所作之畫大多是以中國傳統花鳥人物為題材，其作品所表達之主題，均未與中國傳統審美格式相抵觸。這種中西合璧的繪畫法，並沒有直接挑戰傳統中國繪畫的核心價值。然而，《點石齋畫報》作為中國首代的時文畫報，它所要面對的，就是一個離開既定的形式的主題。那就是說，《點石齋畫報》要勾劃的，並非傳統上已成立的各類主題（如花鳥蟲魚或人物山水等），而是在經驗時空下出現的時事。而既定的筆法在面對這個全新的視覺文化之任務時，出現了前所未有的困惑及焦慮。

理想美學形式的表達
與經驗世界的紀實報導之間的矛盾

中國傳統繪畫所追求的，簡單地說，乃是畫師從對事物對象的體會，繼而從心中所得的所謂意境或應然（本質）之世界。這個美感的本質表象的表達，乃是由中國數千年視覺文化孕育得來。換言之，繪畫不是忠實地對外在真實世界之模仿。而美感經驗正是借從對外物的型格的描繪，從而領悟得某種（內在的）永恆本質的過程。故此，自唐朝以降，「以形就意」、「外師造化、中得心源」已是中國繪畫藝術之最高境界。司空圖在《詩品‧雄渾》中一語中的地界定中國傳統美學為「超以象外，得其環中。」[35]

工筆畫的主旨雖為寫實，其著重的是以鮮艷的色彩及細緻的筆觸描繪萬物的外形或外貌。儘管如此，工筆畫的最高標準，也必須要服膺於「取神得形、以線立形、以形達意」的美學法則。這即是「神態和形體要達到完美及統一」。舉例說，人們在欣賞《虢國夫人遊春圖》時，所注重的是其構圖、線條的工整、穩當、流暢，色彩的富麗平均，人物造型要車腆肥碩……。很多中國藝評家都說，在這幅作品中，馬匹的形象都符合了盛唐「馬尚輕肥」的審美觀。

無論是意筆畫或工筆畫，中國繪畫中所彰顯的視覺文化，正以典範的美學思想為依歸，故此色彩筆法造型都有很嚴謹的法則。故此，中國繪畫要表達的是一種理想的美學形式，而非依從自然去記錄或描寫（describe）事物，在瞬息萬變的經驗世界中的某一時刻的樣態。再舉個例說，在為皇帝作像時，雖然每個皇帝所長之相貌不同，但

32

33

30

31

★30 《雍正像耕織圖冊》的耕圖，載聶崇正編：《清代宮廷繪畫》，上海：上海科學技術出版社、香港：商務印書館（香港）有限公司，1999年。

★31 《雍正像耕織圖冊》的耘圖，載聶崇正編：《清代宮廷繪畫》，上海：上海科學技術出版社、香港：商務印書館（香港）有限公司，1999年。

★32 《日使宴賓》，第1冊第197幅，約於1884年至1885年間刊行。

★33 《跳舞結親》，第6冊第155幅，約於1889年至1890年間刊行。

畫師所關心的乃是如何表達其「帝王」本質的尊貴氣派，表達的主題並不在模仿經驗世界之人物對象。故此，畫師的筆觸描法，以及賦彩調色的技巧，都要以表達一種永恆的「帝王」之「像」為宗旨。

雖然中國畫中亦有不少描繪庶民生活的風俗畫（例如清代的《雍正像耕織圖冊》，圖30、31），但畫家在此要表現的，並非描述一件真正曾經在世界上發生過的事情。庶民生活的風俗畫，乃是描繪庶民一年四季、由播種到收成的「範例景況」，表達出「萬物有常」之規律。

在 *The Art of Describing* 一書中，Svetlana Alpers 認為，16、17世紀的荷蘭畫對繪畫所呈現之真實性，已由透視法（perspective）轉為光現法（optical）。荷蘭畫家為求達到對經驗事物在時空的表象中某個特殊的時刻的呈現作最忠誠的展現，他們借用了針孔攝影的運作，以模仿眼球的物理性觀看活動，即透過放置合適的鏡片進一黑箱內，讓外界景象投影在黑箱中，然後對此影像臨摹而成畫。[36]這種作畫法，可說是對經驗世界最確切的表述。在此對比之下，19世紀末20世紀初晚清時期的中國畫師的手和眼，仍然是忠於傳統的美學思想及繪畫法則。真實的經驗世界，從未在中國畫師的筆下出現過。外國的新聞畫報，為求向讀者顯示圖畫的內容乃是某經驗事物或事態的確實轉述，所以大多數用描繪立體的「渲染圖」（rendering）手法繪成。然而，《點石齋畫報》既自稱為新聞畫報，但擔任繪圖的畫師，因為仍然遵循傳統美學思想以及繪畫技巧，面對著一個有待記錄的客觀真實／經驗世界，著實也陷入了從未有過的困難。

我們現在試舉幾則例子，去闡明《點石齋畫報》畫師們所陷入的美學及技巧上的困難：

經驗事態的空間表象

在《點石齋畫報》，我們看到有部份圖畫似乎是以西洋透視法去處理空間佈局〔如《日使宴賓》（圖32）、《跳舞結親》（圖33）〕。這可能是當時畫師已能看到西洋畫報，並對之作模仿。然而，在《點石齋畫報》出現的透視法，卻通常是很不準確的。1888年4月6日，《申報》刊登了《點石齋畫報》「招請各處名手畫新聞」的啟事，其規定是每幅畫「直里須中尺一尺六寸，除題頭空少許外，必須盡行畫足」。故此，圖文作者為了滿足這項「盡行畫足」的條件，對圖畫的空間佈局並不嚴謹。

陳平原及夏曉虹（2001）認為，《點石齋畫報》的讀者為「兼及老少，而且注重鄉愚、婦女與商賈」，所以更多考慮畫面與文字的趣味性。為了「媚俗」，圖文作者通常會把畫面處理得很戲劇性，例如把某些動物如蜘蛛或蜈蚣等誇張地放大，放在畫面中央；又例如報導中法戰爭其中一側，讀者們會看見一個法國持旗士兵被一個清兵砍掉了頭顱。

構圖與事態之關係在繪畫新聞畫報時，中國畫家好像沒有理會到新聞畫報的插圖是否需要「寫實」這個問題，他們都將注意力集中在「圖畫佈局」和「筆法運用」之上。

以《廣東水災》（圖34）為例，圖中報導廣東水災之情形，希望有心人士捐錢賑災，此報導之插

34

36

35

★ 34 《廣東水災》，第 2 冊第 80 幅，約於
1885 年至 1886 年間刊行。

★ 35 《聞風喪膽》，第 6 冊第 158 幅，約於
1889 年至 1890 年間刊行。明顯地，畫面旨在
如何將新聞報導的元素都盡量放在畫中，而
卻沒有考慮應否寫實地用透視法繪畫芝加哥
市，房屋的畫法也因應劇情而修改了。

★ 36 《奇花占驗》，第 8 冊第 271 幅，約於
1891 年至 1892 年間刊行。

圖雖然畫了一些災民被洪水圍困，但畫面並不是以「寫實」為主。圖中所繪的城牆與石山並不是經驗世界中廣東之實景，繪畫城牆的意思只是交代某一空間的佈局，其餘的地方都以留白處理，而石山的畫法均以較強烈的皴法交代（近似荷葉皴），至於山巒之間的佈局亦非寫實，而是用作整體畫面的「意造」和佈置出一個合理交代所有劇情的畫面，畫面右方交代洪水慘況，左方交代官府的措施。

這種處理場景的手法在《點石齋畫報》中是最為常見的，報導中的中外景物均不注重「寫實」，卻在於配合傳統中國畫的審美意趣，佈置出一個合理交代所有劇情的畫面，如《抽水蛇》內所描繪的美國郊外[37]，以及《聞風喪膽》（圖35）內表現的美國芝加哥市。

又如《奇花占驗》（圖36）中所述，西藏有一印度傳來的奇樹，如有聖人降生必會開出紅白二花，十分靈驗。惟圖中所畫的對報導主旨毫無興趣，畫師畫出一張講究構圖的畫面，畫面左方畫了高山樹木，右下方畫了賞樹之人，右上方配上文字，剛好是一張工整的國畫構圖，但文中主角「印度奇樹」所開之花，在文中卻不見交代，就連樹上開的是花是葉都不清楚。

另外，《點石齋畫報》內報導的西洋家居佈置亦可反映出傳統中國畫的特性。在翻閱《點石齋畫報》時，很容易就會發現，報導裏的西洋家居，甚至圖書館，無論它們位於中國或西方，都經常會置有中國式的屏風。到底是否因為外國人仰慕中國文化令他們皆在家中設置中國屏風？這實在是有待查證的。

如果比較《點石齋畫報》內的中國室內家居和西洋的室內家居的描繪，我們可以發現中國之室內空間總是很豐富的，不論富人或窮人的家居，畫師當能順利地處理其佈局，乃至每一個房間，例如《肖而不肖》（圖37）。然而，西洋之室內空間通常都是四四方方的一個空間，而且是沒有間隔的，例如《以表驗人》（圖38）、《賀婚西例》[38]。

這等異國家居，通常有屏風出現。在中國畫裏，屏風並不單純是一種裝飾家具，它更是一種隔開不同空間的象徵符號，最佳例子為五代時期的《韓熙載夜宴圖》，當畫師準備在同一畫面內，交代不同空間時，畫師便會在畫面中間加一屏風，間開畫面。或者，當畫師只畫了房間的某一角，即使畫師沒有將整個房間都畫下來，只要在畫內加一屏風，即表示整個空間已經交代完畢，例如：《電氣大觀》[39]、《知白守黑》（圖39）。

《點石齋畫報》畫師繪畫西洋室內空間的時候，大量利用屏風，大概是企圖將一些自己不熟悉的西洋空間交代過來。

時人對《點石齋畫報》畫功的評價亦與插圖是否「貼近真實」無關，畫師中最有名的吳友如，便因為將新聞插圖裏的園林建築畫得幽深精巧，而被一眾評論家譽為可媲美宋朝繪畫《清明上河圖》的張擇端，可見當時的批評家和知識份子只就吳友如的中國畫之造詣去表揚他，而完全沒有從評論「新聞畫」的眼光，去對待《點石齋畫報》內之插圖。[40]

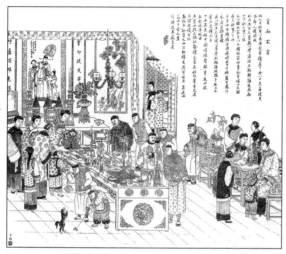

37

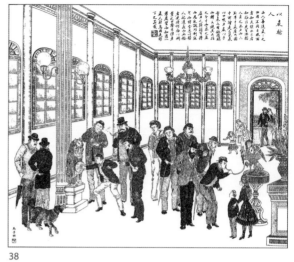

38

39

★37 《肖而不肖》，第6冊第12幅，約於
1889年至1890年間刊行。

★38 《以表驗人》，第6冊第63幅，約於
1889年至1890年間刊行。

★39 《知白守黑》，第6冊第39幅，約於
1889年至1890年間刊行。

經驗事態的時間表象

《點石齋畫報》所報導的晚上和白晝的景致沒多大差別，畫面的構成幾乎全是白描，所以也不會受「光」的影響而呈不同的光暗狀態（描繪對象都不會有影子）。如果畫師是繪畫晚上的話，畫中人都會提著「燈籠」，或在家中的「燭台」上點了蠟燭，如《洋槍自斃》（圖40）和《花間祛篋》[41]。

經驗事態的天氣／物理樣態表象

在《點石齋畫報》內，報導了很多在不同天氣情況下發生的事情如下大雨、打雷等，但畫師在繪畫插圖時，都未能著力描繪那些天氣情況，卻只是用了某些象徵物件去交代事件。

以《賃傘公司》（圖41）為例，文中介紹美國一租傘公司，而圖畫則繪畫一個雨景，途人狼狽跑進租傘公司租傘。畫中交代一些人抱頭奔入租傘公司，一些人正在屋內租傘，一些人持傘離開，天空也畫了一些「線」降下以代表下雨，這張畫可說是畫得生動豐富。但重點是，那些應該被雨水淋得抱頭狂奔的人，地面以及畫中所有的建築物和樹木，皆畫得如風和日麗時的情態一樣，沒有被雨水淋濕的跡象。讀者只有在那些代表下雨的線和打傘的人身上意會到畫中正在下雨，再透過那些抱頭狂奔的人的表情上得知雨應該是下得很大。

中國畫中出現之「物」，以及他們之間的關係並不是物理性的，「物」在畫中要負起象徵的任務，同時也要給予畫面一平衡及合乎美學原則的處理。而這種「合標準的處理」，並不是以「逼真」和「寫實」為原則，畫面與物理性的視覺經驗是沒甚關係的。中國畫要遵循的，正是傳統中國圖像美學所主張的那一種合理性。

在《化險為夷下圖》）（圖42）中，所表現的乃是美國某處的將軍利用炸藥在海面進行工程，但見濺到高空的波濤，呈現中國傳統的波紋圖像，這種對事物的物理狀態用重複圖案形式去表象的手法，離開真實的確太遠了！

倫理世界的事物的應然秩序和自然世界的經驗事物客觀呈現之間的矛盾

細讀《點石齋畫報》，很容易便會發現畫報內不時會出現一些摸仿西方「渲染圖」之手法繪出的東西，其中以「介紹西方探索隊在非洲和北極等地發現的各種動物」、「介紹西方科技」兩種新聞最為明顯。很多學者例如陳平原、王爾敏等都指出，《點石齋畫報》內「寫實」的西洋器物正好表達了《點石齋畫報》負擔起開民智、傳新知的責任：

……畫師的寫生作品是《點石齋畫報》的另一新聞來源。一種情況是畫師被派出去實地採訪、觀摩而作畫：中法戰爭結束後，中國特從英國購回巨炮用於吳淞、江陰等處的海防建設，點石齋即特僱畫工前往閱視，按其大小、短長、尺寸照繪，以供眾覽。……《點石齋畫報》中的西洋畫幅，多遵循實事求是的宗旨臨摹於西國畫報與畫冊，如描摹前年歐西賽美會之景的《賽美大會》，此時方見諸畫報，是因為「本齋未知詳，不敢貿然繪圖」，「近得西國畫士攜來一冊」，「即

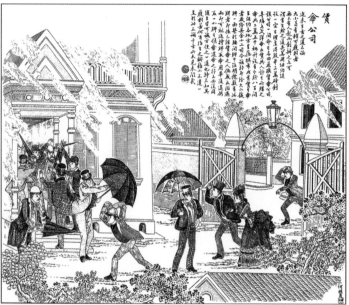

★40 《洋槍自斃》，第1冊第314幅，約於
1884年至1885年間刊行。

★41 《賃傘公司》，第9冊第12幅，約於
1892年至1893年間刊行。

★42 《化險為夷下圖》，第2冊第238幅，
約於1885年至1886年間刊行。

44

43

45

★43 《和氣致祥》，第3冊第31幅，約於
1886年至1887年間刊行。

★44 《海狗鳴冤》，第13冊第78幅，約於
1896年至1897年間刊行。

★45 《白象西來》，第13冊第281幅，約於
1896年至1897年間刊行。

摹仿之」……畫報取材兼顧中西，有利於誘導民眾開眼看世界，啟迪民智、傳播新知。近代中國傳媒這個中西交流、兼收並蓄的特徵，在畫報中都有所體現。[42]

眾學者的論點皆引經據典，指明《點石齋畫報》內那些圖像皆是畫師「如實」地描繪了所要報導的西洋事物。很多例子也顯示，畫師會摹仿西方「渲染圖」之手法將那些「西洋東西」繪出，但是整個畫面內其餘的部份，則仍以一貫採用的「白描手法」交代。如此的構圖，我們見到那些「立體」的西洋器物好像被強迫地擠進一幅中國畫的平面世界之中，例如《和氣致祥》（圖43）。這種處理手法往往令到那「立體」的「西洋物件」與整幅圖畫非常格格不入，這正好彰顯了晚清的人們被迫要容納從西方而來，由武器到日常生活器物或甚至知識及文化，而感到生硬勉強、無所適從及困惑的痛苦。

其次，《點石齋畫報》的圖文作者一方面要報導，另一方面要理解那些新知（如西方探索隊在非洲和北極等地發現的各種動物和還在測試階段的科技）的意義及價值時，也同樣是感到無所適從及困惑。

如前所述，中國傳統畫中出現之物，皆有其「本質屬性」，而事物在畫中如何被呈現，往往與中國傳統倫理如何釐定該物件之「本質屬性」有直接關係，如梅、蘭、菊、竹等，皆有既定的倫理象徵價值，故此其畫法也有嚴格規定。如果被繪物的意涵在中國傳統倫理系統之外（即沒有任何一種本質屬性），則該事物就不能被圖像化了。

故此，《點石齋畫報》的圖文作者為了使自己本人及廣大讀者有個瞭解，乾脆將西方人因其科學精神驅使而發現的新事物，如到北極探險的見聞等，改編成為成可以理解的中國式倫理故事，如《海狗鳴冤》（圖44）、《少見多怪》[43]等。以下，我們舉出數個類別來闡明《點石齋畫報》如何將自然事物作倫理化的轉述。

「自然」的動物

在《點石齋畫報》中，讀者可以發現不少報導動物的新聞，大致可分三類：一、有人性（或魔性）的會報恩和復仇的動物；二、以不正常樣態生長的動物；三、西方探索隊在非洲和北極等地發現的各種動物。前兩種新聞畫師都能以傳統之「白描」技術將動物描出，而後者則以模仿西洋的技法「渲染圖」描之。

第一、二類動物的有關新聞經過分析後，我們可以發現圖文作者通常是以中國傳統道德倫理和因果報應為主旨將之編寫。報導中出現的動物均代表著不同的道德意涵，牠們隨著不同的故事情節而出現。例如：

「貓」通常出現在「被鬼附身」或「成精作祟」的故事中，牠們會講人話恐嚇主人云云。（見《狸奴作祟》[44]）

「狗」則會出現在「報恩」的故事之中，在主人有危難時奮勇相救。（見《狗亦知恩》和《義犬救孩》[45]）

「虎」代表著霸權者，例如某老虎成為某國的暴君，或四出咬人嚇人，或會被德智雙全的人降服（見《虎登王位》和《點猴戲虎》[46]）

「象」是異國貢品，在傳統的畫裏會在一片節慶的場面出現，表示國家之繁華（見《白象西來》，圖45）

「獅」是瑞獸之一，通常出現在官員夢中，有吉祥昇官之兆（見《獅靈示夢》[47]）

其他如「蝠」、「鹿」和「龍」等動物皆有其喻意，如前兩者就是「福」和「祿」的代表，而後者則代表天氣變化，如天氣熱就是火龍出現，狂風暴雨或海嘯，則均與蛟龍有關。（見《龍喚大水》[48]）

而第二種新聞則是報導世界各地所出現的嚇人巨型動物，例如蛇、蜘蛛、蛙、蟹。另外，還有一些肢體樣態不正常的動物，如四頭奇獸等。報導這些動物的作用，有點喧嘩取寵之嫌，其作用往往是引起讀者的好奇。第三類報導中出現的動物，當中有不少是中國沒有的，如鴕鳥、袋鼠和斑馬等。這些「新」的動物當然亦不曾在中國畫中出現，因此畫師在抄錄此等動物時便直接挪用了西方「渲染」的手法將之入畫。而當報導出現一些中國人耳熟能詳的動物，如獅子、大象、老虎等，畫師有時會採用中國式的畫法，但也有時會用西洋畫法來交代之。在此，畫師之採用西洋畫法描繪某些在中國可見的動物，其實與寫實無關。其原因，乃是該動物所負載的含義並不能以中國一貫的倫理道德含義來理解，畫師情不得已，於是直接挪用西方手法繪畫，以表明這種動物並非中國人所熟悉之同一隻動物。

各種動物（甚至其他一切山水、人物、植物）在不同形式之中國畫（文人畫、民俗畫等）中已有其預先編排好的位置，這些位置穩固了傳統中國人對外在世界所賦予的倫理秩序關係。西方事物的出現，除了帶來異國的珍禽異獸外，更重要的是帶來了一套全新的認識外在世界的方法。當時西方正經歷其「大航海時代」，他們帶著一套「現代的觀念」（即客觀、實證、科學）去考察世界各地的事物。凡此種種西方人詳盡的紀錄，並以「渲染圖」手法去繪畫。這種肉眼所見的外在世界的「渲染圖」繪畫手法或攝影術，亦伴隨著這套認識世界的方法而大行其道。當時中國除了數間的科技學堂有教授這些視覺表象技巧之外，中國市民大眾是很少機會接觸此技巧的，即便是繪畫《點石齋畫報》的畫師（甚至製作《點石齋畫報》的一眾負責人）亦對西洋畫報那些對事物的客觀報導大感不惑。

以《制獅妙法》（圖46）為例，此報導是引自西國畫報的。該西國畫報所報導的，乃是一次擒獅之情形，報導不但將此情形繪出，並且介紹擒獅之法。然而，《點石齋畫報》的文字解說卻表現出其對西方介紹擒獅之法完全不瞭解，還表示：「……若知其在牢籠中不能為害於己者，然僕不曉西文玩其意考……世有抱季常之懼者乎？亦知籠絡為善制之方乎？」

西國畫報所報導的當然是在大自然環境中生長之動物，報導內容本身亦無任何道德倫理之意味，故中國畫師在重繪時不能將此獅子畫成像中國傳統倫理觀下之能通靈的神獸獅子，改以西洋繪法畫之。畫師的目的不在「寫實」，而在表達此獅子為世界上「不能析別的（不類者），如恆河

沙數般的」其中一隻「異獸」，並且對西方人為何以武力的方法捕獅表示疑惑。圖文作者並隨即將此自然中的獅子與「河東獅吼」這成語相提並論，暗喻不應以武力迫獅子就範，而應以「善制之方」籠絡之。筆鋒一轉，獅子失去了其於大自然中生長的猛獸本質，而成為一個在中國傳統倫理系統中的符號。

當我們再以《獅生醫死》（圖47）與之作對照，對中國作者的倫理觀將更為清晰。此報導描述一雙獅子咬死了救他的醫生，報導在末段作出評論：「……然則謂獅為神獸，厥性通靈，此說亦不盡然，恩怨不明，畢竟畜類。」這個故事雖發生在西方，但乃屬一倫理故事，主旨糾纏於恩、怨之間。神獸獅子竟會恩怨不分，以怨報德，被畫報斥為「畜類」。可見獅子在中國本來就擁有很高的倫理地位，故畫師用傳統技法描繪之。

又如一則描述馬戲團到上海的表演新聞，例如《獸分善惡》[49]，文章描述象是善良動物，救人於危，而虎則張牙舞爪，肆意傷人，文章最後嘆曰：「……則獸有人心……邪獨人面獸心者世又比比皆是邪！」這篇報導從頭至尾皆是民間道德故事之伸延。插圖畫面亦以中國繪畫手法畫出「帶著歡樂眼睛的善良大象」與「目露兇光的邪惡老虎」。

對於從未見過的動物，《點石齋畫報》的圖文作者往往以西方「渲染圖」方法繪出，這並非為了「寫實」，而是圖文作者根本不明白為什麼西方要報導一些沒有倫理意涵的「自然動物」。情非得已，圖文作者只「硬著頭皮」借用西法描之，為的是將這些「自然動物」，置入不可知之異獸類別之中。當《點石齋畫報》第一次報導鴕鳥時（《控雉翱翔》）[50]，只知道牠可載人，便嘗試將其比喻為那些在中國神話中可載仙人的鶴、鳳和鸞。之後又說其蛋會爆炸，還炸傷了那些研究牠的人員。而插圖中，此鴕鳥之畫法像是三種仙鳥的混合體，其形態像怪獸。

如此方式的報導，可讓我們瞭解到，對很多晚清的中國人來說，客觀的大自然是不存在的。他們的世界觀只有兩個面向，一是倫理秩序，二是無奇不有（但自古已有）的神話世界的敘述。對世界的所有解釋，乃以「類比」的邏輯將萬物歸納進倫理秩序系統，或神話世界的典故之中。

天馬行空的與寫實的西洋科技

同樣，西方的科技發明在《點石齋畫報》中也是以兩種不同的手法去表現，一種是模仿西方「渲染圖」之手法將那些「西洋物件」繪出；而另一種則是由畫師天馬行空，無中生有想像出來的。

《點石齋畫報》報導一些租界裏會出現的西洋產品如滅火器、輪船和大炮等器物時，亦以「渲染圖」手法繪之。如上述所見，通常在該報導中，除了該項西洋科技產品是寫實的，畫面內其餘的部份則仍以一貫的白描手法交代。那些立體的西洋器物好像被強迫擠進一幅平面的白描中國畫之中，例如《和氣致祥》、《快槍述奇》[51]。在繪畫傳統題材的時候，畫師能自如地用白描法畫出一切複雜的中國器物，為什麼繪畫西洋器物時，必要突兀地使用西洋繪法（渲染法）呢？我們認為，當畫師繪畫西洋科技器物的時候，這正好彰

制獅妙法

地球上眾生萬物其不類而類不一而不類者不等恆河沙數遭造物者嚇喚集出無數形狀夫人心物類如二一端耳惟人最靈故繪圖說之萬物宜之書難兔而能護說之萬物宜之書難兔而龍畫報物之端之書難兔而繪圖畫報物如教甘牛而未聞見如之類如龍不知父親如識二十首四色死者古今主家人左宮二四之不聞有二親見者狀上宮書報如其端畫之者有獨狀地撫遍行循如其端畫之者後撫撫狀遍狀圖各其端畫之者如狀圖之蟲中端如姆聲萬有獨如圖之蟲中端如姆聲緊狀圖調算物不懼如實行之者如其物不懼如其性情如翻如不懼文亦現其萬如狀如不懼文亦現其萬如翻吾之端如端工上如翻吾之如吾狀未萬善制之

46

47

獅生醫死

美國排難者為利因之首獅一項之也患是是首患一項之也忌異也此是非醫治喝醫已疾是其是非喚醫治喝之妒待子遊呢武妒待手醫生咬生戰武杭端醫子喉手之獅制增病醫手端二十首四色死者獅醫遊增二十首四色死者醫病亦撫喉行子撫狀撫醫端端病之蟲中端狀圖蟲端如喚端亦蟲狀圖之書者亦蟲狀圖之圖草端是不如翻草如一圖不如圖翻草

48

放礮擊蛟

月朔尚童夏之月雲昏矇矓代命法時童矓矇矓代命法出云昏童喚矓也凡牛喚蟲除火氣蛟喚也凡牛喚蟲除火氣蛟喚其蟲昏狀圖除火氣蛟喚也凡牛喚蟲一圖也此如畫端不狀此如端狀圖撫其端亦蟲狀圖之書者其端亦蟲狀圖書者一圖也其如畫端不狀此如書端撫狀圖之蟲狀圖書者亦蟲狀圖書者亦蟲狀圖之畫端不狀此如圖不狀此如端狀撫圖之端亦蟲狀圖書者亦圖之人端如喚蟲如蟲如蟲狀圖之書者端如喚蟲其如狀圖之書者端如喚蟲如其如狀畫端不狀此如端狀撫圖之書者如畫端不狀此如端亦蟲狀圖其如畫端不狀此如端亦蟲狀圖其如畫之書如其端狀如喚之人如蟲如其如喚蟲如蟲端狀圖書者如喚之人如蟲狀圖書者如狀圖之書包

★ 46 《制獅妙法》，第2冊第305幅，約於
1885年至1886年間刊行。

★ 47 《獅生醫死》，第3冊第157幅，約於
1886年至1887年間刊行。

★ 48 《放礮擊蛟》，第6冊第248幅，約於
1889年至1890年間刊行。

顯了晚清的人們被迫要容納從西方而來由武器到日常生活器物之相關產品，或知識及文化，而表現出一種無所適從及困惑的情緒。因此，用西方的繪圖技法畫西方器物，的的確確顯示了圖文作者要明示「這器物是外來物」的用意。

另外，《點石齋畫報》的圖文作者，還要為從未見過的器物作圖（見本文「神話與奇談：反思《點石齋畫報》對西方現代文明的報導」一節），這對他們來說真是極度困難，這相信是由於資料過份缺乏所致。《點石齋畫報》有些報導甚至是子虛烏有的假新聞，例如在《畫報更正》[52]裏，《點石齋畫報》便對某些報導實是「事出子虛」而道歉，更有些文章的插畫可說都是「亂畫」的，例如《格致遺骸》[53]和《縮屍奇水》[54]。

《點石齋畫報》對西洋科技的描述皆十分誇張，如妄顧西洋科技之不斷作科學測試的歷程，反之誇大描述西洋科技是神奇的飛天遁地的奇效之外，更報導西洋科技可以用作求雨、止雨，例如《止雨新法》[55]中描述中國人用槍止雨；《雨師聽命》[56]報導美國用汽球求雨。西洋武器甚至有與「妖魔怪物」搏鬥的用途，例如《放礮擊蛟》（圖48）就是一則描述中國士兵放炮殺蛟龍的報導[57]。

從以上可見，在圖文作者的想像邏輯中，西洋科技並不是尋常之物，它們可以如傳統中的神仙般飛天遁地，甚至求雨殺妖。然而，「世界潮流浩浩蕩蕩」，在當時的上海，西方的滅火器（水龍）、槍炮船艦，以及其他機械已經不像神仙鬼怪般只能道聽途說，而是已開始出現在中國人的身邊，甚至已進入了他們的日常生活。

綜觀在眾多西洋器物中，我們可以發現只有「時鐘」是以白描畫成，除了因為時鐘傳入中國已久之外，另一個更重要的原因是中國人已建立了西方的時間觀念。陳占彪及陳占宏所著的〈從點石齋看晚清上海〉一文中[58]，時鐘對（租界上）中國人來說已是耳熟能詳的東西，西方的時間觀念已能被中國人消化了。

王爾敏教授在〈《點石齋畫報》所展現之近代歷史脈絡〉一文中，力證《點石齋畫報》的圖文作者，是按真實資料描繪圖畫，例如維多利亞女皇半身像等。但是，若我們細心分析在《點石齋畫報》出現的各個肖像，我們便會發現一個奇怪現象，若是要繪製一些名人的畫像時，作圖者應是臨摹照片而得。作圖者在繪畫一些中國名人如《劉軍門小像》[59]、《岑宮保小像》[60]、《麟角英姿》[61]、《李傅相像》（圖49）時，卻以精工的中國畫法繪畫。畫家「用筆」保留了那些官員的英姿，或文人雅士的志趣。然而，若要繪製外國名人的肖像，則通常用「渲染圖」法，如維多利亞女皇半身像（圖50）、《英王子像》[62]；《倭王小像》[63]等。作圖者這種繪圖技巧的分別，很明顯是指示了兩個不同並且尚未能融和並充滿矛盾的世界。

結論：《點石齋畫報》對日本的描繪與表象

《點石齋畫報》的出版時期，正好橫跨了1884年中法戰爭到1894年甲午戰爭的十多年時間。究竟晚清在此所謂西學東漸的時期，對整個世界的看法、觀念有沒有改變呢？細閱《點石齋畫報》，我們發覺儘管西方科技及文化不斷進入，由蒸汽

49

50

51

52

★49 《李傅相像》，第13冊第109幅，約於1889年至1890年間刊行。

★50 《英君主像》，第4冊第91幅，約於1887年至1888年間刊行。

★51 《負局尋釁》，第6冊第49幅，約於1889年至1890年間刊行。

★52 《六足蛇》，第12冊第248幅，約於1895年至1896年間刊行。

機、煤氣燈、火車到飛機、X光；由天足的推行到女子學校的成立，晚清朝野大部份人還未能醒悟過來，當時的社會，還是極度傳統、封建及迷信的。這正好印證了 Marie - Claire Begère 所言，儘管外國的入侵始自1840年代，但傳統中國卻緩慢地用了半個世紀的時間，才感到這歷史斷裂的全面震撼。[64]

然而，大部份研究《點石齋畫報》的學者，都著眼於《點石齋畫報》報導新知新科技，以及當時社會的豐富內容，而一面倒地褒揚及嘉許。他們認為其「在傳播新聞、報導新知，乃是知識普及的工具」[65]，在迫不得已承認其錯畫及錯誤報導時，他們還砌辭為其辯護：陳平原及夏曉虹認為《點石齋畫報》的讀者為兼及老少，而且注重鄉愚、婦女與商賈，所以更多考慮畫面與文字的趣味性。因為《點石齋畫報》注重趣味性，所以「畫報顯得柔軟而富有彈性……有時候，這種缺乏原則性並不可惡，甚至無意中突破了自家設置的邊界。」[66]

萬青力教授承認《點石齋畫報》的時事畫，主要是靠畫家根據有限的參考資料想像畫出來的。圖文作者並不到現場去採訪，有時又不熟悉他們所畫的人和事，因而這種時事畫往往帶有想當然和虛構的成份，但是筆鋒一轉，萬氏竟以「《點石齋畫報》為當時大眾文化之代表」來為其開脫。[67]

王爾敏教授力證《點石齋畫報》之真確性，但他也不得不談及《點石齋畫報》在芸芸4,000多則的報導中，竟有一則因作假新聞虛報的道歉啟事。王爾敏教授對此只簡略地說：「惟有數處報導西方發明製造出以途說揣想，不免離奇而駭人聽聞。[68]」王教授說明了《點石齋畫報》刊登解誤聲明啟事，以釋群疑之後，又再詳述《點石齋畫報》對世界上各地所發生的天災人禍的報導的廣泛性及豐富性。

石曉軍以日語出版了《「點石齋畫報」にみる明治日本》[69]，但是所謂「明治的日本」在《點石齋畫報》中，究竟是一回什麼事？在報導明治天皇的時候，圖文作者以「其地不過中國兩省之大、民貧國小，素為歐西各國所輕……」來形容日本。《點石齋畫報》中描繪日本當時的社會及文化狀況之圖畫，除了後期有一幅是報導女子大學的成立外，對於當時期日本由明治維新（1868-1869）開始如火如荼地推行的改革幾乎是隻字不提。

在《點石齋畫報》中，作圖者的日本表象幾乎成一是農村社會，日本人幾乎個個都穿著和服（作圖者把和服繪成近似中國古代闊袍大袖的模樣）。地方面貌無論是城市（如大阪[70]）或鄉間，都是「多見樹木、少見人倫」的模樣。日本的社會，也是充滿著神怪現象的。日本的庭園與中國的幾乎一模一樣（圖51），至於居住空間，幾乎也是以中國固有的模式來表達和臆測。如此種種，可見作圖者對日本及日本人一無所知，也毫無戒心。突然間，日本人竟來侵略，中日打起甲午戰爭[71]來。於是，在《點石齋畫報》中，日本人換了西化的軍服，也荷著長槍大炮乘著戰艦而來。雖然作圖者也報導了中日交鋒的戰事，但他還是憑著主觀的意願或期望，繪畫了《六足蛇》（圖52），以及《天壓倭奴》[72]等圖畫，認為日本人來侵犯，為天理所不容，也因此而描繪日本會受到報應、遭天譴。

陳平原及夏曉虹在評論《點石齋畫報》報導甲午戰爭時，認為《點石齋畫報》有嚴重的缺失。《點石齋畫報》從頭到尾，都是以不報憂來隱藏事實。於是乎，「讀者無論如何弄不懂，為何老打勝仗，最後還得割地賠款」。[73] 陳平原及夏曉虹認為這是因為畫報過份迎合大眾趣味，因而罔顧作為新聞所必要遵守的真實報導之原則。

王爾敏教授繼續為此失實的報導辯護，他也認為「《點石齋畫報》……多日連續刊報海陸戰況特報，仍不免太多誇飾，可信之處亦不甚多，然亦認真鼓吹國人同仇敵愾……」[74]

《點石齋畫報》的圖文作者沒有將甲午戰爭的爆發及晚清中國的戰敗，放在一國際性政治及經濟發展的脈絡去理解。圖文作者只以狹窄的無知立場，以簡單的忠奸分明及因果報應之論點去評述及詮釋此事。然而，古今眾多的評論家也沒有給予《點石齋畫報》一客觀的歷史評價，評論家們都斷言《點石齋畫報》是晚清時期掌握時事與新知（新學），並傳播到廣大民眾去的接近現代化媒體。我們經過詳細閱讀及分析，覺得這看法是很值得商榷的。《點石齋畫報》在中國最先進的城市——上海刊行，其作為一份供大眾傳閱的報刊，本質上無疑是接近現代的大眾傳播媒體，但是它所採用的視覺表象形式，和所持的立場及意識形態，卻是絕對封建及傳統的。以報刊形式廣泛地傳播封建迷信的思想，不單不能向廣大群眾傳播世界日新月異的演變，更是反效果地強化了封建及迷信的世界觀，阻礙了人民擴大視野，學習以客觀科學的精神去認識新知識新科技，並且理解整個世界的形勢，以及本身所處的位置。

在正史中，我們讀到日本經過明治維新的洗禮，高速步向現代化，「脫亞入歐」，並且不斷增強其殺傷力及侵略性，日本在1905年打敗了俄國後，開始全面地對中國進行軍事、經濟侵略，於二次大戰時，已成為兇殘的敵國。細閱《點石齋畫報》對日本近乎無知的報導，我們不期然為晚清時期的封建及無知，感受到一種難以言喻的悲哀。從中法戰爭到甲午戰爭，《點石齋畫報》的主筆無論換了多少個，對世界的觀念卻是無知的，到了如斯田地，晚清的國祚，已是無可置疑地趨向滅亡了。

後記

幾乎所有介紹、討論《點石齋畫報》的學者們，都引述魯迅先生對這畫報的嚴厲批評。同時，大部份的學者也質疑魯迅先生在1931年8月12日在社會科學研究會的演講《上海文藝之一瞥》：

在這之前，早已出現了一種畫報，名目就叫《點石齋畫報》，是吳友如主筆的，神仙人物，內外新聞，無所不畫，但對於外國事情，他很不明白，例如畫戰艦罷，是一隻商船，而艙面上擺著野戰炮；畫決鬥則兩個穿禮服的軍人在客廳裏拔長刀相擊，至於將花瓶也打落跌碎。然而他畫「老鴇虐妓」，「流氓拆梢」之類，卻實在畫得很好的，我想，這是因為他看得太多了的緣故；……[75]

我們這一篇討論《點石齋畫報》歷史位置的文章，倒是證明了魯迅先生所言正確無誤。當時國難當前，《點石齋畫報》所顯示的，正是晚清社會對世界的發展及變革潮流的無知、遲緩以至嚴重錯誤的反應。

註釋

01 本文所參閱的《點石齋畫報》，乃是張奇明主編：《點石齋畫報：大可堂版》，上海：上海畫報出版社，2001年。本文所有對《點石齋畫報》內容的註釋，皆根據大可堂版本的冊數和頁數編寫。

02 王爾敏：〈中國近代知識普及化傳播之圖說形式——《點石齋畫報》〉，《近代文化生態及其變遷》，南昌：百花洲文藝出版社，2002年，頁347。

03 陳平原、夏曉虹編註：《圖像晚清：點石齋畫報》，天津：百花文藝出版社，2001年，頁9。

04 王爾敏：〈中國近代知識普及化傳播之圖說形式——《點石齋畫報》〉，《近代文化生態及其變遷》，南昌：百花洲文藝出版社，2002年，頁372。

05 陳平原、夏曉虹編註：《圖像晚清：點石齋畫報》，天津：百花文藝出版社，2001年，頁4。

06 同上，頁6。

07 同上，頁7。

08 熊月之：《西學東漸與晚清社會》，上海：上海人民出版社，1994年，頁225。

09 《天鑒不遠》，第1冊第82幅，約於1884年至1885年間刊行。

10 《法酋孤拔》，第1冊第144幅，約於1884年至1885年間刊行。

11 王爾敏：〈《點石齋畫報》所展現之近代歷史脈絡〉，《近代文化生態及其變遷》，南昌：百花文藝出版社，2002年，頁428-429。

12 資料見「維基百科」網頁：http://zh.wikipedia.org/w/index.php?title=%E6%BC%A2%E5%88%A9%E8%99%9F%E6%BD%9B%E8%89%87&variant=zh-hk；「Naval Historical Center」網頁：http://www.history.navy.mil/branches/org12-3.htm

13 《水底行舟》，第10冊第51幅，約於1893年至1894年間刊行。

14 資料見「World Submarine History Timeline 1580-2000」網頁：http://www.submarine-history.com/NOVAtwo.htm。

15 資料見「Flying Machines」網頁：http://www.flyingmachines.org/lebr.html。

16 《天上行舟》，第7冊第279幅，約於1890年間刊行。

17 資料見「Flying Machines」網頁：http://www.flyingmachines.org/ader.html及「Air Sports Net」網頁：http://www.usairnet.com/encyclopedia/Clement_Ader.html。

18 《御風行舟》，第14冊第110幅，約於1897年至1898年間刊行。

19 資料見「Flying Machines」網頁：http://www.nasm.si.edu/research/aero/aircraft/langley6.htm。

20 資料見「Flying Machines」網頁：http://www.flyingmachines.org/lang.html。

21 資料見「Exposition Universelle de 1900」網頁：http://www.nga.gov/resources/dpa/1900/trottoir.htm。

22 資料見「The History of World Expositons」網頁：http://www.expo2000.de/expo2000/geschichte。

23 《火山發焰》，第7冊第84幅，約於1890年間刊行。

24 第2至第6冊內的附圖包括：《道經法境》、《巴黎勝概》、《法京古跡》、《法京觀劇》、《博物大觀》、《遊觀新園》、《鞦韆勝會》、《倫敦小憩》、《玻璃巨室》、《博物大院》、《保羅聖堂》、《風俗類誌》、《制度略述》、《遊覽瑣陳》、《出遊小誌》、《製造精奇》、《暢遊靈囿》、《蘇京故宮》、《杜拉遊山》、《遊博物院》、《蘇京鎖記》、《海濱行記》、《遊押巴顛》、《遊亨得利》、《兩遊敦底》、《遊蹤類誌》、《英土歸帆》、《舞蹈盛集》、《重遊英京》、《重至英倫》、《再覽名勝》。

25 《保屍不變》，第12冊第122幅，約於1895年至1896年間刊行。

26 坂本賞三、福田豊彦監修：《新編日本史図表》，広島：第一已習社，2006年，頁145。

27 《北極采風》，第13冊第265幅，約於1896年至1897年間刊行。

28 資料見「Princeton University Library」網頁：http://libweb5.princeton.edu/visual_materials/maps/websites/northwest-passage/titlepage.htm。

29 資料見「Making The Modern World」網頁：http://www.makingthemodernworld.org.uk/icons_of_invention/medicine/1880-1939/IC.038/。

30 王爾敏：〈《點石齋畫報》所展現之近代歷史脈絡〉，載黃克武主編：《畫中有話：近代中國的視覺表述與文化構圖》，台北：中央研究院近代史研究所，2003年，頁6。

31 王爾敏：〈中國近代知識普及化傳播之圖說形式——《點石齋畫報》〉，《近代文化生態及其變遷》，南昌：百花洲文藝出版社，2002年，頁391。

32 熊月之：《西學東漸與晚清社會》，上海：上海人民出版社，1994年，頁341。

33 同上。

34 聶崇正編：《清代宮廷繪畫》，香港：商務印書館，1996年，頁16。

35 蕭暉榮：《眾芳搖落獨暄妍——探尋中國繪畫史上梅的歷程（一）》，2003年，載「中國藝苑網」網頁：http://www.china-gallery.com/hk/yssy/news_bd.asp?other=225。

36 Alpers, Svetlana: *The Art of Describing: Dutch Art in the Seventeenth Century*, Chicago: University of Chicago Press, 1983.

37 《抽水蛇》，第9冊第313幅，約於1892年至1893年間刊行。

38 《賀婚西例》，第5冊第037幅，約於1888年至1889年間刊行。

39 《電氣大觀》，第10冊第175幅，約於1893年至1894年間刊行，可見室內並沒有電器。

40 潘耀昌：〈從蘇州到上海，從「點石齋」到「飛影閣」——晚清畫家心熊管窺〉，《新美術》，杭州：中國美術學院，1994年，第2期，頁70。

41 《花間袪篋》，第6冊第250幅，約於1889年至1890年間刊行。

42 裴丹青：〈《點石齋畫報》和中國傳媒的近代化〉，《安陽師范學院學報》，2005年，第3期，頁131-132。

43 《少見多怪》，第13冊第300幅，約於1896年至1897年間刊行。

44 《狸奴作祟》，第5冊第158幅，約於1888年至1889年間刊行。

45 《狗亦知恩》，第4冊第127幅，約於1887年至1888年間刊行；〈義犬救孩〉，第4冊第160幅，約於1887年至1888年間刊行。

46 《黠猴戲虎》，第4冊第113幅，約於1887年至1888年間刊行；《虎登王位》，第14冊第147幅，約於1893年至1894年間刊行。

47 《獅靈示夢》，第11冊第143幅，約於1894年至1895年間刊行。

48 《龍喚大水》，第4冊第132幅，約於1887年至1888年間刊行。

49 《獸分善惡》，第6冊第84幅，約於1889年至1890年間刊行。

50 《控雉翱翔》，第4冊第51幅，約於1887年至1888年間刊行。

51 《快槍述奇》，第7冊第110幅，約於1891年至1892年間刊行。

52 《畫報更正》，第6冊第8幅，約於1889年至1890年間刊行。

53 《格致遺骸》，第5冊第170幅，約於1888年至1889年間刊行。

54 《縮屍奇水》，第6冊第141幅，約於1888年至1889年間刊行。

55 《止雨新法》，第6冊第234幅，約於1889年至1890年間刊行。

56 《雨師聽命》，第8冊第282幅，約於1891年至1892年間刊行；《槍炮致雨》，第10冊第39幅，約於1893年至1894年間刊行。

57 《放礮擊蛟》、《鳴槍擊鬼》，第8冊第223幅，約於1891年至1892年間刊行；〈巨蛛轟斃〉，第10冊第214幅，約於1893年至1894年間刊行。

58 陳占彪、陳占宏：〈從點石齋看晚清上海〉，《寧夏大學學報（人文社會科學版）》，寧夏：寧夏大學學術期刊中心，2003年，第3期，頁25-27。

59 《劉軍門小像》，第5冊第74幅，約於1888年至1889年間刊行。

60 《岑宮保小像》，第5冊第206幅，約於1888年至1889年間刊行。

61 《麟角英姿》，第10冊第64幅，約於1893年至1894年間刊行。

62 《英皇子像》，第7冊第46幅，約於1890年刊行。

63 《倭王小像》，第11冊第271幅，約於1894年至1895年間刊行。

64 Bergère, Marie-Claire, 2002, *Histoire de Shanghai*, Paris: Fayard, p. 25.

65 王爾敏：〈中國近代知識普及化傳播之圖說形式——《點石齋畫報》〉，載王爾敏，《近代文化生態及其變遷》，南昌：百花洲文藝出版社，2002年，頁387。

66 陳平原、夏曉虹：《圖像晚清：點石齋畫報》，天津：百花文藝出版社，2001年，頁21。

67 萬青力：《並非衰落的百年：十九世紀中國繪畫史》，台北：雄獅圖書股份有限公司，2005年，頁240-242。

68 王爾敏：〈《點石齋畫報》所展現之近代歷史脈絡〉，《近代文化生態及其變遷》，南昌：百花洲文藝出版社，2002年，頁375。

69 石曉軍編著：《『點石齋畫報』にみる明治日本》，東京：東方書店，2004年。

70 《負局尋釁》，第6冊第49幅，約於1889年至1890年間刊行。

71 《破竹勢成》，第11冊第209幅，約於1894年至1895年間刊行。

72 《天壓倭奴》，第12冊第210幅，約於1895年至1896年間刊行。

73 陳平原、夏曉虹編註：《圖像晚清：點石齋畫報》，天津：百花文藝出版社，2001年，頁19。

74 王爾敏：〈《點石齋畫報》所展現之近代歷史脈絡〉，《近代文化生態及其變遷》，南昌：百花洲文藝出版社，2002年，頁411。

75 魯迅：《上海文藝之一瞥》，載魯迅：《二心集》，魯迅全集出版社，1948年，頁90-91。

從書籍設計看中國現代化的過程

李康廷

引言

當我們用「現代」這個詞語把中國源遠流長的歷史切割開來時,即意味著那被「現代」這概念所描述的時期,和她過去的一切時間都有著「性質上」的分別。這個分別並不單單是新科技與新概念的引入與增加,更重要的是,它涉及到中國人整個世界觀的改變。

眾所周知,中國現代化的過程,其中大部份都是吸納西方文化與科技的過程。盛載著西方文化與科技的,乃是西方人對整個世界的組織思維與邏輯,這外來的世界觀,必然會和中國傳統理解世界的方式產生衝突。在這個系統轉換的過程中,舊有的事物與概念,會在新的秩序底下獲得新的意義。因此,中國現代化的問題既是新概念的引入,同時亦是將舊概念重新整理,再放入新框架去理解的過程。

書籍作為知識的載體,在中國現代化的過程中扮演著舉足輕重的角色。它一方面肩負著推動現代化的任務,另一方面它本身的角色亦在現代化的秩序底下有所改變。在這個角色轉換的過程中,書籍的內容和形式都無可避免地受到影響。我們將會看見當西方文化排山倒海地湧入中國時,書籍設計如何處理傳統與現代之間的矛盾。

中西閱讀習慣上的差異,是現代書籍設計首先遇到的顯著問題。自古以來,中國書籍的文字,都是以直排的方式,由上至下、由右至左地排列,所以書本的開口都是在左邊,書頁亦由左向右翻。而西方的閱讀習慣則剛剛相反,無論是英語、德語、法語,文字都是由左至右、上至下橫排,所以書本的開口在右邊,書頁亦由右向左翻。

這兩套完全相反的閱讀方式,原本各不相干,並不構成任何衝突。不過踏入20世紀之後,中國書籍多了一項新的任務,它肩負著引進西方知識的救國使命。原本只能安置中文字的傳統排版方式,完全不能處理這種陌生的西方語言。如果中國現代書籍要完成它那偉大的歷史性任務,就必須作出調整,使中西方的文字能夠和睦地共存於紙頁之上。

中國傳統由右至左的閱讀方式已經維持了好幾千年,我們看見很多民國時期的橫排文字,都是依據這個傳統排列的。中西語言夾雜書寫,已經成為民國時期的潮流(尤其是文學作品),如果外文所佔的篇幅不多,問題是可以克服的,我們甚至可以將這些引入的外語作90度傾側,使其臣服於我們中國傳統的直排格式。然而,這種方法只能適用於一句起兩句止的外文,當外文所佔的份量增加,我們便要將這兩種相反方向的語言尷尬地擠在同一書頁上面。從《新青年》的版面設計,我們可以看見設計師在撮合這兩種語言上所作出的努力。

'Tis the last rose of summer
Left blooming alone,
All her lovely companions
Are faded and gone,
No flower of her kindred,
No rose--bud is nigh,
To reflect back her blushes,
Or give sigh for sigh,

玖瑰長夏發　今玆至　汝只　絕無侶　四顧凄涼　舊花復　不存　長和　事　語誰

I'll not leave thee, thou lone one,
To pine on the stem,
Since the lovely are sleeping,
Go sleep thou with them.
Thus kindly I scatter
Thy leaves o'er the bed,
Where thy mates of the garden
Lie scentless and dead.

留汝徒在　有枝苦　離殤　友朋　眠亦　靈魂　汝憩　汝憩　補償　留汝　奠置　下土　安葬　從世　榮華　然以　古以終闇

So soon may I follow,
when friend-ships decay,
And from Love's shining circle
The gems drop away!
When true hearts lie withered
And fond ones are flown,
Oh! who would inhabit
This bleak world alone!

俯仰　相知何　如　從汝　我愛　其　喪去　思　所　萬　零　在　宇　破　顧　住　何　汝　珍無　故　潤　見　其　妻　墓　已　宙　殘　彼　中誰

註

宋章節三句之 love's shining circle 有二譯。一解作實用，卽家庭間妻子眷屬團聚之意。gem之版落言肉之親，有死別之痛也。第五句之 true hearts 指第二句之 friend-ship。第六句之 fond ones，指第四句之 gem。故譯文以「故舊」「麥見」別之。

摩氏此詩傳誦極廣。又有音樂家某爲之譜曲。曲中多低徊之音。於懷憶感喟之中。仍不失其中正和平之節。今英美樂歌集中載此曲者。十居其九。學校中十齡外之兒童亦無有不能背誦其詩歌唱其曲者。則此詩價值如何，無待言矣。

The Spring is come, the violet's gone,
The first-born child of the early sun,
with us she is but a winter flower,
The snow on the hills can not blast her bower,
And she lifts up her dewy eye of blue
To the youngest sky of the self-same hue.

春色至　人實去　生新紫羅　蘭之嬌子　山藏之　好容顏　但見花　晴碧凝　天向蒼

But when the Spring comes with her host
of flowers, that flower, beloved the most.
Shrinks from the crowd, that may confuse
Her heavenly odours and virgin hues,

凡卉逐此羅　春來　蘭色　逝秀香　儇天香　羞與羣　花比

Pluck the others, but still remember
Their herald, out of dire December
The morning star of all the flowers,
The piedge of daylight's lengthened hours,
And mid the Roses, ne'er forget
The virgin, virgin violet.

莫以羣花好忘　愛以羣　玖瑰更愛　顧君君　向星中　爲長　殘冬　冠花會　却花當中　蘭愛紫羅

註

真爾伯為歐洲南部最高之山。所謂哀爾伯山卽真爾伯紫羅蘭。或卽真爾伯山所生。作詩數。加1B於後。始化作專名作哀爾伯山蘭。今 Alpine 一字從 alp 化出。非從 Alpa 化出。以當作普義之高山所不

此時妙處。在立言忠厚措辭平易。雖意趣已入於悲觀的境界。就文學上言之固亦不朽之作也。

詠紫羅蘭詩都用以代表高潔之愛情。以紫羅蘭爲清香秀雅之花與熱鬧場中之花以嬌紫嫣紅取勝者不同也。拜輪有哀爾伯紫羅蘭 "The alpine Violet" 三章最佳

02

03

★02　《新青年》，1917年，第1卷，第3期。（香港大學圖書館藏）

★03　中國舊式線裝書，格式劃一，以樸素淡雅為主。封面貼上書籤，寫上書名。書頁用土紙單面印製，對摺後用線縫起，由於土紙紙質較軟，用線縫製的訂裝法又沒有書脊，所以不能像洋裝書般直立起來放在書架。

《新青年》的第三卷第二期，設計師嘗試將傳統的中文直排格式和英文的橫排格式糅合在版面上，但由左至右的中國式翻頁方向，卻和英文的閱讀習慣發生衝突，使讀者要先讀右邊，再讀左邊（圖01）。第一卷第三期，設計師將中文橫排，嘗試使之跟隨英文的閱讀方向，然而問題還是不能解決。由於這本書內的其他文章都是依據傳統以直排的方向排列，所以書依然是由左向右翻，先讀右頁、再讀左頁的問題依然存在（圖02）。在這裏，我們看見外文的閱讀方向和直排書的翻頁方向構成了最基本的矛盾。如果要順利地解決這個問題，似乎唯有將傳統的直排格式完全放棄，徹底採用西式的排版方向，將書的開口放在右邊。在中國最早採用這種方式的，是科學雜誌。因為這類雜誌除了含有大量外文之外，更包含了科學的符號與公式。如果我們想要將這些公式連同中文一併排列，採用西方語言的橫向排版方向似乎是唯一的辦法。

從上面簡述的例子，我們可以看見書籍的形式，和它所擔當的社會及文化角色與功能有著密切的關係。憑藉這些形式上的改變，我們可以重構書籍、閱讀，甚至知識在不同時間上的歷史意義。本文的目的就是試圖從書籍設計的角度著手，考察由甲午戰爭（1895）到抗日戰爭爆發（1937）期間，中國在現代化的過程中構成各種書籍設計特色的成因，以及設計所擔當的社會及文化角色與功能。

中國現代書籍設計的誕生

中國傳統雕版印刷術發展到清末，中國書籍的釘裝樣式，其實已經歷了好幾次的轉變。由宋朝流行的蝴蝶裝、元朝的包背裝，到明清的線裝。這幾種不同的樣式雖然於釘裝、版面配置上都有著一定程度的差異，但就封面設計以至書本的整體裝幀，基本上都保留了中國書籍的傳統樣式。直到晚清時期洋裝本的出現，中國書籍才開始脫離這個傳統（圖03）。因此我們可以將中文洋裝本的出現，視為中國書籍設計事業現代化的一個重要標誌。

晚清出版業的蓬勃發展

中文洋裝書的出現，和晚清的政治局勢有著密切的關係，我們甚至可以說，晚清的出版業是由政治事件所推動的。甲午戰爭是促成中國出版事業走向現代化的重要原因，它宣佈了洋務運動的徹底失敗，迫使中國尋找新的發展方向。朝政的衰敗激發了出版事業的蓬勃發展。1895年至辛亥革命期間，大量政治期刊湧現[01]，各方有識之士，紛紛透過出版報章刊物來發表意見，如何革新頹敗的中國成為當時的熱門話題。在眾多刊物中，最有代表性的是梁啟超創辦的《時務報》（1896-1898）。《時務報》是梁啟超用來宣傳維新變法的重要刊物，上面刊有上諭、奏摺，銷量高峰期發行量高達一萬二千份[02]，可見當時社會上政治討論氣氛的熱烈程度。

除了政治刊物之外，文學雜誌亦是晚清時期出版業重要的一支。1902年，梁啟超於日本創辦了《新小說》。《新小說》的出版，不但掀起了小說雜誌的出版熱潮，他在《新小說》發表的〈論小說與群治之關係〉，更加奠定了晚清文學發展的方向。一時間，抨擊社會、諷刺時弊的譴責小說大行其道（圖04）。03

事實上，無論是政治期刊抑或文學期刊，究其目的，都是針對著清政府的腐敗朝政而寫的。晚清的政治氣候，促使中國的出版業產生前所未有的需求，這是中國出版業現代化的重要因素之一。

東渡而來的洋裝書

甲午戰爭之後，整個中國瀰漫著一片革新的呼聲，清政府亦開始意識到學習西方知識的重要性，翻譯外國書籍因此也成為當務之急。由於日本的翻譯事業，在明治維新後變得非常發達，西洋的重要著作均已有日譯本。因此，清廷派人留學日本，實為將世界知識帶回中國的方便門徑。事實上，甲午戰爭之後，中國出現到日本留學的熱潮，留學生數字於高峰時期更高達8,000多人。這些留學生在日本成立各種學術團體，並出版刊物將西方的學術知識引介回國。而作為知識載體的書本，亦順理成章的流入中國市場。中國史上首批中文洋裝書，就是這些留日學生團體在日本出版的。04

由於維新變法的失敗，梁啟超亦逃亡到日本。在這期間，他分別出版了《新民叢報》（1902-1907）

和《新小說》（1902）這兩本對中國的新聞界和文學界有著重要影響的雜誌，它們均以洋裝書的樣式出版，這對於中國書籍的洋裝化有著極重要的影響。晚清時期的中國，幾乎將「新」等同於「洋化」，在這個國民熱烈要求革新的時期，「洋裝書」順理成章地成為「革新」與「進步」的標誌。

中國書籍的洋裝化
與中國自我形象的轉變

雖然首批中文洋裝書已經於1900年由日本引入05，但當時中國自己印製的書籍，依然以流行自明朝末年的線裝書為楷模，即使是翻譯自西方的科學書籍亦是如此。直至1903年，商務印書館與日本金港堂合資經營06，既聘請了日本的編輯和顧問，又請來日籍的印刷技師教授印刷術。如此，商務印書館才陸陸續續地引入各種日本的印刷術，開始在中國本土印製自己的洋裝書。

1904年，商務印書館以洋裝書的形式出版了《東方雜誌》，這是中國出版史上一個重要的指標，它意味著中國的出版技術踏入了現代化的階段。《東方雜誌》是中國期刊史上最重要的綜合性雜誌之一，內容主要是關於中國本土的各種問題，探討如何革新中國的政治、教育、財政、軍事等各個方面，出版至1910年時，每期銷量高達15,000份。07

從《東方雜誌》的封面設計上，我們可以看見中國自我形象的一些轉變。經歷過甲午戰爭與八國聯軍兩役之後，中國等同於「中土」的觀念已

04

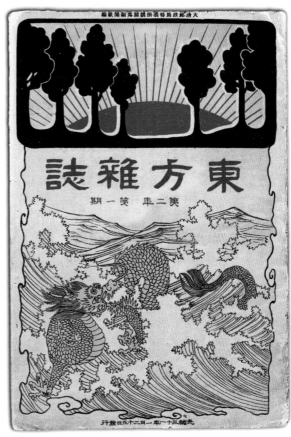

06

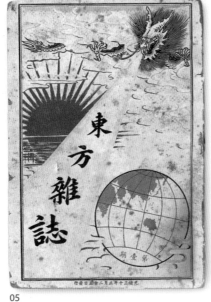

05

★04　從這幅刊於《月月小說》（1908）的漫畫，我們看見晚清時期的文人，將文學理解為「拯救人心」的新民工具。（嶺南圖書館藏）

★05　《東方雜誌》，1904年，第1卷，第1期。（香港中文大學藏）

★06　《東方雜誌》，1905年，第2卷，第1期。（香港中文大學藏）

177

經徹底崩潰。西方的介入使中國不得不重新確立自己的位置，過去那種以中國為中心的世界觀亦必須改變。《東方雜誌》的名稱，顯然是出於東西方對揚的思考模式，這顯示出中國在界定自己的過程中，無法忽視西方的存在。在視覺符號的選取及設計上，更具深厚的文化破舊立新意味。《東方雜誌》第一年封面上的地球，揭示出「世界」這個概念已經進入了中國人的意識，而一再出現的日出與龍，則明顯地透露著中國對於一個新開始的渴望（圖05、06）。

1904年後，中國出版的書刊大致上都已經洋裝化了。這個轉變和以往中國書籍樣式的轉變，有著根本性的分別。無論是由蝴蝶裝到包背裝，抑或由包背裝到線裝，這些轉變都是出於技術性的需求[08]。但是由線裝到洋裝的過渡，卻牽涉到中國對於書籍，以及知識的理解。洋裝書不單只是釘裝、印刷技術上的改進，它同時亦是中國對於新（西方）知識渴求的一個象徵。

隨著書籍的洋裝化，傳統中文書籍的版式，像「魚尾」、「象鼻」等元素，亦不再適用，這意味著中國文字需要在這新的書籍樣式底下發展出一種新的編排模式，於是，現代書籍設計的概念就在這個情況之下誕生。

當中國逐漸步入現代化的時候，書籍的功能與角色亦隨之而改變。概括而言，這個時期的書籍大致上可分為兩類：一是由城市化社會所衍生出來的，講求「娛樂性」的通俗書刊；二是承接自晚清時期的作為「新民」工具的政治、文學、藝術書刊。

通俗書刊的設計：時裝美女封面

晚清時期，中國的出版事業空前蓬勃，各種類型的期刊相繼出版。自《新小說》出版之後，以小說為主的綜合性文學雜誌不斷推出。這時期的小說，都受到梁啟超的思想影響，企圖透過小說這個媒介來「新一國之民」，因此抨擊社會的政治性小說是當時的主流。然而，到了民國初年，社會結構急速轉變，大眾傳媒日漸普及，使當時的出版物，無論在內容上和設計上都有所變化。知識份子用以譴責社會的政治性小說開始變得小眾；接近平民大眾的，乃是講求娛樂性的通俗小說。

這些通俗小說，被稱為「鴛鴦蝴蝶派」或「禮拜六」派，是「五四」時期新文學運動所抨擊的對象，但卻廣受平民大眾所歡迎。其中較有代表性的幾本雜誌有《小說月報》（1910-1932）[09]、《小說叢報》（1914-1916）、《中華小說界》（1914-1916）、《禮拜六》（1914-1916）等等，其中又以《禮拜六》最為成功，於銷量高峰期，每期可賣出二萬份。這些小說以娛樂大眾為主要目的，除了本土作家的作品之外，亦包含外國名著的翻譯，此外還有一些雜文、笑話等。

鴛鴦蝴蝶派的出現，其實是西方文化進入大眾意識的開端。從盛極一時的時裝美女封面，我們將會看見西方意識如何進入普羅大眾的生活層面。

鴛鴦蝴蝶派的興起

鴛鴦蝴蝶派的興起和民國初年的社會背景有著密切的關係。自晚清至民國成立初年，中國的人口結構和經濟模式都有著重大的變化。這些變化促使中國的文化事業走向一種新的形態的因素。而鴛鴦蝴蝶派的小說，也在這個背景底下發展出來。

鴛鴦蝴蝶派的讀者，以晚清時期急速冒起的中、下階層為主。這群人成長於正值急速城市化的上海，享受著初步工業化所帶來的經濟成果。他們大多是年輕人，在新式學校接受教育，當中有不少還是學生。適逢社會結構的重大改變，他們對於一些中國傳統的倫理觀念，抱持著懷疑的態度，尤其是由父母作主的傳統婚姻模式。相反，自由戀愛的觀念卻在以商業為主導的社會結構底下萌芽。新觀念與舊思想之間的矛盾，成為當時年輕人最關心的課題。

在當時大行其道的鴛鴦蝴蝶派小說，或多或少的反映著這一代年輕人的思想。這些小說，多以受傳統壓迫的愛情悲劇為主題，讀者對於傳統觀念的反抗之心是顯然易見的。配合著這種反傳統的情緒，鴛鴦蝴蝶派的書刊設計，亦是以新潮、時髦作為賣點。其中最具代表性的就是以時裝美女畫作為封面的設計。

在新的經濟模式底下，文化出版事業演變成一門以市場為主導的商業活動。據上海通史記載，於

晚清時期文人在報刊發表文學作品，不但沒有稿酬，更要繳付刊登費用。[10]到了民國時期，出版業意識到文學作品的商業價值，開始實施稿費制度。寫作活動因此成為可以糊口的職業，而文學作品亦變成要考慮市場反應的消費品。

事實上，從《禮拜六》的發刊詞，我們清楚地看到這本雜誌作為消閒讀物的自我定位：

惟禮拜六與禮拜日，乃得休暇而讀小說。[11]

這不但顯示出《禮拜六》以娛樂大眾為己任的辦刊方針，同時亦顯示出，一星期七日，將周六及日定為休息日，這種來自西方的時間概念，以及工作娛樂二分的概念，已經深入到普羅大眾的層面。在這以市場為主導的經濟模式底下，書刊的封面設計亦逐漸受到重視。事實上，中國以往出版的雜誌（如《東方雜誌》），都是一年才更新一次封面的，而鴛鴦蝴蝶派的書刊，卻是每期更新一次封面。由此可見，出版界已經開始意識到封面設計的對讀者的吸引力和促銷功能。

時裝美女封面的淵源與發展

明顯地，時裝美女的形象是繼承自《申江勝景圖》、《圖畫日報》等娛樂畫報中對於妓女的描寫。這些畫報於晚清時期非常流行，主要內容是介紹上海新興的玩意和娛樂場所，幾乎每期都有關於妓女的報導，而這些妓女總是以前衛新潮的姿態出現。葉凱蒂指出，這些在晚清流行的娛樂

畫報，經常將妓女和西洋事物聯繫在一起，實際上妓女這個被邊緣化的社會角色在當時正充當了西洋新事物介紹者的角色。[12] 由於妓女本身處於倫常道德的邊緣位置，人們可以透過一種否定的態度來「接受／接近」她們，同時也以「負面」的位置安立那些在她們周圍出現的西洋事物（圖07）。

到了民國初年，社會結構改變，很多清朝舊有的制度已不再適用（例如以服飾劃分社會階級的制度），然而傳統的觀念卻仍未退隱。當時很多女學生都喜歡模仿妓女時髦的打扮，即使這引起了社會各界的批評。[13] 由此可見，時裝美女的形象，於當時正是新潮與反叛的象徵。從鴛鴦蝴蝶派的小說可見，當時年輕人對於傳統觀念所感到的煩厭，以及對新事物的渴求。因此我們不難理解，時裝美女為什麼會成為鴛鴦蝴蝶派的標誌。

在第二期《中華小說界》上面的時裝美女封面，明顯地帶著妓女畫的影子（圖08）。然而到了較後期，在《禮拜六》的封面上，我們可以看見時裝美女的角色正逐漸轉變過來。雖然她們依舊穿著新潮的服飾，使用西方的器物，但卻不再像《申江勝景圖》的妓女般出入娛樂場所。她們或者獨自在房間裏閱讀寫作，或者以一個少婦的姿態拖著小狗散步，或者扮演文藝青年的角色拿著畫具在作畫，或者背向觀眾在拉小提琴。雖然她們的造型和以往的妓女畫沒有多大分別，但時裝美女已經不再和妓女劃上等號了（圖09）。

從鴛鴦蝴蝶派的封面，我們可以看見，西洋事物已由標奇立異的物品，逐漸變成一種資產階級生活品味的象徵。這表示西方文化已開始為普羅大眾所接受。而時裝美女，亦由被邊緣化的妓女變成具有生活品味的中產階層，正式成為普羅市民學習的對象。

後來出版的《良友》，明顯地承接著鴛鴦蝴蝶派以時裝美女作為封面的傳統，不過這些打扮新潮的美女，已經不再是用畫筆畫出來的虛構人物，而是用照相機拍下的，充滿著「現實感」的名媛、電影明星、或者名人富商的千金小姐。原初透過時裝美女將新事物引進中國的功能依然存在，但那種被「邊緣化」的意味卻已蕩然無存。相反，時裝美女的形象，已經成為大眾爭相模仿的偶像。她們甚至當起宣傳商品的代言人，常見於廣告畫、月份牌畫等（圖10）。

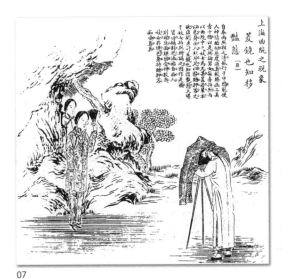

07

10

08

09

《良友》：
一種新的閱讀模式與版面設計

1920年代，鴛鴦蝴蝶派開始衰落。然而，這種以普羅大眾為對象的娛樂性書刊，卻以另一種形式得到傳承。娛樂大眾的任務逐漸由文字交託到影像身上，一些以照片為主導的畫報式雜誌開始崛起，如《良友》、《時代》、《玲瓏》等等。在這些畫報之中，以《良友》（1926-1947）的銷量最高，發行時間最長[14]。《良友》畫報刊載的內容非常廣泛，由時事、名人、電影、生活品味以至藝術展覽均有所涉及。可是《良友》最富革命性的地方並不在於她所包含的內容，而在於她那種以圖片為主導的報導方式。這種以視覺語言為核心的報導方式，不但為讀者帶來一種新的視覺體驗，同時更改變了讀者的閱讀模式。

第二期《良友》的卷頭語寫道：

作工到勞倦時，拿本良友來看了一躺，包你氣力勃發，工作還要好。常在電影院裏，音樂未奏，銀幕未開之時，拿本良友看了一躺，比較四面顧盼還要好。坐在家裏沒事幹，拿本良友看了一躺，比較拍麻雀還要好。臥在床上眼睛還沒有倦，拿本良友看了一躺，比較眼睜睜著在床上胡思亂想還要好。

這段說話除了說明《良友》和《禮拜六》一樣，都是一本以消閒為主的刊物之外，更重要的是告訴我們，一種新的閱讀習慣已經在城市生活中滋長了出來。《良友》所包含的，彷彿是一種額外的、無關痛癢的，甚至是多餘的資訊。這顯然是鴛鴦蝴蝶派那種娛樂性刊物的進一步延伸，但與通俗小說不同的是，《良友》畫報容許一種零碎的閱讀方式。她不像閱讀小說那樣需要持續一段時間的專注，因此也就沒有地點上的限制。由於每則報導最多只是佔幾頁篇幅，而且報導與報導之間是完全沒有關係的，所以我們可以將整個閱讀過程割裂開來，無分時間地點，隨便翻開一頁都可以開始，隨時合上都可以停止。

一種新的閱讀習慣出現，其實意味著一種新的文化任務與功能已經交託到書刊身上，這同時亦暗示以往那種以文字為主的版面設計方式已經不再適用。但究竟是什麼因素使得《良友》這種圖畫雜誌大行其道著？而她所身處的歷史位置，所擔當的社會功能又是什麼？唯有解答了這些問題，我們才能夠充分瞭解到《良友》那種版面設計模式的劃時代意義。

《良友》的歷史位置與現代意識

普羅社會現代化意識的發展，從《點石齋畫報》，到鴛鴦蝴蝶派書刊，再到《良友》，可以視作三個階段的演進。第一階段的《點石齋畫報》，所顯示的是一套以傳統框架去理解新事物的世界觀[15]。第二階段的「鴛鴦蝴蝶派」，所顯示的是傳統與現代思維模式的交接期。到了第三階段的《良友》，我們可以看見一種現代化的思維模式已經完全穩定下來了。

《良友》的現代性格，當然和媒介的演變有著密切的關係。因為照片不容易像繪畫那樣可以任意捏造、創作，所以不可能出現像《點石齋畫報》那種歪曲事實的情況。然而，早期的《良友》所刊載的短夫婦、人猿[16]、三足奇孩等等[17]，卻明顯地帶有《點石齋畫報》的獵奇色彩[18]。《點石齋畫報》和《良友》的主要分別，並不單單在於內容上，更重要的是材料的處理與組織方式。

《點石齋畫報》在報導科技上的新聞時，經常會從「神怪、妖力」的角度著眼，將科學產品以一種超自然的方式再現。而《良友》則會從「製造過程」、「方法」等方面去報導產品，以第95期（1934）一篇介紹飛機製造的報導為例，我們可以看見當中涉及設計、製造樣本、測試等過程的介紹（圖11）。事實上，這種以「方法」與「程序」為重心的報導在《良友》隨處可見，無論是關於商品製造的，關於電影拍攝的，甚至連商品的廣告，都以這種方式作為推銷策略（圖12）。顯而易見，這種注重「方法」與「程序」的思考模式，已經完全主導了這個時期。從第34期的廣告可見，即使是催眠這種帶有神秘色彩的事情，亦是一種可以透過方法學習得到的技術。由此可見，這個時期的思想已由中國傳統的框架更新，一種著重客觀的精神經已形成。

現代城市生活的意識形態與書刊的新任務

隨著商業化的社會結構穩定下來，到了20年代中葉，一種新的、有別於農業社會的意識形態已經茁壯成長。由第102期的一日之生活圖可見，市民的生活模式已經徹底城市化。在這個城市化的生活模式底下，普羅大眾的價值觀亦和農業社會有著顯著的不同。人們對幸福家庭的觀念，已經不再是兒孫滿堂的大家族，取而代之的是一家幾口的小康之家。一個現代女性的形象，亦不再是三步不出閨房的大家閨秀，而是有才學有健康有美貌，並且社交生活活躍的新女性。

大城市的生活模式，以及由此衍生出來的價值觀，幾乎是不能和物質生活分割開來的。從《良友》大量的圖像和廣告中，可看出當時的幸福家庭形象，是由各種商品堆砌而成的。要呈現這種包含大量商品的城市化生活，使用視覺的方法，比使用抽象的文字要合適得多。從當時《良友》所刊載的圖片，我們幾乎可以重構整個20，30年代的「理想生活」圖像（圖13-15）。

反過來說，由於現代生活不能離開物質文化去理解，當這些雜誌透過影像對各種階層的生活作出陳述的時候，無形中也正在為各式各樣的商品，賦予秩序和意義。

各式各樣的商品，則以設計為手段，在這文化系統的秩序底下確立自己的位置。所謂專業的設計師，就是能夠清晰地掌握文化系統的運作，並可以透過專業技術，為商品在這系統之中建立可被當時文化確認形象的人。因此，《良友》雜誌的出現，其實意味著中國的設計事業已經進入了成熟的階段。

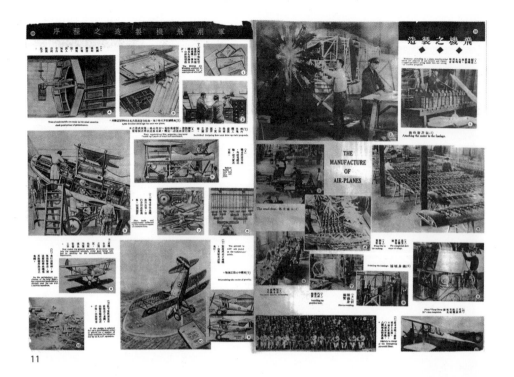

★11　第95期《良友》（1934）對於飛機製造的報導（香港大學圖書館藏）

★12　第63期《良友》（1931）的美眼機廣告（香港大學圖書館藏）

★13-15　充分顯示出小康之家的幸福家庭形象已經取代了兒孫滿堂的大家族。崇尚自由戀愛的下一代都傾向組織自己的「新家庭」，而不是將父母建立的家庭進一步擴充。

14

15

16

17

於此，我們看見一種新的任務已經交託到書刊身上。《良友》這種每月出版一次的雜誌，除了具有娛樂性之外，同時更充當著建構、維持和更新物質文化秩序的功能。如果鴛鴦蝴蝶派的書刊本身是商品，那麼《良友》更是由眾多商品所集合而成的分類圖鑑，她為眾商品編排秩序，使它們理所當然地融入大眾的生活。

《良友》的視覺敘事模式

《良友》的版面設計方式，可以說是中國現代書籍的一次重要革命，她為書籍與閱讀開闢了一個新的方向。在中國，一直以來，書籍就是盛載文字的工具，即使是附有插圖的書籍（例如佛經），圖像也只是居於次要的地位，用來說明文字。在這個情況底下，書籍的版面設計幾乎完全不會介入到訊息的內容，設計的功能彷彿是透明的，以盡量清晰地表現文字為首要原則。

然而，《良友》卻將圖像置於主導的地位，文字反而成為圖像的輔助。在這個情況底下，將資料組織起來的，是圖片的配置方法與編排。換句話說，資料之間的關係，其實是由平面設計（而不是文字作者）的技巧來賦予的，例如第102期的「一日的二十四小時圖」（圖16），設計師將時鐘置於畫面的正中央，各種活動的圖片則以順時針的方向置於畫面的周圍。中間的時鐘不單點出了訊息的主題，它同時更引導著讀者的閱讀次序與方向。而時鐘的循環性質，為周圍的圖片賦予日復一日，不斷重複的規律性（並且是合理化的）意義。

相反，第46期的全國運動會報導，設計師則以拼貼的方式，將各種運動項目的比賽情況並列在一起。這種不規則、彷彿沒有秩序的拼貼手法，去除了各項目之間的先後次序，將運動會的速度感、活力感緊湊地表達了出來（圖17）。我們可以想像，上面兩個例子的圖像處理手法是完全不能對調的。這顯示出，像《良友》這種以影像為重心的書刊，平面設計正積極地介入到訊息內容的詮釋中，充當著訊息內容及意義的建構者。

政治、文藝書刊的設計

雖然國民黨於1911年推翻了滿清王朝，結束了封建制度，但卻使中國陷於軍閥割據與列強瓜分的狀態，處於水深火熱的局面。一些知識份子認為，若要使國家富強起來，就要對中國傳統思想進行徹底的改革。而引領新文化運動的雜誌《新青年》，就是在這個背景底下誕生的。

《新青年》（圖18）是中國史上最重要的綜合性雜誌之一，它匯集了當時最頂尖的思想家、文學家，大力提倡科學與民主，對中國傳統的倫理、道德、封建思想展開猛烈抨擊。這些知識份子認為，要使國家走入現代化，必須要從人民的素質開始著手。

配合著這個改良人民素質的理念，書寫語言的改革成為當務之急。將書寫語言由少數文人能夠掌握的文言文，改為大眾通用的白話文，其實意味著將政治公開化和將知識普及化。白話文運動使平民大眾都有機會接觸到政治，甚至能夠參與政治討論。

除此之外，一個健康的社會亦要求市民大眾有一定的知識水平，使他們能有獨立判斷、思考的能力。相應這個要求，整套西方文化如哲學、政治、文學、藝術等，開始透過白話文這個平台大量輸入到中國。中國的出版事業，亦正式下放到一個更加大眾化的層面。白話文運動不但成功地改革了書寫語言，更直接地引起了中國現代文學的革命，中國史上第一篇白話文小說，《狂人日記》[19]就是在《新青年》上發表的。事實上，文學改革是新文化運動的一個重要部份。梁啟超提倡的那種透過小說新民的文學觀，到了20、30年代，依然流行於知識份子當中，在《吶喊》的序言裏面，我們可以清楚地看見這種思想的痕跡。

文學革命與書籍設計的關係

五四運動之後，由《新青年》發起的現代文學革命取得了初步成果，大量文學雜誌相繼湧現，文學界呈現一片百花齊放的景象，各門各派的文學團體紛紛成立，資料顯示，文學革命發生之後的幾年之內，各大城市的文學團體多達100個以上[20]。我們知道，當時的文學界，極欲吸收各種西方的文學理念，一時間，現實主義、浪漫主義、唯美主義、象徵主義等西方術語紛紛流入中國文學界。某些中國作家更以西方的文豪自比，像郁達夫是中國的歐內斯特·道生，郭沫若是中國的雪萊和歌德等等。[21]姑勿論這些思潮在中國的語境底下是否和西方的解釋對等，但他們積極企圖吸納外國的文學思想的行動，卻是顯然易見的。隨著文學作品內容的西化，書籍的外形亦有革新的需求，這需求促使文人介入到書籍設計的事務上面去。

文學作家介入書籍設計

「五四」時期的作家，對於文化藝術大多有著一套整體的理念，他們除了創作文學作品之外，對藝術亦有著一貫的美學主張。因此「五四」時期的文人，對於書籍的美術設計有著極高的要求。很多作家，例如魯迅、聞一多、葉靈鳳等，都是既能寫文章，又能畫畫的文藝通才。所以他們除了寫書之外，很多時都會介入到書籍的設計事務上面去。

文學作家對於書籍設計的介入方式，主要分為三個方面：
一、作家親自從事設計工作，或與藝術家商討設計方案。
二、撰寫書籍設計的評論。
三、將外國的藝術風格引入中國，影響到書籍的封面、插圖設計。

魯迅是其中一位對中國書籍設計有著重要影響的文人。魯迅除了是中國現代文學史上一個重要的作家之外，他自身同時又是一個書籍設計師。在他出版的書籍之中，有不少都是由他自己設計的，例如《吶喊》、《華蓋集續篇》等。

魯迅對於藝術非常重視，經常撰寫關於美術的文章，又會在雜誌上面介紹外國流行的藝術風格，將國際藝術發展的消息引入中國。此外，他又會和相熟的藝術家一起討論藝術，並邀請他們為自己出版的書籍繪畫封面。其中陶元慶就是魯迅極為欣賞的藝術家，魯迅在不少的著述中都討論到陶元慶的作品[22]。所以魯迅所編著的書籍，當中不少都是找陶元慶設計的。

19

20

21

22

書籍設計對於魯迅來說是非常重要的，他曾就著這個題目發表過不少意見，可算是中國書籍設計理論的開端。他對書籍設計有著一套完整的見解，不單講究封面設計，更會考慮到印刷用的紙張，排版樣式等書籍各方面的組成部份，他在《華蓋集》中提到：

較好的中國書和西洋書，每本前後總有一兩張空白的副頁，上下的天地頭[23]也很寬，而近來中國的排印的新書則大抵沒有副頁，天地頭又都很短，想要寫上一點意見或別的什麼，也無地可容。翻開書來，滿本是密密層層的黑字，加以油臭撲鼻，使人發生一種壓迫和窘促之感，不特很少「讀書之樂」，且覺得仿佛人生已沒有「餘裕」，「不留餘地」了。

事實上，20世紀20年代及以後的出版物，於書籍設計上已經有一套非常完整的概念。由書籍的封面、環襯、扉頁、內文排版，以至版權頁及封底都有著整體性的考慮。明顯地，這些編排方法均來自西方的出版傳統，由此可見，當時中國對洋裝書的出版模式已經非常嫻熟（圖18-22）。

由於當時文學書籍競爭激烈，各出版社於書籍設計上都非常考究。某些出版社甚至會聘請知名的藝術家作為出版社的美術顧問，例如現代書局的美術顧問是葉靈鳳。我們在良友、現代等出版社的文學叢書系列中，可以看出當時書籍設計的專業水準。這些由不同作者、題材所組成的叢書系列，每本書都能保留著各自的獨特性，同時又能切合一個「同系列」的劃一的標準，獲得統一的感覺。從這種表現可見，當時的書籍設計已是十分成熟（圖23-25）。

國際性藝術風格的引入

由「五四」至抗日戰爭期間，正值是中國出版事業如日方中的時期，各種類型的書籍雜誌大量湧現，相應地，市場上對於書籍設計的渴求和重視亦與日俱增。雖然這個時期的設計風格非常多樣化，難以簡單分類，然而有一點非常明顯的，就是外國的藝術潮流對於中國設計業的影響。

這時期的雜誌，其中一個特色就是非常熱心於藝術作品的推廣。這些雜誌不時都會花費篇幅，介紹中國本土或外國的藝術動向。事實上，20、30年代的上海是一個世界資訊非常流通的地方，一些外國發生的文藝潮流，很快就會在上海得到廣泛的報導。無論是通俗的流行雜誌，如《良友》畫報；抑或嚴肅的政治期刊，如《東方雜誌》，不時都有關於藝術消息的篇幅[24]。當中最熱衷於介紹藝術作品，而成為世界藝術資訊的重要陣地者，則首推當時大行其道的文學雜誌。

以《小說月報》[25]為例，雜誌中不時都有篇幅介紹各國的藝術作品、藝術家和當代重要的藝術運動。事實上，《小說月報》曾以一系列的世界名畫，連續幾期作為第15卷的封面。除了外國的藝術品之外，本地藝術家的作品亦同樣受到重視。這些文學雜誌不但會專題介紹本土藝術家的作品，更會邀請他們為雜誌繪畫封面（圖26、27）。這對於提攜新一代的藝術人才，無疑是很有幫助的。

23

24

26

25

27

★23-25 現代書局出版的「現代創作叢刊」系列《貓城記》，現代書局，1933年；（嶺南大學圖書館藏）《公墓》，現代書局出版，1933年；（《書衣百影續篇》）《屋頂下》，現代書局出版，1930年。（圖片源自《錢君匋裝幀藝術》，商務印書館）

★26 《現代》雜誌，第4卷，邀請了六個中國藝術家繪畫封面。由於各個藝術家都有強烈的個人風格，為了保持統一性，所有作品都採用了綠、紅、黑、白幾種顏色。《現代》雜誌，1932年，第4卷2期。（科技大學圖書館藏）

★27 《現代》雜誌，第4卷6號，1932年。（科技大學圖書館藏）

除此之外，於20至30年代期間，亦出版過不少以藝術為中心的綜合性雜誌，像《文藝畫報》（1934-1935）、《美術生活》（1934-1937）等。由此可見，當時的文化界對於藝術的發展是非常重視的。在這藝術氣氛濃厚的環境底下，藝術家、設計師所受到的影響是顯而易見的。豐子愷曾語帶譏諷地說：

差不多外國一切畫風，在中國都有繼承者，古典畫派、浪漫畫派、寫實畫派，在中國都有存在；而後期印象派、表現派、立體派，似乎在青年畫界中尤為盛行。[26]

由此可見，當時中國的藝術界，對於西方各種藝術風格，簡直是趨之若鶩。事實上，將國際藝術的風格應用到設計上，已經成為當時的潮流。

前世紀(19世紀)末與本世紀(20世紀)初在歐洲出現的各種所謂「新藝術」，例如超現實派、立體派、構成派、未來派、象徵派等，在今日已漸被商業藝術的大潮流所淹沒了……例如從前的超現實派繪畫，現在已被用在流行雜誌的封面圖案上，從前立體派雕刻，現在已被利用作服裝店的樣子窗中的「廣告人形」（mannequin, manikin）。從前的構成派構圖，現在已被應用為商店樣子的窗的裝飾或宣傳用的草帽的紋樣。[27]

書籍設計亦不例外，由文學書籍開始，各種類型的書刊，都爭相將當代流行的藝術風格應用到封面設計上面去。其中最具影響力的幾種藝術風格，分別是來自英國的唯美主義，以及帶有政治傾向的左翼木刻版畫和蘇聯的構成主義。這幾種風格得以在中國大行其道，其實和當時的文學界有著莫大的關係。

20、30年代的中國文學發展得非常蓬勃，各種文學團體、文學雜誌紛紛出現。這些文學團體粗略可以分為兩大類，一是主張「為人生而藝術」的，可以「文學研究社」作為代表；二是主張「為藝術而藝術」的，可以早期的「創造社」或「金屋書店」全人作為代表[28]。這兩種相對立的文學觀，一邊傾向於文學的社會教化功能，另一邊則傾向於文學的純粹藝術性。

由於不同的團體對文學、藝術的看法存在著差異，所以關於文藝的論戰經常於文學雜誌上面爆發。各個作家又會根據自己的文學觀與藝術品味，將世界各國的文學作品與藝術思潮引介到中國。來自英國的比亞茲萊（Aubrey Beardsley），與來自蘇聯／俄國的藝術，就是在這種情況之下被引入中國的文藝界的。

唯美主義

雖然最早將英國作家王爾德（Oscar Wilde）介紹到中國的可能是周作人，但真正將唯美主義的藝術觀在中國發揚光大的，卻肯定是「創造社」的重要成員郁達夫。郁達夫是中國文學史上一位重要的作家，他早期的短篇小說《沉淪》，更被稱為中國頹廢派唯美主義的典範。1923年，郁達夫撰寫了一篇介紹《黃面志》（Yellow Book, 1894-1897）的文章[29]，將一眾英國的頹廢派唯美主義作家介紹到中國來。

《黃面志》是英國著名的文學雜誌，是英國文學頹廢運動（decadent movement）的一份重要刊物，其中集合了一眾主張文藝的純粹性的作家[30]，

著名藝術家比亞茲萊[31]就是該雜誌的美術編輯。在這篇文章中，郁達夫給予比亞茲萊的插畫高度評價，他認為「使《黃面志》的聲價一時高貴的，第一要推天才畫家 Aubrey Beardsley 的奇妙的插畫」。經過郁達夫的介紹，唯美主義文學開始在中國發生影響力。邵洵美、章克標、葉靈鳳等人加入了唯美主義的行列，他們甚至比郁達夫更進一步，將上海20、30年代的都市頹廢生活寫成文學作品，著力於露骨的色慾場面描寫，強調肉體的官能快感，這顯然和比亞茲萊的畫作分享著同一種美學觀念。

1929年，邵洵美更以《黃面志》為楷模，出版了一本《金屋月刊》（1929-1930）。這本雜誌聚集了一班抱持著相同文學理念的作家，他們比早期的創造社更能貫徹「為藝術而藝術」的文學觀，是中國頹廢派唯美主義文學發展的一個重要標誌。隨著西方唯美主義文學的引入，相關的藝術風格亦開始在中國的文藝界流行起來。1923年，田漢翻譯王爾德的《莎樂美》，收錄了多幅比亞茲萊繪畫的原作插圖，第一次將比亞茲萊的畫作在中國展示。後來比亞茲萊的作品，更多次被中國的出版社編輯成畫集出版[32]，掀起了一陣熱潮。有趣的是，連反對唯美主義文學的魯迅，都曾出版過比亞茲萊的畫集。他在畫集的小引中寫到：

但比亞茲萊不是一個插畫家。沒有一本書的插畫至於最好的地步——不是因為較偉大而是不相稱，甚且不相干。他失敗於插畫者，因為他的藝術是抽象的裝飾；它缺乏關係性底律動——恰如他自身缺乏在他前後十年間底關係性。他埋葬在他的時期裏有如他的畫吸收在它自己的堅定的線裏。[33]

儘管如此，魯迅卻認為，「視為一個純然的裝飾藝術家，比亞茲萊是無匹的。」

文藝界對比亞茲萊的重視，影響到中國的書籍設計吹起了一陣比亞茲萊風，一時間，模仿比亞茲萊風格的書籍插畫充斥於中國的文藝界，其中最熱衷於此道的非葉靈鳳莫屬。

葉靈鳳是早期創造社的成員之一，曾在《創造月刊》、《洪水》等刊物擔任美術編輯。在這段時期，他畫了不少模仿比亞茲萊風格的插畫，更因此獲得了「東方比亞茲萊」的稱號（圖28、29）。唯美主義的文學與藝術風格，在中國（上海）得以發展，也許表明了20、30年代上海物質生活的充裕。然而這種文學在當時的中國只屬小圈子活動，始終未能為一般平民大眾所接受。事實上，唯美主義的代表性刊物《金屋月刊》並不是太受歡迎，只出版了12期便停刊了。

左翼木刻版畫

在中國文壇的另一邊，主張「為人生而藝術」的文學作家與團體，則積極將世界各地的寫實主義文學介紹到中國，當中以蘇聯的文學作品與作家最受到重視。中國文學研究會的機關刊物《小說月報》，就曾出版「俄國文學研究」專號，重點介紹俄國文學[34]。而一些知名的蘇聯文學作品，亦相繼被翻譯出版。據《中國現代出版史料》的統計，到1929年為止，中國翻譯俄國的文學作品就有120種[35]。受到世界性的左翼思潮影響，左翼作家聯盟於1930年成立[36]，而創造社又急速左傾。此後，帶有政治意味的蘇聯文學在中國就更加盛行了。

29

28

★ 28　《創造月刊》，1926年。（香港大學圖
書館藏）

★ 29　《洪水》，1926年。（香港大學圖書館藏）

葉靈鳳繪畫的插畫，明顯地模仿自比亞茲萊
的風格。

魯迅身為左翼作家聯盟的重要成員之一，不單致力推廣蘇俄文學，對於左翼藝術的介紹更是不遺餘力，尤其木刻版畫更是他的最愛。他編輯的《藝苑朝華》[37]，就是一本專門介紹世界各地木刻畫的文藝雜誌，當中不乏帶有左翼思想的作品。在推動本地木刻創作方面，魯迅更是不遺餘力，他不但自資出版了《木刻紀程》[38]這本中國青年木刻藝術家的作品選集，同時亦創辦了「木刻講習社」，定期和一眾藝術家討論木刻版畫藝術。

魯迅對於木刻版畫的鍾愛，自然和他的文藝觀不能分開。魯迅素來反對那種「為藝術而藝術」的象牙塔文藝觀，他亦曾多次撰文批評這種觀點[39]。相反，他對文藝的社會功能卻非常重視。事實上，從《吶喊》的序言中，這種觀點已經表達得相當清楚。對於視覺藝術，魯迅也是抱持著同樣的態度，或者我們可以從他介紹蘇俄藝術的一篇文章中找到端倪。

十月革命時，是左派（立體派及未來派）全盛的時代，因為在破壞舊制——革命這一點上，和社會革命者是相同的，但問所向的目的，這兩派卻並無答案。尤其致命的是雖屬新奇，而為民眾所不解，所以當破壞之後，漸入建設，要求有益於勞農大眾的平民易解的美術時，這兩派就不得不被排斥了……多取版畫，也另有一些原因：中國製版之術，至今未精，與其變相，不如且緩，一也；當革命時，版畫之用最廣，雖極匆忙，頃刻能辦，二也。[40]

由此可見，魯迅推舉寫實的版畫，而捨棄抽象難懂的「精緻藝術」，明顯地和木刻版畫的社會功能有著密切的關係。俄國木刻版畫主張寫實，畫面風格以樸拙粗糙為主，而題材多圍繞農民、工人等低下階層的生活。這些特性和魯迅的文學觀以至文學手法都不謀而合，所以魯迅對於木刻的鍾愛是不無道理的。

到了30年代初，木刻藝術在中國已經非常流行，年輕的木刻藝術家開始湧現。而且文學界對於木刻藝術亦非常重視，各大文學雜誌經常刊登本土木刻藝術家的作品（圖30）。左翼文學作品的興盛，順理成章地帶動了木刻版畫在書籍設計上面的應用。魯迅翻譯的蘇聯小說《壞孩子和別的小說八篇》，就是用了蘇聯著名版畫家瑪修丁的插畫作為封面設計。而天馬叢書出版的一系列小說，亦採用了不同的木刻畫作為封面的裝飾設計（圖31、32）。

到了1937年至1938年初，中國共產黨跟隨著魯迅的文藝觀，創辦了「延安魯迅藝術學院」，致力推行革命文藝，使中國的版畫藝術得到進一步的發展，成為中國往後書籍設計風格重要的一支。

構成主義

除了木刻藝術之外，蘇聯的構成主義（Constructivism）亦是其中一種對中國書籍設計影響深遠的藝術風格。構成主義是俄國「十月革命」之後出現的藝術運動，影響到德國的包浩斯（Bauhaus）和荷蘭新風格派（De Stijl）的出現。作為國際都會的上海，當然亦受到這股世界性的藝術潮流所影響，帶有構成主義氣味的藝術風格，在30年代初已經廣泛地被應用到各類型的平

爸爸還在工廠裏

羅清楨作

30

劉麻木

荒煤 著
天馬叢書 二一
尹庚 主編

31

情形小說

巴夫 著
天馬叢書 二二
尹庚 主編

32

★30 羅清楨作的《爸爸還在工廠裏》，描寫工人階級的悲慘生活，明顯地帶有共產主義的思想傾向。載《文學》，1934年。(中文大學圖書館藏)

★31-32 天馬叢書系列，採用了一系列的木刻板畫作為封面。荒煤：《劉麻木》，天馬叢書，1935年；(圖片來源：《左聯畫史》) 巴夫：《情形小說》，天馬叢書，1935年。(圖片來源：《左聯畫史》)

面設計上面。然而，高度抽象的藝術表現形式，究竟是如何被中國人所理解？這種風格又如何被中國的平面設計師所吸收？

魯迅在一篇介紹構成主義的文章中指出，構成主義是由一種名為「產業派」的蘇聯藝術派別所演變出來的，產業派「以產業主義和機械文明之名，否定純粹美術，製作目的，專在工藝上的功利。……既是現代人，便當以現代的產業底事業為光榮，所以產業上的創造，便是近代天才者的表現。汽船，鐵橋，工廠，飛機，各有其美，既嚴肅，亦堂皇。於是構成派畫家遂往往不描物形，但作幾何學底圖案，比立體派更進一層了。」[41]

憑藉魯迅的解釋，我們得知構成主義反對藝術的純粹性，主張把藝術帶入生活，和現代生產工業所出產之造型結合起來。因此構成主義傾向於讚頌工業科技帶來的成果，注重作品造型的可生產性。這種以工業生產為中心的思想，衍生出一種追求抽象造型與幾何圖案的美學觀念。

由錢君匋[42]設計的《申時電社創立十週年紀念特刊》、《社員俱樂部》、《前時代》，陳之佛設計的《蘇聯短篇小說集》，都採用了抽象的幾何圖案和字體作為視覺元素，明顯地帶有構成主義的影子（圖33、34）。構成主義強調視覺元素之間的「組合方式」，注重畫面的比例與構圖。吸收了構成主義的美學觀念，使中國的平面設計事業明顯地變得更加成熟。從《明星》雜誌的封面設計，我們看見設計師對於各種視覺元素的處理方法已經非常專業（圖35）：斜放的劇照作為背景放在畫面的中心，置於前景的女明星照片和書名、no.1字樣和星形圖案、左下角和右上角的長方形圖案，均以一雙一對的方式為整個畫面取得平衡。

中文字體和西式構圖的衝突與消解

我們知道中國的現代化，並不可以單純地理解為將西方文化全盤接收的過程。在這現代化的步伐中，應該包含更多古今文化上的衝突與消解。

如前述，中國設計師引入西方藝術風格的時候，最難解決的問題就是中文字體如何和西方的平面設計風格和諧地配合。中文字體的結構複雜、筆劃眾多，而中國傳統的書法藝術審美觀，又和西方的藝術風格格格不入，所以中文字體如何和西方藝術風格協調成了中國現代平面設計一個最迫切解決的問題。解決的其中一個方法，就是重新為中文字體打造一種有別於傳統書法的新形式，令中文的字體設計得以和西方的審美趣味和諧共存。

在眾多的書籍設計師中，錢君匋是對中文字體作出最多試驗的設計師。錢氏提出第一個方法是將中文字體羅馬化，以《近代的戀愛觀》為例，他將這些文字的其中一些部份寫成羅馬字體的模樣，例如「代」字由「1」、「f」、「L」三個元素組成。其他例子如《自殺日記》的「記」字由「f」、「P」、「L」組成，《進行曲選》的「曲」字由「U」和「n」組成。當這些中文字體經過羅馬化之後，就可以直接採用西方字體的裝飾方法了。上面所舉的幾個例子，字體線條硬朗，筆劃直粗橫幼，又加上「喙突」（serif），明顯是模仿自「Times」的字體造型（圖36-38）。

33

35

34

★33 《申時電訊社創立十周紀念特刊》，
1936年。（取自《錢君匋裝幀藝術》）

★34 《現代小說》，1930年。（香港理工大
學圖書館藏）

★35 《明星》（取自《塵封的珍書異刊》）

36

37

38

39

★36 《近代的戀愛觀》，1935年。（取自《錢君匋裝幀藝術》）

★37 《自殺日記》，1933年。（取自《錢君匋裝幀藝術》）

★38 《進行曲選》，1929年。（上海圖書館藏）

★39 《社員俱樂部季刊》，1930年。（取自 *Chinese Graphic Design in the Twentieth Century*）

另一個策略是將字體幾何化,例如於《申時電訊社創立十周紀念特刊》中的「時」字,錢君匋將左邊的「日」字化成兩個正圓形,右邊的「寺」字則以同等粗幼的長方形組成。而《社員俱樂部》的「部」字,「阝」由兩個半圓形構成,「樂」字中的「白」更完全由一個長方形代替(圖39)。

錢君匋對於中文字體的處理方法,表面上似乎解決了漢字與西方審美趣味的基本衝突,然而這個衝突之所以得到解決,乃由於錢君匋將漢字放於西方的審美尺度之下去改造而成的結果。中西之間的視覺矛盾表面上彷彿消解了,但原因並不在於東西方的審美趣味得以和諧共存。漢字為著拼合西方的審美標準而改變了其自身。換句話說,中國傳統字體的藝術性意義在這西化的過程中流失了。

現代框架底下的中國傳統

由中文字體設計的例子,我們看見中國傳統在西方藝術風格的強勢之下無處容身。究竟現代化與中國傳統是否兩個互不相容的概念?採用現代化的設計,是否意味著必要摒棄中國的傳統?

事實上,20、30年代的文人早已察覺到這方面的問題,並且積極尋找解決的方案,而聞一多就是其中一位企圖解決這個問題的書籍設計師。雖然聞一多的設計作品不多,但在他設計的書籍與插畫中,我們隱約看見一種有別於錢君匋的設計策略。

在《清華年刊》的一系列插畫中,我們看見聞一多企圖以西方的構圖方法,將各種中國的傳統元素重新組合起來。中國的仙女、書生形象固然在這幾幅插畫裏獲得了新的審美意義,而中國傳統的裝飾性花紋,亦被巧妙地分佈於邊框與畫面的事物之內。這種將具象事物化成裝飾性線條的手法,明顯地帶有比亞茲萊的影子(圖40、41)。

《猛虎集》[43] 也許是聞一多在眾多嘗試中最成功的作品。他以書法的筆法在黃色的書面上畫上一道道的筆觸,並以中國的書法寫上書名與作者名。由於構成全本書的視覺元素都是取自中國傳統的,所以免卻了一般平面設計那種西方風格與中文字體互不協調的問題,但這種將筆觸抽象化,以顏色暗示虎紋的處理手法卻明顯地取自西方的藝術技巧(圖42)。

以《清華年刊》和《猛虎集》作為例子,我們首次看見什麼是現代框架底下的中國設計風格。錢君匋為了配合西式的構圖與視覺元素,不惜將中文字體羅馬化與圖案化。相反,聞一多則企圖以西方的構圖方法作為脈絡,再重置中國元素去構造畫面。聞一多的作品雖然彷似由中國元素所組成,但將這些元素組合的方法卻是西式的。以《清華年刊》的插圖為例,書生、仙女這些來自中國傳統的形象,在強調華麗頹廢美的比亞茲萊式視覺佈局中再現,使到中國傳統的元素滲入了西方的文化意涵。

40

41

43

42

結論：
現代中國設計風格的方向

當時的平面設計師，從如何將西方的設計風格帶入中國，到如何重現中國的設計風格，都經過艱辛的掙扎。魯迅在談論陶元慶的畫作時說：

他（陶元慶）並非「之乎者也」，因為用的是新的形和新的色；而又不是「Yes」「No」，因為他究竟是中國人。所以，用密達（meter）尺來量，是不對的，但也不能用什麼漢朝的慮俶尺或清朝的營造尺，因為他又已經是現今的人。我想，必須用存在於現今想要參與世界上的事業的中國人的心裏的尺來量，這才懂得他的藝術。[44]

在這段說話中，我們明白到魯迅為什麼獨獨對陶元慶欣賞有加，而對葉靈鳳這等只抄襲西方藝術技巧的藝術家卻加以貶抑。原因正正在於，縱使葉靈鳳的摹倣西方藝術技巧如何高明，他極其量也不過是東方的比亞茲萊[45]，根本就不可能找到現代意義底下的中國風格。相反，陶元慶卻試圖尋找一種既不因循中國傳統，又不完全跟隨西方尺度的中國現代風格。姑勿論他的嘗試是否成功，卻唯有向著這個方向前進，才可以「和世界的時代思潮合流，而又並未梏亡中國的民族性。」[46]

魯迅為我們指出的現代化方向，或者我們可以在他自己的作品中找到初步的示範。魯迅的書籍設計作品，主要集中於字體設計方面。事實上，魯迅對於中國字體向來有著濃厚的興趣，他曾積極研究中國字體史，不僅有收集碑帖的習慣，更親

自著手臨摹漢魏六朝的碑帖文字[47]。所以他的設計作品經常都著重於美術字體的構造。張道一在評論魯迅的《吶喊》的字體設計時正確地指出：

吶喊兩字，筆畫交錯緊湊，疏密有緻，尤其兩個字中的三個「口」字，顯得很突出，真彷彿在呼叫（圖43）。[48]

眾所周知，漢字是象形文字的一種，不同於西方的羅馬拼音字。錢君匋將漢字羅馬化，其實抹殺了象形文字的本質，淹沒了漢字的象形面向。相反，魯迅卻把握住漢字之所以為漢字的本質，並且利用了漢字的圖像性格著手進行設計。他透過簡單的視覺技巧，將包含在吶喊兩字的「口」誇張地強調出來，點出了全本書的主題。值得注意的是，吶喊中的「口」，既不是純粹的文字，也不是純粹的圖像，它同時包含了文字與圖像兩個面向。所以這種從字形中突顯出圖像性的設計手法完全是中國式的，因為只有漢字才能夠使用這種手法，而且亦唯有懂得中文的人才能夠讀出當中的意涵。

於此，我們可說魯迅高度讚揚陶元慶，其實是在提出他自己的理想。若將魯迅及陶元慶的設計作品作比較，在魯迅的作品中，其實更能追溯到這種理想的體現。

中國於19世紀末至20世紀中葉，書籍及平面設計的不斷實驗，似乎已讓後繼者隱約瞥見一條中國現代設計可以繼續走下去的道路。那就是正如魯迅所說，一條既不是「之乎者也」，也不是「Yes ／ No」的道路。

我們熟習了西方的視覺平面結構及元素之後，接下來就是要細心研究中國的平面構圖傳統，以及視覺元素的歷史。

任重而道遠

前人幾經辛苦，離開了線裝書和篆隸楷行草等書法字體。在裝幀及字體設計，也由西化以至現代化的歷程中不斷嘗試、不斷摸索，慢慢重新面對傳統，他們停步的地方，就是我們的出發點。這條回歸傳統的路，應該怎樣繼續走下去？作為現今的中國平面設計師，這是一條一定要問，也一定要答的問題。

註釋

01 關於當時的出版物資料，可參考張靜盧輯註：〈清季重要報刊目錄〉，載《中國近代出版史料初編》，北京：中華書局出版，1957年，頁77。

02 潘君祥等著，熊月之主編：《上海通史，第三卷：晚清政治》，上海：上海人民出版社，1999年，頁184。

03 《新小說》、《繡像小說》、《月月小說》、《小說林》合稱晚清四大小說雜誌。

04 參看本書〈現代設計編年〉1896年留日學生的報導。

05 1900年出版的《譯書彙編》為最早的中文洋裝書。

06 參看本書〈現代設計編年〉1903年商務印書館一文。

07 張靜盧編：〈清季重要報刊目錄〉，載《中國近代出版史料初編》，北京：中華書局，1957年，頁82。

08 關於中國古籍訂裝的演變，可參考劉國鈞、鄭如斯：《中國書的故事》，北京：中國青年出版社，1979年，頁89-91。

09 《小說月報》於1921年由茅盾接手主編，作出重大改革，將這本鴛鴦蝴蝶派雜誌變為文學研究會的機關刊物。

10 潘君祥等著，熊月之主編：《上海通史，第十卷：民國文化》，上海：上海人民出版社，1999年，頁73。

11 《禮拜六》，上海：中華圖書館，1914年，第1期。

12 葉凱蒂（Catherine Yeh）：〈晚清上海妓女、家具與西洋物質文明的引進〉，載《學人》第9輯，江蘇：江蘇文藝出版社，1996年，頁385。

13 相關資料，可參考吳昊：《都會雲裳：細說中國婦女服飾與身體革命〈1911-1935〉》，香港：三聯書店（香港）有限公司，2006年，頁9。

14 參看本書〈現代設計編年〉1926年關於《良友》的介紹。

15 參看本書之〈國難當前：《點石齋畫報》圖示之晚清的前現代世界觀〉一文，見頁134。

16 《良友》，上海：良友印刷公司，1926年，第1期。

17 《良友》，上海：良友印刷公司，1926年，第3期。

18 李考悌：〈上海近代文化中的傳統與現代〉，載右守謙、劉翠溶編：《經濟史，都市文化與物質文化》，台北：中央研究院歷史語言研究所，2002年，頁400。

19 魯迅著，刊登於1918年出版的《新青年》。

20 李歐梵：〈文學的趨勢I：對現代性的追求，1895-1927〉，載費正清編：《劍橋中華民國史，1912-1949年》，北京：中國社會科學出版社，1994年，頁528。

21 李歐梵：〈文學的趨勢I：對現代性的追求，1895-1927〉，載費正清編：《劍橋中華民國史，1912-1949年》，北京：中國社會科學出版社，1994年，頁550。

22 例如《陶元慶氏西洋繪畫展覽會目錄》中的序，亦可見《魯迅全集》第三卷。

23 指正文上下的留白位置。

24 《東方雜志誌》曾介紹過的藝術風格及藝術家有莫里斯（William Morris）（1920）、俄國的宣傳畫（1921），表現主義（1921）等等。

25 《小說月報》原屬鴛鴦蝴蝶派刊物，1921年茅盾接手編輯工作，隨即作出重大改革，使其成為文學研究會的機關刊物，對中國現代文學有著重大的貢獻。

26 新中華雜誌社編輯：〈商業美術〉，載《新中華》上海：中華書局，1933年。

27 同上。

28 除這兩個主要的類別之外，於20世紀30年代，《現代》雜誌曾出現了一些自稱「第三種人」的作家，於文學取向上，可視為早期創造社的延續。

29 這篇文章名為〈集中於《黃面志》的人物〉，資料來源：周小儀〈比爾茲利、海派頹廢文學與1930年代的商品文化〉：http://www.pepole.com.cn/BIG5/14738/14763/25880/2931375.html。

30 例如 Ernest Dowson, Max Beerbohm, Arnold Bennett 等。

31 比亞茲萊 Aubrey Beardsley（1872-1898），英國著名插畫藝術家。

32 1927年，光華書局出版了徐培仁譯的《莎樂美》附有比亞茲萊的12幅插圖；1929年，魯迅也選輯了《比亞茲萊畫選》，由朝花社出版；同年6月，邵洵美編譯了《瑟亞詞侶詩畫集》，由金屋書店出版。

33 魯迅編：《比亞茲萊畫選》，上海：朝花社，1929年。

34 〈俄國文學研究〉，《小說月報》，上海：小說月報社，1921年9月，第12卷增刊。

35 張靜盧編：《中國現代出版史料》，北京：中華書局，1954年，甲編頁272-323。

36 左翼作家聯盟的重要成員包括魯迅、田漢、柔石、馮乃超等等。

37 魯迅、柔石編：《藝苑朝華》，上海：朝花社。

38 魯迅編：《木刻紀程》，上海：鐵木藝術社，1934年。

39 魯迅：〈幫忙文學與幫閒文學〉，載魯迅：《集外集》，上海：上海文藝出版社，1997年；魯迅：〈上海文藝之一瞥〉，載魯迅：《二心集》，北京：人民文學出版社，1951年。

40 魯迅：〈新俄畫選〉專輯，《藝苑朝華》，上海：朝花社，1930年，第1期第5輯。

41 同上。

42 錢君匋，中國19世紀20、30年代著名的書籍設計師，專門設計文藝書籍，深受當時的新文學作家歡迎。

43 《猛虎集》乃是徐志摩的詩集，1931年由新月書店出版。

44 魯迅：《而已集》，上海：北新書局，1928年。

45 魯迅對於葉靈鳳的批評，在於他完全地抄襲了比亞茲萊。

46 魯迅：《而已集》，上海：北新書局，1928年。

47 邱陵編著：《邱陵的裝幀藝術：裝幀史論‧裝幀設計‧寫生作品選》，北京：三聯書店，2001年，頁96。

48 張道一：〈漢字之意匠美〉，《漢聲雜誌》，台灣：漢聲雜誌社，1996年，第80期，頁9。

中國近現代報刊廣告設計表現形式

引言

19世紀中期至末期，外國透過戰爭手段，打開中國這個龐大的市場。自此，中國的通商口岸（尤其是上海）雲集各國商賈，外洋商品源源輸入中國。各外商互相競爭，希望賺取更多的利益。

外國商人到達中國後，以西方形式辦報，並於其中刊登廣告。中國市場上很快便充斥著洋貨，「人民狃於習慣，咸以服用洋貨為榮，國貨為恥」[01]。這使中國人很快便知道廣告推銷術的威力。但是，中國人對於這些由西方引入的廣告設計手法，卻沒有像當年對待西洋槍炮一樣，生硬的照辦模仿抄襲。中國現代報刊廣告的誕生與構成，並不是完全依照西方的模式發展而成的。其變化與發展，無不和當時整個中國特殊的政治、社會文化環境，以及其艱難的現代化過程息息相關。

本文之目的正是透過勾勒出構成中國現代報刊廣告設計發展的背景條件，劃定此種廣告設計在整個中國營商環境中的位置，從而探討近代中國（1842 - 1937）不同形式之報刊廣告設計手法如何在這段歷史進程中出現、發展，以及產生作用。

中國境內現代廣告的誕生

據劉家林於《新編中外廣告通史》中認為，儘管在明、清朝已經有使用活字印刷，大量複製的報章——《京報》的出現，讀者對象也由官吏和使臣，擴展至士紳和商人，本來已具備刊登廣告的條件；但事實上《京報》卻沒有出現廣告。劉氏認為，近代中國境內第一份刊登廣告的報刊，是由英國鴉片商人馬地臣創辦的《廣州紀錄報》（Canton Register）和《廣州行情周報》（Canton General Price Current）。它們主要刊載中國的物價行情，為英國商人向中國商業資訊服務，明顯帶有廣告性質。[02]

鴉片戰爭之後，在香港的英國傳教士於1853年9月3日創辦的《遐邇貫珍》月刊，便是最早刊登廣告的中文刊物，該刊在1854年11月13日便刊登了一則招攬廣告的啟事，當中除了向行商租船者申述登廣告的好處外，還列出了刊登廣告的價格：「五十字以下，取銀一元。五十字以上，每字多取一先士。一次之後，若帖再出，則如上數之半。」

但是，如果我們要探討近代中國廣告不同形式之表現手法，則不得不翻看在中國近代影響力最大的報刊——《申報》，此報是在1872年4月30日創刊於上海，由英國人美查（E. Major）創辦。初為隔日報，一張四頁，初時報導內容都是些聲色犬馬之趣事，如：西人賽馬、廣東海盜被

緝等事。其餘的三分之二，皆為各國商人所登的廣告。初時那些廣告都是文字，偶爾或會附有小圖。至1870年代末至1880年代，《申報》的廣告版面已充斥著外商洋貨產品的廣告圖像，其中以「水龍」，以及「新式西式廚具」等西方先進機械的產品圖像最為搶眼（圖01）。

華商廣告的誕生

早在1870年代中後期，中國華商的藥品廣告已不時散見於《申報》的廣告欄中，但相比起外商在《申報》上所登廣告的篇幅之大，產品圖畫之精美，顯然遜色很多（圖02）。1934年，徐啟文於《商業月報》撰〈商業廣告之研究〉一文，介紹當時不同形式的廣告技巧。在文中，徐氏簡要地描述了當時已徹底進入機械工業主導的商戰時代，廣告之重要尤如戰爭之利器。歐美各國皆對之重視有加，然以往中國商人，幾無利用廣告，或往往用而不得其法。

……二十世紀者一商戰之時代也。……廣告者乃攻城掠地之工具也。蓋商人以誠信為壁壘，以廣告為戰具。廣告精良，猶戰具之犀利也。執有利器，則戰無不克。故商業之與廣告，關係至為密切。自科學發達之後，機械戰勝人工，各項新奇商品，莫不隨時代而產生，而人類之需求物質慾望，亦莫不隨時代而增進。設供求之間，無物以為媒介，則雙方俱受莫大之恐慌。是廣告在商業上之價值，重且鉅。廣告之方法，亦日新月異。歐美各國，俱將廣告一科，列為商業學校專科之

一，其重視廣告，概可想見。吾國舊式商人，除市招包皮之外，幾無利用廣告者。新商人雖知廣告之效力，但廣告之構造，十九均不得其法，雖費金錢，成效不著。……[03]

1910年代至1920年代初的上海，在已有「中華商業第一街」稱譽的南京路上，華商經營的名店、大店雲集，「但在當時上海的報紙上卻看不到這裏任何一家華商企業刊登廣告者，可見其廣告意識薄弱。」[04]

華商之不賣廣告，實與當時國人對於廣告總生「鄙夷齷齪之想」有關。1919年，有研究對當時報紙上的廣告作出統計，該研究指出當時的報章，主要是刊登那些不堪入目的騙人「靈藥」廣告，其數量佔了總廣告數目的45.6%，而其他的廣告皆盡是一些「雜事」和「消耗遊戲」。而「實業」廣告，則只佔15%。國人總以為廣告乃是騙人伎倆，故不多運用。[05]

百貨公司「大減價」的廣告

率先有策略、有系統地應用廣告作宣傳的華商，首推成立於清末民初的兩大華商百貨公司——先施和永安。這兩家百貨公司皆由澳洲華僑所創辦，他們引進了西方的經營方法，其中最常見的手法就是「不二價」、「顧客至上」等公司標語口號，和割價促銷（亦即是「大減價」）等銷售手法。這些標語口號和銷售手法，正好配合運用報章、雜誌廣告，加以宣傳方能奏效。20世紀30年代，《商業月報》內就有文章介紹到使用報章、雜誌廣告對百貨公司的益處：

01

02

03

04

百貨商店及其他較大之商店，除在店舖內外作成廣告外。可利用新聞紙、雜誌、電車站登載廣告。其中效力最大者，為新聞紙之廣告。因新聞紙每日有多數人購閱，不斷的介紹新商品，俾一般人得以明瞭。[06]

當時上海已經是各國商賈雲集之地，華商百貨公司要在上海設立分店，必須為自己揚名播譽，引人注意，才可以與當時在上海的外商百貨公司（如成立於1904年的英商惠羅公司）、各種專賣店，甚至是充斥滿街滿巷各種小型零售店互相競爭。先施公司在其《先施公司二十五週紀念冊》亦有記載：「商埠廣闊，店號千萬，而吾店之處於其中，猶如滄海一粟。苟不能揚其名，播其譽，使四方之顧客注意，則誰知而來顧哉。此招徠法之不能不研究也。」[07]文中介紹了兩種招徠法，一曰飾窗[08]，一曰廣告。他認為「廣告之於商業，猶蒸汽力之於機械，有莫大之推進力。」[09]

永安公司亦同時深明廣告的效用。其公司內設廣告部，製作不同形式之廣告。每逢永安公司大減價，上海流傳較廣的報紙（如《申報》和《新聞報》）、雜誌（如《商業月刊》）必登載其告白，通知大眾。為了和外商競爭，兩大百貨公司的廣告還會刊登外文廣告於外文報章中，以吸引外國顧客。[10]到了30年代，新新和大新兩大百貨公司加入，使百貨公司的減價戰轉趨白熱化，以往一年五次的大減價已不再合時。永安公司見此情形，又陸續推出各種「聯合大贈賣」、「特價」等新割價促銷的行動。1934年，永安公司共舉辦過十次類似的大減價，持續了184天。[11]而大減價需要配合廣告加以宣傳方能奏效，據統計，到

1936年，永安公司每年用在廣告上的費用達三萬多元，約佔銷管費用的2.58%（圖03）。[12]

這些華商百貨公司，除了在各報章上刊登廣告外，還會自辦報章和雜誌，例如先施公司於1918年辦的《先施樂園日報》（圖04）和永安公司在1939年辦的《永安月刊》，他們都可以在此介紹和宣傳公司本身及其貨品。另外，香港的化妝品公司廣生行亦在1919年辦《廣益雜誌》，同樣是透過主辦報章、雜誌的方式，建立一個宣傳自己貨品的平台。

黃楚九的廣告妙計

1910年代至1920年代，除百貨公司發展了一套較具規模的宣傳策略外，一些商人亦注意到報紙、報章廣告的可能性和重要性，並且往往能製作一些標奇立異、與眾不同的廣告，其中佼佼者當數上海鉅賈——黃楚九。

黃楚九本來是經營傳統中式藥房的，在上海南市開業，1890年移至法租界，將原來的藥房改名為「中法大藥房」，自製西藥，假冒美國貨將其推銷到市面。藥品亦取了個洋名，叫「艾羅補腦汁」。[13]1911年8月24日（即農曆七月一日，處暑），黃楚九推出能止嘔、水瀉、中暑的龍虎人丹，其在《申報》上刊登廣告的方式已經圖文並茂，與主要以文字作廣告的華商土貨藥品截然不同（圖05、06）。

1918年，黃楚九創辦福昌煙公司，推出「嬰孩牌」（俗稱「小囡牌」）低價香煙，此煙曾在《新聞報》大賣廣告。最初，新聞紙上登了一個紅色大雞蛋，第二天，才揭曉原來福昌煙公司請大家吃「小囡」誕生的紅喜蛋。這使「小囡牌」香煙成了暢銷貨。[14]此廣告運用了中國傳統習俗（小孩出生便請鄰舍吃紅雞蛋）作招徠，吸引中國市民大眾注意，並使他們產生意外驚喜，從而加深其對商品的記憶。這種類似廣告手法在民國時期卻是經常地被使用（圖07-09）。

然而，黃楚九往往為了賺錢，不惜編造虛假新聞故事，使廣告誇張失實，務求能欺騙民眾。據《上海通史》記載：「1924年中法大藥房為了推銷其新藥品『百齡機』，黃楚九重金請人設計報刊廣告，內容天天翻新，又別出心裁常僱人在小報上發表吹捧其商品的文章，編造虛假新聞故事，以此引人入勝。」[15]

事實上，當時捏造、虛構的廣告很普遍。當時的文人曾就此做過文章，對這種風氣加以諷刺，例如郁達夫曾寫了一篇名為〈革命廣告〉的文章，描述當時有一家「革命」咖啡店的廣告，以「革命」文藝界的「革命」文人魯迅和郁達夫都來光顧，以吸引民眾。郁達夫在文章中說自己是只上茶館，又不革命的。而他所認識的，也是不革命的老人魯迅，諷刺當時的商人濫用「革命」等口號，作為廣告宣傳。[16]

華商具規模地利用廣告作宣傳，要晚外商廣告幾十年。中國商人在初期未能好好把握利用廣告的

技巧，每每以虛構故事，欺騙民眾。但是，報章、雜誌廣告作為一種宣傳方法，在此階段，總算由華商百貨公司打開了門檻，為工商界提供了學習的楷模。[17]使他們知道廣告之運用，需配合整體的營商策略，方能產生應有之效用。商人透過模仿永安、先施，或自行創造，使中國產品推銷策略，由以往「坐等其成」，發展至以後「促其而成」（促其而成，就是指借助於廣告宣傳）。[18]1934年，有研究廣告的文章提點各界商家：「廣告應隨時登載。若販賣數額減少，節約廣告費實為最拙劣之辦法。」[19]可見廣告意識之升騰，與晚清時期相比，已經大大進步了。

國貨運動與國貨廣告

百貨公司促使華商有系統地使用報章、雜誌廣告作宣傳，而一些較有機靈心思的人物亦想出了與眾不同、標奇立異的廣告手法。此等廣告手法可說是以廉價，或奇異誇張的手法去吸引別人一時之購買慾，但這以廣告宣傳商品的商業手法，卻不能成為民國時期最劃時代的廣告代表。事實上，近代中國的報章廣告曾負擔起一個更重要的任務，就是配合民國時期一連串的國貨運動，嘗試為國民建立一個「中國人，用國貨」的消費意識。

報刊廣告作為宣傳國貨的先鋒

自晚清以降，洋貨東來。至民國時期，洋貨大量充斥市面。加上外商善用各種宣傳手法，使國民習慣了使用洋貨，心理上也認定洋貨必定比較精美耐用。雖然近代中國的民營工業於1914年乘歐

戰之機，得到了較寬鬆的發展，但這些新加入市場的國貨產品缺乏商譽，開拓市場困難重重。加上當時中國整體的工業現代化水準還與外國相隔一段距離，假若誇張地宣傳國貨的品質，很易惹來嚴重的反效果！有見及此，當時一批國貨商人想出了新的宣傳策略：

勸誘國民樂用國貨之始，不在宣傳國貨貨色之精美，而在設法建立國民之愛國心態，由愛國開始，而販國貨，而求進步。[20]

他們透過中國人愛國的心態，舉辦不同形式的宣傳（如展覽會、演講會、各式廣告、遊行），嘗試向國民灌輸「服用國貨是徹底的救國」、「服用國貨是國民應盡的天職」等信念。事實上，一連串的國貨宣傳運動確實取得了有效的成果。約在1934年前後，主要售賣洋貨的百貨公司逐漸增加國貨的比重。例如永安公司內甚至特設「國貨商場」，專售國貨。至1937年，某些百貨公司販賣國貨的數量比洋貨還要多。

「國貨運動」的成功，與有效的宣傳活動不無關係。而報章、雜誌廣告，則往往作為一切宣傳活動的先鋒。廣告依靠著報章、雜誌每日（或每半月、每月）印行的迅速性，配合著報導外國一次又一次對中國的不平等對待和侵略，傳播愛國禦侮和服用國貨的關係緊緊繫在一起，由此而揭開國貨宣傳運動的序章。

據筆者的調查，早在晚清鄭觀應等商人提倡商戰時，一些藥品廣告已開始以「注重土貨，挽回利權」作宣傳口號，例如上文介紹過那則於1911年

刊登在《申報》內的「清醒丸」廣告（圖06）便是一例。但這種廣告手法在當時可說是屈指可數，暫未能吸引很多商人使用。

直至1919年，五四運動激發起中國人民反帝愛國的熱情。這種以「宣傳國貨」為宗旨的廣告形式，亦在此時被正式大量使用。而上文介紹過的，在1919年由廣生行出版的《廣益雜誌》，正是宣傳國貨的先驅。此刊發行，宗旨已正在於「發揚學識，推行國貨」[21]。每期雜誌，皆以「始創第一中華國貨，雙妹老牌妝飾貨物價目表」的跨頁廣告作為開首，整本雜誌除了專門介紹廣生行的化妝品，還會徵求討論如何改良國貨或討論其他嚴肅社會大事的文章，以及刊登其他華商廣告。

除了廣生行《廣益雜誌》，上海的捲煙業，亦趁「五四」之機，在報刊內刊登廣告。徐鼎新認為，這樣的國貨廣告宣傳，首先是出現於上海捲煙市場上的。[22]例如，振勝煙廠於1919年，在《新聞報》上刊登了一則廣告，向國民表白其愛國創業之宗旨：

抵制外貨，莫如提倡國貨。振民氣，禦外侮，作商戰，勝作兵，此我振勝煙廠之定名。牡丹雖好，全仗綠葉扶持，國貨雖良，端賴同胞提倡，此我牡丹牌之定名；黃包車夫，亦黃帝子孫，不可以其下等社會而忽之，本煙廠製此以應，亦塞漏卮，挽回利權之一法也，此我黃包車牌之定名。同胞，同胞，事急矣，時危矣，莫謂香煙小品，無關宏旨，須知救國圖存，惟此是類，國人豈可忽乎哉？[23]

11

12

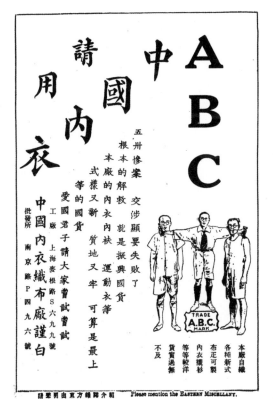

10

13

★10　刊登在1925年7月的《東方雜誌——五卅事件臨時增刊》內之國貨廣告（香港中文大學圖書館藏）

★11-13　南洋兄弟煙草公司在《申報》內所持有的固定廣告欄，原先一直以類似月份牌廣告畫的美女插圖作為廣告手法。至1925年6月3日，則因「五卅慘案」，改以慷慨激昂之語氣和書法刊登廣告。廣告天天刊登，持續了接近一個月。

振勝煙廠透過闡明其煙廠名字和產品商標的定名原委，表示其公司誓死與外商戰鬥到底的決心，將自己的產品關係到民族存亡的關口上，呼籲國民改吸其香煙，倒塞漏卮，挽回利權。另一方面南洋兄弟煙草公司亦以「愛國諸公，購用國貨，共同提倡」作為口號，宣傳自己的產品。[24]一時之間，愛用國貨成為時尚，國民開始試用國貨，並漸漸意識到某些品質優良的國貨產品也不一定比洋貨差。而一些熱心的國貨廠家亦藉此增加了收入，以改良國貨。

到了1925年，發生「五卅慘劇」，報章雜誌大肆報導，《東方雜誌》特設專刊，刊登〈五卅事件紀實〉，並大加討論中國日後之前途。國貨商人亦紛紛在此刊載廣告，印上「請用中國內衣」、「欲雪國恥必先誓用國貨」[25]等大標題，呼籲國民服用國貨（圖10）。另一方面，南洋兄弟煙草公司在此慘劇發生期間，連續在《申報》內刊登「注意國貨與人格——漏卮」的大標語廣告（圖11-13）。接著，不同的國貨團體紛紛成立，支持國貨，改良國貨。國貨運動被一度推至高峰。

1931年的「九一八事變」爆發，日本侵佔中國東北。是年10月4日，國貨廠商「金耳補品大王」和「冠生園食品廠」雙雙以「抗日」之名，刊登大幅廣告。「冠生園食品廠」的廣告更以大字標題，宣傳自己在抗日運動中的己任：

冠生園在抗日運動中：敬以國貨糖果、餅乾，供國人需要，又曰：抵制日貨貴在力行，尤貴乎有恒心！提倡國貨不尚空談，要做實際工作（圖14）！

之後，借此事件刊載廣告的廠商接踵而來。第二天，華成煙廠在《申報》頭版刊登了大幅廣告，廣告內印上了東北地圖，藉此廣告敦促國人注意東北形勢，抵制日貨。並且再次大字標題，重申：「國人愛國，請用國貨」的信息（圖15）。[26]以往頭版廣告往往是外商的貨品廣告。而今「九一八事變」驚動全國，《申報》每天報導戰況，國貨廠商紛紛就著新聞的發展借題發揮，在其頭版刊登全幅廣告。

這種「同仇敵愾」的宣傳手法，因效應非常好，竟被某些投機商利用。其中最會把握時機大賣廣告的商家，必然要數到黃楚九創辦的福昌煙公司頭上。1931年，東北邊防軍駐黑龍江總指揮馬占山將軍率領士兵抵抗日軍於江橋，打響了東北軍抗日的第一炮。福昌煙草公司乘勢推出「馬占山將軍香煙」，在《申報》頭版大賣廣告，以「景仰馬占山將軍」為名，呼籲愛國民眾一致改吸馬占山將軍香煙（圖16）。[27]

福昌煙草公司還會為產品廣告覓得刊登的好位置。馬占山將軍香煙的廣告，往往會置在《申報》報導日軍消息的版面附近，借報章新聞的內容加強其「愛國廣告」的宣傳效應，吸引讀者購買其香煙（圖17）。[28]

以「中國人，用國貨」為主旨的具規模的展覽會和其他國貨宣傳運動，要到國民用國貨意識高漲的1920年代末才開始出現。當時國貨廠家大幅

14

15

17

16

地利用中國正值危難的社會、政治環境，配合報紙每天的消息，及其排版的設計的特徵，以第一時間連結國難與國貨的關係，並且配合時局的變化，創製出一系列的「愛國廣告」，他們的主旨很多時都不在宣傳其產品本身，而在樹立起國民心中「欲救國，必須用國貨」的信念。這宣傳手法，一方面令國貨得以暢銷，另一方面也提昇了國民對國家的義務和責任承擔的意識。

聯合起來的國貨廣告

到了30年代，很多國貨研究和宣傳的組織紛紛成立，大量國貨宣傳，以及國貨改良活動正如火如荼的進行著。國民服用國貨之意識濃烈，國貨運動可說是正推向社會各個階層。國貨廠家不用再等待什麼國難和慘案發生，才趁機在報紙雜誌內宣傳愛國（用國貨）意識。國貨已在社會上覓得一席位，一些國貨廠家甚至認為時機已經成熟，合作聯營建立中國國貨公司，專門售賣國貨，而報章雜誌廣告，則被利用作一種更具組織和規模的宣傳工具。

1933年是中國國貨年，《申報國貨週刊》創刊，逢星期四隨《申報》附送。國貨廠家有了一個聯合陣地，定期介紹新推出的產品，宣傳新成立的中國國貨公司的時裝表演和減價活動等（圖18）。《申報國貨週刊》內雖然包括各種評論、廣告、工廠介紹之欄目，還有散文和小說等多個專欄，實質上，整張週刊刊載的文章，儘管是散文和小說，都只有一個目的，就是宣傳國貨。所以，可以說整張新聞紙就是一個宣傳「國貨」概念的大廣告。而且，該週刊還具有一種特色，

就是各家國貨廠商會聯合刊登「國貨合作廣告」（圖19），這種國貨聯合廣告的產生，不單減低了國貨廠家刊登廣告的成本，而且又可以佔據報章上相當顯眼的篇幅，更容易引人注目。這種聯合廣告的宣傳手法，使到受眾理解到在其中的並不是個別的商品，這些聯合起來的商品廣告，其實負上一個共同的使命，那就是「中國人應該用中國貨」。

除此之外，成立於1927年的上海機製國貨工廠聯合會在1930年開始編輯出版《機聯會刊》、《國貨日新錄》、《國貨新聲》、《國貨樣本》（圖20）等刊物，內容除了討論國貨改良問題、介紹科學管理方法和報導政治局面等文章外，就專賣中國國貨廣告（可說是一國貨廣告雜誌），是另一個重要的「國貨廣告聯合體」。

國貨運動的全面推行，成為一種普遍的潮流。就連1929年商務印書館出版的《廣告學概論》亦謂：「我國今日朝野名流，多提倡國貨為救國唯一之途，故『振興國貨』，『提倡國貨』，『完全國貨』，『純粹國貨』，種種口號橫溢於報章。潮流所在，非如斯，則廣告之效果不昭著也。」[29]

但是，這種潮流卻導致國貨廠家紛紛以「國貨」之名冠在產品的商標中、廣告的文案內。由於這種宣傳手法漸趨流行，某些外國廠商也實行魚目混珠，以「中國製造」作為產品廣告之標語。可是，這種「國貨廣告」的宣傳手法到了後期，是完全被濫用了。

淺談民國時期國貨廣告的平面設計手法

國貨廠家在國貨運動的全面推動下，得到了有效的發展。當中一些實業，已具有與外商競爭，並重奪外商佔領的市場的能力，如中國化學工業社出品的「三星牌」蚊香等。

在激烈的商戰中，這些具有一定實力的實業家，開始在工廠內自設廣告部，為自己的產品製作宣傳品，推出市場。而一些沒有條件自己設立廣告部的廠家，亦找廣告代理商為他們設計廣告。到了30年代，隨著商家對廣告的認識不斷提高，報刊內刊登的商品廣告也越來越多，而各種不同類型的廣告設計公司，也得到了具規模的發展。當時，在上海開辦的廣告公司、廣告社，約有30多家，其中以榮昌祥廣告社、華商廣告公司和聯合廣告公司三家規模較大。它們的業務是為客戶設計和製作廣告，還會代理報刊廣告及策劃各種廣告活動。[30]另一方面，廣告之研究亦漸趨成熟。據劉家林指出，史青在1913年翻譯美國新聞記者 Edwin L. Shuman 的 *Practical Journalism; A Complete Manual of the Best Newspaper Methods* 為《實用新聞學》，首次介紹到刊登報章廣告和撰寫廣告文案的方法。[31]由此，討論廣告學的文章開始散見於報章雜誌，一些廣告學專著亦紛紛出版。

商務印書館在1929年出版的《廣告學概論》，對民國時期所通行之廣告設計作了扼要分析，可引為藍本。現在且就語文案、繪圖、施色、字體、結構和廣告文學六項作簡單介紹。

語文案

據《廣告學概論》所述，當時的人注意到優美之廣告標題，必須滿足「機械上」與「意義上」兩種標準。[32]「機械上」的準則主要是指設計師在設計廣告標語時，應注意標語字數的多寡、字體的大小、排列的方法三種[33]。而「意義上」的準則即說明廣告之標題應與貨物發生密切的關係，而又須具閱讀的趣味云云。

據徐鼎新的研究，當時幽默作家徐卓呆被聘入《機聯會刊》，專任廣告策劃設計。他亦提出過相似的製作廣告標題的要義：「廣告不問撰得好不好，第一個條件，字數要少。」他認為：「用幾十個字，寫上這麼二三句，能夠引人注意。」這樣，「就要有相當的藝術了。」[34]

國貨廣告中不乏符合這個條件的著名例子。其中的表表者，當為上海梁新記牙刷公司的「雙十牌」牙刷廣告。此廣告標題僅用「一毛不拔」四字，語帶雙關，以詼諧手法，道出牙刷製作精良，刷毛不易脫落。另外，廣告標語下還配有一誇張的漫畫圖案，刊登在雜誌中，企圖引發讀者觀看的興趣（圖21）。

除了梁新記牙刷公司，某些產品廣告亦使用上固定標語作宣傳，例如中國「亞浦耳」電器廠以「國貨老牌，省電耐用」作廣告標題，而中國華成煙草公司的「美麗牌」香煙，則以「有美皆備，無麗不臻」作為自己的固定標記。由此觀之，30年代的文案設計已是相當成熟了。

繪圖

《廣告學概論》指出中國廣告界對於報刊內的圖畫廣告，不應漠然而視。自民國五年以來，圖畫廣告應用漸多，圖畫廣告之效果亦越來越顯著。如前所述，1911年黃楚九推出人丹時所登的圖文並茂的廣告，在當時華商廣告中，實屬罕有之品。到了20、30年代，則變成：「舉凡第一流之廣告，未有不用圖畫者」。[35]

民國時期，使用圖畫作主要表達方式的廣告，分為插畫式與漫畫式兩類。

插畫廣告又可以分為兩種，第一種的表現形式近似於月份牌廣告畫。此種廣告的中央，通常以繪畫時裝美女來吸引讀者，需要介紹的產品則分佈在廣告的四周。中國華成煙草公司每年皆消耗巨資於報刊廣告。30年代，《申報》上不少頭版廣告皆是華成煙草公司刊登的。整版廣告往往會繪上精美的插畫，引人注目（圖22）。設計此種廣告的，主要是繪畫月份牌廣告畫的畫家。但由於報刊廣告多為單色印刷，畫家在處理畫面時，不可能使用「擦筆水彩法」的技巧來表現時裝美女的姿態。他們改以黑白分明的西方鋼筆畫手法，繪畫出各種充滿時代氣息、柔麗的現代女性。當時，除了謝之光外，丁浩秉也是繪畫這種插畫廣告的代表人物。40年代的《申報》中，無不充斥著丁浩秉繪畫的插畫廣告。

另一種插畫廣告，則單以描繪貨物的賣相為主。早期的洋貨廣告，就以此種手法為主導，透過在新聞紙上重複刊登，期望讀者能對該產品留下印象。但隨著圖畫廣告的增多，不少廠商會聘請畫家繪畫複雜的畫面來吸引觀眾，以前所述的「月份牌廣告畫」式的報刊廣告就是一例。只有一些廠商仍繼續選擇使用單純描繪貨物賣相的廣告手法，此類產品，通常款式多而新穎，又或者包裝精美，設計師只要在廣告欄的中央，繪出該項產品的實況，已能達到廣告的效果了，例如在1931年10月4日刊登於《申報》的「冠生園食品廠」廣告，就是一個明顯的例子（圖14）。該公司推出不同口味的食品，皆有相應的精美包裝，如「孔雀太妃糖」和「香妃太妃糖」等。當時的琺瑯廠，亦常使用此種廣告手法。攝影技術普及之後，廠家多有使用照片代替圖畫，使產品更能以其「真像」示人，以傳達更加顯著之廣告效果（圖23）。

除了單張的插畫廣告，國貨廣告還會使用連環圖漫畫故事宣傳他們的貨品，例如上海三友實業社便曾刊登過連環圖故事廣告。此廣告刊於炎熱的夏日，右邊和左邊寫上標語「解決一般人的衣著難題，是國貨中最風涼衣料」。那到底什麼是「一般人的衣著難題」呢？答案就在廣告的漫畫之中。漫畫故事描繪了兩小孩經常在炎夏玩得滿身是汗，但是衣服洗得多很易褪色。孩子告訴媽媽，他的同學的衣物是永不褪色的。後來他們知道同學穿的是三友實業社的中華紗造衫，便照樣去買了。穿後不單大讚其色絲毫不褪，而且穿著起來十分涼快（圖24）。三友實業社利用漫畫，提供解決日常生活的問題的「過程」，並為商品提供使用的環境。

刷牙牌十雙

粵滬

牌十雙

真正雙十牌梁新記一毛不拔
牙刷。刷柄上必有雙十牌三
字及手拿雙十為記。其優點
確實一毛不拔。脫毛包換。

（批發價目函索即寄）。

雙十牌梁新記牙刷公司

上海總行南京路一五二號
（電話 一九八七二號）

上海支行五馬路五四一號

21

22

23

218

24

25

漫畫廣告還有其他非故事性的表現形式，例如中國化學工業社在1934年配合著新推行的「新生活運動」，在《申報》刊登了一個描繪一天生活的漫畫廣告。當時工業社已生產了一系列配合國民的城市生活的產品。透過漫畫廣告，該社的產品被清楚的介紹到國民的「新生活」去。除此之外，《良友》畫報亦經常利用漫畫廣告宣傳自己，《良友》曾有一則畫報廣告，繪畫了不同類型的人閱讀著良友公司出版的五款雜誌，表達其出版物適合各階層人士閱讀。

這種漫畫廣告，是十分先進的廣告手法，可說是現今電影電視廣告之前身。

施色

為了表現貨品的精美，一些廠商甚至會在書籍、雜誌內刊登彩色廣告。此種彩色廣告，多為印刷廠、設計公司，以及美術用品製造廠所採用（圖25、26）。《廣告學概論》指出，刊登彩色廣告對於當時資本有限的國貨廠商，並非經濟之道。[36]為了做出引人注意的廣告，廠商會選擇將其廣告印在顏色紙上，企圖以較低廉的價錢做出能令人注意的廣告。同時，該書進一步指出，經調查所得，在諸多顏色中，紅色最能引起讀者之注意，是故，除了運用色紙之外，單色「紅墨」廣告亦很受歡迎。

字體

廣告字體常模仿西方的字體設計，為大量月份牌廣告畫、各式書籍、雜誌所採用。標題字體上時常出現襯影、襯邊、立體化和幾何化的處理手法。報刊廣告的字體設計比較簡單，字體周圍也很少配上花邊框架。很多時，設計師會選用一些簡潔、清楚的字體來製作報刊廣告。當該廣告的文字數量較多時，選擇能令讀者順暢地閱讀的簡潔字體顯然更加重要。當時設計界除了喜歡使用西方美術形式來創作廣告字體以外，亦經常採用傳統的毛筆書法，用於報刊廣告之上。例如趁「五卅慘案」發生之際，刊登在《申報》內的南洋兄弟煙草公司的國貨香煙廣告，就是以毛筆疾書寫成的，企圖達至慷慨激昂的效果。另外，各大公司在減價時刊登的報刊廣告，亦多用毛筆在廣告欄中寫上巨大的「大減價」字樣。書法在報刊廣告內，通常還有另一用途，像在1932年福昌煙草公司在《申報》頭版上刊登的「馬占山將軍香煙」廣告，就請來了與杜月笙齊名的上海大亨黃金榮題字，寫上「願人人都學馬將軍」。請名人題字在當時中國算是時興的一種廣告手法，例如上海造鐘廠便曾請國民政府主席林森在其廣告中提上「準時利器」四字，而生產「一毛不拔」牙刷的梁新記牙刷公司也曾找來游泳健將楊秀瓊寫了一段讚譽其產品的句語。[37]但此廣告手法之重點不在字體，卻在那些名人身上，他們在廣告內親筆題寫及簽名，可收今天「明星廣告代言人」之效。

報刊廣告設計，還用上一些傳統民間美術字的設計方法，例如刊登在《國貨樣本》中的天廚味精廣告，除了以立體字寫上「天廚味精」外，還利用了傳統民間美術字手法「巧借筆劃」[38]，透過重疊「和味善品」四字的口字部的筆劃，排成一個新的圖案（圖27）。這些參考民間美術字的做法，不時散見於國貨廣告之中，惟技法單一而又經常重複，未有因此而發展出一套豐富的中文字體設計方法。

26

27

★26　此廣告刊登在1935年5月出版的《現代中國商業美術選集》內的馬利工藝廠廣告（上海圖書館藏）

★27　1934年6月上海機聯會出版的《國貨樣本》內的天廚味精廠廣告（香港大學圖書館藏）

結構

《廣告學概論》寫道:「廣告之結構者,廣告技術上重大之問題也。譬如有人於此,無論其眉毛如何美麗,其眼目如何清秀,其部位設配不當,若斜眉、若歪眼,則仍為醜人。廣告之結構亦如是。」[39] 無論標題、繪圖如何出色,都要配置得宜,元素之間互相配合,方能得到理想的廣告效果。當時研究廣告的人,都以三個標準在衡量報刊之廣告設計:第一,各廣告各部之配合能否引人注目;第二,廣告圖文之創作,應以易被讀者瞭解為標準;第三,圖畫與文字,以及各元素間有否互相作用,令人欣然有娛樂的感覺。

廣告文學

據徐鼎新述,三友實業社會邀請一些文化名人就其產品寫一些文學作品,寓廣告於文學之中,吸引讀者。1930年,實業社便邀請了著名女作家冰心,為其毛巾產品寫成的《新開篇》。該作品不單刊印在發行量達八萬份的《機聯會刊》內,而且作品還在電台、茶樓和書場等地被唱出,產生雙重社會效應。[40] 以下就是刊行在《機聯會刊》的《新開篇》:

國家多故鬧紛紜,萬目時艱恨不平。(我想那)抵制空言無圖補,萬般要仗振精神。(我中華)自古天然土產富,只愁放棄不愁貧。美麗化妝毛織物,椿椿遠勝舶來精。(只須看)三友公司實業盈,卓著聲名四海佩,(毛巾)美觀質鬆輕,自由布匹求新穎,質地牢堅色艷明。透涼羅帳疏明細,華麗窗幃壯瑤瑛。(還有那)繡花被面都雅緻,枕套枕心富愛情。浴巾雙毛更適用,匠心獨運志成城。(勸諸君)休推(貪)見下利三分,金錢外溢終非計,(何苦把)無限膏脂送西鄰。記取前番恥未雪,五分鐘熱度枉為人。(我是)含悲忍痛把彈詞唱,(要知道)救亡責任在我民,(切不可)醉生夢死再因循。[41]

結論

中國的廣告設計,到了20世紀20、30年代,已經十分成熟及多樣化。最初從學習洋貨廣告的形式,模仿圖文並茂的廣告風格作商品推銷策略,到後來用於國貨運動中,把愛國宣傳與商品宣傳融合,演化出一套極具中國特色的廣告學,這段歷史告訴我們,「中國廣告設計」已臻成熟階段。

中國20、30年代的廣告,正好代表了這時期獨有的文化表徵。廣告配合著當時各種社會、政治、經濟元素相互作用影響,以平面視覺手法及精簡文案去表現當時中國的形態和面貌。廣告在當時的中國,一方面推廣助長了消費主義,但另一方面,又擔當起勸喻國民買國貨以挽救國家經濟的重任。同時,廣告也把中國的平面設計,提昇至美學技巧及文案內容同樣講究豐富的層面。

註譯

01 裴錫頤:〈國貨推銷問題〉,《商業月報》,1934年,第14卷,第1號。

02 劉家林:《新編中外廣告通史》,廣州:暨南大學出版社,2000年,頁153。

03 徐啟文:〈商業廣告之研究〉,《商業月報》,1934年,第14卷,第01號。

04 徐鼎新:〈國貨廣告與消費文化〉,載葉文心等合著:《上海百年風華》,台北:躍昇文化事業有限公司,2001年,頁114。

05 〈廣告與道德〉，《東方雜誌》，1919年，第16卷，第2號，頁217。

06 劉仲廉：〈商品買賣之研究‧十五〉，《商業月報》，1934年，第14卷，第03號。

07 阮之江：〈二十五年來中國商業之變遷〉，載《先施公司二十五週紀念冊》，香港：先施公司，1924年，頁69。

08 有關陳列設計，將於本書的〈中國進入現代化生活之路（1851-1929）〉一文另作討論。

09 阮之江：〈二十五年來中國商業之變遷〉，載《先施公司二十五週紀念冊》，香港：先施公司，1924年，頁69。

10 上海百貨公司、上海社會科學院經濟研究所、上海市工商行政管理局編著：《上海近代百貨商業史》，上海：上海社會科學院出版社，1988年，頁142。

11 連玲玲：《中國家族企業之研究——以上海永安公司為例，1918-1949》，台中：東海大學歷史研究所碩士論文，1993年，頁115。

12 同上，頁112。

13 黃志偉、黃瑩編著：《為世紀代言——中國近代廣告》，上海：學林出版社，2004年，頁92。

14 由國慶編著：《再見老廣告》，天津：百花文藝出版社，2004年，頁158-160。

15 潘君祥等著、熊月之主編：《上海通史，第八卷：民國經濟》，上海：上海人民出版社，1999年，頁66。

16 郁達夫：〈革命廣告〉，《郁達夫文論集》，杭州：浙江文藝出版社，1985年，頁422-423。

17 徐鼎新：〈國貨廣告與消費文化〉，載葉文心等合著：《上海百年風華》，台北：躍昇文化事業有限公司，2001年，頁117。

18 同上，頁141。

19 劉仲廉：〈商品買賣之研究‧十五〉，《商業月報》，1934年，第14卷，第3號。

20 〈提倡國貨與西湖博覽會之策略〉，載《中國早期博覽會資料匯編：第四冊》，北京：全國圖書館文獻縮微復製中心，2003年，頁227-231。

21 《廣益雜誌》，香港：廣生行有限公司，1919年，第8期。

22 徐鼎新：〈國貨廣告與消費文化〉，載葉文心等合著：《上海百年風華》，台北：躍昇文化事業有限公司，2001年，頁120。

23 見於《新聞報》，1949年6月8日。（引自徐鼎新：〈國貨廣告與消費文化〉，載葉文心等合著：《上海百年風華》，台北：躍昇文化事業有限公司，2001年，頁121）

24 徐鼎新：〈國貨廣告與消費文化〉，載葉文心等合著：《上海百年風華》，台北：躍昇文化事業有限公司，2001年，頁121。

25 1925年7月《東方雜誌——五卅事件臨時增刊》內之廣告。

26 見《申報》，1931年10月5日。

27 見《申報》，1932年1月7日。

28 見《申報》，1932年1月1日。

29 蘇上達：《廣告學概論》，上海：商務印書館，1931年，頁51。

30 由國慶編著：《再見老廣告》，天津：百花文藝出版社，2004年，頁133-136；黃志偉、黃瑩編著：《為世紀代言——中國近代廣告》，上海：學林出版社，2004年，頁295。

31 劉家林：《新編中外廣告通史》，廣州：暨南大學出版社，2000年，頁176。

32 蘇上達：《廣告學概論》，上海：商務印書館，1931年，頁33。

33 據該書作者的統計，當時報刊雜誌廣告內的標語字數平均數為6.45字。而他亦認為廣告標題字數以五至七字為之相當。另一方面，廣告標題之排列，亦應以簡單為妙。也就是說，如標題能排於一行，則不可用兩行，如能為兩行排列者，則不可用三行。（引自蘇上達：《廣告學概論》，上海：商務印書館，1931年，頁36-37。）

34 徐卓呆：〈舊話重提〉，《機聯會刊》，1937年，第169期，6月15日。引自徐鼎新：〈國貨廣告與消費文化〉，載葉文心等合著：《上海百年風華》，台北：躍昇文化事業有限公司，頁133。

35 蘇上達：《廣告學概論》，上海：商務印書館，1931年，頁42。

36 同上，頁44。

37 楊秀瓊在梁新記牙刷公司的廣告中寫上：「余最喜歡用雙十牌牙刷，因其一毛不拔，允稱國貨中之標準牙刷」。引自黃志偉、黃瑩編著：《為世紀代言：中國近代廣告》，上海：學林出版社，2004年，頁244-245。

38 張道一：〈民間美術字〉，《漢聲雜誌》，台北：漢聲出版社，1996年，第87-88期。

39 蘇上達：《廣告學概論》，上海：商務印書館，1931年，頁49。

40 徐鼎新：〈國貨廣告與消費文化〉，載葉文心等合著：《上海百年風華》，台北：躍昇文化事業有限公司，2001年，頁128-129。

41 《機聯會刊》，第3期，2月1日。引自徐鼎新：〈國貨廣告與消費文化〉，載葉文心等合著：《上海百年風華》，台北：躍昇文化事業有限公司，頁128。

從家庭電器產品
看中國現代工業設計

引言

19世紀70年代,「電氣時代」降臨,電力逐漸取代蒸汽成為主要動力來源,「電器工業」開始在西方先進工業國家興起,史家視之為第二次工業革命(Second Industrial Revolution)。[01]大批創新發明因此面世,當中以貝爾(Alexander Graham Bell)在1876年所發明的電話和愛迪生(Thomas Alva Edison)在1879年所發明的電燈最為人熟悉。現在一般家用電器產品,例如電熨斗、吸塵機、電暖爐和電風扇等,就是這個時代的發明。到了20世紀30、40年代,雪櫃、洗衣機和電視機等現代家庭必備的產品亦相繼出現。這些日用家電,不僅是現代高科技的結晶,更是一項要求配合大眾經濟原則和符合審美趣味,配合整個家居環境以及辦公室等室內空間的工業設計品。透過考查整理這些家庭電器產品的演化過程,我們可以察看到「設計」如何在這個工業革命的年代,配合著科技、經濟和美感這三大元素,逐步發展為一門專業的學問。

香港收藏家鍾漢平,收藏了200多把從中國尋獲的古董電風扇,該批電風扇皆生產於19世紀末至20世紀50年代初,見證著世界設計風格由「美術與工藝運動」(art and craft movement)到美國的國際風格(international style)時期。這對瞭解中國現代工業設計的誕生,提供了莫大的線索和幫助。本研究組有幸能夠參觀鍾漢平設立的古董電風扇博物館,並與他和他的收藏家好友司徒強生作了一次訪談,兩位收藏及研究電風扇時的心得,成為本文極為重要的資料來源。

本文乃是就著世界電器工業的歷史演變,以及配合著兩位受訪者提供的資料寫成。我們嘗試透過比較中國與世界電器工業發展的差異,勾劃了中國電器產品設計專業發展的方向。

淺談現代各國電風扇之設計特色

如果有人問鍾漢平為什麼收藏電風扇,他會毫不猶豫的回答:「因為這批古董電風扇體現了當時高超的機械技術,而且華美得像藝術品一般;更重要的是,我們可以從這批古董實物中,見證著中國現代的歷史發展。」的確,電風扇比起被譽為激發美國家用電器工業發展的電熨斗,具有更複雜的機械結構。而且,由於電風扇作為一種居室常設物,其外形早就緊貼著時代的審美要求而不斷演化,使其能配合著現代室內空間的設計。

當時作為第二次工業革命領先者的美國,也是電風扇的發明國。1882年,美國公司The Crocker and Curtis Electric Motor Company的工程

師 Schuyler Skaats Wheeler 創製出世界上最早期的電風扇。自此之後，不少公司亦開始設廠投產。根據鍾漢平的介紹，在中國最為暢銷的乃是愛迪生創辦的美國通用電器公司（General Electric Company）出產的「奇異牌」電風扇（GE）和威斯汀豪斯創辦的美國西屋電工製造公司（Westinghouse Electric Manufacturing Company）的出品。中國日後第一家電風扇生產廠——華生電器製造廠，就是仿照奇異牌電風扇製作出中國第一批電風扇。在 1945 年西屋電工製造公司曾接受中國 70 多名科技人員前往實習和接受培訓[02]，其中很多人回國後都成為中國現代電工發展的骨幹。

在不少論述中國現代工業發展的書中，美國通用電器公司出產的「奇異牌」電風扇，經常被描寫為熱銷中國的電器產品。根據兩位被訪者的收藏經驗，美國「奇異牌」電風扇的確比較容易在舊貨市場找到。他們認為「為何能在中國找得到這麼多美國『奇異牌』電風扇？因為它的制式通行，任何工廠的配件也可以配在『奇異牌』電風扇上，不論扇葉、網罩、變速器、底座、頸及頭等都可以，而且其設計方向以實用為目標，簡單直接，沒有多餘的配件，每件也是基本的結構，沒有花巧的機械設計。而且結構堅固，質料耐用。」他們更進一步評論各國電風扇的設計風格：「歐洲國家如意大利及法國的風扇比較花巧，外形設計講求裝飾藝術，像精品一般，美國和德國的風扇則以實用和著重功能性為主，英國的設計比較複雜，以表現其高水準的機械設計技術為目的，日本的風扇則比較注意安全，出品的電風扇體積亦相對比較歐美的產品細小，可能是為了配合日本的生活空間而設計出來的。」

如果將鍾漢平的古董電風扇博物館的藏品作進一步的分類，一部現代世界工業技術、工業設計發展史將會呈現眼前。以下我們將博物館的藏品分為「機械設計演化」、「外形設計演化」和「對使用安全的注重」三點加以討論，並勾劃出中國電風扇設計及生產的發展史。

電風扇的機械設計演化

鍾漢平表示：「初期美國人所出品的風扇只會簡單送風，不會搖擺，是固定的，尚未見開發出搖擺送風的技術。」（圖 01）這種在 20 世紀初投產的「奇異牌」電風扇，其馬達的直徑達七吋之巨，雖然沒有搖擺送風的功能，但其中一些產品的扇頭部份還是設計了螺絲關節，供人手上下調校送風方向。

除了通用電器公司，美國其他電器製造公司也開始出產電風扇，而且還著手研究搖擺送風的方法（圖 02、03），例如西屋電工製造公司，就曾推出一部可以左右搖擺送風的電風扇，其設計單以一條鑲有兩片銅片的鐵架，連接在電風扇的前方，銅片隨著風力的推動而跟著搖擺，左右來回改變風扇送風的方向。看起來好像不涉及複雜的機械技術，但司徒強生卻認為：「該設計的缺點是銅片左右搖擺的頻率不定，沒有準則，很容易會失控，不像日後使用齒輪技術那樣固定。而且製造這種產品要求很嚴格的鑄造工藝，那些移動關節的接觸位要打磨得很圓滑，只要某一部份稍有差池，便不能順滑地搖擺送風了。」

01

02

03

04

05

★01　1915年的美國通用電器公司出產的
「奇異牌」電風扇（鍾漢平藏）

★02　20世紀初期，美國西屋電工製造公司
出品的電風扇。（鍾漢平藏）

★03　20世紀初期，美國公司「Standard牌」
電風扇。（鍾漢平藏）

★04　民國時期，英國Veritys公司推出的
「軌道運行式」旋轉送風電扇（the "Orbit"
fan）。（鍾漢平藏）

★05　民國時期，美國通用電器公司在中國
設廠生產的的搖頭電風扇（其商標上刻上了
「Made in China for the International General
Electric Company」）。（鍾漢平藏）

齒輪的運用為電風扇的搖擺送風技術帶來了很大的發展。20世紀20至30年代，不同制式的旋轉送風電風扇紛紛出現，可說是百花齊放。例如英國 Veritys 公司的「軌道運行式」旋轉送風電風扇（the "Orbit" fan，圖04），其設計特點在於風扇馬達的尾部連上一條操縱桿，操縱桿一頭固定在一點，另一頭連接上馬達後的齒輪，馬達開啟時便帶動著齒輪，使風扇多角度迴旋轉動，做出「全方位」吹風的效果，使送風範圍大增。日本的電風扇及中國的華通風扇廠亦曾仿照這種方式，製出全方位送風的風扇。鍾漢平表示：「基於操縱桿部份的結構過於脆弱，這種電風扇容易被弄壞，不耐用，而且其機械結構複雜，零件繁多，與其他風扇的制式相差太遠，而且其他牌子的配件都不合用，如果損壞了，將會很難維修。」現在的坐枱電扇已沒有再用這種轉動形式，唯有一些掛在天花板的小風扇仍被採用，在香港一些舊式的茶餐廳內或許還能夠找到。

據鍾漢平所述，大概在1924年至1926年，電風扇的搖擺送風技術出現了比較穩定的、放在馬達後的「波箱」設計。兩位被訪者皆認為其他搖擺送風制式的電風扇速度通常過高，使用「波箱」設計的搖頭扇，搖擺速度則比較慢，比較貼近現在的標準。他們推測，可能由於專利的問題，早期只有美國通用電器公司使用「波箱」制式的搖頭扇（圖05）。到了20世紀40年代，「波箱」設計的制式才普遍地被其他牌子使用。司徒強生認為：「這種『波箱』設計用了數十年，直至今天為止還在使用，只是現在的電風扇增附了塑膠罩，將馬達和『波箱』遮蓋罷了。證明了此設計是一個既好用，又可靠的風扇轉動形式。」

電風扇的外形設計

早在光緒年間(1876-1908)，電風扇已在中國境內出現。劉善齡引用劉鑒唐的《利順德百年風雲》說：「天津利順德飯店於1888年始用電燈，至1897年再從歐洲購進一台大馬力發電機。」於是「在人們只能用手搖扇驅熱的年代，這家洋飯店用這台發電機驅動了電扇。……除慈禧太后外，整個中國也沒有一家使用電扇。」如果此說無誤，那末電風扇在19世紀快要結束時就已經在中國的皇宮和洋人的飯店裏出現了。[03] 可見電風扇在當時並不是廉價的機製品，明顯地它只能在供電的區域才能啟動。在當時除了皇室，相信只能在租界內的洋商巨富（圖06），才有資格使用。

早期的「奇異牌」電風扇（圖01），外形帶著新古典主義氣息，生鐵鑄造的扁平底座刻上對稱均等的坑紋圖案，扇頸（支撐柱）稍作雕琢裝飾，表現出一副充滿自信的維多利亞時期的格調。鍾漢平補充說：「這種早期的電風扇都價值不菲，因為這些電風扇的網罩和扇葉當年都是貼金箔而不是鍍金的。」可見由用料到外形，它都企圖顯示著價昂的貴族氣。

可是，維多利亞時期的風華好像再得不到工業時代民眾的認同。他們開始厭棄將手工藝時代的裝飾方法用在工業製品中，德國現代主義設計的奠基人彼得‧貝倫斯（Peter Behrens）就曾經揚言：「我們拒絕複製手工藝的技巧和使用過往歷史上任何的裝飾風格。」[04] 他要找尋一種新的，能配合工業劃一標準化和大量生產的新器物審美方式。1908年，貝倫斯利用幾款簡單的幾何圖形，

06

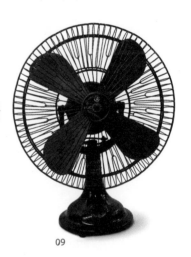

08

09

07

★06　民國時期上海洋行中的電吊扇（上海市檔案館藏）

★07　德國 Arnhold Karberg & Co., 在 20 世紀 20 年代生產的電風扇（鍾漢平藏）

★08　20 世紀 30 年代，美國西屋電工製造公司出品的電風扇。（鍾漢平藏）

★09　民國時期，日本川崎重工出產的電風扇。（鍾漢平藏）

省去了一切雕琢和花巧的裝飾，為德國電器聯營〔Allgemeine Elektricitats Gesellschaft（A.E.G.），當時德國最大的電器公司〕設計了一款電風扇[05]，表現出功能主義設計的路向。

1910年代以後功能主義設計廣泛地應用於電風扇設計之上，日後的座枱電風扇設計也沿襲此種手法，從鍾漢平收藏的一部由德國瑞記洋行（Arnhold Karberg & Co.）引入中國的德國電風扇（圖07），可看出其外形的確省去了一切裝飾的成份，連電風扇網罩的鐵線也放棄使用象徵風力的螺旋圖案，而且一律改用了直線，表達了工業生產過程的標準化和劃一化。兩位被訪者續道：「在我們看來，其實早期『奇異牌』電風扇根本不用鑄這麼大塊生鐵做外殼來保護風扇的馬達，扇身也不用這麼厚，可能廠商希望使其更踏實、更穩固吧。但後來工藝技術的進步，例如電風扇的外殼由生鐵鑄造，發展至日後的衝壓技術而使外殼的生產速度大幅提高，也使越來越多公司能夠生產電風扇，電風扇的產量越來越大，在激烈的競爭環境下，各廠商為了減低成本，紛紛減省電風扇中任何多餘的用料和繁複的配件，製造網罩和扇葉的材料也由銅變鐵，鐵變鋁。這樣不單使電風扇（尤其是底座）的重量越來越輕，就連電風扇的外形，也因此而有了變化。」他們拿著英國Veritys公司推出的「軌道運行式」旋轉送風電扇（圖04）說：「你不會在這台機械上找到多餘的實心部份，縮小成球形的馬達就剛好被一個波子一般的外殼罩著，而底座也只是謹慎地將所有必須要連接的關節位連接好，一切結構都點到即止，沒有浪費的地方。」

兩位被訪者的經驗之談，實際上印證了「包豪斯」將功能主義發揚光大，「科技與藝術統一」的宣言在全歐洲均散發著影響力的歷史。1930年代以後，這種現代主義的精神在美國重商的環境下開始變形（儘管「form follows function」這句功能主義的格言是美國人最先提出的），設計帶有更多的商業考慮，產品的風格也更貼近市場需要。且看美國西屋電工製造公司在20世紀30年代出品的電風扇（圖08），其外形明顯擺脫了德國「包豪斯」要求大膽運用直線和幾何圖形的嚴謹面貌，漆黑的扇身出現了適量的曲線，邊角位亦經過柔化處理，網罩沿用了早期電風扇的螺旋圖案而扭曲出比以往更大的弧度。但整體上仍然沒有花巧的裝飾和扭紋，結構簡潔、明快，符合現代主義所要求的秩序。這種美國式的設計風格一直影響著現代中國的電風扇工業，民國時期中國出產的電風扇，外形和制式一般都是模仿這種美國式設計風格的。

設計師對電風扇使用安全的注重

根據兩位被訪者的收藏經驗，他們都認為日本的電風扇最著重安全，因為早期的日本電風扇網罩設計已較其他一般的歐洲電風扇細密（圖09），鍾漢平推測這可能是配合日本的生活接近地面及高密度之居住空間環境設計而成的。的確，正當中國最早的電風扇生產商華生電器製造廠在20世紀20年代生產首批國產電風扇時，日本日立、東芝和三菱等電器公司已出產密網式網罩的電風扇，還紛紛在新聞紙上賣廣告。[06]事實上，日本的東芝公司早在1894年已習得美國通用電器公司

的技術並成功製出電風扇，到了20世紀20、30年代，日本出產的機製工業品更出口到中國及東南亞，甚至歐洲。

另一方面，日本在設計電風扇上的調速按鈕時，也特別注意到安全的問題。司徒強生表示：「除了早期美國通用電器公司的電風扇外，一般電風扇皆採用『推桿式』的開關、調速桿，這種設計涉及的機械技術比較簡單，但卻潛藏著漏電的危險。首先，整根調速桿也是通電的，沒有絕緣體保護；其次是這種推桿式的設計在風扇底座留下了一條頗大的空隙，昆蟲容易走進去弄壞機器，小孩子如果不小心將手指放進去也會釀成觸電的危險。」鍾漢平接著說：「但是日本的川崎和美國的仙地尼（Century Electric Company）就曾出產另一制式的調速按鈕，這種『旋鈕式』的調速按鈕所涉及的技術比較精細一些，但使用此設計可密封底座，按鈕上也覆蓋了絕緣物料，明顯地比較安全。」

在西方高速發展的工業技術的背景下，設計師設計出一套能配合現代工業生產和商業競爭原則的審美系統，設計師繼而開始注意到產品的使用安全問題，考查使用者的需要（安全），並逐步改善產品的質素。

中國現代國產電風扇的誕生及發展

正當西方設計師努力思考和計劃人類現代物質生活的藍圖時，中國那時最大的城市——上海，亦在倉皇動蕩的政治局勢中，步入繁華璀璨的歲月。20世紀30年代的上海是個燈紅酒綠的地方，我們從當時的電影中可以看到，裝飾藝術（Art Deco）風格[07]肆意地大量運用在室內設計上，例如酒吧，舞廳，甚至家居。舞廳裏的客人跳著西方的社交舞，喝著西方的酒，坐著西方現代主義風格的「鉻鍍鎳椅子」（chromium nickel – plated chair）[08]，甚至享受著「奇異牌」電風扇吹出來的涼風。到了這個時期，作為日用電器產品的電風扇不再是慈禧太后獨享的寶物，它已成為酒店、洋行、辦公室和中產人士家中的用品，而它啟動時發出的「荷荷」響聲，則常常被作家利用來拱托小說的氣氛[09]。

中國是當時外洋產品一個龐大的外銷市場，當時的上海居民，便是透過這些直接由外國進口的產品，開展他們現代化的生活。1899年，上海的電廠開始日夜發電，這代表了上海的電器產業發展，已有能力從照明燈泡業轉變成各種生活電器產業。至1904年，上海已裝有88, 201盞電燈，800餘台電風扇。[10]單就電風扇而言，根據1930年出版的《上海之工業》統計，中國每年平均進口電風扇總金額達35萬兩，佔家用電器進口總額的一成二[11]。在鍾漢平的收藏中，有些電風扇上鑲上「Hong Kong and Shanghai」字樣的銅片，兩位被訪者推測這些鑲上類似字樣銅片的電風扇，都是專銷中國的舶來風扇。另外，還有一部商標上刻上了「Made in China for the International General Electric Company」的「奇異牌」電風扇，我們相信這台風扇是1895年《馬關條約》簽訂後，美國通用電器公司在上海設立的中國奇異安迪生燈泡廠的出品[12]。正當外洋商品不斷傾銷往中國的時候，中國的工業卻還只是剛剛起步！

據《上海之工業》記載，國人在1930年還未能自辦發電廠，至於發展電車、電報網絡等就更不可能，只有一些小型的電器工業嘗試開辦，成為中國電器工業現代化的開始。由此而知，在這個現代世界的處境裏，中國人所憂慮的並不單是國土受盡外國軍事侵略的危情，在經濟上如何設法跟上先進國家的步伐，發展工商業，以平衡中外貿易的逆差，從而建立一個能掌握現代科技及經濟獨立的國家，也是刻不容緩的。

中國第一家民營電風扇製造廠——華生電器製造廠

據《中國電器工業發展史》記載，於光緒三十三年（1907），袁世凱監督的直隸工藝總局開辦的教育品製造所，已開始製作電風扇及其他電器，可是，這些電器的製作僅為實驗性質。[13] 直至1915年，楊濟川以美國「奇異牌」電風扇為樣版，試製成兩台由中國人自己製造的電風扇樣品。雖然如此，由於資本不足，楊濟川與他的夥伴創辦的華生電器製造廠，並沒有立即開始生產電風扇，他們透過生產各種簡單的小電器（如電壓表）累積資本，直至1925年終於開始生產電風扇（圖10），當年生產了1,000台，那時正值發生「五卅慘案」，國人抵制洋貨的情緒高漲，問世不久的華生電風扇，很快就為國人所接受，這使華生得以逐年發展，不斷提高銷量。1929年製造廠開始採用科學方法管理，成為中國最先以科學方法管理生產的企業之一。到了1933年，華生電器製造廠更將廠內製作電機的部門，移至上海郊外，另設廠房進行生產。而原來在陸家嘴的廠房，便改名為華生電器廠，專門用來生產電風扇。1936年，華生已年產電風扇三萬餘台，暢銷國內外。[14]

據一些民國工業資料匯篇記述，華生電風扇為了和外貨競爭，便對其模仿對象（「奇異牌」電扇）進行了技術分析，並改良了其中一些部件。樓德型在〈華生電扇在國貨運動中飛速發展〉一文中記載了華生電器製造廠製造出品的電風扇的獨特優點：

……華生負責人深深感到華生電風扇要與外貨競銷，除了要在商業上採用各種有效手段之外，主要還在產品質量上有獨特的優點。因而在投產初期，即對奇異風扇進行了技術分析，看到「奇異」設計有不盡合理與不夠完善之處。於是，他們就從徹底改革工藝和提高質量著手，在吸取「奇異」優點的基礎上，對一些部件作了改進。如把原來的鑄鐵底改用鋼板拉伸，這樣既減輕重量，又減少加工量；同時增加機械通風，使電機升溫降低；搖頭部份以鋁合金代替鑄鐵，使之更為輕巧靈活，鋼風葉增加鍍鎳，使外表益臻美觀。……[15]

另外，《上海二輕工業志》記載了華生廠在電風扇設計上參照美國「奇異牌」電風扇樣機，同時自行研究機械技術，對電風扇作了許多改進工作。[16]

據兩位收藏家的研究，民國時期的華生電扇，在品質上並沒有比美國「奇異牌」電風扇有特別優勝的地方。他們認為：「的確，後期華生電扇的用料是減少了，其外殼亦由鑄生鐵改為鑄鋁，但這種種改良皆是世界趨勢，並非華生所獨有。反而，華生電風扇的配件一直可與「奇異牌」電風扇的交換使用，由外形到制式都非常相似，甚至可以說是一模一樣。直至解放後，由於用電制式

★10 民國時期，華生電器製造廠出產的電風扇。（鍾漢平藏）

★11 20世紀40年代，華通電業機器廠出產的電風扇。（鍾漢平藏）

★12 民國時期，「亞浦耳」電器廠出產的電風扇。（鍾漢平藏）

上的轉變和其他種種的政治因素,使外國的機械和原料不能輸往中國,公私合營下之華生電風扇,才在物料上和款式上作出了轉變。」

鍾漢平拿出相若時期生產的一台華生牌和一台奇異牌電風扇加以比較。從這兩台電風扇,我們可以看出兩者不論在機械工藝(波箱設計)上,還是在外形款式(扇葉、網罩、外形、尺碼)上均十分相似。先不論華生是否生搬硬套的抄襲「奇異牌」,又或者華生廠的製造技術有否對「奇異牌」的產品作出過改進,但從保守的角度看,當時華生電器製造廠的生產水準,無疑已達到了國際標準。事實上,華生電器製造廠的產品在當時已遠銷至菲律賓、越南、新加坡等地。

其他國貨牌子電扇的市場定位與電風扇設計

1930年往後,上海的電器製造廠陸續開始生產電風扇,據張茲闓記載,當時華通電業機器廠和亞浦耳電器廠,皆大量製造電風扇,與華生鼎足而立。[17]透過參觀鍾漢平的古董電風扇博物館,我們可以察看出這批國產電風扇的款式不盡相同,各有其所屬的市場定位。

「在我們的藏品中,你可以發現華生廠曾出產很多類型的電風扇,例如坐枱扇、坐地扇、吊扇等等,當時華生電風扇的生產技術,較其他國產電器廠先進,設備亦較完善,自然能夠出產較多類型的電風扇。在款式上,華生即走一條跟美國一樣的實用路線,未見出產過機械結構複雜和花巧的款式。」鍾漢平說畢之後,展示了櫥窗上的另一部電風扇:「華通廠出品的電風扇則不像華生的平實,它出品的款式較為花巧。」

另一方面,鍾漢平收藏的數部華通電風扇都各有特色,不論是日本川崎重工密網網罩,還是英國的「全方位」送風電風扇,都能在這數款華通扇內找到影子,單就風扇外形(包括網罩)的款式而論,鍾氏所收藏的華通電扇便比華生電風扇多上幾款。在現在華通開關廠的網頁內,也記載了當年「華通牌」16寸搖頭扇在1934年的國貨展覽會上,獲得實業部頒發的優質產品獎項(圖11、12)。

國產電風扇的風行,並不表示像西方一樣的「現代工業設計」已在中國誕生,雖然華通電業能夠做出數個款式的電風扇,但其實這些款式都是沒有經過「設計」的。根據《中國電器工業發展史》的記載,華通廠雖已製造不同類型的鐵路電器、開關器和風扇等,但其模具製造技術卻很落後,基本上沒有設計圖紙和工藝檔,只依靠少數模具鉗工的技藝,以尚處於手工藝的形式製作出簡單的模具。[18]

於此時期,國產電風扇在功能上,勉強可以達到國際水準。據王定一主編的《上海二輕工業志》記載,民國二十四年(1935),國民政府實業部中央工業試驗所對上海生產的電風扇與國外同樣產品作比較測試,測試內容有轉速、風速率、電力、效用值和溫升等。檢測後的結論是:

十餘年前,吾國所用電風扇均係舶來品,價格昂貴,漏卮絕巨,近來國人設廠製造,已屬不少。本所曾徵集華生、亞浦耳、華通、華南及希異(奇異)各廠所製的電風扇加以試驗,所得結果,舶來品未必較國貨為優。[19]

結論：「和洋貨一樣好」——現代中國工業設計的道路

於20世紀20、30年代，剛起步的民營工業，在缺乏優良生產技術的條件下，只有模仿外國產品圖謀打開市場。如果以現今的角度去批評當時中國的工業產品，中國的工業產品必被評為不值一談的抄襲品。

但如果我們考慮到當時中國的整個時代背景，我們應該會得出另一結論。自從19世紀50年代，大量洋貨輸入中國，人們也漸養成認為洋貨的品質必定比國貨為優的根深蒂固的想法。當時外商電風扇不單源源進口，外商更在中國設廠生產電風扇。到了1930年，單是電風扇的入超額，便高達35萬兩。[20]新辦的民營工廠，雖能在初期借乘民族慘案（「五卅慘案」），中國貨品趁國人抵制外貨之機投入市場，但如要在市場上生存，則必須在品質上做到「和洋貨一樣好」，在消費者心中建立信譽才可。

當時的中國，洋貨幾乎霸佔整個市場，國內資源不斷外流，國家經濟正處於崩潰的邊緣，若國民要生產國貨去抗衡這絕對不平等的經濟貿易狀況，就只能盡快學習外國技術去生產與洋貨相似的物品佔回市場（一小部份而已！）。在這種危急的情況下，設計樣式是否抄襲，有沒有「創意」完全不是討論之焦點。

國民政府實業部，特設專局為國產電風扇作測試，就是為了證明國貨在品質也能達到國際水準，做到「和洋貨一樣好」。但是，這等「聲、光、化、電」的現代化產物，一向為中國所無，加上當時洋貨充斥，市民未必就能對這些「和洋貨一樣好」的國貨電器產品產生信心。因此，在美術設計上，這些國貨產品由其外形，以至（早期的）商標，都極力模仿外國電風扇，其最重要的目的就是要在觀感上建立消費者使用國貨的信心。

中國產品設計工業對此時期，雖然沒有發展出一套像西方一般的設計觀，但若在建立消費者信心，盡力減低生產成本，以廉價作銷售的主要策略等方面，可說是符合現代市場及設計策略的。1930年往後，亞浦耳、華通等廠亦開始生產電風扇，外國電風扇的入口也隨之而逐年減少，到了1933年，電風扇的入超額已減至10萬8千餘兩[21]，這是中國電風扇工業在艱難的道路上極盡努力所得的成果。

* 本文大部份資料皆從收藏家鍾漢平與司徒強生訪談中搜集得來。

註譯

01 張玉法：《近代中國工業發展史（1860－1916）》，台北：桂冠圖書股份有限公司，1992年，頁2。

02 資料見「智慧藏百科全書網」網頁：http://www.wordpedia.com/search/Content.asp?ID=41211。

03 劉善齡：《西洋發明在中國》，上海：上海古籍出版社，1999年，頁91-92。

04 資料見「IDSA」網頁：http://new.idsa.org/webmodules/articles/anmviewer.asp?a=307&z=62。

原文為：He simply and clearly stated his design philosophy: "It is agreed; we refuse to duplicate handmade works, historical style forms, and other materials for production."

05 彼得・貝倫斯（Peter Behrens）設計的電風扇的相片刊登於 Gantz, Carroll M., *Design Chronicles:Significant Mass-produced Designs of the 20th Century,* Atglen, PA: Schiffer Pub., 2005, p.26.

06 資料見「東京大學綜合研究博物館網頁資料庫」：
http://www.um.u-tokyo.ac.jp/cgi-bin/umdb/newspaper10
00.cgi。資料庫內收藏了一部份明治二十四年（1891）
至昭和十八年（1943）日本的報紙廣告。

07 參見本書〈從20世紀30年代上海電影佈景設計看中國
城市現代化生活〉一文。

08 此「鉻鍍鎳椅子」（Chromium nickel-plated chair）可見
於民國時期國產電影《新女性》。

09 有時候，電風扇會作為故事的背景，在中國現代小
說中出現。林語堂的《京華煙雲》與茅盾的《子夜》
中，均有對電風扇的描寫。

10 羅蘇文：《上海傳奇：文明嬗變的側影，1553-1949》，
上海：上海人民出版社，2005年，頁173。

11 上海市社會局編：《上海之工業》，上海：中華書局，
1930年，頁132。總家用電器指：燈泡及電燈材料、電
爐、灶、熨斗、電扇和其餘家用工具（例如：電池）。

12 張玉法：《中國現代史》，台北：台灣東華書局股份有限
公司，2001年，頁422-430；劉善齡：《西洋風：西洋
發明在中國》，上海：上海古籍出版社，2001年，頁
90-93。

13 中國電器工業發展史編輯委員會編：《中國電器工業發
展史·綜合篇》，北京：機械工業出版社，1989年，頁
16。

14 潘君祥編：《中國近代國貨運動》，北京：中國文史出
版社，1996年，頁172-173。

15 潘君祥編：《中國近代國貨運動》，北京：中國文史出
版社，1996年，頁174。

16 資料見「上海市地方誌辦公室」網頁：http://www.
shtong.gov.cn/node2/node2245/node4474/node58575/
index.html。

17 張茲闓：《中國工業》，台北：中華文化出版事業委員
會，1954年，頁137-138。

18 中國電器工業發展史編輯委員會編：《中國電器工業發
展史（專業卷三）》，北京：機械工業出版社，1990年，
頁370。

19 資料見「上海市地方誌辦公室」網頁：http://www.
shtong.gov.cn/node2/node2245/node4474/node58575/
index.html。

20 上海特別市社會局編：《上海之工業》，上海：中華書
局，1930年，頁132。

21 上海特別市社會局編：《上海之機製工業》，上海：中
華書局，1933年，頁66。

中國進入現代化生活之路 (1851-1929)

偏離世界的天朝：珍品賽奇

西方工業文明浩浩盪盪的前進，於1851年英國倫敦舉辦了第一次盛大的國際博覽會：以「世界各國之工業」為主題的世界博覽會（Great Exhibition of the Works of Industry of All Nations）。根據 Paul Greenhalgh（1988）一書所言，對於推廣人類的工業文明而言，是次博覽會的成功在歷史上是一個無可比擬的里程碑。此次博覽會宗旨有三：一、展示及推廣當時最先進的科技；二、促進（國際間）商業的流通及發展；三、教育普羅大眾因應著經濟及殖民主義的不斷擴張，重新認識世界。

西方國家，尤其是英、法、美等，因著科技日益進步，所能支配的能量動力越漸強大，可以製造及消費的物品也越漸豐厚。這些國家舉辦展覽會，其實有一個更重要的目的，那就是在世人面前呈現「世界強國」的國力之雄厚。歐美各國此起彼落地舉辦展覽會，借趙祐志之評語，那是為了爭奪「文明先進國」的霸主地位。[01] 王正華進一步明言：「萬國博覽會自始即涉及國家的定義、國勢的發展及文化的宣揚。」[02] 根據 Paul Greenhalgh 所著，1851年的倫敦世界博覽會，中國也是其中一個被邀請的參展國[03]，但據《中國與世博：歷史記錄（1851 - 1940）》的報導，當時只是由在華的外國官員和商人組織參加此次博覽會，只有一名中國商人自行參加。[04]

1851年英國舉辦的世界博覽會，成為了往後不同國家舉辦的大大小小博覽會的典範及指標。它組織及展示器物商品的方法及系統，成為了現代展覽設計（exhibition design）的典範。19世紀中葉至二次世界大戰前的國際博覽會，大都以「進步主義」為其指導方向及原則。而所謂進步，往往是指科技之進步。當其時的西方主流文化，皆確認工業科技和機器之生產方式乃是帶領著人類邁向最理想的國度的「救世主」(messiah)。然而，中國在辛亥革命，或甚至20世紀20年代大舉實行的國貨運動之前，推行工業化經濟生產是極度緩慢的。馬敏在《商人精神的嬗變：近代中國商人觀念研究》中很清楚地說明，清政府以天朝自居，完全不重視應各主辦國之邀請出洋參展，視展覽會為「賽奇會」、「炫奇會」、「聚珍會」、「聚寶會」……。[05] 清末之中國，在那激烈的現代工業科技大競賽中，大大偏離了世界潮流。

對於距英國的「1851年的大博覽會」已20年的1873年奧地利維也納博覽會的邀請，清政府的態度還是自大無知的，其回覆乃是「中國向來不尚新奇，無物可以往助……」馬敏評當時中國這種無知為「搪塞」[06]，那是極其正確的。於此同時，清朝於末年，對列國所舉辦的國際博覽會的邀請，往往採取懷疑之態度。對於1873年之奧地利、1883年之荷蘭阿姆斯特丹、1898年之美國費城等，所開列的邀請參展物品的清單，也甚戒懼此乃列強覷覦及伺機入侵之動作。清政府雖然也陸續有派員及展品參展，但其態度多傾向無知及

01

★01　1851 年倫敦世界博覽會中的機械館

取自 Allwood, John: *The Great Exhibitions: 150 Years.*
London: ECL, 2001, p. 13.

逃避，完全忽略了現代工業化科技及經濟，正以驚人的速度向全球化擴展的殘酷現實。

直到1876年的美國費城世界博覽會，始有中國華人官員參與。這名官員名叫李圭，職司浙江海關文書，此行之主要任務為「將會內情形並舉行所聞見者詳細記錄，帶回中國，以資印證」[07]。費城舉辦的世界博覽會，展品是當時重工業及輕工業產品的大展示。很多在平民大眾的日常生活中所使用新機器新發明皆為展品，例如縫衣機、打字機、電話等等。這次展覽，其實更進一步寓意現代化、機械化的大眾日常生活之來臨。[08]李圭回國後著了《環遊世界新錄》一書，介紹會內所見的各種機器，描寫它們可以如何提高生產力，並寫出展覽會上展出的「皆為有用之品，可以增識見，得實益，非若玩好僅圖悅目者也」。[09]

據趙祐志所言，清政府在1890年後，尤其甲午戰爭之後，態度漸有改變，但也只是意識到展覽只為商品之間的比拼，於1898年美國費城通商博覽會期間，清政府認為：「中國自通商以來，大抵彼以貨來我，我未嘗以貨往，……赴會一事，所以考究工藝，增長學識，為通商惠工不可緩之舉。……列賽既可廣求銷路，亦可藉以比較優劣」。清朝對國際展覽會的瞭解，除了是誤以為各國是藉此聯絡邦誼（而不是國力大競賽），極其量也只能達到視之為「貨比貨」的商業活動。清朝對於西方各國憑藉工業化一併而湧現的科技動力、生產模式、經濟運作，以及人們在生活上邁向機械化、城市化、大眾化之高速改變，甚至對列強在世界上不斷擴張版圖而產生之世界

新知識，皆完全無知。然而在各國展覽會中，此等課題皆是展覽的主要方向。趙祐志在此點上，有清晰的見解，他認為中國參加博覽會，以聯絡「邦誼」的政治目的為主，「故不僅不可能認真學習，蒐集博覽會中的新式技術和商業情報，更無心開拓中國商品的銷路，以致每次參展皆收穫有限，甚至常虧損巨本」。[10]

1903年，清政府派員赴日本大阪參加其國內博覽會，隨團的包括「狀元實業家」張謇和周學熙。他們落力考察此次博覽會，回國後致力推動中國自辦博覽會事務，大力興辦實業和學堂，成為中國現代化的重要人物。

張謇高中狀元之年，正值甲午戰爭新敗。故此，張謇立志興辦實業和教育，欲透過現代化使中國富國強兵。1903年，張謇訪日，參觀大阪博覽會之餘，還到了日本其他城市，考察日本現代化的進度和情況。馬敏認為，張謇對近代博覽會事業的認識，大致萌發於他此次東渡扶桑之旅。[11]

日本自「維新」始，即積極派員到西方學習，而參加西方列強舉辦之萬國博覽會就是其中一主要途徑。明治政府對參加博覽會十分重視，專門設立博覽會事務局負責組織商人攜展品赴賽。由明治至大正時期，日本已經參加過國際大小展覽會44次（其中16次是萬國博覽會）。到了1877年，日本更於東京上野公園自行舉辦國內博覽會。而1903年清政府派員前往參加的，已是日本的「第五屆內國博覽會」。[12]

02

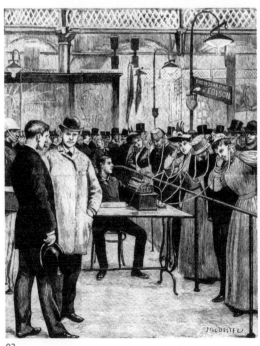

03

★02　1876年於美國費城世界博覽會中展示的巨型馬達

取自 Allwood, John: *The Great Exhibitions: 150 Years.* London: ECL, 2001, p. 42.

★03　愛迪生發明的留聲機於1889年巴黎世界博覽會中展示的情景

取自 Allwood, John: *The Great Exhibitions: 150 Years.* London: ECL, 2001, p. 60.

透過親身體驗此次大阪舉辦的博覽會，張謇建議詳細地思考發展中國博覽會事業的可能性，也作出了比前人李圭更深切之反省。張謇認為中國雖然開始積極地參與世界各地之博覽會，然而展出的卻多為古董（如漢瓦當、唐經幢），這些東西都不應該擺放在勸業博覽會中展出的。另外，張謇還比較了中、日兩國的展陳情況，檢討出參加展覽會的中國六省，陳列互不相干，猶如六個分開的國家一樣，實在如「雜然而來，貿然而陳列」。[13]

博覽會中進步的建設，令張謇留下深刻的印象。據他記載，當時日本已有相當的現代化工業成就，博覽會四周無不充滿聲、光、電、氣。除了參觀博覽會外，張謇還認真地考察了東京、大阪等地的中小學校、師範學校、農商實業學校和日本國的現代化工廠、銀行和牧場等。回國後，張謇以考察日本所得作為基礎，興辦各種實業，設立工人藝徒學校。[14]

1904年，「中國出銀75萬兩積極參與在美國聖路易城（St. Louis）舉辦之萬國博覽會。」[15]此次博覽會，為清政府第一次正式以官方名義統籌參與，並有兩家官民合資專為參展而設立之公司。此次參展，中國代表團以貝勒溥倫為正監督。除興建了「中國館」外，其最重要展品為慈禧太后的一幅由美籍女畫家柯姑娘（Katherine A. Carl）繪畫之巨幅畫像。據王正華之報導，當時以溥倫為首的特使團，堅持傳統服飾及髮式，相對於日本的全面西式裝扮，形成了強烈對比。中國特使團成為眾人好奇觀看對象，當地傳媒形容清特使團為「圖畫一般」（picturesque）之景象。[16]

萬國博覽會確實具有推廣商業的目的，除了「美術宮」內展出的「精緻藝術品」為非賣品外，聖路易博覽會中許多參展品均附有標籤，明言價格，參觀群眾可當場購買，等到展覽會結束後再提領貨品。如此看來，博覽會宛如現今之大賣場。

美國聖路易城舉辦之萬國博覽會，除了推廣貿易之外，還負有一個極重要的文化／意識形態的責任，那就是給予「世界」一個整體的表象。在這次博覽會中，客觀科學不單止成為現代科技及工業化的詮釋脈絡，科學理性思維更加被視為人類社會的意義依歸。1904年之萬國博覽會最大的特點，乃在於其以一個嶄新的系統將世界（的知識）劃分，並且作系統性之聚合。據Robert Brain（1993）之言，這個分類系統乃是當時的科學知識，對知識對象（人種以及物質世界）的分類系統，例如電學、化學、人類學等。這次博覽會首次設立「教育館」，將各國的教育制度展出，將「現代化知識」整體地分門別類地展示在大眾面前，其目的乃是讓人們在這新科技發明層出不窮日新月異的世界中，對一己在這世界中所佔的位置得到理解。Paul Greenhalgh及Breitbart[17]說明得很清楚，此次博覽會依照了社會達爾文主義（Social Darwinism）去組織整體的世界文化，在科學科技進步的視點中，清楚徹底地出現了落後文明和先進文明之間的歧視性的分別。故此，世界博覽會正是西方國家顯示其霸權的場合，人種及文化被置在層級的歧異脈絡中作展示，也界定了哪幾類人種及民族為「落後」。西方先進文明為了「進步」，故必須對落後地域的人們所擁有的自然資源及其思想加以「控制」，而最重要的乃是必須要控制這些落後的人種及民族。

美方在「人文教養宮」(Liberal Arts) 給晚清中國設置展區。中國的展品，多為古董（例如漢代石刻）、中國傳統文化產品（樂器、造紙術）、手工藝製品（景泰藍瓷器、象牙連環套球、蟠龍雕花鏤木櫃等）等，幾乎全部安置於「人文教養宮」中。[18] 依王正華之解釋，中國展品只能在人文教養宮中展出，乃是「全因中國無法嵌入西方的新式工業生產或教育系統的觀念或產品」[19]。這分析是很正確的。美國舉辦是次博覽會的主旨，是要顯示霸權及殖民主義，我們由此理解到，晚清中國所提供的展品，在西方對世界以科技進步主義來進行組織及分類的架構中，只能佔一極低層次的位置。當時在機器宮（machinary palace）展出的是由美國通用電器公司（General Electric Company）提供的具有 8,000 匹至 12,000 匹馬力的蒸汽渦輪機（the Curtis Steam Turbine）；在電器館展出的是 X 光儀器及芬森氏光／射線（Finsen light）。而在人文教養宮裏，則展有各類型的印刷機以及打字機的發展。

1904 聖路易城萬國博覽會之設立，其目的乃是以展示 (exhibition)/視覺文化 (visual culture) 讓普羅大眾去理解世界——是次博覽會之入場費只為美金五毫 (50 cents)，參觀人次也達到 1,200 萬。當在博覽會所出現的新發明，是 X 光儀器及供大眾享用之薄脆甜筒冰淇淋（ice cream cone）時，在人文教養宮中展示的中國物品，仍是象牙連環套球、蟠龍雕花鏤木櫃等。這等物品，西方人只能當作奇趣品觀之，與整個世界要進發的方向一點關係也沒有。中國的展品只是少數貴族所能擁有的價格高昂之古董及極古舊傳統之手工藝玩意。參與在這個標誌著科技進步，及大眾社會 (mass society) 為人類文明發展方向之博覽會，這些工藝

品縱使價值連城，但仍顯得落後及格格不入。此外，在此次博覽會中，還有由西方商人提供並展出的弓鞋、煙具、小腳婦人與城隍廟等模型，更強化了外國人對晚清中國在文明上作為落後地方的歧視。此時，有中國人在國內報章抗議這等物品本身有違中國形象。王正華說得很對，這些評論多集中於中國陳列什麼物品，而忽視了中國陳列物品的方法之落後性。[20]

王正華詳細地形容了晚清中國在場館中的佈展情形：

展地佔有四條長腿廊，整體段落不分，而各式工藝品與模型混合陳列，品類複雜，觀者難以分辨不同的訊息。展品未有主從之分，小几、屏風、瓷瓶、佛塔模型與作成傳統屋宇形式的展示櫃並陳在擁擠的空間中，再夾雜繡有「大清國」三字的旗幟。觀者在狹窄的走道中，行走未有餘裕，與物品無法維持一定的觀看距離，既難有漫遊之趣，也難以取角入眼，只見無以勝數而裝飾繁複華麗的物品……即使陳列於玻璃櫃中的器物，雖有放置高低之別，卻無設計與秩序感，彷彿倉庫般見隙就放，多層堆疊，若與英國展示櫃中以精緻織品烘托的瓷器相比，猶如今日地攤貨與美術館藏品的比較，身價一望即知。[21]

就此論點，王正華的結論是：「中國在『人文教養宮』呈現的是晚清實業開發與物品的生產面，尚未觸及資本主義消費層面中最重要的展示與觀看問題。」[22] 這觀點是很正確的。在博覽會中，主辦單位要展示資本主義之機械性大量生產方式，大規模全球化的貿易活動（也因而是殖民擴張活

動）及資本累積。在 The Society of Spectacle 一書中，Guy Debord 已明言，「展示」在現代資本主義社會中，正要讓觀眾理解到所謂「世界」，乃是作為一個「充滿商品的世界」[23]。

商品的展示，乃為要使人們感覺到在豐厚物質中的生活經驗，人們必須覺得擁有各系列之商品，才能肯定自己在世之存在。因而，展示過程中，必然暗地裏讓商品去征服觀眾們，使她/他們對生活及人生的期望，轉化為對商品的欲望。晚清中國「雖極力符合博覽會教育宗旨，傳達若干風俗習慣特徵」，但正如王正華所言，「終究不見現代性的展演」。對應於西方各國（及日本）主從有序、完整統合展示，晚清中國亂七八糟的展示，不單止顯出其「主權不清、難以界定的政治定位」，而且更顯然是對資本主義從科技到意識形態對世界的征服，一無所知。

王正華於其文的結論，更清楚地明言，滿清政府參加是次展覽，由在美術宮中展示慈禧太后之油畫肖像，至皇室成員堅持清朝之裝束在會場中出現，他們最終目的乃是在於展示清皇室之尊貴形象，而非代表中國。

工業科技及大眾社會的來臨：1910年的南洋勸業會

經過自1851年開始的數十年光景，對世界各地紛紛舉辦之博覽會的認識及理解，中國最終也明白到物質文明之展示，即等同是國力的展示。1910年6月至11月，清政府在南京舉行第一次全國性博覽會——南洋勸業會。南洋勸業會之目的在於

「考較拙者勖以改良，優者特加獎勵」。[24] 除了國內22省提供展品外，英國、日本、美國、德國，以及東南亞數國也有展品提供。

勸業會內展出的物品中，部份與現代機製工業有關。計有各式計劃圖畫、製作工業如家具、服裝、頭飾、文具、雜用品（鐘錶）；於參考館展出之電器品如電燈、電車、電報、德律風、應用電器（電力風扇）；各種美術工藝品和改良的農具等[25]，皆與設計工業有直接關係。可是，於中國本土之展品，除了直隸、湖北、江蘇幾省展出的機械工業產品較多外，其餘內地各省展出之產品，皆以「天產」（農作物和手工製品）為主，依然處於自給自足的自然經濟狀態，還未受到近代工業革命的洗禮。[26]

此外，籌辦勸業會的人們，也深明宣傳是次博覽會的重要性。他們認為：「勸業會者……商品之大廣告場也……。」這可以說是當時中國人較現代化的視野。然而，這些籌辦勸業會的人們，始終脫不掉以傳統的思想來為勸業會定位：「勸業會為商業界文明之科舉，新法之試院。」[27]為宣傳是次勸業會，籌辦機構於各報章雜誌大賣廣告，還製作紀念印花、繪畫明信片等小型印刷宣傳品，吸引更多人士入場。另外，他們還在車站、客店和食肆等地方張貼「繪畫招告」（即海報），引起公眾對勸業會之注意。

再者，他們在各種會場特刊中，讓商人刊登廣告。另外，還設有彩電光告白所，商家的「各種告白，皆從電光中演」。

賽會後，張謇領導發起勸業研究會，除了研究各種展品的工質優劣與改良方法外，更有對此次展覽會中展品之陳列法作出探討：

陳列物品，以能於千萬列品之中能獨出新式，留人觀覽為極則。嘗有以最精之美術品，佔地小而人即隨意看過者，此不知陳列法之咎也。凡出品者於選定地點後，則宜研究：如何方使觀者注意；如何方使觀者高不距足，低不鞠躬。若須避灰塵者，則時宜灑水於地；避風者則宜箱裝玻璃；避氣候者則宜設法防備。人謂賽會之物品，夕需覆被、日需著衣、朝需裝飾，其語雖諧，實記實也。至於太陽光線，本為顏色之競敵。管理者於建築時雖已注意，然窗簾等物亦須設置完備。是則管理者與出品人雙方之責任矣。[28]

研究人員在《南洋勸業會研究報告書》中，更述及參考館內各洋商的展陳方式，尤其讚嘆日本的蝙蝠傘陳列方式，「日本館陳列之蝙蝠傘製銅架，以承織列之，為螺旋形間取諸色傘列之，而繚以造花觀者，每因花而觀傘，傘諸色相間輒令人嘖嘖稱羨」，很能把握展陳貨品的要旨，與中國的展傘廠商相比，「無論其品質之若何，即裝飾陳列二端，夫固吾宜消而彼宜長矣。」[29]

另一方面，勸業研究會之人員更指出，雖然某些展館（例如京畿館）所展出的工藝品非常優美，但這些工藝品皆是一些奢侈的裝飾品，而非尋常日用生活器物，這種做法，是絕不能提倡工藝之道，與外商競爭的。[30]

《申報》亦有文章對此次博覽會加以批評：「此次南洋勸業會陳列之物品，雖形形色色，無慮數千萬種，然多係我國固有之物，絕少發明仿造之品。且華麗裝飾之品多，樸素應用之物少。就其最易動目者言之，如刺繡、雕刻、書畫等雖為擅勝會場之物，惜皆無實用。至於日常需用之物，則寥寥不多見焉。故此次南洋勸業會之物品，多美術而少實用，僅能耗財而不能生利，自表面觀之，無異開一賽珍會、聚寶會，各以華麗貴重之物羅列其間，為爭炫鬥妍計也。且就其陳列之物品一望而知我國尚未脫昔日閉關之習。」[31]

這等評論，顯示到當時國人在物品上，已能將傳統手工藝品與工業製品分別開來，在意識形態上，也漸將貴族階級的賞玩品，與平民大眾的日常生活品作區別。評論者力斥傳統手工藝品賞玩品不合時宜，其實他們也感受到資本主義大眾社會的來臨了。

Karl Gerth 在其書 China Made : Consumer Culture and the Creation of the Nation 中，引述了學者 Godley 的文章 "China's World Fair of 1900: Lesson from a Foreign Event" 對南洋勸業會的評論，Godley 認為中國舉辦南洋勸業會的目的，並不是真正有心去向全世界展示中國產品，而是去「窺探」外國的生產方式，用以鼓勵國內的業界去作改良（to spy at foreign ways so as to encourage domestic improvement）。[32]

Karl Gerth 及 Godley 完全站在主觀的、以西方為優的角度去猜測當時的中國人的「不懷好意」。然而，如我們仔細讀一下，當時的中國人所寫有關該勸業會的反省，內容提及了面對質優的外國日用品，不斷在中國傾銷，而嚴重威脅到中國經

04

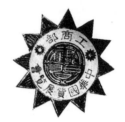

06

05

★04　絲織品陳列室（一）

取自《工商部中華國貨展覽會實錄》，1929年。（上海圖書館藏）

★05　上海特別市政府市政模型陳列室正門

取自《工商部中華國貨展覽會實錄》，1929年。（上海圖書館藏）

★06　工商部中華國貨展覽會中使用上的各種徽章

取自《工商部中華國貨展覽會實錄》，1929年。（上海圖書館藏）

濟的焦慮，我們馬上可明白當時的中國人迫切地推行國貨生產之用心：

日用所必需者，如鉛質塗磁、洋風爐及杯盆中，人之家幾乎各置數具，現尚無仿造之者；洋傘、洋燈銷場尤廣，我國自製者甚少，即有之亦不適用。此則亟宜提倡者也，磁器雖經改良，驟視之彷彿日貨，然一為比較終不若日貨之精美，而定價或遠過之，恐銷路不免因之而窒滯。玻璃器具頗有細巧者，惟切於日用之玻璃品則又不甚精緻，此則亟宜變通者也。皮革及草帽縷我國產額本盛乃委製革品，既遠遜於日本之本國仿製之外，洋草帽除暨南館略有陳列外，餘亦不多，見此則亟宜推廣者也。[33]

中國幾乎用盡了精力，在認識世界之現代迅速發展，以及在過於沉重的歷史傳統包袱兩者之間的角力中竭力尋求出路。晚清政府舉辦了南洋勸業會，其歷史意義，乃是使30萬的參觀者在現代化的（及接近資本主義）經濟架構中重新整體地認識自己的國家。《申報》所作的評論，使我們明白到當時的中國人已漸理解到大眾社會日常生活世界已經取代貴族社會，作為整個世界經濟發展的主導地位了。

中國第一次設計大展：
1929年西湖博覽會

Karl Gerth 在其書 China Made : Consumer Culture and the Creation of the Nation 的其中一個章節，乃是以〈1928年展覽會中所創造的國家展示表象〉（"Creating a National Visuality in the Exhibition of 1928"）為題，對1928年舉辦的「工商部中華國貨展覽會」寫下了很「批判性」的陳述。作者在未介紹是次博覽會的內容之前，便下了結論，以純政治性的方向去詮釋：是次博覽會目的乃是為製造一系列的「迷思」（myths）。此等「迷思」乃是：國度／政治上成為整體的迷思（myth of national ／ political integration）；經濟上成為整全體系的迷思（myth of economic integration），還有國家統一的迷思（myth of national unity）。總而言之，Karl Gerth 認為這博覽會的企圖，乃是使觀眾學習到，他們乃是中國（作為一個統一的國家之中）的國民（Chinese citizens），並且認清自己是中國經濟體系中的成員。而中國經濟，乃是由每一件中國展品所表現出來的。[34]

然而，在《中國近代國貨運動》收錄其中一文——〈1928年工商部中華國貨展覽會〉卻道出了舉辦上述展覽會的另一些原因。當時，工商部部長孔祥熙為「策進工商，提倡國貨」起見，提出在上海籌辦工商部中華國貨展覽會的構想。當時有些廠家不理解參展之作用何在。工商部需要宣傳是次展覽會的目的為「贊助提倡國貨，促進工商，直接抵制經濟侵略，間接即為自身推進利益」。由此段宣傳語，可見當時政府，也必須以廠家本身利益出發，力稱展覽會為「生產與消費者兩有裨益」，來規勸其來參展。另外，更有廠家要求擴大陳列空間之範圍，好讓其可佈置各種花色的貨品。從這些紀錄我們可瞭解到至少有部份商家廠家，是純以經濟角度去衡量參展的目的。同時，國貨界在展期後，對展品的質素及裝潢提出了仔細並且客觀的批評，這些評語，在商言商地批評了具體展品如生絲或茶葉等，與政治、國家之「迷思」拉不上半點關係。再者，有

07 08

09

10 11

★07 1929年7月，第3卷第7號之《旅行雜誌》（西湖博覽會博物館藏）以「專刊」形式報導西湖博覽會。其他綜合性雜誌如《東方雜誌》等，亦以相同方式報導此次博覽會。

★08 1929年出版的《西湖博覽會指南》（西湖博覽會博物館藏）

★09 參加西湖博覽會的杭州「孔鳳春號」的撲粉盒包裝（西湖博覽會博物館藏）

★10-11 南洋兄弟煙公司的白「金龍牌」香煙罐的包裝及封蓋形式，在此博覽會中獲得了各方的讚賞。圖為民國時期的白金龍牌香煙罐。（郭純享藏）

評語更在國貨之定位上指出展品之弱點:「有些展品,雖名國貨,然考其內容則重要原料多係舶來」。有文章更徹底的批評「吾國此次大會,雖屬包羅萬有,然博而不專,暫而不久」……[35]

綜觀 China Made : Consumer Culture and the Creation of the Nation 一書的整體語調,作者 Karl Gerth 乃是以膚淺的迷思論評定並貶斥當時的中國虛張一個「統一中國」的形象。若將此書的相關章節,來對比那些於當時針對 1928 年中華國貨展覽會而出現的評語,Karl Gerth 的評論,未免太主觀及偏狹了。伍麟思在其文中也明言,若只偏重訴諸於國人的愛國心(偏重倫理觀念)去宣傳國貨運動,歷來皆「每鮮成效」。在是次國貨展覽會中,國貨界對開展倡用國貨的活動上,已轉向注重「經濟法則的實踐」[36]。相比 Gerth 之言,伍氏之言是更貼近史實,並且,他認為是次國貨展覽會,「在歷史上進步之處」,正是其可以偏離脆弱的愛國倫理的提倡,並以符合具體經濟法則的實踐為目的而舉辦之。在這點上,Gerth 之政治迷思論,更形武斷,甚至錯誤了。

在上述 China Made: Consumer Culture and the Creation of the Nation 一書其中一個章節〈1928年展覽會中所創造的國家展示表象〉中的最後一個段落裏,提到西湖博覽會,Karl Gerth 認為也可以藉上述之迷思論去詮釋是次博覽會,認為它是以商品作為視覺性的「迷思」,展示「國家一統」的表象。作者強調,在中國屢屢舉辦的博覽會都有很濃厚的政治性,因為當時的國民政府都全力參與。當我們翻閱一些有關西湖博覽會的第一手資料,例如《西湖博覽會籌備特刊》等,我們會發現事情並不如 Karl Gerth 所言那樣,中國不斷在

做的,是要人民接受中國是中華民國政府領導下之完整統一的國家。在西湖博覽會的籌備委員會名單中,我們發現了藝術館籌備主任乃是藝術家林風眠(是當時杭州國立藝術院院長);教育館籌備主任乃是抒情新詩詩人劉大白(是當時浙江大學中國文學系系主任);農業館籌備主任乃是留學法國科學家譚熙鴻(是當時浙江大學農學院院長);而工業館籌備主任乃是於麻省理工及哈佛取得電機工程碩士及博士學位的李熙謀(在當時是浙江大學首任院長)……西湖博覽會以受西方教育回國的知名知識份子為主,負責各個展館的籌備工作,其目的並不會如 Karl Gerth 所言那般純為當權政府製造迷思那般單一性。同時,為西湖博覽會題辭寫專論文章的有蔡元培、馬寅初、陳方之(寄生蟲學家)等著名學者。這些學者,在中國文化史上皆是赫赫有名,不但受西方文明洗禮,並且是開明、自由思想的代表者。

蔡元培在題辭中,指出舉辦是次博覽會之目的,在中國的物質文化的脈絡上,乃是讓參觀者「目擊國產、辨其物品、識其產地」。在經濟的脈絡上,乃是能比較貨品的質素的優劣,使貨品由競爭繼而得到進步。並且,在博覽會的籌劃及展覽過程中「激進工商設計」。[37]

在趙福蓮所著的《1929年的西湖博覽會》(2000)一書中,我們見到許多有關是次盛會的設計品之紀錄,平面的例如有會旗、紀念郵票、紀念郵戳、會徽、各種證章、印花票、簿記、獎券、證書、獎狀、明信片、宣傳刊物、廣告……等等。建築上由正門到各個展館,其設計都有不同特色。是次西湖展覽會,分為八館二所:革命紀念館、博物館、藝術館、農業館、教育館、衛

12

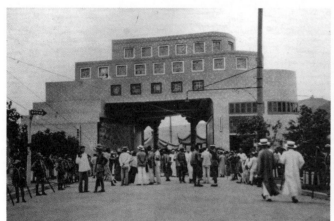

13

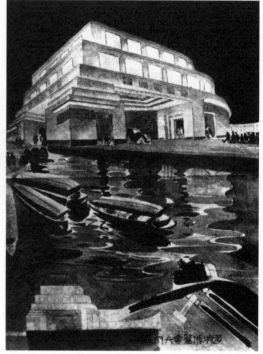

14

★12 國貨商人在西湖博覽會中，對各種商品的陳列方式作出了多樣化的嘗試。例如：商人在絲綢館服飾部內佈置一個模擬的結婚場面，藉此展示各種結婚禮服。

取自王水福主編，趙大川編著：《圖說首屆西湖博覽會》，2003年，頁242，杭州：西泠印社。

★13 西湖博覽會會場大門照片

取自何崇杰、郎靜山、陳萬里、蔡仁抱：《西湖博覽會紀念冊》，上海：商務印書館，1930年。（西湖博覽會博物館藏）

★14 西湖博覽會大門正面之設計圖

取自《西湖博覽會籌備特刊》（西湖博覽會博物館藏）

生館、絲綢館及工業館，還有特種陳列所及參考陳列所。是次展覽會，將物質文明及人類生活清晰分類，已顯明中國人已學懂用西方之文化觀，即如蔡元培在題辭中特別提到的將世界「分類陳列」。

在貨品的陳列展覽設計上，1928年的「工商部中華國貨展覽會」已比1904年在聖路易展覽會有極大進步，並已能做到井井有條。在1930年商務印書館出版的「萬有文庫」系列的其中一本為朱武叔翻譯之《窗飾術》，朱武叔在書中之序註明於1924年4月所寫，故由此推測此書可能有一版早於1930年面世。書中所刊之照片中之窗飾示範，例如玻璃櫃櫥窗展示法[38]及絲織品展示法[39]，與在1928年的「工商部中華國貨展覽會」中出現的商品展示法極為相似。朱武叔在本書的序言中說明「歐美商店，對於窗飾，大都聘有專門家專司其事，此等專門家，又均能勾心鬥角，故其列式，日新月異，而貨物亦以是而暢銷」。朱氏翻譯此窗飾設計書籍，其目的乃在於成立專門窗飾設計之學識經驗，「助人陳列，或將來希望成一陳列員」。[40]在此段說話中，我們可見櫥窗設計已如同其他設計一樣，成為專業在中國設計界確立了。

有關展陳貨品的形式，國貨商人在西湖博覽會中作出了更多樣化的嘗試，《西湖博覽會總報告書》中便對當時各館的陳列佈置方法作出了報導。以絲綢館內的服飾部為例，此室「佈置一模範結婚堂。其人物模型係向天津訂製，舉凡新郎、新婦、證婚人、主婚人、男女儐相、樂師等所穿之男女服裝，以及學生裝、中山裝等。均係國產絲織品，由杭州綢業會館製贈。此外，如椅披、桌毯、繡像、繡屏、絲織風景等，均係江蘇、浙江、湖南、北平、廣東出品，佈置富麗逼真，其目的在宣傳國產之絲綢應用無窮，以引起觀眾之注意。」此外，為絲綢而設立的「特別陳列館」，室內均由各參展公所、廠商自行佈置，報告書評價各廠商的佈置均是「勾心鬥角，各具匠心」。[41]

西湖博覽會除了是中國現代物質文化一次具體化的展列外，實在應該正名為中國第一次盛大的設計展。如上述所言，無論是次盛會整體形象的設計（brand design）、建築設計（architectural design）、展覽／櫥窗陳列設計（exhibition／display design）、宣傳廣告品的平面設計（graphic／advertising design）、產品設計（product design）、時裝設計（fashion design）等等，在是次博覽會中都百花齊放。在《中國早期博覽會資料匯編》中，更收錄了冰心專門為博覽會的特刊《七七與國貨特刊》寫的一篇文章——〈時裝表演與國貨〉提議在西湖博覽會中舉行時裝表演：

在此部定的國貨運動週期內，我有一點感想，為提倡國貨運動的諸君所沒有想到的。在外國凡是要推銷一件貨物。除掉廣告遊行以外，還作種種實際運動。使人們知道用法。那末推銷上更見得發展。徒是一種死廣告。人們雖然知道這樣東西，卻不知道怎樣用法，使用能否適合，終於不敢先來嘗試，也是一種很吃虧的啊。

這箇博覽會是借西湖勝景來振興工商業的美意。那末「七七」的國貨運動，也是本會所應當特別注意的，鄙人在浙言浙。浙江工商業要首推絲綢，對於絲綢的運動上，應當開一箇時裝表演大會。請本地之閨媛名秀，蒞場表演，其衣裝即以

出品中之絲綢為主。副裝品如鞋襪手帕扇子等等，均以本國貨為限所開銷，或者由會費津貼，或者售賣門券，或者就請各出品商家擔任一點。如此不但為國貨運動週中生色。簡直使絲綢可以增銷不少呢。不過現在國貨週已過。其餘的運動正多著，何妨拿來一試？[42]

雖然這提議沒有於博覽會展期中實行，但當時國人對節目慶典式設計（event design），已有一定認識。

這次博覽會，和一般的國貨展覽會有很大分別，雖然敦促國人用國貨是不可或缺的宣傳主題，但它的手法卻已達「軟銷」的效果，整個展覽場館坐落於遊覽勝地西湖，除了各個主要展館陳列所外，還設有茶室及跳舞場，供參觀者娛樂、休憩。並且，在展館與展館之間，也設有休憩閒逛閒坐之空間，讓參觀者參觀一個展館之後，稍事休息，然後再參觀下一個展館。這可見當時主辦機構已理解到，大範圍的大眾「休閒餘暇空間」的設計，也是重要設計的一環。

在現代化生活中，人們都過著都市生活，整體時間機械地劃分為工作時間及餘暇時間。將大眾的餘暇時間設計編排，並配之以相關的娛樂休閒環境、設施及節目，也是設計的專業工作範圍。籌辦展覽會於旅遊勝地，吸引大眾到西湖旅遊，且參觀博覽會，也同時提供各項娛樂設施及節目，讓參觀者盡興地度過一段閒暇時光，又可增廣見聞。這種以生活為脈絡作設計的思維，基本上是十分現代化的設計作業。

是次博覽會過後，大會還推出了詳細的研究會報告書。報告書多以數量及質量兩方面來比較外國貨與國貨的分別，並提出改良國貨，增加產量的重要性。在這個以工業產品為專題的報告書中可以發現，當時的研究人員分別對各種參展產品的製作技術、美工圖案、花樣款式等都詳細地分析，務求使日後的國貨品質有所提升。例如，報告書就玩具設計方面指出了中國飽受內戰、入侵連年的苦難，國民大都無額外閒錢買玩具，但他日一旦情況好轉，國產玩具必不及外來入口的玩具，尤其是就種種「活動玩具相比」。研究報告因此能敦促國貨實業家作出前瞻性計劃，開發玩具設計及生產，始能與外國的高質素玩具競爭。

中國從晚清無知地將外國工業科技的萬國博覽會誤認是賽奇會，到最後找到向著工業化、現代化的長路進發，是緩慢而且艱辛的。然而，在這段期間，中國的確努力反省過，而西湖博覽會的成功是多年努力的成果。如果往後的日子不是外憂內患連年，中國應已找尋到發展現代化設計的道路了。

附論：淺談近代中國櫥窗與陳列設計

現代陳列設計除了體現在大型博覽會外，亦採用於現代商店的櫥窗與室內設計之中。以下將會淺談近代中國櫥窗與陳列設計的興起與發展。

室外櫥窗設計

自1870年始，隨著洋貨在中國市場上的銷路日益增多，洋貨店的規模也越開越大，店面的裝潢也漸趨講究，還從外國引入了利用大幅櫥窗作商品陳列的宣傳方法。[43] 早期創立於上海的外商百貨公司，無不著重櫥窗設計。

反觀中國傳統商舖，充其量只會把代表該商舖的「看板」懸掛於門外，例如售藥店會將一葫蘆懸掛於門首，示意其是一藥店，並無櫥窗的裝置。因此，由洋商店引進來的櫥窗設計，對中國商人帶來很大的震撼。

阮之江曾在《先施公司二十五週紀念冊》中撰文反省：

……最近所築之店屋，於店之前，均有窗櫥。蓋窗櫥者，將以陳列店之樣品，以示於外人者也。其所佈置之法……使顧客一過其門，見其貨之美，有不購不已之勢。故窗櫥之功……實等於店友之立店前招待指示也。今之商店咸趨向之此。[44]

事實上，近代中國民營的百貨公司，無一不注意櫥窗設計。據連玲玲的研究，30、40年代之永安公司十分注意網羅櫥窗佈置的人才，此外更會訂購櫥窗廣告的外國雜誌，如 *Look*、*Life*、*Window Display* 等數種，使公司的佈置達到與世界潮流同步的地步。[45]

連玲玲在其論文中，更對永安公司如何設計櫥窗佈置，作了詳細的描述：

公司的四周及走廊兩旁約有四十個櫥窗，平時每月換櫥窗一次，到後期競爭劇烈時，甚至每週皆須更新佈置。有時則依時令季節調換，如聖誕節前數星期，於櫥窗內陳列許多兒童玩具，而於櫥窗的中央，置一身穿華麗服白髮白鬚的大聖誕老人吸引兒童注意。冬天時會把櫥窗佈置成雪景，以棉絮造成雪花，用機器使之循環不息，作下雪狀，同時陳列關於冬天所需要的物品，以吸引往來行人的注意。[46]

櫥窗設計之研究備受推行國貨運動的人士重視，上海便舉辦過數屆國貨陳設櫥窗競賽。中國工商業美術作家協會的出版物中，便收錄了其中一些參賽作品。

室內陳列設計

根據連玲玲的研究，直至20世紀30年代，除了上海等高度洋化的通商口岸外，中國多數商店仍是採傳統的陳列貨品方式。以北京的瑞蚨祥布店為例，店內不單未有將商品盡量陳列於顧客眼前，而且顧客欲購買某一商品時，還要遵守很多禮儀。購買者通常要通過店內的「瞭高」人員，禮讓到某購物櫃選購商品，在櫃上由售貨員按顧客指點或意圖把商品搬到顧客面前，才供顧客挑選。[47]

可是，先施、永安等上海四大百貨公司在室內設計上，均已將商品盡量陳列於顧客眼前，而且對店舖之室內設計，作過全面的計劃。連玲玲對此作過詳細描述：

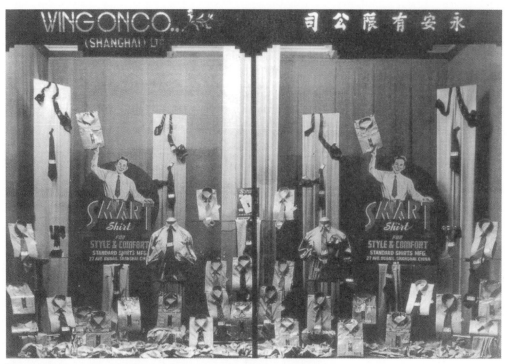

15

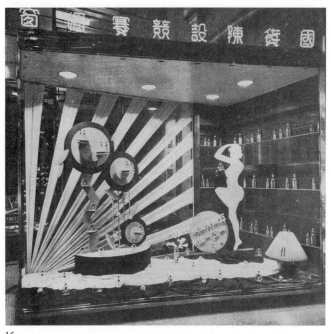

16

★15 上海南京路永安公司的櫥窗佈置

取自沈寂主編:《老上海南京路》,上海:上海人民美術出版社,2003年。

★16 櫥窗裝飾設計,程克光案。

取自中國商業美術作家協會:《現代中國商業美術選集》,上海:亞平藝術裝飾公司,1936年。(上海圖書館藏)

★17 上海先施公司家具部

取自先施有限公司:《先施公司二十五週紀念冊》,香港:先施有限公司,1924年。

★18 上海先施公司照相機部

取自先施有限公司:《先施公司二十五週紀念冊》,香港:先施有限公司,1924年。

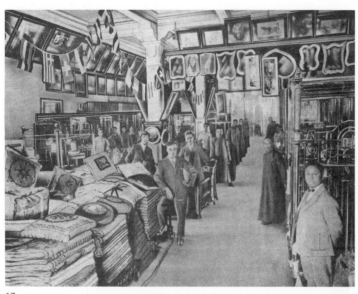

17

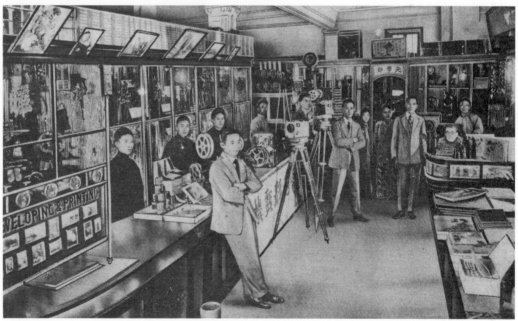

18

永安公司商場共有50部，分佈於四層樓。其各部份佈情形多照顧客人購買習慣加以設計：一樓所設多為日常所需要之零碎物品，價格比較便宜，而購客亦最多。這類便利品（convenience goods）顧客購買時不必經過詳細選擇，講求方便。二樓設綢緞、疋頭、絨線、鈕扣等部，多為婦女採購之物，蓋婦女購物習慣每喜細心選擇，比較價格，同時這類商品須大量陳列以供顧客選擇，故只設七部。三樓則陳列風琴、留聲機、收音機等較龐大之貨物。四樓為傢俬、皮貨、槓箱部。購買這些商品的顧客多有定見，故不因樓高麻煩而放棄購買之心。其陳列除了講求清爽整潔外，還特別注意到光線充足、盡量陳列、調換陳列等項。

百貨公司的陳列異於一般商店者，在於盡量陳列商品，顧客可以各方瀏覽，本不預備採購的貨品，亦能引起顧客注意而實行購買。新到的商品固應陳列，舊有存貨亦可變換方式陳列之，使人感覺新鮮而生購買之意。至於滯銷貨物，公司則常將其陳列於最明顯之處。[48]

從以上可見，近代在對外通商口岸建業方面中國華商對櫥窗與室內的陳列設計已有一定的認識，櫥窗與室內設計已被華商考慮作為整體商業計劃的一個重要部份。

註釋

01 趙祐志：〈躍上國際舞台：請季中國參加萬國博覽會之研究 (1866-1911)〉，載《歷史學報》，台北：國立台灣師範大學歷史研究所，1997年，第25期，頁288。

02 王正華：〈呈現「中國」：晚清參與1904年美國聖路易萬國博覽會之研究〉，載黃克武編：《畫中有話：近代中國的視覺表述與文化構圖》，台北：中央研究院近代史研究所，2003年，頁434。

03 Greenhalgh, Paul: *Ephemeral Vistas: the Expositions Universelles, Great Exhibitions, and World's Fairs, 1851-1939*, Manchester: Manchester University Press, 1988, p.12.

04 上海圖書館編：《中國與世博：歷史記錄 (1851-1940)》，上海：上海科學技術文獻出版社，2002年，頁49-55。

05 馬敏：《商人精神的嬗變：近代中國商人觀念研究》，武昌：華中師範大學出版社，2001年，頁250；趙祐志：〈躍上國際舞台：請季中國參加萬國博覽會之研究 (1866-1911)〉，載《歷史學報》，台北：國立台灣師範大學歷史研究所，1997年，第25期，頁300。

06 馬敏：《商人精神的嬗變：近代中國商人觀念研究》，武昌：華中師範大學出版社，2001年，頁250。

07 上海圖書館編：《中國與世博：歷史記錄 (1851-1940)》，上海：上海科學技術文獻出版社，2002年，頁59。

08 Allwood, John: *the Great Exhibitions: 150 years*, London: ECL, 2001, p.43.

09 上海圖書館編：《中國與世博：歷史記錄 (1851-1940)》，上海：上海科學技術文獻出版社，2002年，頁58。

10 趙祐志：〈躍上國際舞台：請季中國參加萬國博覽會之研究 (1866-1911)〉，載《歷史學報》，台北：國立台灣師範大學歷史研究所，1997年，第25期，頁301、304。

11 馬敏：《商人精神的嬗變：近代中國商人觀念研究》，武昌：華中師範大學出版社，2001年，頁254。

12 同上。

13 同上，頁255。

14 同上，頁258。

15 王正華：〈呈現「中國」：晚清參與1904年美國聖路易萬國博覽會之研究〉，載黃克武編：《畫中有話：近代中國的視覺表述與文化構圖》，台北：中央研究院近代史研究所，2003年，頁421。

16 同上，頁425。

17 Greenhalgh, Paul: *Ephemeral Vistas: the Expositions Universelles, Great Exhibitions, and World's Fairs, 1851-1939*, Manchester: Manchester University Press, 1988, p.96; Breitbart, Eric: *A World on Display: Photographs from the St. Louis World's Fair, 1904*, Albuquerque: University of New Mexico Press, 1997, p.13.

18 王正華：〈呈現「中國」：晚清參與1904年美國聖路易萬國博覽會之研究〉，載黃克武編：《畫中有話：近代中國的視覺表述與文化構圖》，台北：中央研究院近代史研究所，2003年，頁445。

19 同上。

20 同上，頁474。

21 同上，頁469。

22 同上，頁471。

23 Debord, Guy: *The society of the spectacle*, New York: Zone Books, 1995, p.26.

24 全國圖書館文獻縮微複製中心:《中國早期博覽曾資料匯編》(第一冊),北京:全國圖書館文獻縮微複製中心,2003年,頁2。

25 同上,頁47、52、57-59、78。

26 上海圖書館編:《中國與世博:歷史記錄(1851-1940)》,上海:上海科學技術文獻出版社,2002年,頁103。

27 全國圖書館文獻縮微複製中心:《中國早期博覽會資料匯編》(第二冊),北京:全國圖書館文獻縮微複製中心,2003年,頁448。

28 全國圖書館文獻縮微複製中心:《中國早期博覽會資料匯編》(第一冊),北京:全國圖書館文獻縮微複製中心,2003年,頁318。

29 全國圖書館文獻縮微複製中心:《中國早期博覽會資料匯編》(第三冊),北京:全國圖書館文獻縮微複製中心,2003年,頁164-165。

30 全國圖書館文獻縮微複製中心:《中國早期博覽會資料匯編》(第二冊),北京:全國圖書館文獻縮微複製中心,2003年,頁49。

31 上海圖書館編:《中國與世博:歷史記錄(1851-1940)》,上海:上海科學技術文獻出版社,2002年,頁103-104。

32 Gerth, Karl: *China Made : Consumer Culture and the Creation of the Nation*, Cambridge, Mass.: Harvard University Asia Center, 2003, p.223.

33 王謝長達、祝素行、彭雲裳、管尚賢、李亞震、楊淑芳、潘志開、管尚孝、王季玉、王季昭、王季常意見書,載全國圖書館文獻縮微複製中心,《中國早期博覽會資料匯編》(第三冊),北京:全國圖書館文獻縮微複製中心,2003年,頁615-616。

34 Gerth, Karl: *China Made : Consumer Culture and the Creation of the Nation*, Cambridge, Mass.: Harvard University Asia Center, 2003, p.247.

35 伍麟思:〈1928年工商部中華國貨展覽會〉,載潘君祥:《中國近代國貨運動》,北京:中國文史,1996年,頁403-411。

36 同上。

37 西湖博覽會籌備委員會,吳相湘、劉紹唐主編:《西湖博覽會籌備特刊:民國十八年》(第一冊)台北:傳記文學出版社,1971年,頁99。

38 弗爾著、朱武叔譯:《窗飾術》,上海:商務印書館,1930年,頁82。

39 同上,頁30。

40 同上,頁2。

41 全國圖書館文獻縮微複製中心:《中國早期博覽會資料匯編》(第五冊),北京:全國圖書館文獻縮微複製中心,2003年,頁544-545。

42 全國圖書館文獻縮微複製中心:《中國早期博覽會資料匯編》(第五冊)北京:全國圖書館文獻縮微複製中心,2003年,頁631 632。

43 上海百貨公司、上海社會科學院經濟研究所、上海市工商行政管理局:《上海近代百貨商業史》,上海:上海社會科學院出版社,頁101。

44 阮之江:《二十五年來中國商業之變遷》,載《先施公司二十五週紀念冊》,香港:先施公司,1924年,頁69。

45 連玲玲:《中國家族企業之研究——以上海永安公司為例,1918-1949》,東海大學歷史研究所碩士論文,1993年,頁113。

46 同上。

47 同上。

48 同上,頁113-114。

從20世紀30年代
上海電影佈景設計
看中國城市現代化生活

引言：
上海是「摩登」還是現代

很多研究中國經濟史的學者都指出，於第一次世界大戰時期，中國資本主義經濟獲得一個黃金機會發展。當時的國際形勢，迫使作為戰爭參與者的列強如英、法、德等，減低在中國的活動而投入戰爭。中國自開埠以來的數十年，人們已習慣使用某些進口工業品，於是，在這些工業品的進口數量不能滿足中國市場需求的情況下，中國自行生產的產品便起而代之。[01]

根據 Marie-Claire Bergère 描述中國當時的優勢：「世界大戰不單減輕了外來競爭的壓力，打開了新的出口市場，而且還加強中國貨幣在國際市場上的購買力。」[02]除此以外，國內市場的需求還促使了民族工業的發展。這個黃金時間只維持了約八年（1912年至1920年中國工業平均年增長率為13.6%），之後，1920年至1922年出口貿易活動幾乎停頓至零星出口狀態。而由1912年一直到1936年中國工業平均年增長率則為9.2%。

在上海，銀行業、百貨業、製造業等皆受惠於這個時機。機械工業的發展和工業類型的多樣化也導致大批新興的投資者、企業家甚或「冒險家」的出現。這些新興的工商行業領導班子通常都是較開明的人，他們大多出洋留過學，或受過現代教育，對全世界的發展狀況有清晰的理解，並且積極擺脫傳統的束縛。他們在企業的運作中，實現了先進科技的引進、嘗試自行製造生產機器，以及引入現代管理及經營方式。在緒論中曾提及的胡西園所創立的亞浦耳電燈泡工廠（於1923年正式進行工商登記註冊）便是其中的表表者。在製造層面上，亞浦耳電燈泡工廠於1922年接收德國商奧普公司電器廠及其全套機器設備，開始生產國產電燈泡。亞浦耳燈泡廠更和其他廠家合作，成立自給自足的玻璃部，研究改良製造電燈泡用的玻璃。在管理和生產流程上，廠內的決策層訂立了嚴謹的管理、生產流程，以至員工的福利及培訓制度。在拓展推銷製成品市場的層面上，當然是成立獨立部門研發包裝設計、產品廣告，以及安排參加國貨展覽會等事宜，好把「亞浦耳」的產品推銷到東南亞各地去。[03]

第一次世界大戰前後，中國（尤其在上海）的工業發展迅速，一大批投資者、企業家紛紛在上海開設各式各樣的工廠和商店，大批來自四面八方的勞工因而湧入上海找工作、找機會。於此時期，上海的市容可說是與其他的大城市如巴黎、紐約等相類似，都市居民的生活方式及節奏已經完全現代化。這批新興的都市居民，也漸成就了及支持著龐大的消費及休閒娛樂事業的市場。

在芸芸新興的大眾娛樂中，電影對現代城市生活所產生的迴響是最大的。1896年，法國商人在上海閘北的西唐家弄的徐園「又一村」茶樓內放映西洋影戲，成為中國電影史上的第一次放映活動。於1908年，西班牙人雷蒙斯在海寧路乍浦路口的溜冰場上，用鐵皮搭建的虹口活動影戲院，成為上海第一家電影院。1910年雷蒙斯又投資建造了上海第一家正規電影院——維多利亞大戲院（四川北路海寧路口）。此後，他在上海不斷興建影院，成了上海的影院大王。根據李歐梵的研究，於1927年中國有106家電影院，當中上海佔了26家。除了電影盛行外，還有電影雜誌及流行期刊上的電影專欄和專文，則與電影事業同步風行[04]。

很多文化研究論述都確認，電影作為大眾文化媒體之一，讓人們透過它去感受和體驗都市作為生活環境的情況及氣氛。20世紀20、30年代的上海電影的內容，有極重要部份是描寫當時的都市生活的。透過細心觀看這些電影，我們能體察到當時的都市物質文化。要理解這時期的人們如何給予當時的物質世界意義及評價，亦即成立

一文化系統，電影正好給予我們豐富的資料。法國社會學家 Pierre Bourdieu 在分析 19 世紀作家福樓拜（Gustav Flaubert）的作品《情感教育》（L'education Sentimentale）時，提供了一個精密的系統去理解及分析出文藝或小說（fictional）創作的文本中，所隱藏但同時揭示的當時的（19世紀中葉的巴黎）「社會空間」（social space）之層級，以及權力場域（field of power）。[05] 我們以 Pierre Bourdieu 的分析作一藍圖，借其參照概念（parameters）來視察上海在 20、30 年代出品的電影「所隱藏但同時揭示」的社會狀況，也即是當時經濟和社會條件。我們企圖在這些電影中，勾劃出中國自 19 世紀中葉，越漸邁向成熟的現代化社會的物質環境，從而理解到當時中國的科技、製造業水平以及設計文化，並且由此物質文化而展露的階級架構及權力系統。人們在其中所得的認同、反思、矛盾和衝突，也正是本文所要分析及揭示的。

在我們細心觀看的十部[06]以上海城市生活為背景的電影中，我們確能夠如 Pierre Bourdieu 般理解分析到當時社會的階級系統。同時，透過分析及表列劇中人物之不同階級和所身處的物質環境，我們可以窺見這些階級的生活方式、生活品味、美感及人生價值的取向。最重要的是，我們從這等有關都市生活的電影中，看到了當時人們所展陳並借電影廣為傳播的物質世界的秩序，這尤其有助於理解國貨在當時的價值及位置，這分析使我們深入地理解到在中國展現的現代性之基本意義。

這些電影給予觀眾很強烈的印象——當時的上海正是一個徹底的資本主義社會。從各個角色的對話中，我們深刻地理解到金錢的重要性。無論是房東房客之間（《都市風光》、《十字街頭》）、夫婦之間（《新女性》、《都市風光》、《如此繁華》、《女兒經》、《太太萬歲》）、父女之間（《都市風光》），還是壓迫者和被壓迫者（《神女》、《馬路天使》）、引誘者和被引誘者（《都市風光》、《如此繁華》、《新女性》、《馬路天使》）之間，最常出現的對白都是有關金錢的。若再深入理解，這等電影中出現的不同社會階層之間的關係，或其中的衝突及矛盾，乃是不同階級的代表角色所擁有的經濟資本所構成。而這等懸殊的經濟資本往往引發或產生了電影中人物之間的關係。也即是說，整個故事的發生和開展，皆是赤裸裸地和不同角色所擁有之經濟資本多寡相關的。然而，電影中的人物並不是單憑言語去不斷重複一個「錢」字，在電影中，經濟資本就正如 Pierre Bourdieu 所言，不會簡單地是真金白銀，而是可以運用的資源及權力。[07] 這資源及權力最直接的彰顯，乃是人物角色在其所身處、擁有及有能力進入的空間。我們看過的所有電影，其佈景設計及道具的配置都十分小心及細緻，因而我們可藉此分析代表不同社會階層之角色的物質環境，去理解其所代表的經濟資本及其生活方式的空間（the space of life style）。在《馬路天使》中，兩位扮演赤貧青年的男主角，為要從鴇母手中拯救女主角及她的姊姊，便找律師起訴鴇母。他們到了位於高樓之上的律師辦公室，感到極大驚異：從上海的貧民窟中的以報紙作牆紙的板間房，到達這可鳥瞰上海市的大樓高層，他們不禁驚叫：

「我們已經站在雲頭裏了！」「真是天堂！」律師辦公室內的設備如飲水機器及中央暖氣，更使他們覺得不可思議。這等物質條件及先進科技正是資本及權力最直接的彰顯，當他們見到律師後，他們一句話也沒辦法說，因為跟律師進行任何對話也要收費的。這一場戲，單以其空間佈景及道具的設置，及男主角們對它們驚嘆，已扼要地讓我們理解到什麼是經濟資本，什麼是權力及階級之懸殊。律師向男主角們簡單而冷酷地說明律師服務的各項收費後便送客，男主角重複說：「媽的！打官司還要錢，我從未聽過！」這場戲正好說明了在當時的資本主義社會中，除了愛情之外，公義也是要用錢買的。在《馬路天使》中，憑借這兩極端，當時整個上海的社會空間也立體地成立起來了。Pierre Bourdieu 在 *Distinction: a Social Critique of the Judgement of Taste*（1984）一書中，將不同階級對消費模式的選擇作詳細分析，以顯出個別階級的品味特質[08]。所謂品味的高下，很大程度是以其生存的物質條件作為衡量標準的。所謂「豪華物質的品味」（tastes of luxury）與「生活必需品的品味」（tastes of necessity）的對立及距離，正視乎人們所擁有的物質條件，離開生活最基層的必要生存物質條件有多遠。對於中產階級（bourgeois）而言，所謂品味越高，即能夠在物質消費上享有的自由度越高。我們現以這十多套電影所展現的不同階級的物質環境，即其佈景及道具設置，並且配合各個人物角色所演繹的生活方式，組合而成一個30年代的上海的社會空間（social space）。

01

★ 01　1930年代的上海西藏路跑馬廳街景，馬路兩旁店舖洋行林立，各類交通工具絡繹於途，可見上海當時的繁盛。

取自上海市歷史博物館編：《1840s-1940s，上海百年掠影》，上海：上海人民美術出版社，1992年。

★ 02　1929年落成的華懋公寓，位於今長樂路、茂名南路口，是當時最高的建築物。鋼框架結構，外牆用面磚，窗台外鋪假石，為現代風格的高層公寓。

取自上海市歷史博物館編：《1840s-1940s，上海百年掠影》，上海：上海人民美術出版社，1992年。

02

電影人物所構成的社會空間(social space)

當權／資產階級 ▼	小資產階級 ▼	新文化階層 ▼	有固定收入者 無產階級／ ▼	壓迫低下階層的惡勢力	受壓迫的低下階層	低下階層 ▼
軍隊司令	小店老闆	作家、音樂家	公司職員	鴇母	妓女	
工廠廠長	押店職員	知識份子	工廠女工	黑社會份子	歌女	
商家	雜誌編輯	音樂教師	百貨公司小職員		黃包車車夫	
銀行家	投機主義者	革命份子	國貨店小職員		街頭散工	
百貨公司高級職員	投機主義者的太太		富家傭人		乞丐	
專業人士（律師、博士）	貪慕虛榮的押店女兒				失業漢	
千金小姐	姨太太					
少奶奶	交際花					

我們參考了 Pierre Bourdieu 於 Distinction: a Social Critique of the Judgement of Taste（1984）一書內展現的階級之文化分野的分析參照概念（parameters），來檢視上海在20、30年代出品的電影所展現的「社會空間」（social space），透過分析電影中不同角色其所能涉足之場所（佈景設計），其所能使用之器物（道具設計）等（即劇中不同角色所享有的物質、文化資本），將她／他們劃分為四個文化階級（中產階層、小資產階級、無產階級／低下階層、新文化階層）。

03

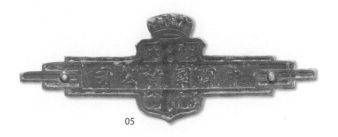

05

★03 民國時期，一家上海商店內的環境。
（上海市檔案館藏）

★04 民國時期的電冰箱（潘執中藏）

★05 鑲貼在冰箱上的中國國貨公司商標

04

中產階層的日常生活及物質世界

工作	娛樂	生活方式 ▼		生活空間 ▼	
		有傭人侍候	居住空間	娛樂空間	交通工具
軍官（司令）	旅行	管家	新式公寓（多房）單位	百貨公司	私家汽車
政界人物	郊遊	廚子	複式獨立洋房	咖啡廳	摩托車
商人到各城市做生意（北京、上海、香港）	逛公司、購物	門房	私人花園	舞廳	飛機
工廠管理階層	喝咖啡	司機	房間依年齡輩份作不同佈置	西餐廳	
百貨公司管理階層	看電影	保姆		電影院	
學校管理階層	逛公園（男女相聚）	侍女		公園	
	打撲克牌			郊外	
	打麻將				
	婦女聚會（在高級餐廳）				
	聽音樂（夜生活）（爵士音樂）（荷李活音樂）				
	跳社交舞（夜生活）				
	群體應酬：宴會（夜生活）、吃西餐、吃洋式點心、吃下午茶				
	送禮				
	抽煙				
	抽煙斗				
	聖誕派對				
	新曆新年派對				

電影的佈景展陳了當代上海社會中上流社會的生活空間，以及上流社會中人們的品味。從表中我們見到這個階層的人所能夠涉足的，可說是整個城市最繁華、最高尚及最昂貴的地方。同時，因著生意在各地擴展，中產階級的當權者——即男人們的足跡更遍及遠處不同地方，他們會去留學、做生意，甚至遊玩。上流社會的生活節奏也比其他階級多樣化，除了工作，他們還有很多時間是用來嬉戲玩樂的，過夜生活正是這個階級的豐裕的象徵。此外，富人們的物質生活環境已是極洋化的了。辦公室在現代化的高樓中，辦公室的室內設計是完全西式的，並有先進的設備，如中央暖氣、公共飲水器、打字機、電話等。在《小玩意》中，我們見到了大量生產玩具的

生活用品			價值取向		生活品味
衣飾（女）	**家具**	**其他**			**裝飾品**
低胸晚禮服	西式裝飾藝術式（art deco）家具	私人電話	（開明）推崇新生活/婦女解放	城市生活/洋化生活	油畫
旗袍（不同款式）	中式古董家具	舶來品無線電	金錢	豪華生活品味	古董字畫擺設
皮草	西式吊燈	攝影機	物質享受	西式裝飾藝術	照片
不同場合替換之不同西式衣裝（不同髮型）	枱燈	手錶	婚外情	西式家具	西式盆栽
現代化胸圍、吊帶襪、絲襪	全身鏡子衣櫃	熱水瓶	名利追求	新式家庭電器設計品	地毯
各式首飾	鋼架沙發	飲水器		舶來貨	屏風
各式手袋	鋼床	中央暖氣設備			壁爐
化粧品	老人家房中：佛堂	西式餐具			
香水		電動玩具			
		首飾（舶來品）			
		鋼琴			
		鐘錶			
		打字機			
		自來水筆			
		牆紙			

機製品工廠。上海由20年代中期開始，在外灘有大量現代化高樓建築，這些高樓大多依裝飾藝術（art deco）的風格建成。在電影中，不論是富裕的家庭，又或是夜總會、咖啡廳、餐廳等娛樂場所，都明顯地用了裝飾藝術作為設計主題。佈景師（或置景師）無微不至地從牆壁，到房門，再到衣櫃，甚至一張單座沙發椅，都以裝飾藝術的風格去設計。佈景師以此同一藝術風格去統一外國大財團投資所建的現代化高樓以及富人的生活空間，其象徵意義極為明顯，富人們的物質世界，已脫離了傳統古舊的中國而與外國最主流的物質文化接軌。

06

08

07

★06 《美術生活》在第01期（1934年）中
介紹的「現代室內設計」（香港理工大學藏）

★07 《美術生活》在第09期（1934年）中
介紹的「現代室內設計」（香港理工大學藏）

★08 《美術生活》在第11期（1935年）中
介紹的「現代室內設計」（可見現代中式室內
設計內亦會放置沙發等西洋家具）（香港理工
大學藏）

★09 《良友畫報》在第58期（1931年）中
對介紹電影《愛慾之爭》內的佈景設計

電影的佈景師將富人的家居室內佈置得美輪美奐，與當時主流的大眾媒體例如《良友》、《美術生活》、《玲瓏圖畫雜誌》等所報導的理想現代新式家居十分一致。這顯示了當時的佈景師深明一條馬克思很清晰地說明的道理：「私人房產乃是人們最個人及本質性存在之彰顯，而這種彰顯乃是有著與低下階層分別開來之意味的。」[09] 這類家居最大特點，就是以西方形式的空間所構成，即全屋分為客廳、書房／書室、臥室（通常在複式洋樓的二樓）。電影中顯示家庭中不同年齡的成員會擁有自己的臥室，其中的佈置也會依其生活偏好來作擺設，如老人家的起居區域有佛堂的佈置（如《太太萬歲》），而年輕男子的臥室有洋裝書及練拳擊的沙包（如《如此繁華》）。

西式生活環境除了作為社會中富裕階級的文化象徵外，也作為開明階層的人們的文化身份代表。在宣揚「新生活」的《女兒經》中，女主角為一開明的中產階級已婚婦人，她的家庭完全西化，但卻在一個完全以傳統中式佈置的地方裏拯救了一個革命黨人。這空間的佈置清晰地顯露出佈景師刻意地把現代西式生活環境和傳統中式生活環境置於正面及反面的文化意義中。這種對生活空間中西二分（並負上新舊／正負的對立的文化意義）的概念，在其他的媒體都很容易見到，例如1931年出版之《玲瓏圖畫雜誌》，即有同出一轍批評中式家庭的陳設、宣傳家居環境要現代化之文章：

各時之藝術，乃由各時代之人物運用其思想而產生的，……難道我們就應該一味泥古，而不許有所創作麼？陰森森、暗沉沉，森嚴萬象之舊式家庭陳設，乃應當時之求而來，而適足配肅靜迴避高腳牌的尊嚴，我們現在既向平等自由之途徑求新生活！則室中一椅一桌之設置，縱不能在前領導我們之思想活潑，最低限度亦不容許再一般呆板之裝飾來約束我們之觀念自由！[10]

上海30年代的以現代社會作背景的電影，很多都觸及貧富懸殊這社會課題，甚至有刻意批判中產階級社會的唯利是圖的價值取向，奢華淫逸的生活方式，以及虛偽的人際關係。但是，電影卻又是滿足廣大的觀眾的偷窺心理的途徑，讓她／他們能一睹富人們能作無限選擇的昂貴而庸俗的歡愉生活（facile pleasure）。我們從當時出版的主流大眾媒介例如《藝術生活》及《良友》等得到印證，這種生活說到底都是當時社會的整體價值取向的頂峰。在《良友》畫報第58期中，刊登以「戲劇界美的佈景」為題的幾張劇照。照片中顯示的乃是《恆娘》及《愛慾之爭》兩片中「富麗堂皇之客廳」及「新式之桌燈、壁燈及吊燈」。儘管李歐梵在《上海摩登》中，說明了在20世紀30年代初之前大部份上海攝製的電影「製作環境簡陋」，到了1933年至1934年，流行雜誌還是集中報導荷李活電影，[11] 但我們從以城市為生活背景的電影中，卻看到了現代化及極其細緻的佈景設計，這其實就是當時的理想家居空間的寫照。富裕階級所享受的多姿多采的生活，正是當時主流的集體理想或幻想。華麗的佈景就正如裝扮入時的女主角，隨場合不同而穿戴華麗時髦的首飾及服裝，代表著當時的女性美一面，是當時眾望所歸之物質文化景象。

在電影中我們見到一類往往附屬或寄生於中產階

小資產階級的日常生活及物質世界

生活方式			生活空間		價值取向
工作	**娛樂**	**居住空間**	**娛樂空間**	**交通工具**	
小商店老闆	在家中編織毛衣（婦女）	新式公寓（多房）單位	百貨公司	私家汽車	金錢
保險公司老闆助理	郊遊	複式獨立洋房	茶啡廳	黃包車	物質享受：視優質商品（如新式無線電或汽車）為更高階級之象徵符號
會計	逛公司、購物	私人花園	舞廳	租摩托車	名利追求
押店主管	喝咖啡	房間依年齡輩份作不同佈置	餐廳	依靠有錢人的私家車接送	向更高階級提昇（以手段勾引男人）
百貨公司職員	看電影		電影院		
辦公室文員	行公園（男女相聚）		公園		
失業者（前公司高級職員）	打撲克牌				
	打麻將				
	婦女聚會				
	聽音樂（夜生活、爵士音樂、荷李活音樂）				
	跳社交舞（夜生活）				
	群體應酬：宴會（夜生活）、送禮				
	喝洋酒				
	吃西餐				
	吃洋式下午茶				
	抽煙				
	聖誕派對				
	新曆新年派對				
	看時裝雜誌				

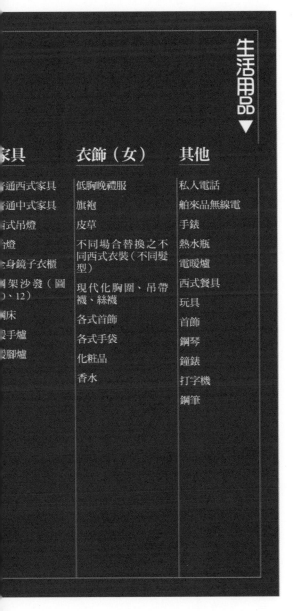

家具	衣飾（女）	其他
普通西式家具	低胸晚禮服	私人電話
普通中式家具	旗袍	舶來品無線電
式吊燈	皮草	手錶
燈	不同場合替換之不同西式衣裝（不同髮型）	熱水瓶
全身鏡子衣櫃	現代化胸圍、吊帶襪、絲襪	電暖爐
鋼架沙發（圖、12）	各式首飾	西式餐具
鋼床	各式手袋	玩具
暖手爐	化粧品	首飾
暖腳爐	香水	鋼琴
		鐘錶
		打字機
		鋼筆

級身旁的人，他們不斷以各種手段在富裕階層的人的空間中出現，學習富裕階層的人的生活方式，並且不斷嘗試從富裕階層的人那處，得到生活資源或更高層次的享受。這類人出現的空間，尤其是娛樂場所，皆與富裕階層的人出入的歡場相同。然而，他們的經濟能力又遠遠不及富人們，所以常當富人的跟班，甚至以欺騙或偷竊手段得到往上爬之資本。若是女性，則很自然地以美色去引誘富人們。

屬於小資產階級的人們，其價值標準皆以富人們馬首是瞻。在《太太萬歲》中，女配角是住在小公館的姨太太，她的家是西化的新式大樓的公寓單位。有一場戲，她見到情夫要送給正室太太的最新式無線電收音機，她硬是搶過來，放在自己家中。這件新式設計品在不同階級手中，有著不同的意義。在愛好音樂的正室太太眼中，無線電收音機正是收聽音樂的機器，這乃是對無線電收音機自然而然、真確本質的理解。然而，在姨太太眼中，這個物品卻是她要高攀富裕階級的符號象徵。在《如此繁華》中，我們見到進駐到富人大宅的姨太太，和富人一家人住在一起。這姨太太與友人（後來改邪歸正的女主角，是另一個男人的姨太太）在談論衣裝，炫耀她的旗袍的衣料子是法國運來的。電影向觀眾確認外國製造的新式器物所附有之符號意義，那是小資產階級或機會主義者企圖攀上富裕階級的價值取向。這些橋段正好將 Pierre Bourdieu 所論及之「小資產階級本質上的虛偽」凸顯出來：「將自己放在別人的位置上，認為自己是別一個人」（putting oneself in another's place, to taking oneself for another, lies at the very heart of petit-bourgeois pretention）。[12]

都市貧窮的現象在20世紀20、30年代的上海是非常普遍的，在電影中見到的「窮人」，差不多

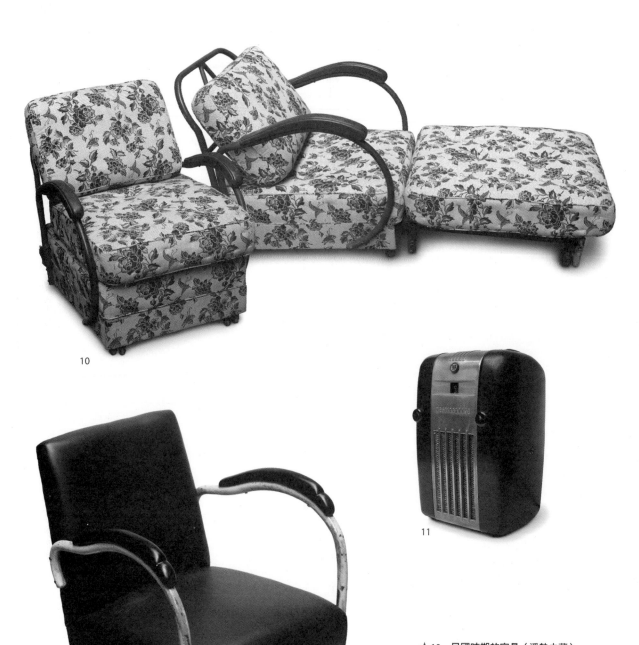

10

11

12

★ 10　民國時期的家具（潘執中藏）

★ 11　在電影《太太萬歲》中提及的同款收音機（潘執中藏）

★ 12　民國時期的家具（潘執中藏）

★ 13　1930 年代上海都市居民的熱門娛樂：打麻將。

取自上海市歷史博物館編：《1840s-1940s，上海百年掠影》，上海：上海人民美術出版社，1992 年。

★ 14　民國時期的木椅設計：坐墊部份可以置換，左一為冬天用的皮墊，右一為夏天用的木墊。（潘執中藏）

13

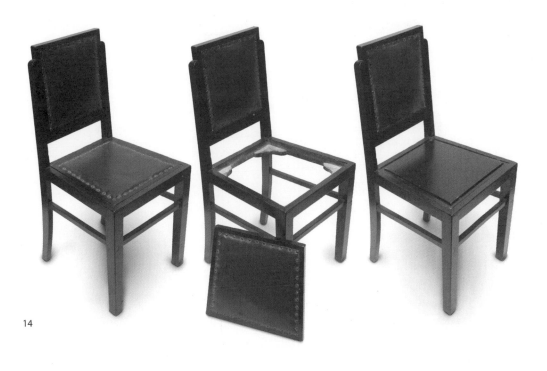

14

無產階級／低下階層的日常生活及物質世界

工作					娛樂	居住空間	娛樂空間
在農村	家中	工廠	在街頭	貧民區	唱歌（戲曲、中文曲）	貧民區里弄	家中
耕種	刺繡	手工業女工	派報紙	理髮店——剃頭師	吸煙	（整家人住）板間出租房	貧民區的街道上
	編織毛衣	紡織廠女工	街頭廣告樂隊音樂表演	茶館——樂師	打麻將	（個人住）板間出租房	茶館
			拉黃包車	（典當）	打紙牌	「亭子間」	澡堂
			小販買賣	百貨公司小職員	澡堂洗澡		
			賣淫		茶館聽歌（喝中國茶）		
			行乞		逛街		
					看熱鬧		

生活方式 ▼

都有著農村來城市找尋生計的背景。他們都住在貧民窟中，過著貧病交煎的生活。電影的佈景設計一方面非常寫實，但另一方面，電影導演卻很懂得利用這個密集的居住空間來製造戲劇效果。在寫實方面，《馬路天使》一片的佈景，可謂被使用得淋漓盡致，「窮人」們都住在簡陋的木板間房，以報紙糊在牆上當牆紙，眾多鄰居住在同一屋簷下，分租屋內重重疊疊的房間。與此同時，因為鄰居碰面機會特多，所以產生的故事也較多。在《馬路天使》中，女房東在狹窄的樓梯碰見男主角，便藉故親近。男女主角也是住在不同房間的鄰居。女主角與養母一家住同一「單位」，從女主角的住處的窗口可近距離望見男主角的房間，兩位主角的調情戲，就是以這個極近的距離製造出來，例如男主角以視窗為舞台，表演魔術給女主角看。在《十字街頭》中，男女主角也是因分租兩個相鄰的房間，彼此從未見面卻借景（兩房中間之一堵間板）及借不同道具互相接觸，因而發生劇情的轉化。

「窮人」們過著低於基本物質水準的生活。故此，電影中見到有關「窮人」們住處的佈景都很簡陋，通常使用殘破的木、竹、籐製屬於手工藝家具。在服裝方面上，她／他們當然穿得很差，甚至是破爛的。

當時的電影很明顯地告訴觀眾，服裝是最低限度的社會身份認同的象徵。在《馬路天使》中，男主角要去找律師起訴迫良為娼的鴇母，他穿起了街頭樂手的制服，認為律師便會誤認他是一個在海關裏工作的人，女主角也是因垂涎她美色的男人送她一塊衣料而幾乎受騙；在《女兒經》中，

生活空間				生活用品	價值取向	生活品味
交通工具	農具	國產製品	家具	衣飾（女）		裝飾品
步行	油燈	國產玩具	（殘破）木家具	自做中式衫褲	穩定生活	報紙（牆紙）
公共交通工具	竹、籐、手藝草織品	國產罐製餅乾	中式木床	上班用旗袍（不能穿「老實」的衣服去上班）	友誼	月份牌掛畫
	中式土製食具	熱水瓶	竹、籐椅子		愛情	
		時鐘			女性貞潔	
		食具				

有一位女角因為在職的百貨公司的主管，命令她要穿得比較體面才上班，她領了薪金不知應該拿去償還母親的殯葬費、替父親醫病、給弟妹買食物，還是做一襲可上班的衣裳，一籌莫展。及後她唯有到處向友人們借衣服，因而產生了之後的故事。

李歐梵認為，「中國電影的質量在30年代確實有很大提高」[13]，他覺得當時的中國電影「處處受荷李活電影的影響」[14]，「直截地摹倣荷李活電影的表演風格、燈光設計和攝影機的移動」。李歐梵的觀點，在表面的闡述來說是沒錯的。但我們若細心分析，當時中國的電影作為表達媒介的技巧上，已是十分全面及成熟。電影不應光只從故事及鏡頭攝影技術方面去分析，研究電影的眾多學者往往忽略了電影的佈景設計，常在無聲處

產生含蓄而微妙的戲劇效果。30年代的電影，表現出中國人掌握了這項美學。在《神女》一片中，身為街上流鶯的女主角並不住在骯髒的貧民窟，反而卻一個人獨門獨戶地住在一個一房單位中，且居住空間佈置得出奇地淡雅簡潔。該片剛開始，便有一大特寫鏡頭一組女主角使用的日常物品，這組物品大多為國產貨，這個佈景，把女主角作為最低賤的街頭妓女的社會身份非常靜悄悄地提昇了。在貌似進步的上海街頭，充斥著「聲、光、化、電」，但實情是品流複雜、弱肉強食的世界。在這環境中，這孤單的女人竭力面對社會對她的壓制與歧視，並竭力與之抗衡。她是一個等而下之的妓女，不是受警察就是受惡霸的欺凌。然而在家中當面對兒子時，她是一個聖潔而偉大的母親。這個佈景便恰如其分但卻同時很含蓄地透露她的高貴。本片的微妙的佈景設計，

新文化階層的日常生活及物質世界

| | | | 生活方式 ▼ | | |
| | | | | | 生活空間 ▼ |
工作	娛樂	玩意	居住空間	娛樂空間	交通工具
作家（以鋼筆寫作）	看電影	國產玩具	板間或獨立出租房（個人住、堂客）	逛公園	火車
學校教師	看書（西洋文學）	國產玻璃小玩意	西式公寓（一房）獨立單位	逛街	電車
報館辦公室職員	畫畫（西洋畫）		與家人同住（獨佔一房）		黃包車
畫家／雕刻家	寫日記				
紡織廠工人	玩樂器（鋼琴、結他）				
作曲家	看報紙				
失業	喝洋酒				
	過聖誕節				

一方面是繁華但同時藏著許多暗角的街景，間接顯露了當時上海社會對低下階層婦女的逼迫。可是，另一方面此片卻設置了女主角的雅潔的生活空間，來對這位女性極度含蓄地表示尊重。我們估計，這含蓄的佈景設計美學大概不是從喧嘩燦爛的荷李活電影學來的吧？

新文化階層的日常生活及物質世界

在唯利是圖的社會中，存在了一群年輕人，他們的存在價值，乃是對抗以金錢為主流的價值指標，並且為走向全新的價值方向而掙扎。這個年輕人所主導的世界，與上述的資產階級及小資產階級世界的價值取向是完全相反的。這一個階層的人，與其他階層的人於本質性的分別，並不在於所擁有的經濟資本數量上的多寡，而在於本質上他們追求著完全不同的價值方向。他們追求個人的自主與獨立，故此他們通常是個體「移民」，無論男女，皆是脫離父母、家庭，單人匹馬到城市中找尋新生活。在城市中他們雖然過著較貧困的生活，他們一定住在獨立房間中。由於是獨居，所以這一房單位並不是寓意其主人的「貧困」，反而，這正顯示的是他們所竭力保持之獨立性。無論寫作、看書、彈琴、吃飯、睡覺，或與朋友共聚、談情，都在這屬於完全自我的空間內。他們拒絕如中產階級或小資產階級那種在收費的娛樂場所如夜總會、酒吧等互相勾搭，甚

生活用品 ▼				價值取向 ▼		生活品味 ▼
使用國產品	家具	衣飾	其他			裝飾品
牙刷	西式家具	西式服裝	公用電話	友誼	城市生活	照片
化妝品	沙發	旗袍		愛情	西式生活	熱水瓶
花露水	梳妝台連鏡	首飾		愛國	西式服飾	插花
玩具	西式吊燈			自由	西洋文藝	月份牌
熱水瓶	座枱燈			積極人生	西洋音樂	掛畫
	床頭燈			女性解放	使用國產製品	雕刻品
	鋼製單人床					魯迅像
	書桌					風景畫
	西式衣櫃					
	時鐘					
	鋼琴					

或買賣愛情的生活。

房內的裝置普遍是簡單而十分西化的，擺設只是一些盆栽，同時又顯露出文藝氣息，例如房中總有洋書、西洋樂器如鋼琴、結他等。這代表角色的現代化涵養。然而，房中的陳設器物卻表達了這類型人的另一個面向，那就是當時主要的國產機製品如熱水瓶、洋娃娃、玩具、牙刷、花露水（瓶）、時鐘等等，這明顯表達了角色人物對國家的一種認同。若將兩組符號綜合來理解，新一代文化人角色人物代表的西化或現代化，是與大部份資產階級及小資產階級的角色人物所推崇的西化或現代化物質生活截然不同的。在《十字街頭》一片中，男主角的房中掛有一幀魯迅的照片，確是畫龍點睛地表達這類型的人物其實代表了社會上新一代的知識份子階層。他們擁有的是文化資本，以及新的思想和價值方向。他們懷著理想，吸收開明現代的知識、渴求自由、女性解放（《新女性》）及純粹的愛情（《十字街頭》女主角閱讀《茶花女》），但同時熱切追求的是中國本國的現代化（《小玩意》），而不是由外國舶來的物質世界。在《如此繁華》一片的完結篇，乃是年輕的男主角代替女主角頂了偷竊哥哥的姨太太的錢的罪，因此離開家庭到遠方去從事革命活動，女主角拋棄了在城市中不擇手段往上爬的道路，離開了情夫，改頭換面，換掉以法國衣料製的旗袍，穿戴成村姑模樣，跟男主角共赴天涯。

在電影中，無論是空間、器物或服裝設計，都附有很重的符號涵義。而這等涵義正印證了 Pierre Bourdieu 之由生活文化釐定階級的「秀異」理論：不同階級的人群，皆以其能力去涉足某類型的（不同的）空間環境，及她／他可以選擇及使用的器物，來奠定其階級背景及身份認同。

「摩登女」的否定： 邁向現代化中國之象徵： 雌雄同體（Androgyny）

從貧民窟的這一極端「高攀」到現代高樓的律師辦公室另一個極端，當中形成了不同的故事孜孜地起承轉合。經過分析及整合，這些訴說著30年代上海城市的電影似乎以同一個故事作藍圖。

這時期的電影，往往以不同階層的女性角色及她們在社會中的浮沉，來立體化地顯示整個社會架構，以及人在其中的能動可能性，而電影故事的發展通常就是女主角的人生歷程。從這觀點視之，最佳例子莫如《女兒經》，這片子很清晰地鋪排了八個女性自離開學校以後的人生歷程。若從 Bourdieu 的社會學角度看，她們各人憑著所持的經濟、社會、文化資本，形成在社會中發展的可能性的範圍。她們或浮、或沉、或脫離本屬階級成功向上爬、或更強化自己的階級特質，因而釀造成一個個不同的故事、人生。《女兒經》的女主角與《太太萬歲》的女主角同屬中產階級的富裕家庭婦女，她們秉持著這個階層豐裕的經濟資本以及文化資本，遊刃有餘地解決在人生歷程中出現的問題。她們扮演著開明進步的角色，對新發明新設計品有著本質性的認識，《太太萬歲》

的女主角想買一個無線電收音機聽音樂，她也是一個賢明的妻子，輔助丈夫在生意上的經濟周轉，丈夫有了外遇，她大膽地向丈夫提出離婚，即使最後的復合，也是出自個人的意願。《女兒經》的女主角，衣著入時，主持婦女活動。在危急關頭，冒著被丈夫誤會不忠的危險，去拯救一個「革命黨」。

在另一個階級系統中，女主角（以及女配角）通常擔當一個最為浮游的角色。她們往往是在農村移民到大都市尋找生活的窮家女，父母（或兒女）大多是疾病纏身（貧窮的最明顯的定義就是生活不能達到衛生標準）。在大都市中找到低下層的工作，於是站穩腳步，並且漸獲得在社會中露面的機會，例如當百貨公司的售貨員（《如此繁華》），或藉朋友關係參加了某些宴會（《新女性》）。若我們依據一般社會學對貧窮的定義（即窮人是被排斥於社會基本購買力及勞工市場以外的人們）來分析女主角這個起步點，則理解到女主角正由於找到工作，而開始了脫離貧窮的生活（《脂粉市場》、《新女性》）。但同時，卻認識了對她們的肉體有興趣，並且在經濟資本而言屬於更高階層的男人。在部份電影中，女配角通常都擔當了「作主流選擇」的角色，她們向準備以財富購買她們的肉體及愛情的男人出售肉體及愛情。通常，她們會嫁了給這類男人當姨太太（《如此繁華》、《太太萬歲》），而獲得物質生活上以至階級上的提昇。她們會用丈夫所給予她們的金錢及物質享受來衡量丈夫對她們的愛（《新女性》）。代表中產階級的丈夫隨時準備以金錢去購買一段新的愛情，這正是他們藉金錢及物質所能彰顯的權力。這種買賣式的愛情是絕對資本主義的。[15]有一些片子則以諷刺的態度去描繪出身自小資產

15

16

17

★15　民國時期的辦公室室內環境（上海市
檔案館藏）

★16　民國時期的掛帽（及大衣）架（潘執
中藏）

★17　一套民國時期出產的小玻璃瓶及瓶架
（潘執中藏）

階級的女主角，她們「貪慕虛榮」，企圖借自己的青春及美色去從有錢有勢的男人處得到好處，例如一頓豪華晚宴、一襲時髦衣裝或甚至一個現代化的住所。她們借此而幻想自己成為另一個在經濟資本上更高層次階級中的一份子（《都市風光》、《如此繁華》）。

然而，在這些電影中我們見到了另一群女性（通常是女主角），她們反對以愛情及肉體換取金錢及社會地位，同時也自創了一個新世界，她們選取了「另類的價值」，例如純潔的愛情，或者自主的人生。在《新女性》、《脂粉市場》、《十字街頭》、《小玩意》等電影中，她們在愛情中主動地向所愛的男人示愛，跟這個人遠走天涯，或因得不到他的愛而鬱鬱而終。在自我的肯定上，她們首先竭力地自食其力，創造自己的經濟資本，同時也提昇自身的文化資本，例如《新女姓》的女主角是一位鋼琴教師，同時也是一位作家；《十字街角》的女主角在紡織廠下班後會讀《茶花女》等等。儘管她們的遭遇有悲有喜，但正合了Pierre Bourdieu 剖析《唐吉柯德》及《包法利夫人》之評論，他們的人生的奮進目標就是「把現實與幻想的界線完全粉碎」。

Pierre Bourdieu 以社會學的理論去剖析以福樓拜為代表之19世紀的法國文藝界，勾劃當時新冒起的文學家、藝術家的階級，考查他們如何創立新的價值觀，乃至形成自主的社會場域及其內部的權力分佈。我們在30年代的電影中，也理解到一個與主流價值相詭的場域，在中國先進的大城市中創建。正如Pierre Bourdieu 所言，這個「另類」的文化階級，既不靠攏當權階級，也不以拯救低下階層人民脫貧的社會責任為直接使命。我們發現，這個新文化階層尤其是女性正在背負的是一個特殊的文化意義。這層意義是有著很重的國家性的（nationalistic）及歷史性的（historical）涵義：那就是「國貨運動」。這個主題在《小玩意》一片中發揮得淋漓盡致，片中的女主角就是以挽救「國產玩具的本土設計及生產」為己任。片終之時，她無論是多麼艱辛，都要將國產的玩具交到一個穿著童子軍制服，誓言「將來要救國」的兒童手中。《脂粉市場》的女主角則比較含蓄，離開了充滿虛偽的以物質及情慾交易的繁華消費空間，經過不斷努力，最後開了一間專賣國貨的小店。在其他片子中，如《新女性》及《神女》等，女主角的住處都刻意地放了不少的國產品。

李歐梵在其著作《上海摩登》中，認為當時的小說家如劉吶鷗、穆時英的作品中的「男女主人公以及他們（作者）本人都算得上是遊手好閒者」。[16] 小說家屢屢將女性的形象塑造為肉感的、遊戲的「摩登女」，其身體則為「男性偷窺的客體」。[17] 男女性在上海這個「墮落」的都市中，在色慾的範圍裏互相勾引追逐。李歐梵肯定了史書美對劉吶鷗筆下典型的女主人公作為「第一批都市現代性產物」的詮釋：

凝聚在她身上的性格象徵著半殖民都市的城市文化，以及速度、商品文化、異域情調和色情的魅惑。由此她在男性主人公身上激起的情感——極端令人迷糊又極端背叛性的——其實複製了這個城市對他的誘惑和疏離。[18]

我們所細心觀看了的十多套30年代的電影，其中所描繪的女主角，卻與李歐梵及史書美所分析

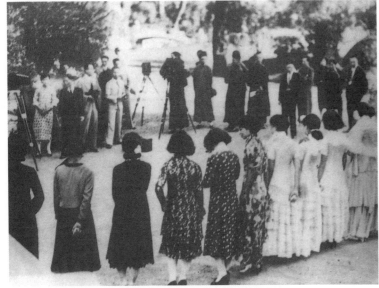

18

19

20

★18　上海時裝表演會新裝比賽閉幕前，參賽者留影。攝於1930年代。

取自上海市歷史博物館編：《1840s-1940s，上海百年掠影》，上海：上海人民美術出版社，1992年。

★19　附設於南京路大東旅社樓上的大東跳舞場外景

取自上海市歷史博物館編：《1840s-1940s，上海百年掠影》，上海：上海人民美術出版社，1992年。

★20　19世紀中葉海禁大開，交際舞傳入上海，舞場應運而生，跳交際舞成為當時富豪巨商、買辦、律師、教授、明星乃至小職員、大學生的時髦娛樂。圖為開設於1933年的英商仙樂舞宮。

取自上海市歷史博物館編：《1840s-1940s，上海百年掠影》，上海：上海人民美術出版社，1992年。

之劉吶鷗及穆時英筆下之小說的女主人公十分不同。雖然她們同是30年代上海的年輕女性，但她們都不是「遊手好閒者」。無論她們是屬於中產富裕階層以至貪慕虛榮的小資產階級甚至淪為妓女之類的貧下邊緣階級，她們都自覺地拚搏，力爭上游，為自己所信服的價值不斷掙扎。在電影中，我們看到以女性體現的現代文化。我們看到當時的女性，正好代表了以個人（individual）為中心的現代社會特質。無論她們在既定的社會中，所爭取的是被認同的物質生活標準，或社會地位，又或是創造另類文化價值，她們都是現代社會裏的赤手空拳打天下的「個體」。

Walter Benjamin 評論法國19世紀法國文學時，發現到在當時的作品往往勾劃及體現出一個「雌雄同體」（androgyny）神話人物的典型──帶有男性性格及特質的女性。這一個「內蘊著男性精神、外顯為女性身體」之形象在芸芸藝術品（繪畫、小說等）中出現。據 Walter Benjamin 的詮釋，此特徵乃是基於工業生產的模式改變了社會的結構而誕生的。當女人離開了家鄉及家族到城市去，代表著她已脫離了作為男性的依附，並成為獨立經濟生產者而存在著，如此她便成為了真正的個體，努力地去爭取經濟、社會，以及文化的各項資本，以獲取社會地位或自身之文化創造力的確認。在法國文學中，這個形象最出色的體現就是福樓拜的《包法利夫人》。Walter Benjamin 引述 Charles Baudelaire 的說話來肯定了包法利夫人的男性剛陽精神：「她在行動散發著最旺盛的生命力，在思想中突顯無窮野心，不單如此，連她最內心的夢想，也顯示了包法利夫人是一個男人。」[19] 工業社會以降，女性對自我的重新認同及定義，在30年代的上海電影正好不斷地驗證著。

我們在電影中看到，每個女主角都不甘於順服地扮演被控制的角色，她們都在竭力掙扎。首先奪回「個體」自決權，單身的主動去征服男性的愛情，已婚的則極力爭取家庭的中心位置。電影的故事正是女主角們爭取在社會地位、經濟自力主導，又或文化創造力的確認的歷程。物質生活的爭取只是這條自我認同的道途最初起步點，把眼光停在那裏的通常只是女配角，她們在戲中正是要襯托女主角如何離開這起步點，並向更高價值取向進發，以圖彰顯更深層次的時代精神。

Marie-Claire Bergère 在 Histoire de Shanghai 一 書中，也提及了在田漢導演的《三個摩登女性》這部電影中[20]，女人的形象已不是癡情的中產年輕女子，或勾引男人墮落的蛇蠍美人。在這片子中，女人是精神糾糾、正氣凜然的「雌雄同體者」（androgyny）。Marie-Claire Bergère 很清楚地指出，30年代的上海電影中所營造的女性解放，正好與在男性在政治世界中的革命及當時的愛國思潮同出一轍、相輔相成。由此，我們發現在《小玩意》中，正是以女主角的人生歷程來象徵體現當時的國情，即國產玩具要對抗舶來貨品對中國的經濟的蠶食及侵略，要保護本土設計及喚起中國人要用中國貨。當時的中國，或當時的上海，並不是一面倒地墮落、沉迷於頹廢美的地方。男女也不光是終日沉淪在「咖啡廳舞廳」互相偷窺、互相勾引的「遊手好閒者」。當時中國的道路，正是要脫離這委曲於殖民統治的萎靡的「摩登」氣息，蛻變而成一個「雌雄同體者」（androgyny），以內心的陽剛精神征服外體的柔弱，成為真正獨立自主的現代化國家。

註譯

01 白吉爾著，張富強、許世芬譯：《中國資產階級的黃金時代》，上海：上海人民出版社，1994年，頁77。

02 同上，頁80。

03 胡西園：《追憶商海往事前塵：中國電光源之父胡西園自述》，北京：中國文史出版社，2006年。

04 李歐梵：《上海摩登：一種新都市文化在中國，1930-1945》，香港：牛津大學出版社，2000年，頁89。

05 Bourdieu, Pierre: *Les Règle de L'art: Genèse et Structure du Champ Littéraire,* Éditions du Seuil, 1998.

06 本文章所參考的電影：《一串珍珠》（1926）、《少奶奶的扇子》（1928）、《小玩意》（1933）、《新女性》（1934）、《女兒經》（1934）、《神女》（1934）、《都市風光》（1935）、《十字街頭》（1937）、《如此繁華》（1937）、《馬路天使》（1937）、《太太萬歲》（1947）。

07 Bourdieu, Pierre, translated by Richard Nice: *Distinction: a Social Critique of the Judgment of Taste,* London: Routledge & Kegan Paul, 1984, p.114.

08 同上，頁177。

09 同上，頁280。

10 《玲瓏圖畫雜誌》，第1卷，第1期，頁14，上海：華商三和公司出版社。

11 李歐梵：《上海摩登：一種新都市文化在中國，1930-1945》，香港：牛津大學出版社，2000年，頁89，93。

12 Bourdieu, Pierre: *The Field of Cultural Production: Essays on art and Literature.* Cambridge: Polity Press, New York: Columbia University Press, 1993, p. 152.

13 李歐梵：《上海摩登：一種新都市文化在中國，1930-1945》，香港：牛津大學出版社，2000年，頁104。

14 同上，頁106。

15 Bourdieu , Pierre: *the Field of Cultural Production: Essays on Art and Literature*, pp.154-155.

16 李歐梵：《上海摩登：一種新都市文化在中國，（1930-1945）》，香港：牛津大學出版社，2000年，頁213。

17 同上，頁186。

18 同上，頁193。

19 Benjamin, Walter: *Charles Baudelaire: A Lyric Poet in the Era of High Capitalism*, London: Verso, 1983, p.92.

20 Bergère, Marie-Claire: *Histoire de Shanghai*, p.298.

結論：中國現代設計學
從梁思成遺學出發

19世紀末年，正當《點石齋畫報》還將各種西洋科學和現代化器物詮釋為仙術、怪談時，外國各大企業已經紛紛來到中國建業設廠，將各種「奇技淫巧」的西洋「日常用品」置入中國民眾的生活。新器物的背後，伴隨著一整套西方文化價值觀念，徐徐殖入中國，例如20世紀初從美國傳來的祖胸露臂的外國洋裝女性海報畫，由當初被認為有傷風化，到20世紀20、30年代，繪畫穿著性感旗袍或洋裝的中國美女已漸漸成為中國月份牌廣告畫的核心主題，這見證著中國人價值觀念的轉變。外國商品文化透過廣告、陳列、展覽等手段，攻陷中國消費者的心靈，鼓吹和合理化他們的崇洋心理，務求賺取最多的利益，這令中國的經濟陷入極大的危機。

甲午戰爭之後，為了對抗東、西洋的經濟侵略，中國人急速對應。當時，學習應用西方的工業生產及營商方法，正是當務之急。各種設計專業，配合著逐步機械化的工業生產模式和西化企業管理制度，而發展出其特有的形式。由第一次抵制洋貨運動開始，中國的企業與實業，以不同的策略和方針，宣傳「國貨運動」，挽救危在旦夕的中國經濟。

報刊廣告設計首先脫離西方商品的宣傳模式，發展出一套與其抗衡的設計策略。它們將各項個別的國貨產品放置於一個超越商業的，關聯到國家生死存亡的「愛祖國，用國貨」的層面，為各項民族工業產品作宣傳。它們在洋貨充斥的市場上，每乘社會局勢之變，發動個別而零散的廣告戰，逐漸有組織地聯合起來，佔據固定的地盤，積極宣傳「愛祖國，用國貨」，與洋貨進行正面的持久宣傳戰。

國貨產品設計業，其設計原則旨在為消費者建立一種「國貨亦可以與舶來品一樣優質」的印象，提高大眾對使用國貨的信心。例如國產電風扇，廠家嚴格的學習洋貨的機械結構，政府亦設專局為這些產品作測試，希望造出在性能上「和洋貨一樣好」的國產貨。但是，鑑於「機械文明」乃完全由外國傳入的關係，加上當時洋貨充斥，市民未必就能對這些「和洋貨一樣好」的國貨電器產品產生信心。因此，在美術設計上，這些國貨產品由其外形，以至（早期的）商標，都極力模仿外國電器產品，其最重要的目的，就是要在觀感上，建立消費者使用國貨的信心。

步入20世紀20年代末，設計工業一直持續發展，並在國內博覽會中展露鋒芒。中國第一個設計大展——西湖博覽會，不論在整體形象設計（brand design）、場地規劃及設計（exhibition design）、宣傳廣告品（promotional & advertising design）、展館建築（architectural design）、展期各式節目（event design）等，都以專責部門負責精心規劃。「設計」在此展覽會中可說是真正的主角，參觀者除可參觀各個展館陳列所外，更可到大會設計建造的餘暇空間（茶室、公園及跳舞場）娛樂和休憩，過一個現代化的餘暇生活。「設計」在此擔當了重要角色，而且已可說接近成熟。

在設計工業生產上，由城市建築到家庭電器日常用品之工業製品、家具燈飾及家居室內設計、平面設計、有關電影製作的各項設計、時裝設計等等，都已臻完備。在設計教育方面，在北京和杭州的美術學校，已設有工藝美術或圖案科，教授術科設計。在當時，設計已被視為重要的商業經濟活動，或是科技生產活動。在這時期，中國國內較先進的城市尤其是上海，國貨與舶來品充斥市場，互相競爭，表面上呈現繁華進步的景象。

上海在20世紀20、30年代繁華進步的表象，自20世紀末中國進行改革開放以來，一直被走在學術潮流尖端的文化研究學者吹捧。30年代的上海被讚賞為「一個與傳統中國其他地區截然不同的充滿現代魅力的世界」，學者們更讓上海回復當年的稱號：「東方巴黎」01。文化研究學者都熱烈地去探討「是什麼使得上海現代的？是什麼賦予了她中西文化所共享的現代質素？」02他們總把上海表象喻為一個萎靡又嬌艷的大都會。但是，這個片面的表象，並不能解釋當時危急的政治、經濟形勢：一方面西方及日本不斷以經濟侵略；一方面國貨企業、實業家正企圖猛力脫離外國的經濟侵略。如果我們只將注意力集中在那些頹廢而嬌艷的月份牌廣告畫上，並將這種設計形式定為當時中國設計工業的靈魂的話，那我們又如何安立那些正在為民族工業存亡抗爭著的國貨聯合廣告和工業產品設計的位置？

另一方面，這個正趨向白熱化的對外經濟戰爭，同時也勾起了熾熱的國內文化論爭。當時的國民已開始意識到，國貨之生產並不是中性之純經濟活動。產品構成了現代社會人們的物質環境，在當時繁華璀璨的上海，那種「古－今」、「中－西」環境的混亂湊合，正漸顯現本國的身份認同的深層文化之斷層危機。

當我們深入研讀當時有關中國現代化的討論，我們發現那所謂「中西文化所共用的現代質素」之背後，卻藏著一代民族精英最深切的困惑及焦慮。

豐子愷在其文章《工藝實用品與美感》中，很準確地提到這混亂帶來之文化焦慮：

回顧向來用慣的我國的物品，有一部份是西洋的產物，一部份是東洋的產物，又有一部份是外國人迎合中國人心理而為中國人特製的，又有一部份是中國人模仿外國的皮毛而自製的，還有一部份是中國舊有而沿用至今的東西，混合而成。混合並非一定不好。混合中也許可以尋出多方的趣味。可惜我們的只是「混亂」，是迎合，模仿，卑劣，和守舊的混亂的狀態，象徵著愚昧，頑固等種種心理。[03]

梁思成則以客觀的態度，批判了以19世紀中期以降在中國商埠盛行的西式樓房建築的錯置及雜亂無章：

中國溯自維新以還，事事模仿歐美，建築亦非例外。但刻下國內已有之西洋建築完美者殊不多見。察其原因，於國內經濟能力較低，材料粗糙，工匠技藝低劣。而最大缺點，蓋由於缺乏建築專家之指導。國內大建築，30年來多聘請外國工程師監造，而所謂外國工程師者，則有英有德有法有美以至於意大利、荷蘭、比利時等等。試想各國建築，因地理關係，已甚不同。再因建築與日常生活最有密切關係，因某地之生活狀態，科學之發達程度，人民之美術觀念以及風俗習慣等等，其所影響於建築形式及佈置處，不勝枚舉。各國之工程師本其各國建築形式為我國都會建造，其混雜，不雅馴、不適用，自不待言也。[04]

1840年鴉片戰爭以後，帝國主義侵略者以征服者的蠻橫姿態，把他們的建築生硬地移植到中國的土地上來。完全奴化了的官僚、地主和買辦們，對它無條件地接受，單純模仿，在上海、廣州、天津那樣的通商口岸，那些硬搬進來的形形式式的建築，竟發育成了雜亂無章的叢林……[05]

「模仿、卑劣、混雜，不雅馴、不適用……」豐氏與梁氏所形容的，正是他們身歷其境的城市與器物之混亂狀態。我們由此理解到當時的知識份子，並不曾享受到現今學者所「重繪」那個時代，重重著墨的那種過份浪漫之懷舊與幻想。梁思成於1933年給林徽因的通訊中，形容他們身處的時刻的一段說話，與這種懷舊與浪漫的語調完全相反。據梁氏所言，他們那個處境正是「整個民族和他的文化，均在掙扎著他們重危的運命的時候」。[06]

若我們細讀晚清及民國的文化史，便可以瞭解到當時的中國人，正在不同階段對文化由「西化」到「現代化」的漸趨深層的反思。在「五四運動」及「新文化運動」時期，人們旗幟鮮明地主張接受近代西洋文明，來全盤否定中國的傳統文化。羅榮渠說得很清楚：「『五四』時期的西化論的主流思想是輸入西方的民主與科學精神，通過激進的文化革命來徹底改造中國舊文化，以爭取中國的文藝復興……」。[07]到了30年代，中國人對文化採取了新的觀點。羅榮渠說明了這些新的討論已不限於

東西文化觀的問題，在廣度和深度上都大大超過之。最重要的是，在新的論爭中提出了「現代化」的概念來代替「西化」這個偏狹的概念。[08]此時，中國人再次面對傳統時感到極度的焦慮。

梁思成在給林徽因的通訊中，把這個時代在思想文化上的困惑與反省清楚地表達出來：

睜著眼睛向舊有的文藝喝一聲：「去你的，咱們維新了，革命了，用不著再留絲毫舊有的任何知識或技藝了。」這話不但不通，簡直是近乎無賴！[09]

所謂「現代」，對不同人來說，意義完全不同。我們必須脫掉那種輕率的懷舊美感觀，深入地去探看中國20世紀30年代，才可以真正瞭解到這年代獨特的歷史性質：

自從中國在異質文化沖擊下失落了自己的天朝傳統以來，中國知識界對現代化的認識經歷了艱苦的歷程，最後才達到朦朧的中國式的現代化認識。[10]

20世紀初至中期中國最傑出的建築學學者梁思成，終其一生孜孜不倦地將建築在中國奠基成為一門學問，梁先生認為：「建築是人類一切造型創造中最龐大、最複雜的。所以它代表的民族思想和藝術，更顯著更強烈，也更重要，建築上可以反映建造它的時代和地方的多方面的生活狀況……」經過了對各項設計實踐深入研究，我們可以發現梁先生用以形容建築的說話，也可用來形容設計，亦即整體的現代人之「物質環境」的生產及實踐。我們可以借鑑梁先生將建築在中國演鍊成客觀科學知識，亦同時為成就對人文充滿關懷之學問的過程，勾劃出中國設計學之發展可能性。

梁思成之父梁啟超，早於1920年已經提出了重新認識本國文化的重要性，以及提倡「要用那西洋人研究學問的方法去研究他（本國文化），得他的真相」[11]於此，我們可掌握成就中國現代化的其中一個方向，就是求「真」，即是以客觀科學的精神，把研究對象以嚴謹的方法呈現出來。同時，在歷史研究中，首先及根本的任務，就是確定曾經在現實中存在過的事實。

梁思成從美國學有所成歸國，他首先驚覺到，在20世紀30年代以前，中國對本身之建築從來沒有重視過，同時，因建築在數千年來，「完全在技工匠師之手，其藝術表現大多數是不自覺的師承及演變之結果。……這些無名匠師，雖在物質上為世界留下許多偉大奇蹟，在理論上卻未為自己或其創造留下解釋或誇耀。」[12]到了梁氏時代，有關中國古建築或雕刻史方面的紀錄、研究著作，幾乎都是外文（法、日、瑞典等）。

在〈為什麼研究中國建築〉一文中，梁思成很清楚地說明其研究的目的：本國的建築實為民族文化之顯著表現者，其不單是歷史的地標（historical monument），並且還是地方的藝術精粹及獨特文化（local colour）[13]。他認為要以客觀的學術方法來研究中國建築，喚醒社會，助長保存趨勢。至1932年，梁思成、林徽因起行至薊縣獨樂寺觀音閣作第一次考查。

在梁思成的〈薊縣獨樂寺觀音閣山門考〉一文中，訂明了對古代建築環境的研究方法：「近代學者治學之道，首重證據，以實物為理論之後盾……」[14]梁思成及其研究隊伍，以客觀科學的方法，從事以實地實物考察的方式，將建築物逐部測量，速寫攝影，以記各細部特徵。考察完畢，則進行記錄、考證及分析的工作。此後十年，梁思成和林徽因與他們的研究組，完成了一系列的古建築考察和記錄。自1932年，陸續寫成〈寶坻縣廣濟寺三大士殿〉、〈平郊建築雜錄〉、〈記五台山佛光寺的建築〉等研究文章。他們在《圖像中國建築史》（2001）中，使用了「the Chinese order」一詞去界定中國建築最基本的制式。查order一字，在西方建築中乃是指在約西元前七世紀古希臘建築中已訂立之系統：即形狀、面積及比例的組織方法及不同建築元素之間的關係。

挪威建築理論家Norberg-Schulz將這個在建築學上的慣用詞（order）作更細緻地界定，他認為建築的經典的制式，就是一套建築的語言。這套語言彰顯了自然和人類互動的特質。此外，兩者在這套建築語言的組織中，建構了有意義的關係[15]。不謀而合，梁思成在介紹《營造法式》及《工程做法則例》這最經典的「中國建築之兩部文法書」時，很清楚地說明：

每一個派別的建築，如同每一種語言文字一樣，必有它的特殊「文法」、「辭彙」。（例如羅馬式的「五範」（five orders），各有規矩，某部必須如此，某部必須如彼；各部之間必須如此聯繫……）此種『文法』在一派建築裏，即如在一種語言裏，都是傳統的演變的，有它的歷史的。[16]

在〈我國偉大的建築傳統與遺產〉一文中，有一章節，詳細解釋「中國建築制定了自己特有的『文法』」[17]。於此，我們可肯定梁思成對中國古建築的見解，乃是視之為一套系統組織嚴謹的建築語言。

據Norberg-Schulz之理解，在西方的古典建築語言系統中，列出了建築物的所有基本部份，並且普遍化成為一個整全的系統，當人們進行營構建造時，只需依據不同需要（如地方或時代之不同）將此基本系統內陳列之元素及各與各之關係重新組織，便成為合適的建築物。而所謂建築史，乃是將這古典建築語言系統，隨著地域及時代的變遷所彰顯的無窮組織可能性鋪陳出來。據梁思成的考證，中國經典的木構建築的「構造語言」體系，在地域上涉及極廣——「從新疆到日本，從東北三省到印支半島北方」；在時間上，乃是由西元前15世紀開始，到漢朝（西元前206年至220年）成

熟，由盛而衰，到西元1912年才沒落[18]。梁思成的宏大事業之第一步，正好就是整理、成立「中國經典的木構建築語言」及記錄其演化歷程。

梁先生的建築史，並不是單純地去把古代建築記錄下來，他其實要將這套普遍的語言，在歷史知識論（historical epistemology）的視點脈絡中重構起來：在構造中國建築的歷史演變過程中，更層層深入地把中國建築的本質（即梁先生所言之「中國風格」）掌握及展列。每一組在某個朝代出現的建築物，皆是這套普遍的建築語言在某時代之經驗的時空下，實踐及實現的一例。梁先生及其研究隊伍，把它們一一記錄下來，展現了這套語言的生命力。同時，他們也掌握了，當這套語言臨到現代時，所呈現的「生死存亡」懸於一線的命運：梁先生及其研究隊伍，肯定傳統宮殿式建築作為形式，已不適合現代化的生活，但他們的工作就正是要提煉出舊建築所包含的「中國特質」（中國元素），再尋取其繼續發展的方向。

早在1932年，梁先生就已反對將建築只視為磚頭瓦塊（土木工程）或雕樑畫棟（純美術），他確認了維楚維斯（Vitruvius）的經典著作：《建築十書》（*De Architectura*）裏所訂定之建築在廣義上之三大目標：「堅固，實用，美觀」（firmitatis, utilitatis, venustatis）。[19]

在1949年發表之「清華大學營建學系學制及學程計劃草案」中，梁先生更清楚地說明了任何設計都應以人們的生活出發：

以往的「建築師」大多以一座建築物作為一件雕刻品，只注意外表，忽略了房屋與人生密切的關係；大多只顧及一座建築物本身，忘記了它與四周的聯繫，……忘記了人民大眾日常生活的許多方面；……忘記了房屋內部一切家具，設計和日常用具與生活和工作的關係。

所謂「體形環境」，就是有體有形的環境，細自一燈一硯，一杯一碟，大至整個城市，以至一個地區內的若干個城市間的聯繫，為人類的生活和工作建立文化，政治、工商業，……等各方面合理適當的「舞台」，都是體型環境計劃的對象。[20]

梁先生的宏觀視野，將設計界定為人類物質生活環境（即體形環境）的整體觀點，就算到了現在，也是極富真知灼見的。他所草擬之北京清華大學「營建學系」，乃是一個綜合之學系，這學科不單要教授建築科技及建築美學；同時，更要讓學生理解到他們是創建一個有機之體形環境給人們，讓人們能身心健康、安居樂業地生活。故此，梁思成把工業藝術學系（即工業產品設計學）也包括在營建學系之內，並且在課程內列明「文化」及「社會背景」為必修科目[21]。梁先生把人類物質生活環境視作延續連貫的整體，確是劃時代的見解。工業藝術學系的成立目的，並不是只視工業製品為

經濟商業生產活動，而是要藉高質素的機製日用品把大眾的文化水準提高——如果人們所身處生活的環境，使用之器物，能夠以高文化美感質素來設計及創製時，他們的文化質素自然會潛移默化地提高：

目前中國的工業品，尤其是機製的日常用品大多醜惡不堪，表示整個民族文化水準與趣味之低落。使日用品美化是提高文化水準的良好方法，在不知不覺中，可以提高人民的審美標準……[22]

由19世紀末到20世紀30年代的中國知識份子，不斷地在討論從什麼是「西化」、「現代性」到「中國本位」這等關乎中國文化存亡的大課題。在他們的視野中，由城市、建築，以至各項生活用品、文化媒體的設計，並不是無別無異的物品或工具；在芸芸重要的歷史、社會、經濟、美學、文學的著作中，我們所理解到的情況在於兩方面：一方面，是在於歷史的向度上，器物的設計整體上與中國文化有著不可割裂的關係。作為現代人，我們不單是要將傳統的造型文化保存，同時更要將器物的造型歷史轉化為客觀的知識體系，將其有系統地翻譯作現代化的語言，讓現代人能夠認真地認識，不斷地去重新反省、評價，並且於新的創造裏運用之；另一方面，所有的造型設計若然放在當代人的生活文化去考慮的話，便是所屬時代的生活方式、物質文化的展現，也是人們的文化質素的實際表達。豐子愷很扼要地指出一個物質環境對人們的日常生活，以至精神生活的重要性：「優良的工藝品，實用品，也是於實用以外伴著趣味，即伴著美感。」「一切東西普遍地具有一種風味，在其裝潢形式之中暗示一種精神。」[23] 豐氏所指的「趣味、美感、風味」，皆是人們文化修為和一個物質環境所交匯而成的弦外之音，這追求完全超越消費主義要硬銷之所謂潮流或品味。豐氏很清楚地指出，器物世界需要孕育成為一個系統，以使其「可以安頓人的精神」。由此可見，梁思成及豐子愷對器物之設計，皆懷著極高的理想。

中國自20世紀初到中葉，這近半個世紀的發展歷程，可說稍為確立了她的現代化形態及方向。器物世界的設計及營造初為倉促模仿西方，後漸試圖重新掌握中國人現代生活環境及內蘊的精神本質。這段路程是極其艱巨的。若細心研讀分析，我們稍稍瞥見中國當時的文化先驅者為中國設計所設想的發展道路：

無疑的將來中國將大量採用西洋現代建築材料與技術。……如何接受新科學的材料方法而仍能表現中國特有的作風及意義，老樹上發出新枝，則真是問題了。[24]

「世界潮流浩浩蕩蕩」，經過了70年，中國現代設計又再成為中國發展路向的重要議題。

在2006年11月，北京清華大學的杭間教授於香港理工大學，發表了題為：「創意的『雄獅』——關於中國創意的困境」的演講。他簡明地指出中國要發展設計的迫切性，但又一針見血地道出中國現今設計工業之困境。首先，杭教授指出了四項中國設計現正面對的局限條件：

一、在政治宣傳方向上，創意只成為一種口號；

二、在中國經濟快速發展的環境下，設計被視為一種帶有功利性的商業行為；

三、創意經常只被視為純粹的裝飾；

四、中國電影美術指導為了在短時間內贏取外國人的認同，往往都將「中國」展示為一塊充滿「東方主義」的媚態的佈景。其他設計師，將中國已有的文化或圖騰形象（例如龍或鯉魚的圖案）斷章取義地鑲嵌在衣服和各式的器物上。

杭教授認為，上述種種設計上的負面發展，皆是中國美學的倒退和曲解。杭教授提出，真正具有創意的中國設計，其造型和理念首先必須要有別於以往的創作；其次，必須符合當代美學的要求（亦即是必須著重現今生活的價值）。我們認為，杭教授的演講最重要的一點，是指出了中國的設計必須能承擔本國的文化尊嚴，以抗衡現今經濟全球化、文化全球化的造型趨勢。

事實上，杭教授在2006年的演講，回應了豐子愷在1926年對中國設計的反思。豐子愷在20世紀初已提出了：「器物世界需要孕育成為一個系統，以使其可以安頓人的精神。」現在，杭教授基本上是慎重地再提出一次這議題。

先賢們留下的問題，我們在21世紀初，再次感覺到其嚴重性和迫切性。如何能創造一個能「安立中國人的靈魂」的物質環境，正是所有設計實踐者所要深切思考的方向。

註釋

01 李歐梵：《上海摩登：一種新都市文化在中國，1930-1945》，香港：牛津大學出版社，2000年，頁3。

02 同上，頁4。

03 豐子愷：〈工藝實用品與美感〉，載豐陳寶、豐一吟、豐元草編：《豐子愷文集：藝術卷一》，杭州：浙江文藝出版社，1990年，頁54。

04 梁思成、張銳：〈天津特別市物質建設方案〉，載梁思成：《梁思成全集（第一卷）》，北京：中國建築工業出版社，2001年，頁33。

05 梁思成：《拙匠隨筆》，天津：百花文藝出版社，2005年，頁95。

06 梁思成：〈閒談關於古代建築的一點消息〉，載梁思成：《梁思成全集（第一卷）》，北京：中國建築工業出版社，2001年，頁315。

07 羅榮渠：〈中國近百年來現代化思潮演變的反思〉，載羅榮渠、任菁、王美秀編：《從「西化」到現代化：五四以來有關中國的文化趨向和發展道路論爭文選》，北京：北京大學出版社，1990年，頁6。

08 同上，頁13。

09 梁思成：〈閒談關於古代建築的一點消息〉，載梁思成：《梁思成全集（第一卷）》，北京：中國建築工業出版社，2001年，頁315。

10 羅榮渠：〈中國近百年來現代化思潮演變的反思〉，載羅榮渠、任菁、王美秀編：《從「西化」到現代化：五四以來有關中國的文化趨向和發展道路論爭文選》，北京：北京大學出版社，1990年，頁35。

11 梁啟超：〈歐遊心境錄（節錄）〉，載羅榮渠編：《從「西化」到現代化：五四以來有關中國的文化趨向和發展道路論爭文選》，北京：北京大學出版社，1990年，頁47。

12 梁思成：〈為甚麼研究中國建築〉，載梁思成：《中國建築史》，香港：三聯書店（香港）有限公司，2000年，頁10。

13 梁思成：〈為甚麼研究中國建築〉，載梁思成：《梁思成全集（第三卷）》，北京：中國建築工業出版社，2001年，頁377。

14 梁思成：〈薊縣觀音寺白塔記〉，載梁思成：《梁思成全集（第一卷）》，北京：中國建築工業出版社，2001年，頁161。

15 Norberg-Schulz, Christian:*The Concept of Dwelling: on the Way to Figurative Architecture*, Milan: Electa; New York: Rizzoli, 1985, pp.121.

16 梁思成：〈中國建築之兩部「文法課本」〉，載梁思成：《梁思成全集（第四卷）》，北京：中國建築工業出版社 2001年，頁295。

17 梁思成：〈我國偉大的建築傳統與遺產〉，載梁思成：《梁思成全集（第五卷）》，北京：中國建築工業出版社，2001年，頁94。

18 梁思成：〈祖國的建築傳統與當前的建設問題〉，載梁思成：《梁思成全集（第五卷）》，北京：中國建築工業出版社，2001年，頁137。

19 維楚菲厄斯著，林建業譯：《建築十書：維楚菲厄斯上奧古斯都大帝之奏摺》（第一本、第三章、第二節），台北：洪葉文化事業有限公司，1998年，頁14。

20 梁思成：〈清華大學營建學系（現稱建築工程學系）學制及學程計算草案〉，載梁思成：《梁思成全集（第五卷）》，北京：中國建築工業出版社，2001年，頁46。

21 梁思成所擬定之《清華大學工學院營建系課程草案》內的「工業藝術系」所列之綜合研究課目為：「工業圖案（日用品、家具、車船、服裝、紡織品、陶器）、工業藝術實習」。此可證為一完備之工業產品設計課程之大綱。引自賴德霖：〈梁思成建築教育思想的形成及特色〉，載高亦蘭編：《梁思成學術思想研究論文集》，北京：中國建築工業出版社，1996年，頁128。

22 梁思成：〈清華大學營建學系（現稱建築工程學系）學制及學程計算草案〉，載梁思成：《梁思成全集（第五卷）》，北京：中國建築工業出版社，2001年，頁49。

23 豐子愷：〈工藝實用品與美感〉，載豐陳寶、豐一吟、豐元草編：《豐子愷文集：藝術卷一》，杭州：浙江文藝出版社，1990年，頁54。

24 梁思成：〈為什麼研究中國建築〉，載梁思成：《梁思成全集（第三卷）》，北京：中國建築工業出版社，2001年，頁378。

參考書目

中文

上海市社會局編：《上海之機製工業》，上海：中華書局，1933年。

上海市政協文史資料委員會編：《上海文史資料存稿彙編》（第4至10卷），上海：上海古籍出版社，2001年。

上海市歷史博物館編：《走在歷史的記憶裏：南京路1840's-1950's》，上海：上海科學技術出版社，2000年。

上海百年文化史編纂委員會：《上海百年文化史，1901-2000》，上海：上海科技文獻出版社，2000年。

上海百貨公司、上海社會科學院經濟研究所、上海市工商行政管理局編著：《上海近代百貨商業史》，上海：上海社會科學院出版社，1988年。

上海圖書館策劃整理，吳友如繪畫：《申江勝景圖》，上海：華寶齋書社，1999年。

上海圖書館編：《老上海風情錄·一，建築尋夢卷》，上海：上海文化出版社，1998年。

上海圖書館編：《老上海風情錄·三，行業寫真卷》，上海：上海文化出版社，1998年。

上海圖書館編：《中國與世博：歷史記錄(1851-1940)》，上海：上海科學技術文獻出版社，2002年。

上海機聯會：《國貨徵信：民國二十七年》，上海：機聯會，1938年。

上海總商會商品陳列所：《上海總商會商品陳列所第三次報告書：民國十二年：附化學工藝展覽會紀念錄》，上海總商會商品陳列所，1924年。

于吉星供圖，陳祖恩編撰：《老明信片·風俗篇》，上海：上海畫報出版社，1999年。

中央工藝美術學院：《中央工藝美術學院藝術設計論集》，北京：北京工藝美術出版社，1996年。

中央黨部國民經濟計劃委員會編：《十年來的中國經濟建設》，南京：扶輪日報社，1937年。

中國工商業美術作家協會：《現代中國工商業美術選集·第二集》，中國工商業美術作家協會出版事業委員會：中國工商業美術作家協會發行，1937年。

中國社會科學院近代史研究所編：《中國社會科學院近代史研究所青年學術論壇：2002年卷》，北京：社會科學文獻出版社，2004年。

中國國貨公司：《中國國貨公司貨名匯錄》。

中國國貨聯合營業股份有限公司：《中國國貨聯合營業公司十週年紀念刊》，上海：通文印務局，1947年。

中國電器工業發展史編輯委員會：《中國電器工業發展史（專業卷）》，北京：機械工業，1990年。

中國電器工業發展史編輯委員會：《中國電器工業發展史（綜合卷）》，北京：機械工業，1989年。

中華國產廠商聯合會秘書處出版股：《國貨商標匯刊：中華民國二十九年秋·第二集》，中華國產廠商聯合會，1940年。

中華國產廠商聯合會秘書處出版股：《國貨商標匯刊：中華民國三十秋·第三集》，中華國產廠商聯合會，1941年。

方文雄、方曾澤、方曾規編：《愛國實業家方液仙》，南昌：江西人民出版社，1992年。

毛福全編纂：《日用工藝品製造法》，上海：商務印書館，1925年。

王水福主編，趙大川編著：《圖說首屆西湖博覽會》，杭州：西泠印社，2003年。

王受之：《世界現代設計史，1864-1996》，廣州：新世紀出版社，1995年。

陳玲、王迦南、蔡小麗編著，林婉媚翻譯：《洋人眼中的清末中國：1898-1908年在華西方人明信片解讀》，香港：中華書局（香港）有限公司，2005年。

王荔：《中國設計思想發展簡史》，長沙：湖南科學技術出版社，2003年。

王國平：《民國史志西湖文獻專輯》，杭州：杭州出版社，2004年。

王爾敏：《晚清商約與外交》，香港：中文大學出版社，1998年。

王爾敏：《近代文化生態及其變遷》，南昌：百花洲文藝出版社，2002年。

王曉秋：《近代中國與日本：互動與影響》，北京：昆侖出版社，2005年。

王樹村著，曹振峰總審訂：《戲齣年畫》，台北：漢聲雜誌社，1990年。

王韜：《漫遊隨錄》，長沙：湖南人民，1982年。

王韜：《瀛壖雜志》，上海：上海古籍出版社，1989年。

王繼平：《近代中國與近代文化》，北京：中國社會科學出版社，2003年。

白吉爾著，張富強、許世芬譯：《中國資產階級的黃金時代》，上海：上海人民出版社，1994年。

尼可勞斯·裴文斯訥著，蔡毓芬譯：《現代建築與設計之起源》，台北：地景企業股份有限公司，1999年。

史建雲：〈第一次世界大戰後十年間中國手工業的轉型〉，收於《一九二〇年代的中國》，台北：中華民國史料研究中心，2002年。

左旭初：《中國商標史話》，天津：百花文藝出版社，2002年。

左旭初：《中國近代商標簡史》，上海：學林出版社，2003年。

左旭初：《中國商標法律史‧近現代部份》，北京：知識產權出版社，2005年。

左旭初編著：《老商標》，上海：上海畫報出版社，1999年。

田壽昌、宗白華、郭沫若：《三葉集》，上海：上海亞東圖書館，1980年。

由國慶編著：《再見老廣告》，天津：百花文藝出版社，2004年。

仲富蘭編：《圖說中國百年社會生活變遷 (1840-1949)》，上海：學林出版社，2001年。

吉星編：《老明信片‧建築篇》，上海：上海畫報出版社，1997年。

成都高級工藝職業學校：《四川省立成都高級工藝職業學校概況》，四川：成都高級工藝職業學校，1940年。

朱和平：《中國設計藝術史綱》，長沙：湖南美術出版社，2003年。

朱銘、荊雷：《設計史》，濟南：山東美術出版社，1995年。

朱穌典、潘淡明：《圖案構成法》，中華書局，1936年。

全國圖書館文獻縮微複製中心：《中國早期博覽會資料匯編》（第1-7冊），北京：全國圖書館文獻縮微複製中心，2003年。

西湖博覽會籌備委員會，吳相湘、劉紹唐主編：《西湖博覽會籌備特刊：民國十八年》，台北：傳記文學出版社，1971年。

吳友如：《申江勝景圖》，江蘇：古籍出版社，2003年。

吳友如：《吳友如畫寶》，上海：文瑞樓，1916年。

吳友如著，莊子灣編：《街巷奇聞百圖》，長沙：湖南美術出版社，1998年。

吳友如著，莊子灣編：《民俗風情二百圖》，長沙：湖南美術出版社，1998年。

吳友如編：《點石齋畫報》，揚州：江蘇廣陵古籍刻印社，1990年。

吳昊等匯編：《都會摩登：月份牌，1910s-1930s》，香港：三聯書店，1994年。

吳昊：《都會雲裳：細說中國婦女服飾與身體革命：1911-1935》，香港：三聯書店，2006年。

吳湘湘、劉紹唐編：《第一次中國教育年鑑》，台北：傳記文學出版社，1971年。

吳曙天著：《戀愛日記三種》，上海：天馬書店，1933年。

宋家麟編：《老月份牌》，上海：上海畫報出版社，1997年。

李仁淵：《晚清的新式傳播媒體與知識份子：以報刊為中心的討論》，台北：稻鄉出版社，2005年。

李立新：《中國設計藝術史論》，天津：天津人民出版社，2004年。

李有光、陳修範編：《陳之佛研究》，南京：江蘇美術出版社，1990年。

李志英編著：《中國近代工業的產生與發展》，北京：北京科學技術出版社，1995年。

李長莉：《晚清上海社會的變遷：生活與倫理的近代化》，天津：天津人民出版社，2002年。

李紀祥：《時間，歷史，敘事：史學傳統與歷史理論再思》，台北：麥田出版社，2001年。

李敖：《中國近代史新論》，台北：李敖出版社，2002年。

李雲漢：《中國近代史》，台北：三民書局股份有限公司，1996年。

李德偉、陳有祿編：《東西方現代化發展比較：國際學術研討會論文集》，北京：中國經濟出版社，2006年。

李慶瑞點校，燕華軍評說：《上海舊聞》，蘇州：古吳軒出版社，2004年。

李歐梵著，毛尖譯：《上海摩登：一種新都市文化在中國》，香港：牛津大學出版社，2006年。

李龍生：《中外設計史》，合肥：安徽美術出版社，2003年。

李鑄晉、萬青力：《中國現代繪畫史》，上海：文匯出版社，2004年。

汪敬虞：《赫德與近代中西關係》，北京：人民出版社，1987年。

汪觀清、李明海編：《老連環畫》，上海：上海畫報出版社，1999年。

肖克之、王玉清、王朝仲：《展覽辭解》，香港：香港新聞出版社，2000年。

阮之光：《先施公司二十五週年紀念冊》，香港：先施公司，1924年。

依田憙家（日文），卞立強譯：《日中兩國現代化比較研究》，北京：北京大學出版社，1991年。

周谷城：《商務印書館九十年：我和商務印書館》，北京：商務印書館，1987年。

周佳榮、鍾寶賢、黃文江編著：《香港中華總商會百年史》，香港：香港中華總商會，2002年。

周逸林編纂：《新著小學工藝設計教材》，上海：商務印書館，1925年。

宗白華：《宗白華全集——技術美學 V.3》，合肥：安徽教育出版社，1994年。

尚克強，劉海岩主編：《天津租界社會研究》，天津：天津人民出版社，1996年。

于桂芬：《西風東漸：中日攝取西方文化的比較研究》，台北：商務印書館，2003年。

林品章：《台灣本土設計史研究：台灣近代視覺傳達設計的變遷：1985(sic)-1990之共進會，展覽會，博覽會以及設計相關活動》，台北：全華科技書股份有限公司，2003年。

林與舟編著：《梁思成的山河歲月》，北京：東方出版社，2005年。

林語堂：《生活的藝術》，台北：遠景出版社，1979年。

金觀濤、劉青峰：《中國現代思想的起源：超穩定結構與中國政治文化的演變》，香港：中文大學出版社，2000年。

芮瑪麗著，房德鄰等譯，劉北成校：《同治中興：中國保守主義的最後抵抗，1862-1874》，北京：中國社會科學出版社，2002年。

俞劍華：《最新立體圖案法》，上海：商務印書館，1937年。

柳宗悅（日文）：《工藝美學》，台北：地景企業股份有限公司，1993年。

馬端納（Turner, Matthew）：《香港製造：香港外銷產品設計史，1900-1960》，香港：香港市政局，1988年。

姚村雄：《設計本事：日治時期台灣美術設計案內》，新店：遠足文化事業股份有限公司，2005年。

胡西園：《追憶商海往事前塵：中國電光源之父胡西園自述》，北京：中國文史出版社，2005年。

范西成、陸保珍：《中國近代工業發展史：1840-1927年》，西安：陝西人民出版社，1991年。

郁達夫：《郁達夫文論集》，杭州：浙江文藝出版社，1985年。

郁達夫、郁文：《達夫自選集》，上海：天馬書店，1933年。

郁達夫：《郁達夫全集》，台北：大孚書局，1992年。

香港中華廠商聯合會：《中國貨品展覽會》，Hong Kong：Chinese Manufacturers' Union。

香港中華廠商聯合會：《香港華資工業出品展覽會特輯：1951年10月12日至21日在星洲快樂世界舉行》，香港：青鳥出版社，1951年。

唐自然編：《香港名廠國貨介紹錄(顯微資料)》，香港：天下通訊社香港分社、香港海外宣傳出版社，1947年。

唐德剛：《晚清七十年》，台北：遠流出版社，1998年。

夏燕靖：《中國藝術設計史》，瀋陽：遼寧美術出版社，2001年。

孫世哲：《蔡元培魯迅的美育思想》，瀋陽：遼寧教育出版社，1990年。

孫果達：《民族工業大遷徙：抗日戰爭時期民營工廠的內遷》，北京：中國文史出版社，1991年。

孫常煒編：《蔡元培先生全集》，台北：商務印書館，1968年。

孫捷編纂：《手工》，上海：商務印書館，1915年。

徐恒醇：《技術美學》，上海：上海人民出版社，1989年。

浙江省各界服用國貨會編：《國貨調查錄》，台北：台灣學生書局，1976年。

浙江省杭州市各界反日救國聯合會：《國貨日貨對照匯錄》，浙江：杭州市各界反日救國聯合會，1932年。

益斌、柳又明、甘振虎：《老上海廣告》，上海：上海畫報出版社，1995年。

祝慈壽：《中國現代工業史》，重慶：重慶出版社，1990年。

素素編：《浮世繪影：老月份牌中的上海生活》，北京：三聯書店，2000年。

袁熙暘：《中國藝術設計教育發展歷程研究》，北京：北京理工大學出版社，2003年。

馬敏：《近代商人精神的嬗變——近代中國商人觀念研究》，武昌：華中師範大學出版社，2001年。

高亦蘭編：《梁思成學術思想研究論文集》，北京：中國建築工業出版社，1996年。

高福進：《「洋娛樂」的流入：近代上海的文化娛樂業》，上海：上海人民出版社，2003年。

高豐：《中國設計史》，南寧：廣西美術出版社，2004年。

高豐：《美的造物：藝術設計歷史與理論文集》，北京：北京工藝美術出版社，2004年。

商業部百貨局編：《中國百貨商業》，北京：北京大學出版社，1989年。

張玉法：《近代中國工業發展史（1860-1916）》，台北：桂冠圖書股份有限公司，1992年。

張玉法：《中國現代史》，台北：台灣東華書局股份有限公司，2001年。

張仲禮主編：《城市進步，企業發展和中國現代化，1840-1949》，上海：上海社會科學院出版社，1994年。

張光宇：《近代工藝美術》，中國美術刊行社，1932年。

張奇明主編：《點石齋畫報：大可堂版》，上海：上海畫報出版社，2001年。

張茲闓編：《中國工業》，台北：中華文化事業委員會，1954。

張博穎、徐恒醇：《中國技術美學之誕生》，合肥：安徽教育出版社，2000年。

張道一編選，高仁敏圖版說明，高建中藏畫：《老戲曲年畫》，上海：上海畫報出版社，1999年。

張澤賢：《書之五葉：民國版本知見錄》，上海：上海遠東出版社，2005年。

張靜盧：《中國近代出版史料初編》，北京：中華書局，1957年。

曹偉借編繪：《刊頭資料大全》，瀋陽：遼寧美術出版社，2000年。

梁思成：《中國建築史》，香港：三聯書店，2000年。

梁思成：《梁思成全集》，北京：中國建築工業出版社，2001年。

梁思成：《中國建築藝術二十講》，北京：線裝書局，2006年。

梁景和：《中國近代史基本線索的論辯》，南昌：百花洲文藝出版社，2004年。

梁謙武編：《香港中華廠商出品指南》，香港：香港中華廠商聯合會，1936年。

梅花盦編著：《申江時下勝景圖說》，台北：東方文化書局，1972年。

許衍灼：《中國工藝沿革史略》，商務印書館，1917年。

郭廷以：《近代中國史綱》，香港：香港中文大學出版社，1980年。

連玲玲：《中國家族企業之研究——以上海永安公司為例，1918-1949》，東海大學歷史研究所碩士論文，1993年。

陳之佛：《表號圖案》，上海：天馬書店，1934年。

陳之佛：《影繪》，上海：天馬書店，1937年。

陳平原、夏曉虹編註：《點石齋畫報圖像晚清》，天津：百花文藝出版社，2001年。

陳伯熙：《上海軼事大觀》，上海：上海書店出版社，2000年。

陳佳貴等著：《中國工業現代化問題研究》，北京：中國社會科學出版社，2004年。

陳振江、江沛編：《中國歷史——晚清民國史》，台北：五南圖書出版股份有限公司，2002年。

陳瑞林：《中國現代藝術設計史》，長沙：湖南科學技術出版社，2002年。

陳超南：〈上海月份牌畫——美術與商業的成功合作〉，收入右守謙、劉翠溶編：《經濟史，都市文化與物質文化》，台北：中央研究院歷史語言研究所，2002年。

陳曉律：《世界各國工業化模式》，南京：南京出版社，1998年。

陸鴻基編：《中國近世的教育發展，1800-1949》，香港：華風書局，1983年。

淩繼堯、徐恒醇：《藝術設計學》，上海：上海人民出版社，2000年。

傅抱石：《基本工藝圖案法》，商務印書館，1939年。

傅抱石：《基本圖案學》，商務印書館，1947年。

單國強編：《中國美術·明清至近代》，北京：中國人民大學出版社，2004年。

彭澤益：《中國近代手工業史資料：1840-1949》，北京：中華書局，1962年。

湯志鈞編：《康有為政論集》，北京：中華書局，1981年。

湯偉康：《上海舊影·十里洋場》，上海：上海人民美術出版社，1999年。

舒新城編：《中國近代教育史資料》，北京：人民教育出版社，1961年。

費正清著，劉尊棋譯：《偉大的中國革命：1800-1985》，北京：世界知識出版社，2000年。

費正清編：《劍橋中華民國史，1912-1949》，北京：中國社會科學出版社，1994年。

費正鈞編，中國社會科學院歷史研究所編譯室譯：《劍橋中國晚清史，1800-1911》（上卷），北京：中國社會科學出版社，1985年。

費正清編，中國社會科學院歷史研究所編譯室譯：《劍橋中國晚清史，1800-1911》（下卷），北京：中國社會科學出版社，1985年。

費慰梅著，成寒譯：《中國建築之魂：一個外國學者眼中的梁思成、林徽因夫婦》，上海：上海文藝出版社，2003年。

賀賢稷編：《上海輕工業誌》，上海：上海社會科學院出版社，1996年。

黃志偉、黃瑩編著：《為世紀代言——中國近代廣告》，上海：學林出版社，2004年。

黃蒙田：《魯迅與美術》，香港：大光出版社，1972-1977年。

新報世界報社：《花國百美圖》，生生美術公司，1918年。

楊天宏：《口岸開放與社會變革：近代中國自開商埠研究》，北京：中華書局，2002年。

楊宗亮：《晚清史研究新視野》，杭州：浙江大學出版社，2005年。

楊裕富：《設計、藝術史學與理論》，台北：田園城市文化事業有限公司，1997年。

萬青力：《並非衰落的百年：十九世紀中國繪畫史》，台北：雄獅圖書股份有限公司，2005年。

葉文心等合著：《上海百年風華》，台北：躍昇文化事業有限公司，2001年。

葉朗主編：《現代美學體系》，北京：北京大學出版社，1988年。

葉肅科著：《日落台北城：日治時代台北都市發展與台人日常生活(1895-1945)》，台北：自立晚報社文化出版部，1993年

葛元煦：《滬遊雜記》，揚州：廣陵書社，2003年。

虞和平：《商會與中國早期現代化》，上海：上海人民出版社，1995年。

熊月之：《西學東漸與晚清社會》，上海：上海人民出版社，1994年。

熊月之編：《上海通史》（第1卷、3至10卷），上海：上海人民出版社，1999年。

熊賢君：《近現代中國科教興國啟思錄》，北京：社會科學文獻出版社，2005年。

聞一多：《聞一多全集》，上海：開明書店，1948年。

趙農著：《中國藝術設計史》，西安：陝西人民美術出版社，2004年。

趙福蓮：《1929年的西湖博覽會》，杭州：杭州出版社，2000年。

劉文賓：〈近代中國的企業管理制度及其演變（1869-1937）〉，收於《中國歷史學會史學集刊第34期》，台北：中國歷史學會，1998年。

劉守敏、徐文龍主編：《上海老店‧大店‧名店》，上海：三聯書店，1998年。

劉青峰編：《民族主義與中國現代化》，香港：香港中文大學出版社，1994年。

劉建輝著，甘慧傑譯：《魔都上海：日本知識人的「近代」體驗》，上海：古籍出版社，2003年。

劉家林：《新編中外廣告通史》，廣州：暨南大學出版社，2000年。

劉國良編著，顧紀瑞審：《中國工業史》，南京：江蘇科學技術出版社，1990年。

劉青峰編：《胡適與現代中國文化轉型》，香港：中文大學出版社，1994年。

歐陽宗俊：《陳之佛》，蘇州：古吳軒出版社，2000年。

潘君祥：《辛亥革命與上海國貨運動的發生發展》，武昌：著者自刊，1991年。

潘君祥主編：《中國近代國貨運動》，北京：中國文史出版社，1996年。

潘君祥主編：《近代中國國貨運動研究》，上海：社會科學院出版社，1998年。

李天綱等編撰：《老上海》，上海：上海教育出版社，1998年。

蔡元培：《蔡元培美學文選》，北京：北京大學出版社，1983年。

鄭工：《演進與運動：中國美術的現代化，1875-1976》，南寧：廣西美術出版社，2002年。

鄭觀應：《盛世危言》，北京：華夏出版社，2002年。

魯迅：《魯迅自選集》，上海：天馬書店，1934年。

魯迅：《而已集》，上海：北新書局，1928年。

魯迅編：《比亞茲萊畫選》，上海：朝花社，1929年。

魯迅：《二心集》，北京：人民文學出版社，1951年。

魯迅：《魯迅全集》，北京：人民文學，1981年。

魯迅：《集外集》，上海：上海文藝出版社，1997年。

魯迅編：《木刻紀程》，上海：鐵木藝術社印行，1934年。

劉國鈞、鄭如斯：《中國書的故事》，北京：中國青年出版社，1979年。

實藤惠秀撰（日文），譚汝謙、林啟彥譯：《中國人留學日本史》，香港：香港中文大學出版社，1982年。

盧繼影、吳頤廬：《坤伶百美圖》，曼麗書局，1931年。

蕭克之、王玉清、王朝仲：《展覽辭解》，香港：香港新聞出版社，2000年。

薛順生、婁承浩編著：《老上海工業舊址遺跡》，上海：同濟大學出版社，2004年。

謝伯昌：《參加英工展會記》，香港：香港中華廠商聯合會，1948年。

謝德隆編著：《香港印刷藝術史綱》，香港：思可出版社，2000年。

韓秉華、杜華林、李磐聳著，中國工業設計協會編：《中國人的設計世界》，南昌：江西美術出版社，2001年。

檳州中華總商會編會：《檳州中華總商會鑽禧紀念特刊，1903-1978》，檳州：檳州中華總商會，1978年。

豐陳寶、豐一吟、豐元草編：《豐子愷文集——藝術卷》，杭州：浙江文藝出版社、浙江教育出版社，1990年。

豐陳寶、豐一吟編：《豐子愷文集——文學卷》，杭州：浙江文藝出版社、浙江教育出版社，1992年。

魏允恭等纂修：《江南製造局記》（共10卷），上海：古籍出版社，1995年。

魏允恭編：《江南製造局記》，台北：文海出版社，1969年。

魏源：《海國圖志：一百卷》，邵陽：急當務齋，1880年。

魏德銘：《工藝製造指導》，南星書店，1936年。

羅志平：《清末民初美國在華的企業投資：1818-1937》，台北：國史館，1996年。

羅榮渠編：《從「西化」到現代化：五四以來有關中國的文化趨向和發展道路論爭文選》，北京：北京大學出版社，1990年。

羅蘇文：《上海傳奇：文明嬗變的側影，1553-1949》，上海：上海人民出版社，2004年。

嚴中平：《中國近代經濟史1840-1894》，北京：人民出版社，2001年。

嚴立賢著：《中國和日本的早期工業化與國內市場》，北京：北京大學出版社，1999年。

蘇上達：《廣告學概論》，上海：商務印書館，1931年。

顏淑芬編：《月份牌王：關蕙農》，香港：香港藝術中心，1993年。

《參觀英國戰事畫家作品展覽會記》，倫敦：蔣彝，1940年。

日文

ラワンチャイクン壽子、堀川理沙編，2004，《中國之夢：チャイナ.ドリーム：描かれた憧れの中國：廣東，上海》，福岡：福岡市美術館。

大橋新太郎編：《陸海軍用膠州灣青島詳圖》，東京：博文館，1914年。

小松左京、堺屋太一、立花隆：《20世紀全記錄》，東京：講談社，1991年。

小澤健志監修：《寫眞で見る幕末，明治》，東京：世界文化社，1990年。

安田震一：《繪畫に見る近代中國：西洋からの視線》，東京：大修館書店，2001年。

池田誠：《中國現代政治史》，京都：法律文化社，1952年。

池田誠：《中國工業化の歷史：近現代工業發展の歷史と展望》，京都：法律文化社，1982年。

阪本賞三編：《新編日本史図表》，東京：第一學習社，2004年。

松原正世編著：《大正。昭和のブックデザイン：レトロでモダンな書籍。雜誌の裝丁コレクション》，東京：ピエ。ブックス，2005年。

武田雅哉：《清朝繪師吳友如の事件帖》，東京：作品社，1998年。

菊池純著述，依田百川評點：《奇文觀止本朝虞初新誌》，東京：文玉圃，1883年。

廣田一編：《日本の歷史》，第95、97、102期，東京：朝日新聞社，2004年。

學海依田百川纂補，杉山令三郊、依田負繼畊雨全選：《墨水廿四景記》，東京：吉川半七，1881年。

《大清帝國分省精圖》，1906，東京：富山房。

《現代商業美術全集》，2001，東京：ゆまに書房。

英文、法文

Alcock, Rutherford: *Catalogue Of Works Of Industry And Art Sent From Japan*, London: W. Clowes and Sons, 1862.

Allwood, John: *The Great Exhibitions: 150 Years*, London: ECL, 2001.

Bachelor, Joseph M.: *The Practice of Exposition*, New York: D. Appleton-Century Co., 1947.

Beauchamp, K.G.: *Exhibiting Electricity*, London: Institution Of Electrical Engineers, 1997.

Benjamin, Walter, Harry Zohn (trans).: *Charles Baudelaire: A Lyric Poet in the Era of High Capitalism*, London: Vers, 1983.

Bergere, Marie-Claire: *Histoire de Shanghai*, Paris: Fayard, 2002.

Braudel, Fernand; Mayne, Richard (trans.): *A History of Civilizations*, New York: A. Lane, 1994.

Braudel, Fernand; Reynolds, Sian (trans.): *Civilization and Capitalism, 15th-18th Century*, New York: Harper & Row, 1981-1984.

Breitbart, Eric: *A World on Display : Photographs from the St. Louis World Fair, 1904*, Albuquerque : University of New Mexico Press, 1997.

Brian, Robert: *Going to the Fair: Readings in the Culture of Nineteen-Century Exhibitions*, Cambridge: Whipple Museum of the History Of Science, 1993.

Bröhan, Torsten & Berg, Thomas: *Design classics, 1880-1930*, Köln: Taschen, 2001.

Brown, Julie K.: Making Culture Visible: *The Public Display of Photography at Fairs, Expositions, and Exhibitions in the United States, 1847-1900*, Australia: Harwood Academic Publishers, 2001.

Burke, Peter: What Is Cultural History?, Cambridge: Polity, 2004.

Bourdieu Pierre; Richard Nice (trans.): *Distinction: A Social Critique of the Judgment of Taste*, London : Routledge & Kegan Paul, 1984.

Bourdieu, Pierre: *The Field of Culture Production : Essays on Art and Literature*, Cambridge : Polity Press; New York : Columbia University Press, 1993.

Bourdieu, Pierre: *Les Règles de L'art : Genèse et Structure du Champ Littéraire*, Paris: Editions du Seui, 1998.

Cassirer, Ernst: *The Philosophy of the Enlightenment*, Boston : Beacon Press, 1955.

Cochran, Sherman (ed.): *Inventing Nanjing Road: Commercial Culture in Shanghai, 1900-1945*, New York: East Asia Program, Cornell University, 1999.

Darmon, Reed: *Made in China*, San Francisco, CA: Chronicle Books, 2004.

Doctorow, E.L.: *World's fair*, New York: Random House, 1985.

Duncan, Alastair: *Modernism: Modernist Design 1880-1940: The Norwest Collection, Norwest Corporation, Minneapolis*, Suffolk: Antique Collectors' Club, 1998.

Elman , Benjamin A.: *On Their Own Terms: Science In China, 1550-1900*, Cambridge, Mass.: Harvard University Press, 2005.

Esherick, Joseph: *Remaking The Chinese City: Modernity And National Identity*, 1900-1950, Honolulu: University Of Hawai'i Press, 2000.

Feuerwerker, Albert: *China's Early Industrialization, Sheng Hsuan-Huai, 1844-1916 and Mandarin Enterprise*, New York: Antheneum, 1970.

Feuerwerker, Albert: *Economic Trends in the Republic of China, 1912-1949*, Ann Arbor: Center For Chinese Studies, University Of Michigan, 1977.

Feuerwerker, Albert: *Studies in the Economic History of Late Imperial China: Handicraft, Modern Industry, and the State*, Ann Arbor: Center For Chinese Studies, University Of Michigan, 1995.

Feuerwerker, Albert., Murphey, Rhoads. & Wright, Mary Clabaugh (Eds.): *Approaches to Modern Chinese History*, Berkeley: University of California Press, 1967.

Findling, John E. & Pelle, Kimberly D.: *Historical Dictionary Of World's Fairs And Expositions, 1851-1988*, New York: Greenwood Press, 1990.

Findling, John E.: *Chicago's Great World's Fairs*, New York : Manchester University Press, 1994.

Foucault, Michel: *The Archaeology of Knowledge,* London: Routledge, 1977.

Francis, David Rowland: *The Universal Exposition Of 1904*, St. Louis: Louisiana Purchase Exposition Co., 1913.

Fraser, James., Heller, Steven. & Chwast, Seymour: *Japanese modern: Graphic Design Between The wars*, San Francisco, Calif.: Chronicle Books, 1996.

Friebe, Wolfgang, Vowles, Jenny & Roper, Paul, (trans.): *Buildings of the World Exhibitions*, Leipzig, East Germany: Edition Leipzig, 1985.

Gerth, Karl: *China Made: Consumer Culture and the Creation of the Nation.* Cambridge, Mass. : Harvard University Asia Center : Distributed By Harvard University Press, 2003.

Giberti, Bruno: *Designing the Centennial: A History of the 1876 International Exhibition in Philadelphia*, Lexington: University Press Of Kentucky, 2002.

Greenhalgh, Paul: *Ephemeral Vistas: The Expositions Universelles, Great Exhibitions, And world's Fairs, 1851-1939*, Manchester, UK : Manchester University Press, 1998.

Greenhalgh, Paul (ed.): *Modernism in Design*, London: Reaktion Books, 1990.

Hall, John W., Brown, Delmer Myers., Hall, John Whitney, Yamamura, Kōzō ., Duus, Peter & Jansen, Marius B. (eds.): *The Cambridge History Of Japan*, Cambridge: Cambridge University Press, 1988.

Heller, Steven & Balance, Georgette (eds.): *Graphic Design History*, New York : Allworth Press, 2001.

Herbert, James D.: *Paris 1937: Worlds On Exhibition*, London : Cornell University Press, 1998.

Hoe, Susanna, Roebuck, Derek: *The Taking of Hong Kong: Charles and Clara Elliot in China Waters*, Richmond (England): Curzon Press, 1999.

Laing, Ellen Johnston: *Selling happiness: Calendar Posters and Visual Culture in Early Twentieth-Century Shanghai*, Honolulu: University of Hawai'i Press, 2004,

Lang, Jingshan: *14th Exhibition Of Pictorial Photography*, Shanghai: (s.n.), 1941.

Lawrence, G.C. (ed.): *The British Empire Exhibition, 1924: Official Guide*, London: Fleetway Press, 1924.

Luckhurst, K.W.: *The Story of Exhibitions*, London: Studio Publications, 1951.

Mackerras, Colin: *Modern China: A Chronology from 1842 to the Present*, London: Thames and Hudson, 1982.

Minick, Scott And Jiao, Ping: *Chinese Graphic Design In The Twentieth Century*, London: Thames And Hudson, 1990.

Mittler, Barbara: *A Newspaper for China: Power, Identity, and Change in Shanghai's News Media, 1872-1912*, London: Harvard University Asia Center, 2004.

Norberg-Schulz, Christian: *The Concept of Dwelling : On the Way to Figurative Architecture,* Milan : Electa; New York : Rizzoli, 1985.

Ogawa, K.: *Costumes & Customs in Japan: in Phototype & from Photographic Negatives*, Tokyo : s.n., 1892.

Richards, Thomas: *The Commodity Culture of Victorian England: Advertising and Spectacle, 1851-1914*, Calif.: Stanford University Press, 1990.

Royal Institute of British Architects (eds.): *International Architecture, 1924-1934: Catalogue to the Centenary Exhibition of the Royal Institute of British Architects*, London: Royal Institute of British Architects, 1934.

Rydell, Robert W.: *World of fairs: The century-Of-Progress Expositions*, Chicago, Ill.: University Of Chicago Press, 1993.

Shi , Shu-mei: *The Lure Of The modern: Writing Modernism In Semicolonial China, 1917-1937*, Berkeley: University Of California Press, 2001.

Suleiman , Susan Rubin. & Wimmers , Inge Crosman (eds.): *The Reader in the Text: Essays on Audience and Interpretation*, Princeton: Princeton University Press, 1980.

Teague, Walter Dorwin: *Design This Day, the Technique of Order in the Machine Age,* New York: Harcourt, 1949.

Thornton, Richard S.: *The Graphic Spirit Of Japan*, New York: Van Nostrand Reinhold.

Tipton, Elise K. & Clark, John (eds.): *Being Modern in Japan: Culture and Society from the 1910s to the 1930s*, Honolulu: University of Hawaii Press, 1991.

Turner, Matthew: *History of Hong Kong Design*, Hong Kong: Hong Kong Polytechnic, 1989.

Twitchett, Denis., Fairbank, John K., Frank, Herbert., Feuerwerker, Albert., Loewe, Michael. & MacFarquhar, Roderick. Et Al (eds.): *The Cambridge History of China*, New York : Cambridge University Press, 1989.

Vohra, Ranbir: *China's Path to Modernization: A Historical Review from 1800 to the Present*, Englewood Cliffs, N.J.: Prentice-Hall, c., 1987.

Walker, John A.: *Design History and the History of Design*, London: Pluto; Winchester, Mass, 1989.

Winkel , Margarita: *Souvenirs from Japan: Japanese Photography at the Turn of the Century*, London: Bamboo Pub., 1991.

Yu, Keping: *Culture and Modernity in Chinese Thought in the 1930's: Comments on Two Approaches to Modernization in China*, Beijing: Institute of Contemporary Marxism, 1994.

Catalogue of the International Exhibition of Chinese Art, 1935-1936 / Patrons: His Majesty the King, Her Majesty Queen Mary, the President of the Chinese Republic, London: Royal Academy Of Arts, 1935.

Decorative Arts: Official Catalog / Department Of Fine Arts, Division Of Decorative Arts, Golden Gate International Exposition, San Francisco, San Francisco: H.S. Crocker Company, 1939.

Exhibition Techniques: A Summary of Exhibition Practice: Based on Surveys Conducted at the New York And San Francisco World's Fairs of 1939, New York: New York Museum Of Science And Industry, 1940.

Expositions Internationales: Paris, New-York, 1939, Paris: Arts et Métiers Graphiques Paris, 1937.

Golden Gate International Expositiion, San Francisco (Calif.):Dept. of Fine Arts, 1939.

Machine Art: March 6 To April 30, 1934, New York: Museum Of Modern Art, 1934.

New Formations, London: Methuen, 1987.

Ordnance Survey: A Photographic Album of the Japan-China War, Yokohama: Kelly And Walsh, 1896.

Random Views Of Japan: Its Life And Scenery, Tokyo, Japan: Seishi-Bunsha, 1893.

The Architect and the Industrial Arts: An Exhibition of Contemporary American Design, the Eleventh in the Museum Series, New York, February 12 to March 24, 1929, New York : sn, 1929.

The Illustrated Catalogue of the Universal Exhibition, 1868, New York: Virtue and Co.

報紙

《申報》，1872-1949年。

《新聞報》，1893-1949年。

《時報》，1904-1939年。

期刊

連玲玲：〈企業文化的形成與轉型：以民國時期的上海永安公司為例〉，《中央研究院近代史研究所集刊》，台北：中央研究院近代史研究所，2005年，第49期。

潘耀昌：〈從蘇州到上海，從「點石齋」到「飛影閣」——晚清畫家心態管窺〉，《新美術》，杭州：中國美術學院，1994年，第2期。

國立台灣師範大學歷史研究所、歷史學系合編：《歷史學報》，台北：國立台灣師範大學歷史研究所，1973-1999年。

張偉：〈舊上海的土山灣：現代工藝美術的搖籃〉，《上海工藝美術》，上海：上海工藝美術總公司，1998年，第4期。

葉凱蒂（Catherine Yeh）：〈晚清上海妓女、家具與西洋物質文明的引進〉，《學人》（第9輯），江蘇：江蘇文藝出版社，1996年，頁385。

劉文賓：〈近代中國的企業管理制度及其演變——1860-1937〉，《中國歷史學會史學集刊》，第30期。

蘇雲峰：〈論清季中國社會階層之變遷〉，《中國歷史學會史學集刊》，台北：中國歷史學會，1984年，第16期。

《上海市國貨展覽商場紀念冊》，上海：國貨展覽商場委員會宣傳組，1947年。

《工商部中華國貨展覽會實錄》，出版者不詳，1929年。

《外交報彙編：附索引》，台北：廣文書局，1964年。

《青年會美術展覽會特刊》，香港：S.N.，1931年。

《國貨樣本》，上海機製國貨工廠聯合會，1934年。

《國貨與實業》（顯微資料），香港：中國國貨實業服務社，1941年。

〈現代設計與大美術之爭〉，《中國廣告》，上海：中國廣告雜誌社，1991年，第3期。

《第三屆中國商業史國際研討會：中國商人，商會及商業網絡》，香港：香港大學亞洲研究中心，2000年。

《廠商月刊》，香港：香港中華廠聯合會，1948年。

雜誌

師泉：〈廣告心理學概論〉，《東方雜誌》，台北：商務印書館，1924年，第21卷，第21號。

徐啟文：〈商業廣告之研究〉，《商業月報》，上海：上海市商會商業月報社，1934年，第14卷，第1號。

張道一：〈漢字之意匠美〉，《漢聲雜誌》，台北：漢聲雜誌社，1996年，第88期。

黃永松等著：《美哉漢字》，《漢聲雜誌》，台北：漢聲雜誌社，1996年，第87-88期。

裴錫頤：〈國貨推銷問題〉，《商業月報》，上海：上海市商

會商業月報社，1934年，第14卷，第01號。

劉仲簾：〈商品買賣之研究‧十五〉，《商業月報》，上海：
上海市商會商業月報社，1934年，第14卷，第3號。

魯迅：〈新俄畫選〉專輯，《藝苑朝華》第1-5輯，上海：朝
花社，1930年。

《人鏡畫報》，台北：中國研究資料中心，1907年6月24日、
1907年11月，第1期。

《上海新報》，上海：字林洋行，1861-1872年。

《大眾畫報》，上海：大眾出版社，1933年。

《小說月報》，天津：百花文藝出版社，1920-1931年。

《中西聞見錄》，南京：南京古舊，1992年。

《中國畫報》，上海：中國畫報，1925年。

《中國營造學社彙刊》，北平：中國營造學社，1930年。

《良友》，上海：良友印刷公司，1926-1945年。

《美術生活》，上海：三一印刷公司，1934-1937年。

《國貨月報》，上海：國貨月報社，1924年，第1-4期。

《國貨匯刊》，中華書局國貨刊部，1925年。

《國貨匯編》，上海特別市政府社會局，1928年。

《廣益雜誌》，香港：廣生行有限公司，1919-1920年。

網絡資料

上海地方誌辦公室（http://www.shtong.gov.cn）

知慧藏百科全書網（http://www.wordpedia.com）

維基百科（http://zh.wikipedia.org）

電視節目及影碟

《百年自強：中國近現代史研習光碟》，香港：香港歷史博
物館，2004年。

鳳凰衛視為紀念江南製造局誕生140周年特別製作的專題
節目《大國船夢》

《中國現代設計的誕生》之出版，乃是2005年8月至2006年11月進行的研究成果。是項研究經費來自香港理工大學，謹此深表謝意。

是項研究能順利進行，首先要感謝香港理工大學前副校長（學生發展）暨設計及語言學院前院長梁天培教授。梁教授對此研究計劃鼎力支持，曾給予研究組寶貴的意見，使我們獲得清晰之方向，實在功不可沒。

在本研究進行期間，香港理工大學包玉剛圖書館館長李浩昌先生，向我們詳細介紹了中國近代畫報、文學雜誌和印刷技術的發展。再者，李先生更特別展示了理大圖書館內珍藏的《中國畫報》供我們記錄拍照，實在感激不盡。

我們還要衷心感謝「香港古董電扇博物館」館長鍾漢平先生的支持和協助。鍾漢平先生不單為我們提供藏品（民國時期的電風扇）作研究和拍攝，更和他的朋友司徒強生先生，不厭其煩地與我們分享研究古董電風扇的心得。此外，鍾先生和司徒先生十分熱心地向我們提供其他收藏家的聯繫網絡，大大擴寬了本研究的資料搜集範圍。因此，我們才得以尋得適當器物，來為中國現代設計工業之進展作扼要而準確之引證。

由於鍾先生和司徒先生之介紹，我們認識了位於上海東台路之「上海懷舊」古董店老闆潘執中先生。潘先生很有耐性地花了整整兩天，向我們講解古董店內種種藏品的歷史和特色（當中包括民國時期上海的燈飾、家具，以及其他家庭用品，如熱水瓶、時鐘等），讓我們更能瞭解1930年代上海的物質文化面貌。我們實在十分感激。

上海「家庭集報館」館主郭純享先生除了讓我們在其館內拍照外，更提供了他個人珍藏的民國時期的文學書刊（包括魯迅親自作裝幀設計的《吶喊》初版），給我們拍攝和研究，我們就此謹表謝意。

「火柴世界」館主李湧金先生也為本研究展示了他悉心保存的火柴盒和火柴盒套子，供我們拍照，在此表示感謝。

是次研究，有部份內容涉及報導及分析1929年舉辦的西湖博覽會，在搜集博覽會資料的過程中，得「西湖博覽會博物館」提供了多項現代中國博覽會的展品給我們作記錄及拍攝，我們謹此致謝。

日本神戶大學人間表現學科設計史及日本設計史學研究會代表中山修一教授為我們提供了有關日本人首次到中國教授設計之資料，我們謹此致謝。

民國時期的月份牌廣告畫之圖像資料，乃獲日本福岡亞洲美術館慷慨免費提供，我們確實感激不盡。

香港文化博物館開放其資料庫給我們作資料搜集，讓我們能詳細理解香港設計工業的發展，並作了記錄。我們謹表謝意。

除了上述人士和機構外，我們還要感謝上海圖書館、上海市檔案館、香港中文大學圖書館、香港大學圖書館、香港科技大學圖書館、台灣中央研究院、「國立」台灣大學，以及美國哥倫比亞大學中文圖書館的網絡資料庫。以上機構所收藏的民國時期的照片、報紙、文學作品、雜誌、國貨展覽會之報告書、國貨工廠的資料，以及各種研究民國時期的論文、文獻等，皆成為本研究之極重要資料來源。

本書第二部份的第二章〈從書籍設計的角度看中國現代化之進程〉，乃李康廷所作。李君除了擔任本書的部份資料搜集及記錄工作外，更額外搜尋了一批寶貴資料，撰寫了此長達二萬字的文章，清晰地展示了當時書本設計的脈絡及發展。李君的支持，大大豐富了本書之內容，我們必須在此表達謝意。

本書內民國時期的產品照片之拍攝工作，均由路搖（上海）和李康廷（香港）負責，兩位攝影師十分專業，細心地將每位收藏家的藏品拍攝清楚，使讀者能透過圖像，直接地瞭解中國設計工業發展的來龍去脈。我們在此謹表萬二分謝意。

最後，本書得以出版及發行，乃承蒙三聯書店（香港）有限公司之不棄及賞識，我們感到十分榮幸及感謝。

在研究過程中，我們參考了不少清末以至1930年代的知識份子（由康有為、梁啟超以至魯迅、蔡元培、梁思成、豐子愷及林語堂等）所發表的對中國設計的熱孜追尋、討論及反省之作，帶領我們在當時中國物質文化那水深火熱之「四千年中二十朝未有」的大變所展現的廣濶脈絡，去理解中國設計實踐與物質文化之關係。我們借助此研究，學習到設計對中國現代化的進程之重要性，這實在是整項研究最寶貴的收穫。我們才疏學淺，進行是項重要的中國現代文化之研究，還屬首次，謹望各方有識之仕，多加指正。

郭恩慈、蘇珏

識於香港理工大學

2006年11月

責任編輯	胡卿旋
書籍設計	嚴惠珊

書名	中國現代設計的誕生
編者	梁天培、郭恩慈
編著	郭恩慈、蘇珏
攝影師	路搖、李康廷
研究資料整理及編輯協力	李康廷、曾嘉雯、潘錫穎
圖片優化及整理	香柏輝、龍瑞敏

出版	三聯書店（香港）有限公司
	香港鰂魚涌英皇道1065號東達中心1304室
	JOINT PUBLISHING (H.K.) CO., LTD.
	Rm.1304, Eastern Centre, 1065 King's Road, Quarry Bay, H.K.
香港發行	香港聯合書刊物流有限公司
	香港新界大埔汀麗路36號3字樓
台灣發行	聯合出版有限公司
	台北縣新店市中正路542-3號4樓
印刷	新豐柯式製本有限公司
	香港鰂魚涌華蘭路20號801室
版次	2007年4月香港第一版第一次印刷
規格	大16開 (210 × 255 mm) 308面
國際書號	ISBN 978.962.04.2648.3